ARMORIAL

DU

BOURBONNAIS

PAR

LE C^{te} GEORGE DE SOULTRAIT

MEMBRE NON-RÉSIDANT DU COMITÉ DE LA LANGUE, DE L'HISTOIRE
ET DES ARTS DE LA FRANCE

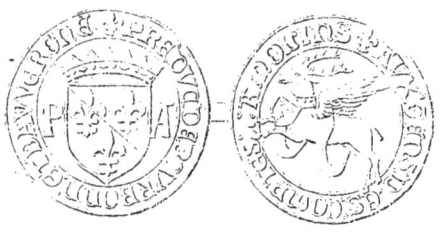

MOULINS

IMPRIMERIE DE P.-A. DESROSIERS ET FILS

IMPRIMEURS-ÉDITEURS

1857

ARMORIAL
DU
BOURBONNAIS

ARMORIAL

DU

BOURBONNAIS

PAR

LE C^{te} GEORGE DE SOULTRAIT

MEMBRE NON-RÉSIDANT DU COMITÉ DE LA LANGUE, DE L'HISTOIRE
ET DES ARTS DE LA FRANCE

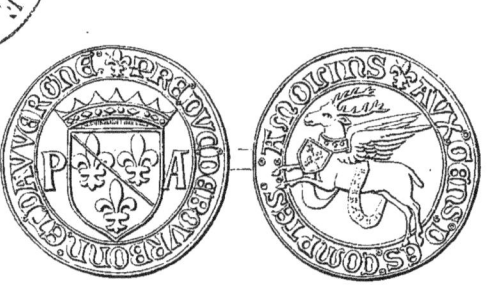

MOULINS

IMPRIMERIE DE P.-A. DESROSIERS ET FILS

IMPRIMEURS-ÉDITEURS

—

1857

INTRODUCTION.

'ouvrage que nous publions aujourd'hui est un Armorial et non un Nobiliaire. Que l'on n'y cherche donc pas l'appréciation de la position aristocratique des familles, et que l'on ne s'étonne point d'y trouver des armes bourgeoises. Notre seul but a été de décrire sans distinction toutes les armoiries du Bourbonnais, afin de donner le moyen d'attribuer les emblêmes héraldiques qui peuvent se rencontrer dans cette province.

Le blason ne peut plus être considéré comme un attentat contre les droits de l'homme et du citoyen, ni même comme un frivole passe-temps de la vanité; cette

science a maintenant sa place marquée parmi les connaissances nécessaires aux personnes qui s'occupent d'archéologie et d'histoire, aussi ne craignons-nous pas d'affirmer que des armoriaux bien faits seraient des travaux d'un grand secours dans les études qui ont le moyen-âge pour objet.

Bien pénétré de cette idée, nous avons publié dans le temps l'Armorial du Nivernais, et nous donnons aujourd'hui celui du Bourbonnais. Loin de nous la prétention d'avoir complètement atteint le but que nous nous étions proposé, mais, si nous n'avons pas réussi, ce n'est du moins pas faute de consciencieuses études, de recherches longues et patientes.

« L'Armorial » se compose de quatre parties : la première renferme la description des armoiries des Sires et des Ducs de Bourbon, et de celles de leurs femmes; nous avons cru devoir y joindre les blasons des maisons souveraines et princières qui, issues de nos Ducs, appartiennent au Bourbonnais par leur origine.

Dans la seconde partie, nous donnons les armes des Évêques de Moulins et celles des Communautés religieuses.

Dans la troisième, sont décrites les armes des Villes et des Corporations laïques.

Enfin la quatrième, beaucoup plus étendue, est consacrée aux Familles nobles et bourgeoises qui ont eu un blason régulier : chaque article donnant les noms des fiefs possédés par les familles, l'indication des châtellenies dans

la circonscription desquelles se trouvaient ces fiefs, et l'énumération des ouvrages et documents consultés.

A la suite de l'Armorial, se trouve un Dictionnaire héraldique, dont nous allons essayer de démontrer l'utilité. La plupart des armoriaux, destinés à donner les blasons de familles connues, sont rangés par ordre alphabétique, comme celui que nous publions aujourd'hui; les recherches dirigées dans ce but sont d'une solution très-prompte et très-facile; mais, dans les études archéologiques, le problème est renversé : l'armoirie étant connue, il s'agit de retrouver la famille; il faut donc parcourir tout l'ouvrage, sans même être sûr de trouver le blason cherché, car il peut appartenir à une famille étrangère au pays. Nous avons souvent nous-même été victime de cet inconvénient. Prenant donc pour modèle l'excellent « Dictionnaire héraldique » de M. Charles Grandmaison, nous avons résolu de faire suivre l'Armorial d'un petit dictionnaire dans lequel les noms des Ducs, des communautés et des familles sont groupés à la suite de l'indication alphabétique des pièces de leur écu. Il nous a semblé que cet appendice faciliterait singulièrement les recherches, en restreignant le champ dans lequel elles auraient à s'exercer.

Un Dictionnaire bibliographique de tous les ouvrages, manuscrits et documents cités par nous, termine le volume; au moyen de ce supplément, nous pouvons décliner toute responsabilité, renvoyant aux auteurs qui font autorité en pareille matière.

Nos planches sont dues au talent de M. Joanny Séon, jeune graveur de Lyon de beaucoup de mérite; elles ont été dessinées, autant que possible, d'après des types de la fin du XV^e siècle ou des premières années du XVI^e, sans tenir aucun compte des règles posées par les héraldistes modernes, règles dont l'introduction n'est nullement motivée par le blason ancien.

Nous avons regretté de ne pouvoir donner place dans notre livre à quelques familles qui, établies dans le Bourbonnais depuis le commencement de ce siècle, y ont conquis une haute position justement méritée; mais on comprendra qu'il nous fallait une limite fixe, et la Révolution de 1789 en était une toute naturelle. Si donc nous avons donné des armoiries de l'Empire et de la Restauration, c'est que les familles auxquelles ces armoiries ont été concédées, appartenaient déjà à la province au XVIII^e siècle.

Terminons en sollicitant l'indulgence de nos lecteurs pour les erreurs et les omissions qui, on le comprendra, ne peuvent guère, malgré tout le soin possible, ne pas se trouver en assez grand nombre dans notre ouvrage.

ARMORIAL DU BOURBONNAIS.

SIRES DE BOURBON.

E Bourbonnais, dont Bourbon-l'Archambaud fut d'abord la capitale, et ensuite Moulins, était borné au Nord par le Nivernais et le Berry, au Sud par l'Auvergne, à l'Est par la Bourgogne et le Forez, à l'Ouest par le

Berry. Sous l'empire d'Honorius, il était compris pour la plus grande partie dans la première Aquitaine. Au X^e siècle, il était dans la mouvance immédiate de la Couronne, et était compté pour l'une des trois principales baronnies du Royaume (1).

La Sirerie de Bourbon n'eut d'autres armes que celles de ses premiers seigneurs, que nous décrirons plus loin.

AIMAR ou **ADÉMAR**, fils de Dibelong ou Nivelon II, est regardé comme la tige des seigneurs de Bourbon. Il fonda le prieuré de Souvigny l'an 921.

Femme : ERMENGARDE.

GUY, que l'on présume frère d'Aimar, s'intitule Comte de Bourbon dans un acte du 26 mars 936.

AIMON I^{er}, fils aîné d'Aimar.

Femme : ALDESINDE.

ARCHAMBAUD I^{er}, second fils d'Aimon I^{er} et d'Aldesinde, mentionné en 959. C'est de lui que le château de Bourbon prit son nom de Bourbon-l'Archambaud.

Femme : ROTILDE.

ARCHAMBAUD II, fils d'Archambaud I^{er} selon quelques

(1) « Art de vérifier les dates ». C'est d'après cet ouvrage que nous donnons la suite des sires et des ducs de Bourbon.

auteurs, et, selon d'autres, son petit-fils, par Eudes son père, est mentionné en 990 et 1018.

Femme : ERMENGARDE, fille d'Herbert, sire de Sully.

ARCHAMBAUD III, surnommé du MONTET (de Monticulo), fils d'Archambaud II et d'Ermengarde de Sully, mort vers 1064.

Femmes : 1° DEAURATE; 2° AGNÈS.

ARCHAMBAUD IV, dit LE FORT, fils d'Archambaud III et de Deaurate, mort le 16 juillet 1078.

Femme : PHILIPPE, fille de Guillaume V, comte d'Auvergne.

ARCHAMBAUD V, fils aîné d'Archambaud IV et de Philippe d'Auvergne, mort en 1096.

Femme : LUCQUE, qui se remaria à Alard Guillebaud, seigneur de La Roche.

AIMON II et ARCHAMBAUD VI. Aimon, surnommé VAIRE-VACHE, second fils d'Archambaud IV et de Philippe d'Auvergne, usurpa le Bourbonnais jusqu'en 1114 ou 1115, sur son neveu, Archambaud VI, qui mourut sans enfants vers 1116. Aimon rentra alors en possession du Bourbonnais.

Femme d'Aimon II : ALDESINDE, fille unique de Guillaume de Nevers, comte de Tonnerre.

ARCHAMBAUD VII, fils d'Aimon II et d'Aldesinde de Nevers, mort en 1171.

Femme : AGNÈS DE SAVOIE (1), sœur d'Adélaïde, femme de Louis-le-Gros.

D'or, au lion de gueules, à l'orle de huit coquilles d'azur. — Pl. I.

<small>Histoire des grands officiers de la Couronne.</small>

Le monument le plus important et peut-être le plus ancien où ces armes se trouvent figurées, est l'écu d'un personnage de la famille des sires de Bourbon, dont la statue tombale se voit encore dans l'église de l'ancienne abbaye de Bellaigue, près de Montaigu-en-Combraille. Cette statue offre la représentation d'un chevalier en costume militaire du XIIIe siècle, portant un bouclier de grande dimension, chargé d'un lion, de onze coquilles en orle, et peut-être d'une bordure. Il ne nous a pas été possible de découvrir le nom de ce personnage, qui appartenait certainement à l'une des branches cadettes de la première maison de Bourbon, dont l'histoire n'est point connue, et dont nous ne parlerons point.

L'abbaye de Bellaigue, de l'ordre de Cîteaux, avait été fondée, en 1136 ou 1137, grâce aux libéralités des sires de Bourbon et des sires de Montaigu. (Gallia Christiana).

ARCHAMBAUD VIII, fils unique d'Archambaud VII et d'Agnès de Savoie, mort en 1200.

Femme : ALIX, fille d'Eudes II, duc de Bourgogne (2).

Armoiries semblables.

(1) *De gueules, à la croix d'argent.* C'est dans la seconde moitié du XIIe siècle que l'on commence à trouver des armoiries; nous donnerons donc, d'après « l'Histoire des grands officiers de la Couronne », les blasons des alliances de la maison de Bourbon depuis cette époque. Ces blasons ne devant point être figurés dans nos planches seront décrits dans des notes.

(2) *Bandé d'or et d'azur, à la bordure de gueules.*

MATHILDE ou MAHAUT, fille unique d'Archambaud VIII, épousa d'abord Gaucher de Vienne, sire de Salins, de la maison des comtes de Bourgogne, dont elle fut séparée par le pape Calixte III, en 1195, parce qu'ils étaient parents au quatrième degré, puis, en 1196, Guy II de Dampierre, seigneur de Saint-Just et de Saint-Dizier (1), d'une illustre famille de Champagne, qui mourut en 1215.

Armoiries semblables.

ARCHAMBAUD IX, surnommé Le Grand, fils aîné de Guy de Dampierre et de Mathilde de Bourbon, succéda à sa mère à la baronie de Bourbon; il en prit le nom et les armes (1218-1242).

Femme : Béatrix de Bourbon-Montluçon (2).

Armoiries semblables.

(1) *De gueules, à deux léopards d'or.* Les sires de Bourbon issus de Guy de Dampierre, quittèrent le nom et le blason de leur famille paternelle, pour prendre ceux de la maison de Bourbon.

(2) *D'or, au lion de gueules, à l'orle de huit coquilles d'azur.*
La femme d'Archambaud IX est nommée Béatrix de Montluçon dans « l'Histoire des grands officiers de la Couronne » et dans « l'Art de vérifier les dates »; il est certain qu'elle appartenait à une branche de la maison de Bourbon, mais elle n'apporta point en dot à son mari la seigneurie de Montluçon, comme cela est rapporté dans tous les ouvrages qui ont traité de l'histoire des sires de Bourbon; M. Chazaud, archiviste de l'Allier, a bien voulu nous signaler une charte, conservée aux archives de l'Empire, qui prouve que la seigneurie de Montluçon fut donnée avec ses dépendances, en 1202, à Guy de Dampierre, par Philippe-Auguste.

ARCHAMBAUD X, dit Le Jeune, fils aîné d'Archamdaud IX et de Béatrix de Bourbon (1242-1249).

Femme : Yolande de Chatillon (1), qui fut héritière, après Gaucher de Châtillon son frère, mort sans enfants, par Guy comte de Saint-Paul, son père, des seigneuries de Montjay, de Thorigny et de Broigny, et par Agnès de Donzy, sa mère, des comtés de Nevers, d'Auxerre et de Tonnerre, ainsi que de la baronie de Donzy et de la seigneurie de Saint-Agnan.

Armoiries semblables.

MAHAUT, fille aînée d'Archambaud X et d'Yolande de Châtillon, fut mariée à Eudes de Bourgogne (2), fils aîné du duc de Bourgogne Hugues IV ; elle eut trois filles dont aucune n'hérita de la sirerie de Bourbon (1249-1262).

Armoiries semblables.

AGNÈS, seconde fille d'Archambaud X et d'Yolande, succèda à sa sœur ; elle fut mariée deux fois : 1° à Jean de Bourgogne, seigneur de Charollais (3), second fils du duc Hugues IV, mort au mois de janvier 1268 ; 2° à Robert II, comte d'Artois (4) (1262-1283).

Armoiries semblables.

(1) *De gueules, à trois pals de vair, au chef d'or.*
(2) *Bandé d'or et d'azur, à la bordure engrelée de gueules.*
(3) *Bandé d'or et d'azur, à la bordure engrelée de gueules,* comme son père.
(4) *D'azur, semé de fleurs de lys d'or, au lambel de quatre pendants de gueules, chaque pendant chargé de trois châteaux d'or.*

BÉATRIX, fille de Jean de Bourgogne et d'Agnès de Bourbon, porta la sirerie de Bourbon dans la maison de France par son mariage avec ROBERT DE FRANCE (1), comte de Clermont en Beauvoisis, sixième fils de Saint Louis, qu'elle épousa en 1272 (1283-1310).

D'azur, semé de fleurs de lys d'or, au bâton de gueules en bande brochant sur le tout.

« L'Histoire des grands officiers de la Couronne » donne à Béatrix, héritière de la sirerie de Bourbon, un écu écartelé de Bourgogne et de Bourbon; nous croyons que c'est une erreur, et que cette princesse ne porta jamais que les armes de sa mère. Elle est figurée dans l'armorial de Guillaume Revel, que nous aurons occasion de citer très-souvent dans le cours de cet ouvrage, vêtue d'une robe rouge et or garnie d'hermine, dont la partie inférieure offre son blason : parti d'azur, semé de fleurs de lys d'or, au bâton de gueules brochant sur le tout; et d'or, au lion de gueules, à l'orle de huit coquilles d'azur. Cette figure a été reproduite dans « l'Ancien Bourbonnais », mais on a omis les coquilles du blason de Bourbon-ancien qu'on voit sur le dessin original. A côté de Béatrix, est représenté le comte de Clermont, son époux; ce prince est vêtu d'une longue robe d'azur, semée de fleurs de lys d'or, au bâton de gueules brochant, bordée d'un riche galon orné de pierreries, et garnie d'une fourrure brune; sa tête est couverte d'un chapeau de gueules rebrassé d'hermine.

(1) *D'azur, semé de fleurs de lys d'or, à la bande de gueules brochant sur le tout.*

DUCS DE BOURBON.

L ouis I^{er}, dit Le Grand et Le Boiteux, fils aîné de Robert de France et de Béatrix de Bourbon, fut sire de Bourbon du chef de sa mère, en 1310; comte de Clermont, après son père, en 1318; comte de La Marche et de Castres,

seigneur d'Issoudun, de Saint-Pierre-le-Moustier et de Montferrand; pair et grand-chambrier de France. Ce fut en sa faveur que le roi Charles-le-Bel érigea la baronnie de Bourbon en duché-pairie, par lettres données à Paris le 27 décembre 1327 (1310-1341).

Femme : MARIE, fille de Jean d'Avesne, comte de Hainaut (1).

D'azur, semé de fleurs de lys d'or, au bâton de gueules en bande brochant sur le tout. — Pl. I.

Histoire des grands officiers de la Couronne.

Louis Ier de Bourbon et sa femme sont représentés dans « l'Armorial de Guillaume Revel », p. 19; le duc a un vêtement de dessous rouge, et un grand manteau à ses armes, bordé et doublé d'hermine; son col est orné d'un large galon d'or semé de pierreries, et un bandeau pareil entoure sa tête. La duchesse est vêtue d'une robe de dessous rouge et d'une robe de dessus dont la jupe armoriée est partie de Bourbon et de Hainaut; tout le corsage est d'hermine, ainsi que la doublure des longues manches pendantes et la bordure de la jupe; la duchesse porte une couronne surmontée de trèfles de perles roses, posée sur une aumusse garnie d'or et de pierreries.

Le duc Louis Ier employait en 1325, dit M. de Wailly, dans ses « Eléments de Paléographie », t. II, p. 152, un sceau équestre dont le champ est losangé; son bouclier, le caparaçon du cheval et le champ du contre-sceau sont semés de France et brisés d'un bâton en bande; le bâton est placé en barre sur le caraçon du cheval; il tient une lance dans la main droite; on lit autour : LUDOUICUS COMES CL......TIS (*Claromontis*) DOMINUS BORBOVNENSIS.

Parmi les enfants puînés de Louis Ier, nous citerons : JACQUES DE BOURBON, tige des comtes de La Marche, desquels sont issus les rois de France et de Navarre, les rois d'Espagne et de Naples, et les ducs de Lucques et de Parme; et GUY, bâtard de Bourbon, seigneur de Cluys et de La Ferté-Chauderon (2).

(1) Ecartelé : *aux 1 et 4 d'or, au lion de sable, armé et lampassé de gueules,* qui est de Flandre; *et aux 2 et 3 d'or, au lion de gueules, armé et lampassé d'azur,* qui est de Hollande.

(2) Voir le chapitre suivant dans lequel nous donnerons les armoiries de

PIERRE I^{er}, duc de Bourbon ; comte de Clermont ; pair et grand-chambrier de France, etc., fils aîné du précédent (1342-1356).

Femme : ISABELLE DE VALOIS (1), fille de Charles de France, comte de Valois, et de sa troisième femme Mahaut de Châtillon, sœur consanguine du roi Philippe de Valois.

Armoiries semblables.

Le duc Pierre I^{er} est représenté dans l'Armorial de Guillaume Revel (p. 24), vêtu d'une robe rouge et d'un manteau à ses armes doublé et bordé d'hermine, avec une sorte de camail aussi doublé d'hermine ; sa tête est ceinte d'un bandeau d'or semé de pierreries. La duchesse, figurée près de lui, porte une robe de dessous rouge et une autre robe fort large armoriée ; la couronne à fleurons garnis de perles, est posée sur une aumusse à bourrelet.

LOUIS II, duc de Bourbon ; comte de Clermont, de Forez et de Château-Chinon ; seigneur de Beaujeu et de Dombes ; pair et grand-chambrier de France, etc., fils aîné de Pierre I^{er} et d'Isabelle de Valois.

Femme : ANNE, dauphine d'Auvergne (2), comtesse de Forez, dame de Mercœur, fille unique et héritière de Beraud II, comte de Clermont, dauphin d'Auvergne, et de Jeanne de Forez.

Armoiries semblables.

toutes les branches de la maison de Bourbon. Nous ne mentionnerons les bâtards de nos ducs que lorsqu'ils auront eux-mêmes formé branche. Nous suivrons du reste l'ordre adopté par « l'Histoire des grands officiers de la Couronne ».

(1) *D'azur, semé de fleurs de lys d'or, à la bordure de gueules.*

(2) *Ecartelé : aux 1 et 4 d'or, au dauphin d'azur,* qui est des dauphins d'Auvergne ; *et aux 2 et 3 de gueules, au dauphin d'or,* qui est de Forez.

Le duc Louis II est figuré à la page 23 de l'Armorial de Revel, vêtu d'une robe fourrée à ses armes, bordée d'un galon d'or orné de pierreries; il est couronné d'un bandeau semblable à celui des ducs dont nous avons parlé. La duchesse est représentée à côté de son époux, sa robe serrée est armoriée dans la partie inférieure; sa couronne à fleurons est lourde et peu gracieuse. Les statues en marbre de ces deux princes, malheureusement fort mutilées, se voient encore dans l'église de Souvigny, sur leur tombeau, dont le sarcophage était orné d'écussons aux armes de Bourbon et de jarretières portant la devise *Espérance,* qui fut celle de l'ordre de l'Ecu-d'or, institué par Louis II, en 1367. Louis II est représenté sur son sceau, décrit par M. de Wailly (1), debout, la tête nue, tenant une épée dans la main droite, la main gauche appuyée sur la hanche, vêtu d'une tunique à ses armes, dont les manches relevées au-dessus des coudes laissent apercevoir son armure; à sa droite est son bouclier semé de France au bâton en bande, attaché à un pilier qui supporte aussi un casque orné de la couronne ducale, et dont le cimier est formé par un bouquet de plumes de paon. On lit autour : S. LUDOVICI DUCIS BORBONEN. COITIS. CLAROMONTEN. ET. FOREN. PARIS. ET. CAMERARII FRACIE. Le champ du contre-sceau est aux mêmes armoiries; en voici la légende : † CONTRASIGILLUM MAGNI SIGILLI NOSTRI. Ce sceau est appendu à une charte de 1394, conservée aux archives de l'Empire.

Les armes de Louis II et de sa femme se voient sur les chapiteaux de la première travée de l'église Notre-Dame de Montbrison, qui fut achevée par eux.

JEAN I^{er}, duc de Bourbon et d'Auvergne; comte de Clermont, de Montpensier et de Forez; seigneur de Beaujeu, de Dombes et de Combraille; pair et grand-chambrier de France, etc., fils unique de Louis II et d'Anne Dauphine d'Auvergne (1410-1434).

Femme : MARIE DE BERRY (2), seconde fille de Jean de France, duc de Berry, et de Jeanne d'Armagnac, sa première femme, elle apporta en dot le duché d'Auvergne et le comté de Montpensier.

(1) Eléments de Paléographie, t. II, p. 153.
(2) *D'azur, semé de fleurs de lys d'or, à la bordure engrelée de gueules.*

D'azur, à trois fleurs de lys d'or, au bâton de gueules en bande brochant sur le tout. — Pl. I.

<small>Histoire des grands officiers de la Couronne.</small>

Jean I^{er} est, suivant « l'Histoire des grands officiers de la Couronne », le premier duc de Bourbon qui ait réduit à trois le nombre des fleurs de lys de son écusson, à l'imitation du roi Charles VI. Nous n'avons point à discuter ici l'époque à laquelle s'opéra ce changement dans l'écu royal qui offre quelquefois les trois fleurs de lys seules sous Charles V, et même antérieurement (1); disons seulement que ce fut en effet vers le milieu du XV^e siècle, que l'écu des ducs de Bourbon parut modifié, comme on peut le voir à Souvigny, dans la chapelle neuve. Cet écu de Bourbon se retrouve dans un très-grand nombre de monuments qu'il serait trop long de citer ici; nous ne signalerons que les plus remarquables.

Jean I^{er} est le dernier duc dont l'Armorial de Revel donne la figure; ce prince y est représenté vêtu d'une sorte de tunique à ses armes, richement bordée d'or et de pierreries, dont les manches dentelées sont ouvertes et tombent fort bas; son chapel, relevé par devant, est rebrassé de fourrure; ses chausses sont rouges. La duchesse porte une longue robe à corsage d'hermine et à jupe armoriée; son vêtement de dessus a des manches tombantes; sa couronne, posée sur une aumusse fort riche, est formée de hauts fleurons évidés, ornés de pierreries.

Parmi les fils puînés du duc Jean I^{er}, nous signalerons Louis de Bourbon, Comte de Montpensier, qui fut la tige de la première branche de Bourbon-Montpensier.

CHARLES I^{er}, duc de Bourbon et d'Auvergne; comte de Clermont, de Forez et de l'Isle-Jourdain; seigneur de Beaujolais, de Dombes et de Combraille; pair et grand-chambrier de France, etc., fils aîné de Jean I^{er} et de Marie de Berry (1434-1456).

(1) Les Bénédictins parlent d'une charte de 1287 à laquelle est appendu un sceau de Philippe-le-Bel, sur lequel on ne voit que trois fleurs de lys. M. de Wailly donne, dans ses « Eléments de Paléographie », un sceau de Charles V, qui ne porte également que trois de ces emblèmes.

Femme : AGNÈS DE BOURGOGNE (1), fille de Jean, duc de Bourgogne et de Marguerite de Bavière.

Armoiries semblables.

Les statues de Charles Ier et d'Agnès de Bourgogne se voient sur leur tombeau dans la chapelle *neuve* de l'église de Souvigny; cette chapelle fut élevée par ces princes, on y retrouve partout les pots enflammés qui furent l'un des emblèmes du duc Charles.

Charles Ier eut beaucoup d'enfants parmi lesquels nous citerons : JEAN et PIERRE qui possédèrent successivement le duché de Bourbonnais; CHARLES, cardinal-archevêque de Lyon, qui prit le titre de duc de Bourbon, après la mort de son frère aîné, mais qui se contenta ensuite du Beaujolais et d'une rente; LOUIS, évêque de Liège, qui eut, de Catherine d'Egmont, duchesse de Gueldre, trois fils, dont l'un fut la tige de la branche de Bourbon-Busset, rapportée plus loin; et enfin un fils naturel, LOUIS, comte de Roussillon, dont nous parlerons.

JEAN II, dit LE BON, duc de Bourbon et d'Auvergne; comte de Clermont, de Forez, de l'Isle-en-Jourdain, de Villars; seigneur de Beaujeu et de Roussillon; pair, connétable et grand-chambrier de France, etc., fils aîné de Charles Ier et d'Agnès de Bourgogne, se maria trois fois, et mourut sans enfants légitimes (1456-1488).

1re Femme : JEANNE DE FRANCE (2), fille du roi Charles VII, mariée en 1447.

2e Femme : CATHERINE D'ARMAGNAC (3), fille de Jacques d'Ar-

(1) *Ecartelé : aux 1 et 4 semé de France, à la bordure componée d'argent et de gueules,* qui est de Bourgogne-moderne; *aux 2 et 3 bandé d'or et d'azur, à la bordure de gueules,* qui est de Bourgogne-ancien, *et sur le tout, d'or, au lion de sable, armé et lampassé de gueules,* qui est de Flandre.

(2) *D'azur, à trois fleurs de lys d'or.*

(3) *Ecartelé : aux 1 et 4 d'argent, au lion de gueules; et aux 2 et 3 de gueules, au léopard lionné d'or.*

magnac, duc de Nemours et de Louise d'Anjou, mariée en 1484.

3ᵉ Femme : JEANNE DE BOURBON (1), fille aînée de Jean II, comte de Vendôme, et d'Isabelle de Beauvau, mariée en 1487.

Armoiries semblables.

Le duc Jean battit monnaie comme prince de Dombes; les produits de ce monnayage ont été publiés par M. Mantellier (2). Parmi ces pièces nous avons remarqué deux magnifiques médailles sur lesquelles le duc Jean est représenté debout, la tête couverte d'un chapeau rebrassé de fourrure, portant le manteau ducal et le collier de l'Ordre de Saint-Michel, tenant son épée nue dans la main droite; le champ est semé de fleurs de lys à un bâton en bande brochant sur le tout; le revers offre un écu aux armes de Bourbon, au milieu de quatre pots de feu et de quatre fleurs de lys.

Le duc Jean II laissa deux enfants naturels : MATHIEU, surnommé le grand bâtard de Bourbon (3), et CHARLES, tige des vicomtes de Lavedan, marquis de Malause, dont nous parlerons plus loin.

PIERRE II, duc de Bourbon et d'Auvergne; comte de Clermont, de Forez, de La Marche et de Gien; vicomte de Carlat et de Murat; seigneur de Beaujolais et de Bourbon-Lancy; pair et grand-chambrier de France, etc., troisième fils de Charles Iᵉʳ et d'Agnès de Bourgogne, portait le titre de sire de Beaujeu du vivant de son frère aîné auquel il succéda, malgré les prétentions de son frère le cardinal (1488-1505).

(1) *D'azur, à trois fleurs de lys d'or, au bâton de gueules en bande, chargé de trois lionceaux d'argent, brochant sur le tout.*

(2) Notice sur la monnaie de Trévoux et de Dombes, p. 20 et suiv.

(3) Bien que le grand bâtard de Bourbon n'ait point laissé de postérité, nous donnerons ici ses armoiries; « l'Histoire des grands officiers de la Couronne » rapporte que son sceau offrait une bande semée de fleurs de lys, brisée d'une cotice en bande; il devait donc porter : *d'argent, à une bande d'azur, semée de fleurs de lys d'or, et une cotice de gueules en bande, brochant sur le tout.*

Femme : ANNE DE FRANCE (1), fille du roi Louis XI et de Charlotte de Savoie.

Armoiries semblables.

Le duc Pierre II, la duchesse sa femme et leur fille Suzanne, qui fut la seule héritière des vastes domaines de la maison de Bourbon, sont représentés sur un magnifique tryptique qui se voit dans l'église cathédrale de Moulins; les vitraux de cette même église offrent aussi les figures de ces princes et de plusieurs autres personnages de leur famille.

Des monnaies de Dombes et des jetons fort élégants portent les armes du duc Pierre II et celles de sa femme; c'est l'un de ses jetons dont le dessin figure sur le titre de cet ouvrage, en voici la description : PRE (Pierre) DVC DE BOVRBONN ET DAVVERGNE, en lettres capitales gothiques, entre filets, le commencement de la légende indiqué par une petite fleur de lys sur laquelle broche le bâton des armes de Bourbon; dans le champ, un écu ogival aux armes de Bourbon, timbré d'une couronne à pointes, et accosté des lettres P et A, initiales du duc et de la duchesse. ℟. AVX : GENS. DES : COMPTES : A MOLLINS entre filets, le commencement de la légende indiqué par une petite fleur de lys barrée; dans le champ, un cerf ailé portant, suspendu au col, un petit écu de Bourbon, entouré d'une jarretière sur laquelle se lit la devise *Espérance*.

Ce jeton fut frappé pour la chambre des Comptes de Moulins. Il offre, pour type de son revers, ce cerf ailé, probablement pris en souvenir de celui qui fut l'un des emblèmes du roi Charles VI, et peut-être aussi du roi Charles VIII (2), qui se trouve dans l'ornementation de quelques monuments construits du temps du duc Pierre ou du connétable.

CHARLES II, duc de Bourbon, d'Auvergne et de Châtellerault; comte de Clermont, de Montpensier, de Forez, de La Marche, de Gien et de Clermont en Auvergne; dauphin d'Auvergne; vicomte de Carlat et de Murat; seigneur de Beaujolais,

(1) *D'azur, à trois fleurs de lys d'or.*

(2) V. les « Devises héroïques » de Claude Paradin, et l'ouvrage dont voici le titre : « Symbola diuina et humana pontificvm imperatorvm regvm, etc., 1666 », p. 241.

de Combraille, de Mercœur, d'Annonay, de La Roche-en-Régnier et de Bourbon-Lancy; pair, grand-chambrier, et connétable de France (le fameux connétable de Bourbon), fils de Gilbert de Bourbon, comte de Montpensier et dauphin d'Auvergne, et de Claire de Gonzague, devint duc de Bourbon par son mariage avec Suzanne, fille unique de Pierre II, en 1505. L'histoire du connétable de Bourbon est trop connue, pour qu'il soit nécessaire de la rapporter ici. Il fut le dernier duc de Bourbon, bien que Louise de Savoie, mère de François Ier, ait fait valoir ses droits à la succession de la duchesse Suzanne, du chef de sa mère, Marguerite de Bourbon, tante paternelle de cette princesse, et ait quelquefois pris le titre de duchesse de Bourbon, notamment sur un beau jeton que nous avons trouvé au cabinet impérial (1) (1505-1527).

Un arrêt du Parlement, du mois de juillet 1527, réunit au Domaine le duché de Bourbon qui fut depuis cédé par Louis XIV, le 26 février 1651, à Louis II, prince de Condé, en échange du duché d'Albret et d'autres domaines.

Femme : S<small>UZANNE DE</small> B<small>OURBON</small> (2), fille de Pierre II, duc de Bourbon et d'Anne de France.

(1) Voici la description de ce jeton : † L<small>VDOVICA. R. MA. DVCISSA. BORBONNEN</small>. filet au pourtour; lettres capitales. Dans le champ, un écu ogival parti : *au 1 de France, au lambel de trois pendants d'argent,* qui est d'Orléans ; *et au 2 écartelé : aux 1 et 4 de Bourbon, et aux 2 et 3 de gueules, à la croix d'argent,* qui est de Savoie. L'écu timbré d'une couronne ducale, et entouré d'une cordelière. ℞. † P<small>ENNAS. DEDISTI. VOLABO. REQVIESCAM</small> entre filets; lettres capitales. Dans le champ, un L couronné au milieu d'un vol.

(2) *D'azur, à trois fleurs de lys d'or, au bâton de gueules en bande brochant sur le tout.*

Armoiries semblables à celles de son beau-père.

Le connétable de Bourbon, issu de la branche de Bourbon-Montpensier, dont nous donnerons plus loin le blason, prit les armes pleines de Bourbon, lors de l'extinction de la branche aînée de la famille, à la mort du duc Pierre, son beau-père.

BRANCHES DE LA MAISON DE BOURBON.

ous suivrons, dans cette énumération des branches de la maison de Bourbon, l'ordre adopté par « l'Histoire des grands officiers de la Couronne »; toutefois nous placerons les branches royales et les rameaux qu'elles ont formés, après celles de La Marche et de

Vendôme, desquelles elles sont issues, et qui les rattachent aux ducs de Bourbon.

COMTES DE LA MARCHE, comtes de Ponthieu, de Vendôme et de Castres; seigneurs de Montaigu-en-Combraille, de Condé, de Carency, de Leuse, de l'Escluse, de Combresle, de Lezignen, d'Epernon, issus de J{.smallcaps}acques{.smallcaps} de B{.smallcaps}ourbon, premier du nom, comte de La Marche et de Ponthieu, connétable de France, troisième fils de Louis Ier, duc de Bourbon, et de Marie de Hainaut.

Cette branche de la maison de Bourbon, de laquelle sont issues les branches des seigneurs de Préaux, des comtes puis ducs de Vendôme et des seigneurs de Carency, que nous allons passer en revue, joua un très-grand rôle pendant la plus grande partie du XIVe siècle et la première moitié du XVe. Jacques II de Bourbon, dernier comte de La Marche de sa famille, marié en secondes noces à la reine Jeanne II de Naples, sœur et unique héritière du roi Ladislas, prit la qualité de roi de Sicile; mais il revint bientôt en France, où il mourut en 1438, ne laissant qu'une fille, Eléonore de Bourbon, qui porta le comté de La Marche dans la maison d'Armagnac, par son mariage avec Bernard d'Armagnac, comte de Pardiac.

D'azur, à trois fleurs de lys d'or, au bâton de gueules en bande, chargé de trois lionceaux d'argent, brochant sur le tout. — Pl. I.

Histoire des grands officiers de la Couronne. — Art de vérifier les dates (1).

(1) Citer tous les ouvrages qui ont parlé de la maison de Bourbon et de ses branches, ce serait citer tous les livres écrits sur l'histoire de France; on comprendra donc que nous nous bornions à renvoyer nos lecteurs aux deux ouvrages que avons suivis pour la rédaction de cette partie de l'Armorial.

COMTES puis DUCS DE VENDOME, comtes de Chartres, de Saint-Paul, de Conversan, de Marle, de Soissons, de Chaumont et d'Enghien; vicomtes de Meaux; ducs d'Estouteville; seigneurs de Montdoubleau, d'Espernon, de Preaux, de Romalart, de Montoire, de Lavardin, de Bonneval, de Gravelines, de Dunkerque, de Ham, de La Roche, de Bohaim, de Beaurevoir, de Condé, de Lesdin, de Montigny; châtelains de Lille, etc., issus de Louis de Bourbon, comte de Vendôme et de Chartres, second fils de Jean de Bourbon, comte de La Marche, et de Catherine, comtesse de Vendôme.

Cette branche a donné naissance à celle des princes de La Roche-sur-Yon, ducs de Montpensier, et à celle des princes de Condé. Antoine de Bourbon, roi de Navarre, dont nous allons parler, fut le dernier duc de Vendôme de cette branche; toutefois ce nom fut relevé par un fils naturel d'Henri IV.

Ecartelé : aux 1 et 4 de Bourbon-La-Marche; et aux 2 et 3 d'argent, au chef de gueules, au lion d'azur, armé, couronné et lampassé d'or, brochant sur le tout, qui est de Vendôme.

<small>Histoire des grands officiers de la Couronne.</small>

<small>Les comtes de Vendôme portèrent aussi souvent les armes de Bourbon-La-Marche sans écartelure; et enfin Charles de Bourbon, premier duc de Vendôme, père du roi de Navarre, prit l'écu de Bourbon pur, que son frère, le duc d'Estouteville, écartela de Luxembourg, et son neveu, d'Estouteville.</small>

ROI DE NAVARRE. Antoine de Bourbon, roi de Navarre, prince de Béarn, duc de Vendôme, de Beaumont et d'Albret, comte de Foix, etc., fils aîné de Charles de Bourbon duc

de Vendôme, porta le titre de duc de Vendôme, puis celui de roi de Navarre, après avoir succédé au roi Henri, son beau-père, mort le 25 mai 1555. Antoine de Bourbon fut le père d'Henri IV.

Ecartelé : au 1 de gueules, aux chaînes d'or posées en orle, en croix et en sautoir, qui est de Navarre; *aux 2 et 3 de Bourbon; et au 4 d'or, à deux vaches de gueules, accornées, accolées et clarinées d'azur*, qui est de Béarn. — Pl. I.

Duby, Monnaies des Barons.

« L'Histoire des grands officiers de la Couronne » donne à Antoine de Bourbon un écu fort compliqué qu'il ne porta sans doute jamais; nous allons toutefois en donner la description : *Coupé de huit pièces, quatre en chef et quatre en pointe : au 1 du chef de gueules, aux chaînes d'or posées en orle, en croix et en sautoir*, qui est de Navarre; *au 2 de France, au bâton de gueules en bande*, qui est de Bourbon; *au 3 écartelé : aux 1 et 4 de France, et aux 2 et 3 de gueules*, qui est d'Albret; *au 4 d'or, à quatre pals de gueules*, qui est d'Arragon; *au 5, premier de la pointe, écartelé : aux 1 et 4 d'or, à trois pals de gueules*, qui est de Foix; *et aux 2 et 3 d'or, à deux vaches de gueules accornées, accolées et clarinées d'azur*, qui est de Béarn; *au 6 écartelé : aux 1 et 4 d'argent, au lion de gueules*, qui est d'Armagnac; *et aux 2 et 3 de gueules, au lion léopardé d'or, armé et lampassé d'azur*, qui est de Rhodez; *au 7 semé de France, à la bande componée d'argent et de gueules*, qui est d'Evreux; *au 8 d'or, à quatre pals de gueules, flanqué au côté dextre de gueules, au château sommé de trois tours d'or*, pour Castille, *et au côté senestre d'argent, au lion de gueules*, qui est de Léon; *et sur le tout des huit quartiers, d'or, à deux lions passants de gueules, armés et lampassés d'azur*, qui est de Bigorre.

Nous avons cru devoir lui attribuer le blason qu'il portait sur ses monnaies, reproduites par Duby, dans son « Traité des monnaies des Barons ». (Pl. xx).

ROIS DE FRANCE ET DE NAVARRE. Henri IV, fils d'Antoine de Bourbon, roi de Navarre et de Jeanne d'Albret, succéda de droit à la couronne de France après l'extinction de

la maison d'Angoulême-Valois, par la mort de Henri III, le 2 août 1589; il prit alors les armes de France sans brisure (1). Ce fut par suite de son avènement au trône que le royaume de Navarre fut réuni à la France en 1607, et c'est depuis cette époque que les rois portèrent le titre de rois de France et de Navarre, et les armes de ces deux royaumes.

Parti : au 1 d'azur, à trois fleurs de lys d'or; au 2 de gueules, aux chaînes d'or, posées en orle, en croix et en sautoir. — Pl. I.

Histoire des grands officiers de la Couronne.

Bien que le blason des rois de France et de Navarre ait dû être toujours parti des armoiries des deux couronnes, depuis Louis XV, l'écu aux trois fleurs de lys fut à peu près uniquement adopté. Nous allons indiquer, d'après le P. Ménestrier et « l'Histoire des grands officiers de la Couronne », quelles furent les brisures prises par les fils de France et par les princes du sang; les derniers ducs de Vendôme, issus d'un fils naturel de Henri IV, et les ducs d'Orléans auront chacun un article séparé.

Le dauphin de France portait : *Ecartelé : aux 1 et 4 de Bourbon-France; et aux 2 et 3 d'or, au dauphin d'azur,* qui est de Dauphiné.

Le duc de Bourgogne portait : *Ecartelé, aux 1 et 4 de Bourbon-France; et aux 2 et 3 bandé d'or et d'azur, à la bordure de gueules,* qui est de Bourgogne-ancien.

Le duc d'Anjou portait : *De Bourbon-France, à la bordure de gueules.*

Le duc de Berry portait : *De Bourbon-France à la bordure engrelée de gueules,* puis *de Bourbon-France, à une bordure crénelée de gueules.*

Les fils naturels légitimés de Louis XIV portèrent: *de Bourbon-France, au bâton de gueules péri en barre.*

Histoire des grands officiers de la Couronne.

(1) Quelques chroniqueurs rapportent que le jour même de l'assassinat du roi Henri III, la foudre tombant sur la sainte chapelle de Bourbon-l'Archambaud, enleva le bâton de l'écu de Bourbon qui figurait dans une verrière de cette église.

DUCS D'ORLÉANS, souverains de Dombes; ducs de Chartres, de Valois, d'Alençon, de Saint-Fargeau et de Châtellerault; princes de la Roche-sur-Yon; dauphins d'Auvergne; marquis de Mazières-en-Brenne; comtes de Blois, de Montlhéry, de Limours, de Mortaing, de Bar-sur-Seine et d'Eu; vicomtes d'Auge et de Domfront; barons d'Amboise et de Beaujolais; pairs de France, etc. Gaston-Jean-Baptiste de France, second fils d'Henri IV, porta d'abord le titre de duc d'Anjou, puis celui de duc d'Orléans, ce duché lui ayant été donné en apanage, avec celui de Chartres, le comté de Blois et d'autres terres. Le duc d'Orléans n'eut qu'une fille, Anne-Marie-Louise d'Orléans, connue sous le nom de la Grande-Mademoiselle, qui mourut sans alliance, laissant ses biens à *Monsieur,* Philippe de France, duc d'Orléans, son cousin germain, qui fut la tige des seconds ducs d'Orléans.

De France, au lambel de trois pendants d'argent. — Pl. I.

_{Histoire des grands officiers de la Couronne.}

DUCS D'ORLÉANS, de Valois, de Chartres, de Nemours, de Montpensier; premiers princes du sang, etc. Philippe de France, appelé *Monsieur,* second fils du roi Louis XIII, fut la tige de cette branche. Ce prince porta le titre de duc d'Anjou jusqu'après la mort de son oncle Gaston d'Orléans, il prit alors le titre de duc d'Orléans; il hérita plus tard de sa cousine la Grande-Mademoiselle. Louis-Philippe Ier, roi des Français du 9 août 1830 au 24 février 1848, descendait de Philippe de France à la cinquième génération.

Armoiries semblables à celles des premiers ducs d'Orléans.

ROIS D'ESPAGNE et DES INDES, rois des Deux-Siciles; ducs de Parme et de Plaisance, etc. Philippe de France, duc d'Anjou, second fils de Louis de France, dauphin de Viennois, et petit-fils de Louis XIV, fut appelé au trône d'Espagne par le testament du roi Charles II, dernier rejeton de la dynastie autrichienne. Le jeune prince fut proclamé roi d'Espagne à Fontainebleau, le 16 novembre 1700, et à Madrid, sous le nom de Philippe V, le 24 du même mois.

De cette branche sont issus les rois de Naples et les ducs de Lucques et de Parme.

Ecartelé : aux 1 et 4 de gueules, au château d'or, sommé de trois tours de même, qui est de Castille; *aux 2 et 3 d'argent, au lion couronné de gueules,* qui est de Léon; *et sur le tout, d'azur, à trois fleurs de lys d'or,* qui est de Bourbon-France. — Pl. I.

Telles sont les armes que portent habituellement les rois d'Espagne de la maison de Bourbon, mais leur grand écusson est plus compliqué; le voici tel que le décrit « l'histoire des grands officiers de la Couronne » : *Ecartelé : au 1ᵉʳ quartier, contrécartelé, aux 1 et 4 de gueules, au château d'or, sommé de trois tours de même,* qui est de Castille; *aux 2 et 3 d'argent, au lion de gueules,* qui est de Léon; *enté en pointe de ces deux quartiers, d'or, à la grenade de gueules, tigée et feuillée de sinople,* qui est de Grenade; *au 2ᵉ quartier, parti d'or, à quatre pals de gueules,* qui est d'Arragon; *et de même, flanqué d'argent, à deux aigles de sable,* qui est d'Arragon-Sicile; *au 3ᵉ quartier, de gueules, à la fasce d'argent,* qui est d'Autriche, *soutenu de bandé d'or et d'azur, à la bordure de gueules,* qui est de Bourgogne-ancien; *au 4ᵉ quartier, semé de France, à la bordure componée d'argent et de gueules,* qui est de Bourgogne-moderne; *soutenu de sable, au lion d'or, armé et lampassé de gueules,* qui est de Brabant; *enté en pointe de ces deux quartiers, parti d'or, au lion de sable, armé et lampassé de gueules,* qui est de Flandre;

et d'argent, à l'aigle de gueules, couronnée, becquée et membrée d'or, chargée sur la poitrine d'un croissant de même, qui est de Tyrol; et sur le tout, de Bourbon-France, à la bordure de gueules, qui est d'Anjou.

Nous avons vu que les rois d'Espagne ont supprimé la bordure de gueules, brisure de l'écu de Bourbon-France.

ROIS DE NAPLES et DES DEUX-SICILES. Charles III, roi d'Espagne, fils de Philippe V d'Anjou, donna en apanage, le 5 octobre 1759, le royaume des Deux-Siciles, à son fils cadet Ferdinand Ier.

D'azur, à trois fleurs de lys d'or, à la bordure de gueules. — Pl. I.

Telles sont les armes de l'écu principal, posé sur le tout. Les partitions et écartelures du grand écusson royal de Naples sont aux armes d'Espagne, de Portugal, d'Autriche, de Jérusalem, d'Arragon-Sicile, d'Anjou-ancien, de Bourgogne-moderne, de Flandre, de Brabant et de Médicis.

DUCS DE PARME, de Plaisance et de Guastalla.

L'infant Philippe, fils puîné de Philippe V, roi d'Espagne, eut en apanage les duchés de Parme, de Plaisance et de Guastalla, en vertu du traité d'Aix-la-Chapelle, et fut la tige de la branche de Bourbon de Parme. Son petit-fils Louis, infant d'Espagne, devint roi d'Etrurie, par suite de la convention de Madrid, qui concédait à sa maison la Toscane, à titre de royaume d'Etrurie, en indemnité des trois duchés réunis à l'Empire français. En 1815, la Toscane étant tombée sous la domination autrichienne, et la jouissance des duchés de Parme,

de Plaisance et de Guastalla ayant été assurée à l'archiduchesse Marie-Louise, pour sa vie durant, le congrès de Vienne avait assigné provisoirement à la maison de Parme le duché de Lucques pour le posséder jusqu'à l'époque où elle rentrerait, par la mort de l'archiduchesse, dans son patrimoine, dont la reversion lui a été de nouveau garantie par le traité de Paris du 10 juin 1817. La maison de Parme est rentrée en possession de ses duchés à la fin de 1847.

D'azur, à trois fleurs de lys d'or, à la bordure de gueules, chargée de huit coquilles d'argent. — Pl. I.

Le grand écusson ducal de Parme porte en outre, comme ceux d'Espagne et de Naples, un grand nombre d'écartelures sur lesquelles se place l'écusson de Bourbon-France avec la brisure.

DUCS DE VENDOME (seconde branche), ducs d'Estampes, de Mercœur, de Beaufort et de Penthièvre; princes de Martigues; comtes de Busançais; seigneurs d'Anet, etc. Cette branche des derniers ducs de Vendôme eut pour auteur César, duc de Vendôme, fils de Henri IV et de Gabrielle d'Estrées, légitimé par lettres données à Paris au mois de janvier 1595; elle s'éteignit en 1712 à la mort de Louis-Joseph, duc de Vendôme.

D'azur, à trois fleurs de lys d'or, au bâton de gueules péri en bande, chargée de trois lionceaux d'argent.

Histoire des grands officiers de la Couronne.

COMTES DE MONTPENSIER, de Clermont et de Sancerre ; dauphins d'Auvergne ; seigneurs de Mercœur et de Combraille, issus de Louis de Bourbon, comte de Montpensier, fils cadet de Jean Ier, duc de Bourbon, et de Marie de Berry. Cette branche finit en la personne du fameux connétable de Bourbon, petit-fils de Louis.

D'azur, à trois fleurs de lys d'or, au bâton de gueules en bande, brisé en chef d'un quartier d'or, au dauphin d'azur. — Pl. II.

<small>Histoire des grands officiers de la Couronne.

La brisure des armes de cette branche fut prise du blason de Jeanne, fille unique et héritière de Beraud III, dauphin d'Auvergne, femme du premier comte de Montpensier, qui portait : *d'or, au dauphin d'azur*.</small>

PRINCES DE CONDÉ, souverains de Château-Regnault ; ducs d'Enghien, de Châteauroux, de Montmorency-Enghien, d'Albret, de Seurre-Bellegarde, de Bourbon et de Guise ; marquis, puis princes de Conti ; comtes de Soissons, d'Anisy, de Valery, de Clermont, de La Marche et de Charolais, etc., issus de Charles de Bourbon, premier prince de Condé, septième fils de Charles de Bourbon, duc de Vendôme, né en 1530.

Cette branche de la maison de Bourbon, qui donna à la France tant d'hommes illustres, s'éteignit en 1830, par la mort de Louis-Henri-Joseph, duc de Bourbon. Elle avait formé les rameaux des comtes de Soissons et des princes de Conti, dont nous parlerons.

D'azur, à trois fleurs de lys d'or, au bâton de gueules péri en bande. — Pl. II.

<small>Histoire des grands officiers de la Couronne.</small>

La maison de Condé ne prit ce blason qu'à partir de la troisième génération, après l'extinction de la branche des ducs de Vendôme; les deux premiers princes de Condé, pour se distinguer de leurs aînés, écartelaient l'écu de Bourbon des armes d'Alençon : *d'azur, à trois fleurs de lys d'or, à la bordure de gueules, chargée de huit besants d'argent.* Un cadet de cette branche, le comte de Charolais, fils de Louis III, prince de Condé, qui eut une fâcheuse célébrité pendant la première moitié du XVIII^e siècle, portait pour brisure une fleur de lys d'argent sur le bâton de gueules.

<small>Histoire des grands officiers de la Couronne.</small>

PRINCES DE CONTI, ducs de Mercœur; princes de La Roche-sur-Yon; marquis de Graville et de Portes; comtes de Pézenas, d'Alais, de Beaumont-sur-Oise, de La Marche et de Clermont; vicomtes de Teyrargues; barons de La Fère-en-Tardenois; seigneurs de l'Ile-Adam et de Trie, etc., issus de Armand de Bourbon, fils puîné de Henri de Bourbon, deuxième du nom, prince de Condé, et de Charlotte-Marguerite de Montmorency, né en 1629. Cette branche s'éteignit, en 1814, par la mort de Louis-François-Joseph, prince de Conti.

D'azur, à trois fleurs de lys d'or, au bâton de gueules péri en bande, et à la bordure de même. — Pl. II.

<small>Histoire des grands officiers de la Couronne.</small>

L'avant-dernier prince de Conti laissa deux fils naturels, nés en 1771 et en 1772, connus sous les noms de marquis de Bourbon-Removille et de chevalier de Bourbon-Hattonville; ces deux personnages furent reconnus par codicille du prince leur père, de 1776, et par lettres patentes de 1815, du roi Louis XVIII,

qui leur permit de porter à l'avenir les noms de marquis et de chevalier de Bourbon-Conti. Ils portèrent pour armes :

De Bourbon-France, à deux bâtons de gueules, péris en bande et en barre, croisés en forme de sautoir. — Pl. II.

<small>Courcelles. Histoire des pairs de France.</small>

COMTES DE SOISSONS, de Clermont et de Dreux, etc. Cette branche ne forma que deux générations : Charles de Bourbon, fils de Louis, premier du nom, prince de Condé, et de Françoise d'Orléans, sa seconde femme, né en 1566, et Louis, fils de Charles, qui mourut sans enfants légitimes en 1641.

Armoiries semblables à celles des princes de Conti.

<small>Histoire des grands officiers de la Couronne.</small>

Le dernier comte de Soissons laissa un fils naturel, Louis-Henri de Bourbon-Soissons, dit le chevalier de Soissons, comte de Nogent, seigneur de Lusarche, d'abord chevalier de Malte, qui fut légitimé par lettres de Louis XIV, en 1643, et qui prit les titres de comte de Dunois et de prince de Neufchâtel en Suisse. Il épousa Angélique-Cunégonde de Montmorency-Luxembourg, dont il n'eut que deux filles. Il portait : *D'azur, à trois fleurs de lys d'or, au bâton de gueules péri en barre et à la bordure de même.*

<small>Histoire des grands officiers de la Couronne.</small>

DUCS DE MONTPENSIER, princes souverains de Dombes; princes de La Roche-sur-Yon et de Luc; ducs de Beaupréau, de Châtelleraut et de Saint-Fargeau; dauphins d'Auvergne; marquis de Mézières; comtes de Chemillé, de Mortain et de Bar-sur-Seine; vicomtes d'Auge, de Brosse et de Domfront;

barons de Beaujolais, de Thiers et de La Roche-en-Régnier; seigneurs de Champigny-sur-Vende, de Leuse, de Condé, de Saint-Chartier, de Cluys, d'Agurande, de Châtelet, d'Argenton, de Montagu, d'Escolle, de Mirebeau, de Saint-Sever et du pays de Combraille, etc., issus de Louis de Bourbon, premier du nom, prince de La Roche-sur-Yon, second fils de Jean II de Bourbon, comte de Vendôme, et d'Isabeau de Beauvau, né dans la seconde moitié du XVe siècle. Le dernier duc de Montpensier de cette branche fut Henri de Bourbon, qui mourut en 1608, ne laissant de sa femme Henriette-Catherine, duchesse de Joyeuse, qu'une fille nommée Marie, mariée en 1626 à Gaston, duc d'Orléans, frère de Louis XIII.

D'azur, à trois fleurs de lys d'or, au bâton de gueules, péri en bande, chargé d'un croissant d'argent en chef. — Pl. II.

Histoire des grands officiers de la Couronne.

SEIGNEURS DE CARENCY, comtes de La Marche; seigneurs d'Aubigny, de Buquoy, de l'Escluse, de Duisant, de Rochefort, de Bougny, de Combles, d'Abret, de Vendat, de Bains, de Saint-George, de Ternat, etc., issus de Jean de Bourbon, seigneur de Carency en Artois, troisième fils de Jean, premier du nom, comte de La Marche, et de Catherine de Vendôme, né dans la seconde moitié du XIVe siècle. Cette branche s'éteignit au commencement du XVIe siècle, par la mort de Bertrand et de Jean, fils de Charles, dernier seigneur de Carency; Isabelle de Bourbon, fille et héritière de ce prince, épousa en 1516 François des Cars, seigneur de Vauguyon.

D'azur, à trois fleurs de lys d'or, au bâton de gueules mis en bande, chargé de trois lionceaux d'argent, à la bordure de gueules. — Pl. II.

Histoire des grands officiers de la Couronne.

Philippe de Bourbon, seigneur de Duisant, cinquième fils de Jean I^{er}, seigneur de Carency, porta comme surbrisure la bordure des armes de sa famille dentelée d'argent.

SEIGNEURS DE PRÉAUX, barons de Thury; seigneurs d'Argies, de Dangu, etc., issus de Jacques de Bourbon, grand-bouteiller de France, troisième fils de Jacques, premier du nom, comte de La Marche. Cette branche s'éteignit en 1422, par la mort sans postérité de Pierre de Bourbon, seigneur de Préaux.

D'azur, à trois fleurs de lys d'or, au bâton de gueules en bande, et à la bordure de même.

Histoire des grands officiers de la Couronne.

VICOMTES DE LAVEDAN, barons puis marquis de Malause; barons de Caudesaigues, de Basian, de Barbasan, de Beaucen; seigneurs de La Chaussée, d'Estain, de Bouconville, de Fer, de Favars, de Saint-Germain, de Gijonet, de Viane, de Case-Rocairol, de La Jouée, etc., issus de Charles de Bourbon, fils naturel de Jean II, duc de Bourbon, et de Louise d'Albret, dame d'Estouteville, né vers le milieu du XV^e siècle.

De cette branche est sorti le rameau des barons de Basian.

D'argent, à la bande d'azur, semée de fleurs de lys d'or, et un filet de gueules, aussi en bande, brochant sur le tout. — Pl. II.

Histoire des grands officiers de la Couronne.

BARONS DE BASIAN et d'Audagence; seigneurs de La Canau-en-Briets, de Parentis, de Saint-Aulaye, de Saint-Paul-en-Bore, etc., issus de Gaston de Bourbon, seigneur de Basian, quatrième fils de Charles, bâtard de Bourbon, baron de Caudesaigues et de Malause, et de Louise du Lion, né vers la fin du XVI^e siècle.

Armoiries semblables à celles des vicomtes de Lavedan.

L'Histoire des grands officiers de la Couronne attribue à ce rameau, et cela d'après l'Armorial manuscrit de la généralité de Montauban, un écu de *Condé-moderne, chargé d'un bâton d'or péri en bande.* Il est probable que cette indication est inexacte; en tout cas les premiers barons de Basian ne pouvaient point porter un tel blason; ils devaient avoir l'écu de leur branche avec une brisure quelconque.

COMTES DE BUSSET, barons, puis comtes de Busset; barons de Chaslus, de Vezigneul; seigneurs de Puisagut, de Contoge, de Saint-Priest, de La Motte-Feuilly, du Montet, etc., issus de Pierre de Bourbon, fils de Louis de Bourbon, évêque de Liège, qui l'eut fort jeune de Catherine de Gueldres, n'étant point encore dans les ordres sacrés. L'évêque de Liège était lui-même le cinquième fils de Charles III, duc de Bourbon, et d'Agnès de Bourgogne.

La branche de Bourbon-Busset, depuis son origine, a eu

de grandes alliances et des possessions considérables ; ses membres ont toujours été qualifiés *Cousins* par les rois de France, comme on le voit par des lettres de François Ier et de Henri IV, et par un brevet que Louis XV leur délivra pour leur confirmer ce privilège.

D'azur, à trois fleurs de lys d'or, au bâton de gueules péri en bande, au chef d'argent, chargé d'une croix potencée d'or, cantonnée de quatre croisettes de même, qui est de Jérusalem. — Pl. II.

L'Histoire des grands officiers de la Couronne attribue aux comtes de Busset un écu semé de fleurs de lys qu'ils n'ont jamais du porter; dès le XVe siècle, comme nous l'avons dit plus haut, toutes les branches de la maison de Bourbon, à l'exemple des rois, avaient réduit à trois le nombre des fleurs de lys de leur écusson. Primitivement, c'était un bâton en bande qui brochait sur les fleurs de lys.

SEIGNEURS DE LIGNY, vicomtes de Lombercourt; seigneurs de Bonneval, de Vauçay, de Fortel, de Heux-en-Ternois, de La Vaquerie, de Vierge, de Rubempré, de Rieux, de Bellehart, de Saint-Remy-en-Rynier, de Dencourt, de Nullemant, de Preudeville, de Cumouville, de Grainville, etc., en Picardie, issus de Jacques, bâtard de Vendôme, fils naturel de Jean de Bourbon, deuxième du nom, comte de Vendôme, et de Philippe de Gournay, né vers la fin du XVe siècle. Cette branche s'éteignit en 1594, par la mort sans enfants d'Antoine de Bourbon-Vendôme, vicomte de Lombercourt.

D'azur, à trois fleurs de lys d'or, au bâton de gueules en

bande, chargé de trois lionceaux d'argent, brochant sur le tout, brisé d'un filet de sable mis en barre. — Pl. II.

<small>Histoire des grands officiers de la Couronne.</small>

COMTES DE ROUSSILLON, seigneur de Mirebeau, de La Roche-Clermaut, de Purnon, etc., en Dauphiné, issus de Louis, bâtard de Bourbon, comte de Roussillon, amiral de France, fils naturel de Charles Ier, duc de Bourbon, légitimé en 1463.

D'azur, à trois fleurs de lys d'or, au bâton noueux de gueules, en barre, brochant sur le tout. — Pl. II.

<small>Histoire des grands officiers de la Couronne.</small>

Cette branche s'éteignit en la personne de Charles de Bourbon, fils de Louis, qui avait épousé Anne de La Tour, dont il n'eut point d'enfants; mais le premier comte de Roussillon laissa plusieurs enfants naturels qui eux-mêmes eurent des bâtards; « l'Histoire des grands officiers de la Couronne » donne la filiation de ces rameaux illégitimes et les armoiries de leurs membres, que nous ne mentionnerons point ici.

CLERGÉ.

ÉVÊCHÉ DE MOULINS.

ous le rapport religieux, le Bourbonnais n'avait pas plus d'unité que sous le rapport judiciaire, civil et militaire; il se partageait entre quatre diocèses : Autun, Bourges, Clermont et Nevers. Cette division se perpétua après le retour de la province à la Couronne. Dès les premières

années du règne de Louis XVI, les démarches les plus actives furent faites par l'administration locale pour obtenir que la ville de Moulins fût érigée en siège épiscopal. Il fallut pourtant négocier longtemps avec les autorités ecclésiastiques pour les amener à laisser détacher de leurs diocèses respectifs quelques paroisses les plus rapprochées de Moulins, qui devaient être comprises dans le nouvel évêché à établir; enfin, en 1789, l'abbé des Gallois de La Tour fut nommé évêque de Moulins, au moment où éclata la révolution. L'érection du diocèse de Moulins fut suspendue, et la consécration de l'abbé de La Tour, évêque nommé, fut retardée indéfiniment et ne put avoir lieu. En 1790, l'abbé Laurent, curé d'Hulliaux, fut élu évêque constitutionnel. Lorsque le premier Consul rétablit en France le culte catholique, le nouveau concordat, signé à Paris, le 15 juillet 1801, supprima l'évêché de Moulins, dont il réunit le diocèse à celui de Clermont. Moulins fut alors la résidence d'un vicaire-général, comme avant la révolution, et ne redevint siège épiscopal qu'en 1823 (1). Depuis cette année, deux prélats ont occupé ce siège, nous allons donner leurs armes, ainsi que celles de l'abbé de La Tour.

ETIENNE-JEAN-BAPTISTE-LOUIS DES GALLOIS DE LA TOUR, vicaire-général du diocèse d'Autun, au district de Moulins, et doyen du chapitre de la collégiale de cette ville, fut nommé évêque de Moulins en 1789. La révolution empêcha

(1) Ces quelques lignes sont extraites de l'excellent article publié par M. Alary, dans le « Bulletin de la Société d'émulation de l'Allier » (t. IV, p. 53), sur l'établissement de l'Evêché de Moulins.

qu'il ne fût consacré, il émigra et fut appelé à l'archevêché de Bourges en 1817. Il était fils de Jean-Baptiste des Gallois de La Tour, conseiller, puis premier président au parlement d'Aix, intendant de Provence, etc.; mais sa famille, qui aura son article dans cet ouvrage, était originaire du Bourbonnais.

De sable, au sautoir d'or. — Pl. III.

Armorial manuscrit de la Généralité de Moulins. — Chevillard, Dict. héraldique.

ANTOINE DE PONS, vicaire-général de Clermont, fut appelé au siège épiscopal de Moulins en 1822, et sacré l'année suivante. Il mourut en 1849. Monseigneur de Pons appartenait à une très-ancienne famille d'Auvergne.

De gueules, à trois fasces d'or. — Pl. III.

Bouillet, Nobil. d'Auvergne.

Selon M. Bouillet, la famille de Pons de La Grange porta : *Ecartelé : aux 1 et 4 de gueules, à trois fasces d'or; et aux 2 et 3 d'azur, au chevron d'or, accompagné de trois pommes de même.* M. Lainé, dans le Nobiliaire d'Auvergne qui termine le tome VII de ses « Archives de la noblesse de France », donne les mêmes armes à cette famille, mais il attribue à une branche l'écu aux trois fasces sans écartelure, que portait Monseigneur de Pons.

M^{gr} PIERRE-SIMON-LOUIS-MARIE DE DREUX BRÉZÉ, ancien vicaire-général et chanoine honoraire de Paris, a été nommé évêque de Moulins le 28 octobre 1849, et préconisé par le Souverain-Pontife le 7 janvier 1850.

D'azur, au chevron d'or, accompagné en chef de deux roses d'argent, et en pointe d'un soleil du second émail. — Pl. III.

Dict. de la Noblesse. — P. de Courcy, Nobil. de Bretagne, etc.

COMMUNAUTÉS RELIGIEUSES.

Le Bourbonnais possédait sept Chapitres : Moulins, Bourbon, Montluçon, Hérisson, Villefranche, Huriel et Verneuil. — Trois Abbayes : Saint-Gilbert, Sept-Fonts et Saint-Menoux. — Vingt-trois Prieurés, dont les principaux étaient : Souvigny, les Augustins de Moulins, Saint-Germain-de-La-Garde, les Génovéfains de Domérat et de Durdat, les Bénédictins du Montet, enfin les prieurés d'Huriel, de Néris, de Notre-Dame de Montluçon et de Saint-Germain-de-Salles. — Trente Couvents : dix-huit de religieux et douze de religieuses.

Nous allons donner les armoiries de ceux de ces établissements religieux dont nous avons pu retrouver le blason.

CHAPITRES.

CHAPITRE ROYAL DE NOTRE-DAME DE MOULINS, fondé en 1386 par Louis II, duc de Bourbon. Cette collégiale occupait l'église Notre-Dame édifiée par le duc Pierre II et par sa femme Anne de France. Elle se composait d'un doyen et de dix chanoines ; elle dépendait du diocèse d'Autun.

D'azur, semé de fleurs de lys d'or, au bâton de gueules en bande, et une annonciation brochant sur le tout : la Vierge de carnation, vêtue de gueules et d'azur, coiffée d'un voile d'or,

nimbée de même, adextrée d'un ange aussi de carnation, ailé d'argent, vêtu d'or, nimbé de même, fléchissant le genou dextre, tenant une tige de lys fleurie d'argent, et un ruban de même sur lequel se lisent ces mots : AVE MARIA, *en caractères de sable, aux pieds de la Vierge, un vase d'or d'où sort une tige de lys d'argent; ce groupe placé sur un piédestal et surmonté d'un dais d'architecture, le tout d'or.* — Pl. III.

<small>Armorial manuscrit de la Généralité de Moulins.</small>

Ces armoiries ont été composées d'après le premier sceau de la Collégiale, datant de la fin du XIVᵉ siècle, qui est conservé dans ses archives. Ce sceau, fort bien gravé, est elliptique et d'assez grande dimension; il porte l'Annonciation brochant sur un champ aux armes de Bourbon. Ce groupe, d'un dessin fort heureux, repose sur une console et est surmonté d'un dais dans le style de la seconde période ogivale. La légende s : CAPITVLI : BEATE : MARIE. DE MOLINIS : est en lettres majuscules gothiques. Nous avons décrit ce sceau dans « l'Art en Province » (XIᵉ année, p. 63).

CHAPITRE DE LA SAINTE-CHAPELLE DE BOURBON-L'ARCHAMBAUD, fondé en 1332 par Louis Iᵉʳ, duc de Bourbon. Ce Chapitre était composé d'un trésorier, de six chanoines et de trois semi-prébendiers, tous à la nomination des ducs de Bourbon. L'érection de la Sainte-Chapelle et l'établissement du Chapitre furent approuvés et confirmés par bulles du pape Jean XX, qui exempta cette Collégiale de la juridiction de l'archevêque de Bourges, la soumit immédiatement au Saint-Siège, et donna au trésorier toute autorité sur les chanoines.

D'azur, semé de fleurs de lys d'or, au bâton péri en barre de

gueules, et une croix aussi de gueules, haussée sur trois degrés, brochant sur le tout. — Pl. III.

<small>Armorial manuscrit de la Généralité de Moulins.</small>

CHAPITRE DE NOTRE-DAME DE CUSSET. Ce Chapitre, fort ancien, dépendait de l'abbaye de Bénédictines du même lieu.

D'azur, au senestrochère d'argent, sortant de nuées de même, mouvant du flanc dextre de l'écu, tenant une épée aussi d'argent, la poignée et la garde d'or, sur la pointe de laquelle est posée une couronne aussi d'or. — Pl. III.

<small>Armorial manuscrit de la Généralité de Moulins.</small>

<small>Ces armes se voient sur la cloche de l'ancienne église de La Ferté-Hauterive, qui dépendait de l'abbaye de Cusset; cette cloche porte en outre l'inscription suivante en lettres minuscules gothiques : IHS M SANCTE YVO ORA PRO NOBIS FAICT LAN MIL CCCCCXXXIII, et quelques figures de saints.</small>

CHAPITRE DE SAINT-SAUVEUR D'HÉRISSON, fondé sous Archambaud IX, sire de Bourbon, et avec sa protection. Cette Collégiale se composa d'abord d'un doyen et de douze chanoines, puis, à la fin du XVIe siècle, elle eut dix-neuf prébendes.

D'azur, à la figure du Sauveur, assise dans une chaire à l'antique, bénissant de la main dextre, et appuyant la senestre sur un livre ouvert sur ses genoux, le tout d'or. — Pl. III.

<small>Armorial manuscrit de la Généralité de Moulins.</small>

CHAPITRE D'HURIEL. Un chapitre, sous le vocable de Saint-Martin, fut fondé à Huriel par les seigneurs de ce lieu de la maison de Brosse, probablement à la fin du XIII° siècle.

De gueules, à trois gerbes d'or, liées de même. — Pl. III.

<small>Armorial manuscrit de la Généralité de Moulins.</small>
Ces armes furent formées de celles de la maison de Brosse qui étaient semblables, sauf l'émail du champ.

CHAPITRE DE MONTCENOUX. Ce chapitre, qui dépendait de celui de Saint-Ursin de Bourges, était tout près de Villefranche. Il existait fort anciennement, car il est question de l'église de Montcenoux, dès le XI° siècle, dans les histoires du Bourbonnais.

Parti d'argent et d'azur, à la montagne de gueules brochant sur le tout. — Pl. III.

<small>Armorial manuscrit de la Genéralité de Moulins.</small>

CHAPITRE DE SAINT-NICOLAS DE MONTLUÇON, fondé par les ducs de Bourbon; il se composait d'un doyen et de douze chanoines.

De gueules, à une colonne torse d'or. — Pl. III.

<small>Armorial manuscrit de la Généralité de Moulins.</small>

ABBAYES.

ABBAYE DE SEPT-FONTS. Cette abbaye, qui porta d'abord le nom de Notre-Dame-de-Saint-Lieu, fut fondée, en

1132, par Guichard de Bourbon, seigneur de Dompierre; elle appartenait à l'ordre de Cîteaux.

Ecartelé : aux 1 et 4 d'azur, à trois fleurs de lys d'or; et aux 2 et 3 d'or, au lion de gueules, à l'orle de huit coquilles d'azur. — Pl. III.

<small>Ce blason se voit accollé à celui de Dom Dorothée Jalloutz, abbé de Sept-Fonts en 1776, sur le titre du cartulaire de l'abbaye que cet abbé fit faire, et qui est conservé aux archives de l'Allier.</small>

ABBAYE ROYALE DE NOTRE-DAME DE CUSSET. La première fondation de cette maison, due à l'évêque de Nevers Eugène, remonte à l'an 886, mais elle n'eut le titre d'abbaye qu'en 1236.

Armoiries semblables à celles du Chapitre de Notre-Dame de Cusset.

<small>« L'Armorial manuscrit de la Généralité de Moulins » attribue faussement à cette abbaye un écu *de sable, au lion d'argent, couronné d'or*. Ce blason était celui de Marie-Catherine de La Chaise-d'Aix, qui était abbesse de Cusset à l'époque où cet armorial fut dressé.</small>

PRIEURÉS ET AUTRES MAISONS RELIGIEUSES.

PRIEURÉ DE SAINT-PIERRE DE MONTLUÇON. Nous ignorons la date de la fondation de ce prieuré.

D'azur, à la croix, cantonnée aux 1 et 4 d'une aigle, et aux 2 et 3 d'une ruche, le tout d'or. — Pl. III.

<small>Armorial manuscrit de la Généralité de Moulins.</small>

PRIEURÉ DE SAINT-POURÇAIN. Ce couvent de Bénédictins fort ancien eut d'abord le titre d'abbaye; depuis 1080, on ne le trouve plus mentionné que comme prieuré dépendant de l'abbaye de Tournus.

Parti d'azur, à une crosse d'or en pal, et de gueules, à une épée d'argent aussi en pal. — Pl. III.

Armorial manuscrit de la Généralité de Moulins.

PRIEURÉ DE SOUVIGNY. Fondé en 916 par Aimard, sire de Bourbon, ce prieuré qui eut une grande importance pendant le moyen-âge, peut être regardé comme l'un des membres principaux de l'abbaye de Cluny.

De à deux clefs en sautoir. — Pl. III.

Nous donnons ces armoiries d'après un curieux sceau de ce prieuré, publié par M. Bertrand dans le « Bulletin de la Société de Sphragistique » (t. I, p. 44), dont voici la description : S. INDULGEN PRO REPACOE ECCLE SILVIGNA *(sigillum indulgentiarum pro reparacione* (sic) *ecclesie silvignacensis)* entre filets, lettres minuscules gothiques. Dans le champ, une église soutenue par deux abbés en chappe, crossés et mîtrés, debout sur une sorte de cul-de-lampe; entre ces deux personnages, sous l'église, un large écusson en ogive, portant deux clefs en sautoir.

Sceau orbiculaire.

Ce sceau fut, sans nul doute, celui qui servit à sceller les copies de la bulle d'indulgences accordée par le pape Eugène IV aux fidèles qui contribueraient à la reconstruction de l'église de Souvigny, au milieu du XVe siècle; et l'écusson qui s'y voit est certainement celui du prieuré de Souvigny, bien que « l'Armorial manuscrit de la Généralité de Moulins » lui attribue un écu *de sable, à une croix pattée d'or.*

1132, par Guichard de Bourbon, seigneur de Dompierre; elle appartenait à l'ordre de Cîteaux.

Ecartelé : aux 1 et 4 d'azur, à trois fleurs de lys d'or; et aux 2 et 3 d'or, au lion de gueules, à l'orle de huit coquilles d'azur. — Pl. III.

Ce blason se voit accollé à celui de Dom Dorothée Jalloutz, abbé de Sept-Fonts en 1776, sur le titre du cartulaire de l'abbaye que cet abbé fit faire, et qui est conservé aux archives de l'Allier.

ABBAYE ROYALE DE NOTRE-DAME DE CUSSET. La première fondation de cette maison, due à l'évêque de Nevers Eugène, remonte à l'an 886, mais elle n'eut le titre d'abbaye qu'en 1236.

Armoiries semblables à celles du Chapitre de Notre-Dame de Cusset.

« L'Armorial manuscrit de la Généralité de Moulins » attribue faussement à cette abbaye un écu *de sable, au lion d'argent, couronné d'or.* Ce blason était celui de Marie-Catherine de La Chaise-d'Aix, qui était abbesse de Cusset à l'époque où cet armorial fut dressé.

PRIEURÉS ET AUTRES MAISONS RELIGIEUSES.

PRIEURÉ DE SAINT-PIERRE DE MONTLUÇON. Nous ignorons la date de la fondation de ce prieuré.

D'azur, à la croix, cantonnée aux 1 et 4 d'une aigle, et aux 2 et 3 d'une ruche, le tout d'or. — Pl. III.

Armorial manuscrit de la Généralité de Moulins.

PRIEURÉ DE SAINT-POURÇAIN. Ce couvent de Bénédictins fort ancien eut d'abord le titre d'abbaye; depuis 1080, on ne le trouve plus mentionné que comme prieuré dépendant de l'abbaye de Tournus.

Parti d'azur, à une crosse d'or en pal, et de gueules, à une épée d'argent aussi en pal. — Pl. III.

<small>Armorial manuscrit de la Généralité de Moulins.</small>

PRIEURÉ DE SOUVIGNY. Fondé en 916 par Aimard, sire de Bourbon, ce prieuré qui eut une grande importance pendant le moyen-âge, peut être regardé comme l'un des membres principaux de l'abbaye de Cluny.

De à deux clefs en sautoir. — Pl. III.

<small>Nous donnons ces armoiries d'après un curieux sceau de ce prieuré, publié par M. Bertrand dans le « Bulletin de la Société de Sphragistique » (t. I, p. 44), dont voici la description : S. INDULGEN PRO REPACOE ECCLE SILVIGNA *(sigillum indulgentiarum pro reparacione* (sic) *ecclesie silvignacensis)* entre filets, lettres minuscules gothiques. Dans le champ, une église soutenue par deux abbés en chappe, crossés et mîtrés, debout sur une sorte de cul-de-lampe; entre ces deux personnages, sous l'église, un large écusson en ogive, portant deux clefs en sautoir.

Sceau orbiculaire.

Ce sceau fut, sans nul doute, celui qui servit à sceller les copies de la bulle d'indulgences accordée par le pape Eugène IV aux fidèles qui contribueraient à la reconstruction de l'église de Souvigny, au milieu du XV^e siècle; et l'écusson qui s'y voit est certainement celui du prieuré de Souvigny, bien que « l'Armorial manuscrit de la Généralité de Moulins » lui attribue un écu *de sable, à une croix pattée d'or.*</small>

COUVENT DES CÉLESTINS DE VICHY, fondé par Louis II, duc de Bourbon.

D'azur, à la croix haussée et pattée, au montant de laquelle est entrelacé un S, accostée de deux fleurs de lys, le tout d'or. — Pl. III.

<small>Armorial manuscrit de la Généralité de Moulins.</small>

Ces armes sont celles de l'ordre des Célestins; la lettre S entrelacée au montant de la croix est l'initiale du nom de la ville de Sulmone, où cet ordre fut institué l'an 1254, par Pierre Maron, depuis Pape sous le nom de Célestin V (La Chesnaye des Bois).

COUVENT DE NOTRE-DAME DE PONTRATIER.

D'azur, à trois fleurs de lys d'or et un bâton de gueules, péri en bande, en abîme. — Pl. III.

<small>Armorial manuscrit de la Généralité de Moulins.</small>

COUVENT DES RELIGIEUSES DE SAINTE-URSULE DE MONTLUÇON.

D'azur, au monogramme de Jésus, surmonté d'une croisette et soutenu de trois clous de la passion appointés, le tout d'or, entouré d'un cercle rayonnant de même. — Pl. III.

<small>Armorial manuscrit de la Généralité de Moulins.</small>

COUVENT DES RELIGIEUSES BERNARDINES DE MONTLUÇON.

D'azur, à la croix pattée d'argent, et une bordure de même. — Pl. III.

Armorial manuscrit de la Généralité de Moulins.

TIERS-ÉTAT.

VILLES ET CORPORATIONS.

ILLE DE MOULINS. L'existence de Moulins comme ville, est loin de remonter à une haute antiquité; au milieu du XII^e siècle, les sires de Bourbon y entretenaient un chef ou gouverneur militaire. La charte d'affranchissement

de cette commune fut donnée en 1232 par Archambaud VIII (Anc. Bourbonnais).

D'argent, à trois croix ancrées de sable, au chef d'azur, chargé de trois fleurs de lys d'or. — Pl. IV.

<small>Armorial manuscrit de la Généralité de Moulins.</small>

Ces armes se voient sur les jetons des maires de Moulins frappés pendant le XVIII^e siècle ; il est à remarquer qu'elles y sont timbrées d'une couronne surmontée de cinq coquilles, au lieu de perles ou de fleurons. Cette couronne de coquilles, dont nous n'avons jamais vu d'autre exemple, est certainement un souvenir du blason des premiers sires de Bourbon.

CORPS DES OFFICIERS DE L'ÉLECTION DE MOULINS. Ce tribunal connaissait en première instance, tant en matière civile que criminelle, de tous faits des aides et des tailles. Les élus asseyaient les tailles des paroisses de leur département.

De gueules, à l'œil d'argent. — Pl. IV.

<small>Armorial manuscrit de la Généralité de Moulins.</small>

VILLE DE CHANTELLE. Nous ne savons de quelle époque est l'affranchissement de cette ville.

D'or, à la bande d'azur, chargée en cœur d'un rossignol d'argent. Pl. IV.

<small>Armorial manuscrit de la Généralité de Moulins.</small>

VILLE DE CHARROUX. La charte d'affranchissement de Charroux fut donnée, en 1245, par Archambaud IX, sire de Bourbon.

De sinople, au charriot d'argent. — Pl. IV.

_{Armorial manuscrit de la Généralité de Moulins.}

VILLE DE CUSSET.

De gueules, semé d'écussons d'or. — Pl. IV.

_{Armorial manuscrit de la Généralité de Moulins.}

Le « Dictionnaire des villes et communes de France » de M. Girault de Saint-Fargeau, attribue à la ville de Cusset, d'après un armorial manuscrit du XVIIIe siècle, les armes de l'abbaye royale de cette ville que nous avons décrites plus haut, avec un champ de gueules, au lieu d'un champ d'azur ; nous préférons nous conformer à l'armorial officiel.

VILLE D'EBREUIL.

D'argent, à la belette de gueules. — Pl. IV.

_{Armorial manuscrit de la Généralité de Moulins.}

VILLE DE GANNAT. Ce fut Archambaud VIII, sire de Bourbon, qui affranchit les habitants de Gannat en 1236.

Ecartelé : aux 1 et 4 d'argent, au chardon fleuri au naturel ; et aux 2 et 3 d'azur, au gant d'argent. — Pl. IV.

_{Armorial manuscrit de la Généralité de Moulins.}

« L'Armorial manuscrit de la Généralité de Moulins » place le gant aux premier et quatrième quartiers, mais nous avons adopté l'écu tel que le

donne M. Girault de Saint-Fargeau, d'après l'Armorial dont nous avons parlé plus haut, parce que ces armes sont ainsi figurées sur un sceau de la ville de Gannat, de la fin du XVIe siècle, ou des premières années du XVIIe, que nous avons vu dans la collection de feu M. Giat, de Gannat. Ce sceau ovale porte pour légende : SCEAV DE LA VILLE DE GANNAT. Le chardon était l'un des emblèmes des ducs de Bourbon, on le trouve fréquemment accompagnant les armoiries de ces princes depuis le duc Louis II qui confirma, en 1367, les franchises de Gannat; il est donc probable que les armoiries de la ville datent de cette époque. Le gant fait naturellement allusion au nom de Gannat. Nous trouvons, dans le deuxième volume des « Tablettes d'Auvergne », une notice sur Gannat de M. Peigue, il y est dit qu'au XVe siècle, l'une des portes de la ville était surmontée de l'écu écartelé du chardon et du gant, avec cette devise : *Qui s'y frotte s'y pique si gan n'a.* La légende nous paraît un peu moderne pour l'époque, aussi ne la donnons-nous que sous toutes réserves. M. Peigue a décrit, dans le même article, le sceau de la collection de M. Giat.

VILLE D'HÉRISSON.

D'azur, au hérisson d'or. — Pl. IV.

<small>Armorial manuscrit de la Généralité de Moulins.</small>

VILLE DE MONTLUÇON.
Archambaud IX affranchit, en 1242, les habitants de Montluçon. Cet affranchissement fut confirmé, en 1268, par Agnès de Bourbon.

D'azur, au château d'argent posé sur une montagne d'or, surmonté d'un soleil de même. — Pl. IV.

Les armes de la ville de Montluçon sont décrites et figurées de diverses manières dans les armoriaux : « l'Armorial de la Généralité de Moulins » lui donne un blason évidemment faux et que nous ne pouvons admettre, en voici la description : *De gueules, à une montagne d'or, au chef cousu de sable, chargé d'une lanterne d'argent.* Dans « l'Armorial manuscrit des villes de France », l'écu est *d'azur, au château d'argent, posé sur une montagne d'or*. Nous adoptons

ces derniers émaux, seulement nous y joignons un soleil en chef, ayant vu les armes de la ville ainsi représentées à Montluçon sur une sculpture des premières années du XVIIe siècle, et sur la grosse cloche de l'église, fondue en 1721; seulement, sur ce dernier écusson, le château semble être entre deux montagnes.

CORPS DES OFFICIERS DE L'ÉLECTION DE MONTLUÇON.

D'azur, à l'œil d'or. — Pl. IV.

<small>Armorial manuscrit de la Généralité de Moulins.</small>

CORPS DES OFFICIERS DE LA VILLE DE MONTLUÇON.

De sable, à la montagne d'argent, et un chef cousu de gueules. — Pl. IV.

<small>Armorial manuscrit de la Généralité de Moulins.</small>

Ces armes des officiers municipaux de Montluçon ont été évidemment composées en même temps que celles attribuées par « l'Armorial de la Généralité de Moulins » à la ville; et il en fut de même de beaucoup d'autres.

CORPS DES OFFICIERS DE LA CHATELLENIE ROYALE DE MONTLUÇON. Montluçon était le chef-lieu de l'une des dix-sept châtellenies du duché de Bourbonnais; cette châtellenie étendait sa juridiction sur trente-trois paroisses, sans compter la ville.

Parti d'or et de gueules, à la fasce d'argent brochant sur le tout. — Pl. IV.

<small>Armorial manuscrit de la Généralité de Moulins.</small>

CORPS DES OFFICIERS DU GRENIER A SEL DE MONTLUÇON. Les officiers du grenier à sel connaissaient en première instance de toutes les contraventions relatives aux gabelles.

Tranché d'azur et d'argent, à l'arbre arraché de sinople brochant sur le tout. — Pl. IV.

<small>Armorial manuscrit de la Généralité de Moulins.</small>

CORPS DES OFFICIERS DES TRAITES FORAINES DE MONTLUÇON. Les traites foraines étaient un droit qui se levait sur toutes les marchandises qui entraient dans le royaume.

Coupé d'argent et d'azur, à l'aigle de sable brochant sur le tout. — Pl. IV.

<small>Armorial manuscrit de la Généralité de Moulins.</small>

CORPORATION DES BOUCHERS DE MONTLUÇON.

De gueules, à deux couperets d'argent en pal, l'un droit, l'autre renversé. — Pl. IV.

<small>Ancien Bourbonnais.</small>

Les historiens du Bourbonnais rapportent que la corporation des bouchers de Montluçon reçut ces armoiries en souvenir d'un combat contre les Anglais, dans lequel ses membres avaient vaillamment combattu, armés des instruments de leur profession. L'écu de cette corporation est figuré dans le cul-de-lampe qui orne la fin de de chapitre.

VILLE DE LA PALISSE.

De gueules, à cinq vergettes d'argent aiguisées en pointe. — Pl. IV.

Armorial manuscrit de la Généralité de Moulins.

VILLE DE SAINT-POURÇAIN.

D'azur, au baril d'or, cerclé de même, surmonté d'une fleur de lys aussi d'or. — Pl. IV.

Armorial des villes de France.

Nous adoptons ce blason de préférence à celui que donne « l'Armorial de la Généralité de Moulins » : *d'azur, au pourceau d'argent,* lequel nous paraît moins authentique.

VILLE DE VARENNES.

De vair, au chef de gueules. — Pl. IV.

Armorial manuscrit de la Généralité de Moulins.

VILLE DE VERNEUIL.

De vair, au chef de gueules, chargé d'un œil d'argent. — Pl. IV.

Armorial manuscrit de la Généralité de Moulins.

VILLE DE VICHY.

D'or, à deux fasces d'azur, et deux pals d'argent brochant sur le tout. — Pl. IV.

Armorial manuscrit de la Généralité de Moulins.

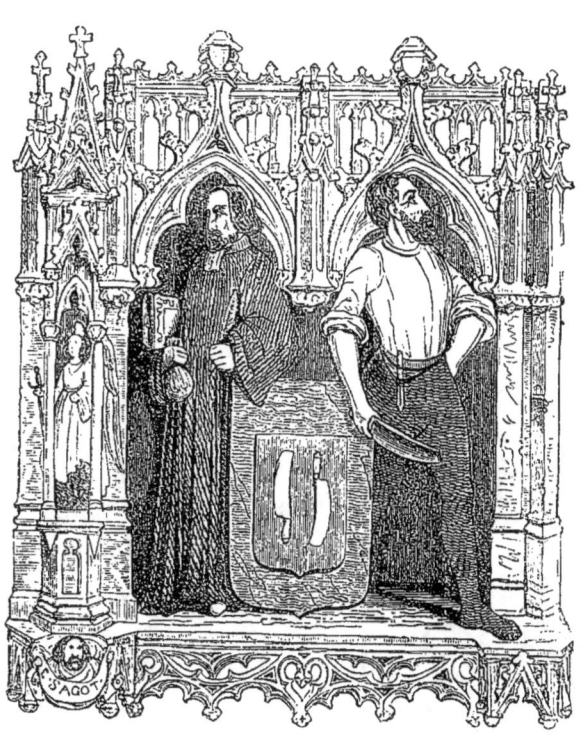

FAMILLES.

ES AGES, seigneurs de Laleuf, du Bois-de-Jou, de Souligny, de Château-Chevrier, de La Motte, de Saint-Vy, de Valigny, de Guay-Poisson, de La Refare, de Foulevin. Originaires de La Marche, en Limousin, en Berry et en Bourbonnais.

Châtellenies d'Hérisson, de Montluçon (1).

D'argent, au lion de sable, armé et lampassé de gueules, couronné d'or. — Pl. V.

<small>Noms féodaux.—Armorial manuscrit du Bourbonnais et de l'Auvergne, de Guillaume Revel.— Inventaire des titres de Nevers.— Preuves de Malte, aux archives du Rhône. — Histoire du Berry (2).</small>

On trouve la généalogie, ou du moins une partie de la généalogie de cette famille, dans « l'Histoire du Berry » de Thaumas de la Thaumassière.

AIGRIN, seigneurs de Laugère, de La Forest, de Joux (3).

Châtellenie de Belleperche.

D'azur, à trois lionceaux d'argent. — Pl. V.

<small>Noms féodaux. — Guillaume Revel.</small>

Le nom de cette famille se trouve écrit *Esgrin* dans les « Noms Féodaux »; nous avons préféré l'orthographe de l'Armorial de Guillaume Revel qui mentionne Philippe et Loys Aigrin, à Epineuil; le blason de Loys est brisé d'une bande de gueules brochant sur le tout.

ALADANE, seigneurs de Paraize.

Châtellenie de Moulins.

(1) La division du Bourbonnais en châtellenies remonte aux temps les plus anciens de sa formation, mais le nombre de ces châtellenies avait varié; il fut fixé à dix-sept lors de l'érection de la province en duché-pairie. Nous indiquons à la suite de l'énumération des seigneuries possédées par les familles, les châtellenies dans la circonscription desquelles se trouvaient ces seigneuries.

(2) Voir, à la fin de l'Armorial, la bibliographie de tous les ouvrages et de tous les documents cités.

(3) Les familles sans indication de province, sont originaires du Bourbonnais.

D'azur, à deux fasces d'argent, accompagnées de six besants d'or, trois en chef, deux entre les fasces, et un en pointe. — Pl. V.

<small>Tableau chronologique des Trésoriers de France.</small>

<small>Les armoiries attribuées à cette famille par « l'Armorial manuscrit de la Généralité de Moulins » sont évidemment fausses. Nous donnons celles-ci d'après un ancien cachet.</small>

ALAMARGOT, seigneurs de Fontbouillant, du Cluzeau, de Villiers, de Grandchamp, de Châteauvieux, de La Dure, de Mauvis, de Saint-Victor, de Montassiégé, de La Tourote, des Chapus, de Moleix, de Quinssaines, de Richemont, de La Grange-Garreau, des Maisons-Rouges, de Montigny, du Mas, de Preuillac.

Châtellenies d'Hérisson, de Montluçon.

D'argent, à la pie au naturel. — Pl. V.

<small>Noms féodaux. — Registres paroissiaux de Montluçon et de Montmarault. — Archives de l'Allier. — Arm. de la Gén. de Moulins.</small>

ALAROSE, seigneurs de Beaume, de Beauregard, des Morins, d'Ozon.

Châtellenies de Bourbon, de Moulins.

D'azur, au chevron d'or, accompagné de trois roses d'argent. — Pl. V.

<small>Noms féodaux. — Tableau chronologique des Trésoriers de France. — Arm. de la Gén. de Moulins.</small>

« L'armorial manuscrit » attribue pour armes à cette famille : *D'argent, à une rose boutonnée, tigée et feuillée au naturel.* Nous pensons que le blason décrit ci-dessus est plus authentique ; il était porté par la famille au siècle dernier.

ALEAUME, seigneurs de Boudemange.

Châtellenie de Moulins.

Armoiries inconnues.

<small>Noms féodaux. — Registres paroissiaux d'Iseure.</small>

ALEXANDRE, seigneurs de Trenes, du Rouzat, de Luzillat, de La Chapelle-d'Andelot, de La Grande-Armonière, de Vendègre. En Bourbonnais et en Auvergne.

Châtellenie de Gannat.

D'azur, à trois aiglettes d'argent, becquées et membrées de sable. — Pl. V.

<small>Noms féodaux. — Armorial de Guillaume Revel.</small>

M. Bouillet mentionne cette famille dans son « Nobiliaire d'Auvergne », et il lui donne pour blason : *D'argent, à l'aigle éployée de sable.* Probablement ces armoiries étaient celles de la branche d'Auvergne ; mais pour la branche du Bourbonnais, nous adoptons l'écu donné par Guillaume Revel.

ALEXANDRE, seigneurs de Beausson, de Blanzat, de Charbonnières.

Châtellenie de Belleperche.

D'or, au chevron de gueules, accompagné de trois molettes d'éperon de sable. — Pl. V.

<small>Noms féodaux. — Tableau des trésoriers de France. — Arm. de la Gén. de Moulins.</small>

ALLEMAND, seigneurs de Quinssat.

Châtellenie de Billy.

D'azur, au lion d'argent, au chef cousu d'azur, chargé de trois trangles ondées du second émail. — Pl. V.

<small>Registre de maintenue. — Arm. de la Gén. de Moulins.</small>

AMBLARD, seigneurs de Varennes.

Châtellenies de Billy, de Montluçon.

Armoiries inconnues.

<small>Noms féodaux. — Bouillet, Nobil. d'Auvergne.</small>

AMONNIN, seigneurs de Neureux.

Châtellenies de Moulins, de Verneuil.

D'argent, à l'aigle de sable, au chef d'azur, chargé de trois étoiles d'or. al. *D'or, à l'aigle de sable.* — Pl. V.

<small>Noms féodaux. — Arm. de la Gén. de Moulins.</small>

D'ANCINAY, seigneurs d'Ancinay, du Bosc, de Villeneuve.

Châtellenie d'Hérisson.

Armoiries inconnues.

Noms féodaux.

ANDRÉ, seigneurs de Vaumas, de Bélair. Originaires de Lyon.

Châtellenie de Moulins.

Armoiries inconnues.

Noms féodaux. — Archives de l'Allier.

D'ANLEZY, seigneurs du Plessis, de la Forest, de Pouzy, de Laugère, de Luzeray, de Montverin, de la Grange-au-Bois, de Vesvres, de Meneton, de Rouzières, de Brulhac, de Boishault, de Saint-Loup. Originaires du Nivernais.

Châtellenies de Bourbon, de Belleperche, de Moulins, de Verneuil, de Germigny.

De sinople, au lion d'or armé et lampassé de gueules. — Pl. V.

Noms féodaux. — Arch. de l'Allier. — Arch. du château d'Embourg. — Guill. Revel. — Armorial de l'Ancien duché de Nivernais.

Cette famille, connue en Bourbonnais depuis le commencement du XIVe siècle, a sans doute une origine commune avec la famille nivernaise qui possédait au XIIIe siècle la seigneurie d'Anlezy près de Decize, bien que cette dernière ait porté des armoiries différentes. Les armes que nous avons décrites sont quelquefois écartelées *d'argent, à la tour de gueules*; Guillaume Revel, dans son « Armorial du Bourbonnais », figure ainsi les écussons de Loys et d'Anthoine d'Anlezy; mais nous avons trouvé le lion seul sculpté dans la chapelle seigneu-

riale de Montverin, à Neurre, du XVe siècle, et dans la chapelle des Beaucaire de l'église de Saint-Martinien, laquelle date du XVIe siècle. Segoing décrit ainsi le blason de la famille d'Anlezy du Bourbonnais : *De sinople, semé de croisettes d'or, au lion de même brochant sur le tout.*

D'ARÇON, seigneurs d'Arçon, de Boirot, de La Motte, de Chatenay, de Chastellus, de Martilly. En Bourbonnais et en Auvergne.

Châtellenies de Billy et de Chantelle.

D'azur, au chevron d'or, accompagné de trois étoiles de même. — Pl. V.

Noms féodaux. — D. Coll.

Thaumas de la Thaumassière décrit le blason de cette famille : *D'azur, au chevron componé d'or et de gueules, accompagné de trois étoiles d'or.*

D'ARDENNE, seigneurs d'Ardenne, de Sechaut, de Sivray, de Biotière, de Villebain.

Châtellenies de Bourbon et de Souvigny.

Armoiries inconnues.

Noms féodaux.

D'ARISOLLE, seigneurs d'Arisolles.

Châtellenie de Belleperche.

De sable, à trois losanges pommetés d'argent. — Pl. V.

Guillaume Revel.

D'ARNOUX, seigneurs d'Uriat, de Maisons-Rouges; barons d'Arnoux. Originaires du Bourbonnais, en Auvergne.

Châtellenie de Gannat.

D'or, à la fasce de sable, chargée de trois mouchetures d'hermine, et accompagnée de trois roses feuillées de gueules— Pl. V.

<small>Noms féodaux. — Nobil. d'Auvergne. — Titre par ordonn. royale de 1817.</small>

D'AUBAYRAC, al. **D'AUBEIRAC**, seigneurs d'Aubayrac, de La Souchère.

Châtellenie de Chantelle.

D'argent, au lion de sable, et trois couronnes de gueules rangées en chef. — Pl. V.

<small>Noms féodaux. — Guillaume Revel. — Nobil. d'Auvergne.</small>

AUBERT, seigneurs d'Ussel.

Châtellenies de Chantelle, d'Ussel, de Verneuil.

D'azur, à la bande d'argent, accompagnée de six étoiles de gueules, mises en orle. — Pl. V.

<small>Noms féodaux. — Guillaume Revel.</small>

On voit dans l'église d'Ussel, près de Chantelle, la statue tombale d'un chevalier de cette famille, de la fin du XIVe siècle ou des premières années du XVe, dont le bouclier offre une bande accompagnée de six étoiles à six rais mises en orle. Le blason de cette famille, dont nous donnons les émaux d'après Guillaume Revel, est à *enquerre*, c'est-à-dire qu'il porte couleur sur couleur; mais nous faisons observer une fois pour toutes que l'on trouve fréquemment dans le recueil du héraut d'armes Bourbonnais, des irrégularités héraldiques

de ce genre, en admettant toutefois que ce soient des irrégularités, car l'ancienneté de la règle de ne pas mettre couleur sur couleur, décrétée par les auteurs du XVIIe siècle, ne nous paraît nullement prouvée.

AUBERT, seigneurs des Gravières, de Châtel-de-Neuvre, de Montaret, de Buffévant.

Châtellenies de Billy, de Moulins.

D'azur, à la croix d'or. — Pl. V.

<small>Noms féodaux. — Arm. de la Gén. de Moulins.</small>

On trouve aussi dans « l'Armorial de la Généralité de Moulins », des membres de cette famille portant : *D'azur, à la croix de Malte d'argent, et trois oiseaux d'or rangés en chef.* Nous croyons cette famille tout-à-fait étrangère à la précédente.

AUBERY, seigneurs d'Ardenne, de la Grange-du-Bois, du Goustel, de La Trollière, de Saint-Maurice, du Plessis, de Paslière, de La Maschine, de La Tour, de Versaliers.

Châtellenies de Bourbon, de Billy.

D'azur, au chevron d'or, accompagné de trois têtes de dauphin de même. — Pl. V.

<small>Noms féodaux. — Dictionnaire de la Noblesse. — Archives de l'Allier. — Armorial de la Gén. de Moulins. — Segoing.</small>

Quelquefois les têtes de dauphin sont d'argent; ailleurs on trouve le chevron accompagné de trois dauphins d'argent allumés de gueules. De cette famille étaient Jean Aubery ou Aubry, médecin du duc de Montpensier, au XVIe siècle, auteur de divers ouvrages dont le nom se trouve dans les biographies; et Jean-Henry Aubery, jésuite, frère du précédent, connu par des poésies.

D'AUBIGNY, seigneurs de Neureux, de Chameron, de Janzat, de La Lande, de Beauvais.

Châtellenies de Bourbon, de Chantelle.

D'or, à la bande de gueules, chargée de trois lionceaux d'argent. — Pl. V.

Noms féodaux. — Guill. Revel. — Vertot, Histoire de Malte.

Les armes de cette famille se voient seules et parties de blasons d'alliance, à la clef de voûte et aux retombées des nervures de l'ancienne chapelle seigneuriale de l'église de Janzat, qui date de la fin du XVe siècle; on les voit aussi sculptées contre le mur terminal du transsept sud de l'église de Lurcy-Lévy. La seigneurie de Neureux dépendait de la paroisse de Lurcy.

D'AUBRUNG, seigneurs de La Baume, de La Motte-du-Plessis, de Beauregard, de Boucheron, de Coche.

Châtellenie de Belleperche.

Armoiries inconnues.

Histoire des grands officiers de la Couronne. — Registres paroissiaux du Veurdre et de Bagneux.

AUJAY, seigneurs de La Buxerolle, de Grosbost, de Montebras, de Logère, de Lestang, de La Dure.

Châtellenie de Montluçon.

D'argent, à la fasce échiquetée de gueules de trois tires. Al. *Echiqueté d'argent et de sable, au lion de gueules brochant sur le tout.* — Pl. V.

Noms féodaux. — Arm. de la Gén. de Moulins.

AUMAISTRE, seigneurs de Rosnel, de Sarre, de Ranciat, de Chirat-Guérin, des Carrons, de Doulauvre, des Ferneaux, de Gravière ; barons de Saint-Marcel-en-Murat.

Châtellenies de Moulins, de Murat, de Chantelle.

D'azur, à la fasce d'or, accompagnée en chef de trois étoiles d'argent, et en pointe d'un croissant de même.

<small>Noms féodaux. — Arm. de la Gén. de Moulins. — Registres paroissiaux d'Iseure et de Montmarault. — Hist. abrégée de la ville de Lyon.</small>

<small>« L'Eloge historique de la ville de Lyon » mentionne un Mathieu Aumaistre, baron de Saint-Marcel, seigneur de Sarre et de Ranciat, chevalier d'honneur au présidial de Moulins, qui fut échevin de Lyon en 1694 ; ses armes étaient : *de gueules, à trois losanges d'or*; il était bien de la même famille que les autres ; on trouve fréquemment son nom dans les registres paroissiaux de Montmarault. Un autre Aumaistre fit enregistrer à « l'Armorial de la Généralité » les armes suivantes : *D'azur, au chevron d'or, accompagné de trois coquilles d'argent.*</small>

D'AUREUIL, seigneurs d'Aureuil, de La Tour, de Soullaz.

Châtellenies de Bourbon, de Murat, d'Hérisson.

D'argent, à la tour de gueules, maçonnée et ajourée de sable à dextre, et à senestre un lion de sable, armé et lampassé de gueules, rampant contre la tour. — Pl. VI.

<small>Noms féodaux. — Guill. Revel. — Hist. des grands officiers de la Couronne</small>

D'AUTRY, seigneurs d'Autry.

Châtellenie de Bourbon.

Armoiries inconnues.

Noms féodaux.

D'AVENAY, seigneurs d'Avenay, de Frémaguet.

Châtellenies d'Hérisson, de Murat.

Armoiries inconnues.

Noms feodaux.

D'AVENIÈRES, seigneurs de Chirat-Guérin, du Pleix, de Lochy, de Montaleu, de Montet, de Crotet, de Verfeu, de Saint-Aubin, de Marzat, de La Faye. En Bourbonnais et en Nivernais.

Châtellenies de Chantelle, de Montluçon, de Verneuil, de Murat, de Bourbon.

De gueules, à trois gerbes d'or. — Pl. VI.

D. Caffiaux. — Noms féodaux. — D. Coll. — Segoing. — Guichenon, Hist. de Bresse et de Bugey. — Arch. du Rhône.

Segoing et Guichenon ajoutent aux gerbes un écusson d'hermine en abîme, qui fut sans doute la brisure d'une branche cadette. Les armes de cette famille sont sculptées, avec les trois gerbes seulement, sur un tombeau du XVe siècle qui se voit sous le porche de l'église de Saint-Aubin, dont la seigneurie était possédée à cette époque par les d'Avenières.

D'AZAY, seigneurs d'Azay.

Châtellenies d'Hérisson, de Chantelle.

Armoiries inconnues.

Noms féodaux.

BABUTE, seigneurs de Froidefont, de Châtel-en-Bouce, etc. Originaires du Bourbonnais, en Berry et en Nivernais.

Châtellenies de Moulins, de Billy, de Germigny.

D'argent, à trois fleurs de pensée d'azur. — Pl. VI.

Noms féodaux. — La Thaumassière, Hist. du Berry.— Dict. de la Noblesse. — Arm. manusc. du Nivernais.

La Thaumassière a fait une erreur en décrivant l'écu de cette famille : *Palé d'argent et d'azur, au chevron de gueules brochant sur le tout*; ce blason est celui de la famille de Fontenay, dont les Babute du Nivernais seuls écartelèrent leurs armoiries, par suite du mariage de Gaspard Babute avec Philiberte de Fontenay, qui lui apporta en dot la baronnie de Saint-Pierre-du-Mont, en 1541. L'historien du Berry donne la filiation des Babute depuis le commencement du XVe siècle ; mais, dès le XIVe, cette famille avait une assez grande position à Moulins, comme nous le voyons dans les « Noms féodaux »; ce fut probablement Jean Babute, secrétaire et maître de la chambre de Louis II, duc de Bourbon, qui fit construire à Moulins l'hôtel Babute, connu maintenant sous le nom d'hôtel de Demoret.

BADIER, seigneurs de Verseille, de Moulin-Neuf, du Bouchet, de Cerezat, de Chazeuil; marquis de Verseille. En Bourbonnais et en Provence.

Châtellenies de Billy, de Verneuil, de Murat.

D'azur, au sautoir composé de quatre rayons de soleil d'or. — Pl. VI.

Noms féodaux.— Archives de l'Allier.— Etat de la Provence.— Dict. de la Noblesse.

La Chesnaye-des-Bois se trompe en faisant venir cette famille de l'Auvergne, elle est originaire du Bourbonnais; la branche aînée resta dans cette province;

tandis que la branche cadette s'établit en Provence, en 1590, par le mariage de Gilbert Badier avec Catherine de Fabre. La branche du Bourbonnais a fourni plusieurs officiers généraux au XVIIIe siècle. Voir la généalogie de cette famille dans le « Dictionnaire de la Noblesse. »

BAILLARD DES COMBAUX, seigneurs de La Motte-Morgon, de Beaurevoir, de Chervil. Originaires du Languedoc, en Bourbonnais et en Auvergne.

Châtellenie de Billy.

Ecartelé : aux 1 et 4 d'or, au rameau de trois palmes de sinople; et aux 2 et 3 d'azur, au croissant d'argent, accompagné de trois molettes d'éperon d'or. — Pl. VI.

Dict. de la Noblesse. — Chevillard.

La Chesnaye-des-Bois donne une généalogie de cette famille depuis le commencement du XVIe siècle. Dans le « Dictionnaire héraldique » de Jacques Chevillard, les armes des Baillard sont figurées sans l'écartelure du croissant et des molettes.

DE BAR, seigneurs de Blotenge, de Clusers, de Paray, des Barres, de Bannègre-sur-Allier. Originaires d'Auvergne, en Bourbonnais et dans La Marche.

Châtellenies de Chaveroche, de Moulins, de Bourbon.

D'azur, au bar d'argent, accosté de six étoiles d'or, rangées en pal, trois de chaque côté du bar. — Pl. VI.

Noms féodaux. — Guillaume Revel. — Nobil. d'Auvergne.

Selon le « Nobiliaire d'Auvergne » de M. Bouillet, cette famille porte pour armes : *Parti, au 1 de gueules, au croissant tourné d'argent, accompagné de huit*

étoiles de même en orle; et *au 2 d'or, au chevron d'azur, chargé de trois étoiles du champ,* et tel est en effet le blason adopté maintenant par ses membres; mais nous avons à mentionner ici la branche du Bourbonnais, et nous donnons son écu tel que nous le trouvons dans l'armorial de Guillaume Revel. Notre opinion, du reste, est que le croissant actuel n'est autre chose qu'une dégénérescence du bar qui figurait dans le blason primitif de la famille; la numismatique du moyen-âge offre de fréquents exemples de cette altération des types primitifs, et sans remonter aussi haut, nous pourrions citer nombre de blasons ainsi dénaturés. Nous essayons de faire ici du blason archéologique, nous préférerons donc toujours les autorités les plus anciennes.

BARATHON, seigneurs des Places, des Granges.

Châtellenie d'Hérisson.

Armoiries inconnues.

Noms féodaux. — Registre de maintenue de la Généralité de Moulins.

BARBE, seigneurs de la Pommeraye, de Luçay.

Châtellenie de Bourbon.

Armoiries inconnues.

Noms féodaux. — Tableau chronologique.

DE BARBERIER, seigneurs de Barberier, de Bonnefont, de Martillet.

Châtellenie de Chantelle.

Armoiries inconnues.

Noms féodaux.

BARDET, seigneurs de La Ribaudière, de Fromenteau.

Châtellenie de Moulins.

D'argent, à deux bars de gueules adossés, et une plante de joubarbe de sinople en pointe. — Pl. VI.

<small>Noms féodaux. — Registres paroissiaux d'Iseure. — Arm. de la Gén. de Moulins.</small>

Cette famille, qui a produit un jurisconsulte distingué en la personne de Pierre Bardet, auteur d'un recueil des arrêtés du Parlement de Paris, nous paraît étrangère à celle du même nom mentionnée par M. Bouillet.

BARDON, seigneurs du Méage, de la Motte-Morgon, de Chemilly, de Belesme, des Moquets, de Montilly, de Montcoquier.

Châtellenie de Billy.

Armoiries inconnues.

<small>Noms féodaux. — Arch. de l'Allier. — Tableau chronolog. — Registres paroissiaux de Chemilly.</small>

BARDONNET, seigneurs de La Chabane, de Goudailly, du Chirars, du Lagai, des Noix, des Martels, de Tule.

Châtellenies de Billy, de Moulins.

D'azur, à deux barres ondées, et trois étoiles entre les barres, le tout d'argent.

<small>Noms féodaux. — Registres paroissiaux d'Arfeuille.</small>

Nous donnons ces armes d'après un jeton frappé pour un maire de Moulins de cette famille, au XVIIIe siècle; voici la description de cette pièce dont un bel exemplaire existe au musée de Moulins : B0t. BARDONNET. ECier. Cler. AU Pdial

maire, grènetis au pourtour; dans le champ, un écu ovale, aux armes que nous avons décrites ci-dessus, placé sur un cartouche et timbré d'une couronne de comte. ℞. patriæ munus, grènetis au pourtour; dans le champ, un écu aux armes de Moulins sur un cartouche, timbré d'une couronne à coquilles.

Saint-Allais a donné, dans son « Nobiliaire », une généalogie des Bardonnet, auxquels il attribue, dans son « Armorial », le blason suivant : *D'azur, à la barre d'argent, accompagnée en chef d'un soleil d'or, mouvant de l'angle dextre, et en pointe d'une tige de trois lys du second émail, terrassée de sinople.* Nous ne savons quelle est l'origine de ce nouveau blason.

DE LA BARRE, seigneurs de La Fin-Fourchaud, de La Fin-Baron, de La Madeleine, des Noettes, des Clouds; barons des Troches. En Nivernais, en Bourbonnais et en Berry.

Châtellenie de Chaveroche.

D'azur, à trois glands d'or, tigés et feuillés de même. — Pl. VI.

Noms féodaux. — D'Hozier. — La Thaumassière. — Dict. de la Noblesse. — Preuves de Malte, à la biblioth. de l'Arsenal. — Registres paroissiaux de Thiel.

La Chesnaye-des-Bois et la Thaumassière ont donné un fragment de la généalogie de cette famille, qu'il ne faut pas confondre avec une autre famille de La Barre, originaire de La Beauce, qui posséda les seigneuries de Chevroux et de Lorgue, en Nivernais, sur les confins du Bourbonnais.

DES BARRES, seigneurs du Breuil, de Voroz, de Blaud, de Franchesse, de Chaumay, de Costure, de La Villatte, de Neuvy-sur-Allier. En Berry, en Bourbonnais et en Nivernais.

Châtellenies de Chantelle, d'Ainay, de Germigny, de Bourbon.

De sinople, à la croix ancrée d'or, al. *D'or, à la croix ancrée de sinople.* — Pl. VI.

<small>Noms féodaux. — Arm. de Gilles Le Bouvier. — Guillaume Revel. — Dict. de la Noblesse, etc.</small>

Rameau de la branche des seigneurs de La Guerche, surnommés *les Barrois*, de l'illustre maison des Barres. M. Eugène Grésy a donné, dans le xxe volume des « Mémoires de la société des antiquaires de France », une notice curieuse sur Jean des Barres et sur sa maison; nous y trouvons que la branche des seigneurs de La Guerche, issue de Guillaume Ier, seigneur d'Oissery, s'éteignit en 1391. En effet les barons de La Guerche finirent à cette époque, mais un rameau de cette branche existait encore sur les confins du Bourbonnais et du Berry au commencement du XVIe siècle, comme on peut s'en convaincre par divers aveux mentionnés dans les « Noms féodaux ». A ce rameau appartenaient : Loys des Barres, dont le blason : *de sinople à la croix ancrée d'or*, est donné par Guillaume Revel, et un autre personnage, maître d'hôtel de François, dauphin de Viennois, fils aîné de François Ier, dont le Cabinet des médailles possède un jeton d'argent. Voici la description de cette pièce : FRANÇOIS : DAVPHIN : DE : VIENNOIS : entre filets. Dans le champ, un écu écartelé de France et de Dauphiné. ℞. † LE : BARROYS : DES : BARRES : Me : DHOSTEL : entre filets, dans le champ, un écu à une croix ancrée.

Le premier seigneur de La Guerche, dit M. Grésy, porta d'abord pour armes : *Barré d'argent et de sable*; au retour de la croisade il prit : *D'argent, à la croix recerclée de sable, traversée d'une bande,* et ses descendants conservèrent la croix, qui fut tantôt de sinople sur champ d'or, comme on la trouve dans l'Armorial de Gilles Le Bouvier, tantôt d'or sur champ de sinople, comme la figure Guillaume Revel. C'est ce dernier blason que nous avons adopté.

DE BARREYS, seigneurs de Valverney, de Sorbiers, de Folliraoux, de Montramblart.

Châtellenies de Chaveroche, de Verneuil, de Billy.

Armoiries inconnues.

<small>Noms féodaux.</small>

BARRIN, seigneurs de Ruilliers, de Mazier, des Granges, des Forges.

Châtellenies de Verneuil, de Chaveroche.

Armoiries inconnues.

Noms féodaux. — Registre de Maintenue.

DE BARTILLAT, voir Jehannot.

DE BASERNE, seigneurs de Champeroux, de Saint-Léger-de-Bruyères, du Pin, de Montperroux, de Long-Estrées. Originaires de l'Auxerrois, en Bourbonnais, en Nivernais et en Bourgogne.

Châtellenies de Chaveroche, de Bourbon.

De gueules, à trois pals de vair, au chef d'argent chargé d'une fleur de lys au pied nourri de sable. — Pl. VI.

Noms féodaux. — Guillaume Revel. — La Thaumassière, Hist. du Berry. — Hist. des grands officiers de la Couronne.

Branche cadette de la maison de Tocy-Baserne, issue de Regnaut de Baserne, dit Barberin, seigneur de Champeroux, fils d'Anséric II de Tocy, seigneur de Baserne, et de Pierre-Pertuis, et de Guillierme de Montfaucon. On trouve la filiation de cette branche dans La Thaumassière. Les armes de la maison de Tocy sont données par tous les auteurs : *De gueules, à trois pals de vair, au chef d'or chargé de quatre merlettes de gueules;* nous préférons l'écu reproduit par Guillaume Revel, qui fut sans nul doute celui de la branche Bourbonnaise.

DE LA BASTICE, seigneurs de La Bastice, de Puyguillon, de Ras, de Saint-Félix.

Châtellenies de Billy, de Chantelle.

Armoiries inconnues.

Noms féodaux.

BATAILLE, seigneurs de Beaulieu.

Châtellenie de Gannat.

D'azur, à deux épées d'argent en sautoir, les pointes en bas, chargées d'un cœur de gueules, et un chef cousu d'azur, chargé de trois étoiles d'argent, soutenu d'une devise de même. — Pl. VI.

Registres paroissiaux de Gannat. — Arm. de la Gén. de Moulins.

BAUGY, seigneurs de Rochefort, des Garnauds.

Châtellenies de Souvigny, de Moulins.

D'azur, à trois palmes d'or. — Pl. VI.

Noms féodaux. — Registres paroissiaux de Besson. — Tableau chronologique. — Arm. de la Gén. de Moulins.

« L'Armorial manuscrit » donne encore un autre blason à cette famille : *D'or, à trois palmes de sinople rangées en pal, celle du milieu soutenue d'un croissant de gueules.* Nous avons préféré le premier écusson, que nous avons vu sculpté au château de Rochefort, près de Besson.

BAYART, seigneurs de Bassignat, de La Font-Saint-Marge-

rand, de Lourdye, de Langlard. En Auvergne et en Bourbonnais.

Châtellenies de Gannat, de Chantelle.

D'azur, au croissant d'argent, — Pl. VI.

Noms féodaux. — Registres paroissiaux de Gannat. — Arm. de la Gén. de Moulins.

BAYLE, seigneurs de La Motte-Baudreul, du Fée; barons de Poncenat.

Châtellenies de Billy, de Verneuil.

D'azur, à trois chevrons d'argent, et un rocher de même, mouvant de la pointe de l'écu. — Pl. VI.

Noms féodaux. — Registres paroissiaux de Montaigu-le-Blin. — Registre de Maintenue. — Mémoires des Intendants. — Arm. de la Gén. de Moulins.

DE BEAUCAIRE, al. DE BEAUQUAIRE, seigneurs de Vernassou, de Jonsay, du Thel, de Villaloubret, de Puyguillon, de Laugiet, de Bordes, de Boilliers, de Thilay, de Lienesse, de Saint-Agnan, de Noyers, de Bonneau, de La Creste; marquis de Beaucaire.

Châtellenies d'Hérisson, de Murat, de Montluçon, de Chantelle, de Souvigny, de Verneuil, d'Ainay.

Ecartelé : aux 1 et 4 d'azur, au léopard lionné d'or; et aux 2 et 3 de gueules, à la croix ancrée d'argent. — Pl. VI.

Noms féodaux. — Guillaume Revel. — Hist. du Bourbonnais. — Biogr. universelle. — Segoing.

Il est probable que les armoiries primitives de cette famille d'ancienne chevalerie portaient le léopard lionné seul, mais on trouve ce blason avec l'écartelure de la croix ancrée, dès le commencement du XVe siècle. Nous l'avons vu ainsi écartelé sur un sceau de Bleynet de Beaucaire, appendu à une charte de 1403; l'écu y est timbré d'un casque, avec une tête de lion pour cimier; Guillaume Revel le donne ainsi cinq fois, et enfin il se voit seul et parti des armoiries des Montjournal, des d'Anlezy et des d'Avenières, à la clef de voûte et aux retombées des nervures d'une chapelle du commencement du XVIe siècle, dans l'église de Saint-Martinien, près de Montluçon. L'animal qui figure dans ce blason n'est pas toujours non plus le même : sur le sceau dont nous avons parlé, qui est assez fruste, il nous a semblé voir un léopard lionné ; Guillaume Revel donne un lion d'or, armé et lampassé de gueules; à Saint-Martinien, c'est un léopard.

A cette famille appartenait François de Beaucaire, né en 1514 en Bourbonnais, qui fut évêque de Metz, abbé de Saint-Germain-d'Auxerre et de Régny. Ce prélat suivit le cardinal Charles de Lorraine au Concile de Trente, où il parut avec beaucoup d'éclat. Son histoire se trouve dans toutes les biographies.

Le nom de cette famille se trouve écrit dans les chartes *Beaucaire, Beauquaire, Beauquayre* ou *Beauquère.*

DE BEAUDÉDUIT, seigneurs de Beaudéduit.

Châtellenie de Gannat.

De gueules, au gonfanon d'or. — Pl. VI.

<small>Guillaume Revel. — Nobiliaire d'Auvergne.</small>

DE BEAUFRANCHET, seigneurs d'Ayat, de Beaumont, de La Chapelle, de La Frèze, de Grandmont, de Marceu, de Polyporte, de Saillans, de Saint-Hilaire, de Sainte-Christine, de Fornage, de Relibert; comtes de Beaufranchet. Originaires d'Auvergne, en Bourbonnais et en Auvergne.

De sable, au chevron d'or, accompagné de trois étoiles d'argent. — Pl. VI.

Noms féodaux. — D'Hozier. — Nobiliaire d'Auvergne. — Preuves au Cabinet des Titres.

Selon M. Bouillet, cette famille, dont le nom primitif était Pelet, prit fort anciennement celui du fief de Bostfranchet, ou Beaufranchet, situé en Auvergne, sous lequel elle est généralement connue. Elle se divisa en plusieurs branches qui eurent des armoiries différentes : La branche de Relibert, du pays de Combraille, porta : *D'or, à la croix ancrée de gueules;* celle de La Chapelle se partagea elle-même en deux autres branches dont l'aînée porte : *D'azur, à la fasce d'argent, accompagnée de trois étoiles d'or,* qui est de La Chapelle ; et la cadette : *Ecartelé : aux 1 et 4 de Beaufranchet, et aux 2 et 3 de La Chapelle.* D'Hozier donne quelques degrés de la filiation de cette famille dont la généalogie a été publiée dans le « Livre d'Or » de M. de Magny.

DE BEAUREGARD, seigneurs de Cousture, de Monallit, de Flandres.

Châtellenies d'Hérisson, de Montluçon, de Murat.

Echiqueté d'argent et d'azur. — Pl. VI.

Noms féodaux. — Guillaume Revel.

DE BEAUVERGER, seigneurs de Beauverger, de Saulzet, de Passat.

Châtellenie de Gannat.

Burelé d'argent et d'azur, flanqué d'hermine. — Pl. VI.

Noms féodaux.— Vertot, Hist. de Malte. — Arm. de la Gén. de Moulins.— Nobiliaire d'Auvergne.

Les armes de cette famille se voient sculptées en divers endroits du château de Saulzet, près de Gannat, élégante construction des dernières années du

XVᵉ siècle, dont les girouettes découpées offrent le même blason. Nous ne serions pas éloigné de croire que la famille de Beauverger, dont une branche se fondit dans celle de Cordebeuf, n'est autre qu'une famille Blanc qui posséda Saulzet pendant les XIVᵉ et XVᵉ siècles. Cette famille aura son article.

DE BEAUVOIR, v. Le Loup.

LE BÈGUE, seigneurs d'Ambly.

Châtellenie de Moulins.

Armoiries inconnues.

Tableau chronologique des officiers du bureau des finances de Moulins.

DE BÈGUES, seigneurs de Bègues.

Châtellenie de Gannat.

Armoiries inconnues.

Noms féodaux.

LE BEL, seigneurs de La Vanne, de Bellechassaigne, du Plot, de Vaureille, de Vauvre.

Châtellenie de Montluçon.

De gueules, à la fasce d'argent, accompagnée de trois pieds de griffon d'or. — Pl. VII.

Noms féodaux. — Registres paroissiaux de Gannat. — Arm. de la Gén. de Moulins.

DE BELLENAVE, seigneurs de Bellenave.

Châtellenie de Chantelle.

Armoiries inconnues.

Noms féodaux. — Ancien Bourbonnais. — Nobiliaire d'Auvergne.

« La seigneurie de Bellenave, dit M. Bouillet, située à trois lieues de Gannat, a été le berceau d'une famille distinguée, connue depuis l'an 1201 par divers hommages, échanges et transactions avec les sires et ducs de Bourbon, sous les dates de 1245, 1344, 1377, 1378, 1394 et 1453. Après l'extinction de cette famille, la terre de Bellenave passa à la maison de Saint-Floret, qui en prit le nom. » Elle passa ensuite aux Le Loup, aux Gillier de Clerembault, aux Pardaillan d'Antin et aux Du Tour de Salvert. Cette terre avait été érigée en marquisat, à la fin du XVII^e siècle, en faveur de la duchesse d'Antin.

V. Saint-Floret, Le Loup, Du Tour de Salvert.

DE BELLEPERCHE, seigneurs de Belleperche.

Châtellenie de Belleperche.

Armoiries inconnues.

Ancien Bourbonnais.

Famille fort anciennement éteinte, qui prit son nom de la seigneurie de Belleperche, sur les bords de l'Allier, laquelle devint plus tard une des châtellenies du Bourbonnais. Pierre de Belleperche, chancelier de France au XIII^e siècle, qui devint seigneur de ce lieu, n'appartenait point à cette famille qui avait sans doute disparu dès cette époque.

BERAUD, seigneurs du Reray, de Paray, des Rondards, de La Matherée, de Poissons, de Froux, de Paccaud, de Chamaillaud, de Vougon, de Venoux, de Fraigne, de Sanceaux, de Marjas, de Valvinaud, de La Bourgonnerie.

Châtellenies de Belleperche, de Bourbon, d'Ainay.

D'argent, à la main de carnation parée d'azur, mouvant à dextre, tenant une branche d'olivier de sinople, un cœur enflammé de gueules en pointe, et une étoile d'azur à sénestre. — Pl. VII.

<small>Noms féodaux. — Archives de l'Allier. — Registres paroissiaux d'Iseure. — Tableau chronologique. — Arm. de la Gén. de Moulins. — Archives du Rhône.</small>

BERAULT.

Châtellenie de Moulins.

D'azur, au cerf d'or, au chef d'argent, chargé de trois molettes de sable. — Pl. VII.

<small>Arm. de la Gén. de Moulins.</small>

BERGER, al. **BERGIER**, seigneurs de Patry, de Bessy, de La Brosse, de Cheurais, de Jaunay, de Saint-Didier, de Boue, de Guillotière.

Châtellenies de Moulins, de Montluçon.

D'azur, au mouton d'argent, et trois roses de même rangées en chef. — Pl. VII.

<small>Noms féodaux. — Archives de l'Allier. — Archives du château du Ryau. — Registres paroissiaux de Chemilly.</small>

BERNARD, seigneurs du Mazet, de La Vernue, de Coutensouze.

Châtellenies de Chantelle, de Gannat.

Armoiries inconnues.

Noms féodaux.

BERNUÇON, seigneurs de Févrinière, du Puy, de Berres, de Fayau, de Canivet, de Perons, de La Motte-Saint-Loup, de Grosbois, de Mazerat, de La Gravère, de Boisvres, de Jorsat.

Châtellenies de Billy, de Gannat, de Verneuil.

Armoiries inconnues.

Noms féodaux.

BERTHET, seigneurs de Martillière, du Tremblet, de Teillat, de Puydigon, de Bardinière, de Balmon, de Chantegret, de Plaveret.

Châtellenie de Billy.

D'azur, à trois lionceaux d'or. — Pl. VII.

Noms féodaux. — Arch. de l'Allier. — Registres paroissiaux de Créchy. — Saint-Allais, Armorial de France.

Les armes d'Antoine Berthet, écuyer, seigneur de Teillat, au commencement du XVIIe siècle, accolées à celles d'Anne de Fradel sa femme, se voient dans la chapelle de l'église de Créchy qui appartenait à la seigneurie de Teillat.

BERTRAND, seigneurs de Paslière, de Chaumères, de Villemor, de Chamonceau, de Baise, de Chassin, de Matha, de Serre, de Vichy, du Boueix, de Chezèle. En Bourbonnais et en Berry.

Châtellenies d'Hérisson, de Murat.

Losangé de gueules et d'hermine. — Pl. VII.

Noms féodaux. — Guillaume Revel. — Vertot, Hist. de Malte. — La Thaumassière.

La généalogie de cette famille, qui a fourni deux chevaliers de Malte au XVII^e siècle, se trouve dans « l'Histoire du Berry » de La Thaumassière, et dans l'ouvrage de M. de Magny. Les armes des Bertrand sont indiquées quelquefois : *Losangé d'hermine et de gueules,* on les trouve ainsi dans Guillaume Revel.

DE BESSAY, al. DE BEÇAY, seigneurs de Bessay.

Châtellenie de Billy.

Armoiries inconnues.

Ancien Bourbonnais.

DE BESSON, seigneurs de Besson, de Vernullet.

Châtellenies de Souvigny, de Billy, de Murat.

Armoiries inconnues.

Noms féodaux.

DE BIGNY, seigneurs de Bigny, de Neufvy, de Meaulne, de Condron, de Saint-Amand, du Breuil-des-Barres, de Chandiou, de Sennevois, de Valeney, de Cresençay, du Coudray, de Jussy, de Charmeil; barons de Preveranges; comtes d'Ainay-le-Viel; marquis de Bigny et de Margival.

Châtellenies de Billy, d'Hérisson, d'Ainay.

D'azur, au lion d'argent, accompagné de cinq poissons de même. — Pl. VII.

<small>Noms féodaux. — Hist. des grands officiers de la Couronne. — Dict. de la Noblesse. — Hist. du Berry. — Roy d'armes. — Arm. de l'ancien duché de Nivernais.</small>

L'ancienne famille de Bigny se fondit, en 1402, dans celle de Chevenon, originaire du Nivernais, qui en prit le nom et les armes. « L'Histoire des grands officiers de la Couronne » indique ces armoiries comme étant semées de poissons, mais nous ferons remarquer que sur ses anciens sceaux on ne trouve jamais que cinq poissons; il en est de même sur le revers d'un jeton de Jean d'Albret-Orval, comte de Dreux, qui porte les armes de Claude de Bigny, seigneur d'Ainay-le-Viel, gouverneur de la Bastille, lequel fut, en 1524, exécuteur testamentaire de ce prince. Nous avons décrit ce jeton dans notre « Essai sur la numismatique Nivernaise », p. 118.

La généalogie de la famille de Bigny se trouve dans « l'Histoire du Berry », dans « l'Histoire des grands officiers de la Couronne », etc.

DE BIGUE, seigneurs de Chéry, de They.

Châtellenie de Souvigny.

Armoiries inconnues.

<small>Noms féodaux.</small>

On conserve au musée de la Société d'émulation de l'Allier une épitaphe de 1532, dans laquelle il est question de plusieurs membres de cette famille. Cette inscription provient de l'ancien couvent des Cordeliers de Champaigre, près de Souvigny.

BILLARD, seigneurs de Troet, de Fougières.

Châtellenie d'Hérisson.

Armoiries inconnues.

<small>Noms féodaux.</small>

BILLARD, seigneurs de Corgenay, des Griauds, de La Presle, de Saint-Mayart, des Gravières, du Preynat.

Châtellenies de Moulins, de Billy.

De gueules, au lion d'or, au chef cousu d'azur, chargé de trois roses d'argent. — Pl. VII.

<small>Regist. paroissiaux de Neuvy, de Billy, de Boucé. — Arm. de la Gén. de Moulins.</small>

Peut-être cette famille, à laquelle appartenait le poète Claude Billard de Corgenay, était-elle la même que celle dont nous venons de parler ; nous ne savons rien de positif à cet égard.

DE BIOTIÈRE, seigneurs de Biotière, de La Grange, de Chavrincourt, de La Roche-Othon, de Maniol, de Marçay, de Marsage, des Magnoux, de Pontcharraud, de Pichounier, de Bovron, de Pochonnière, de La Bussière, de Chevronne, de La Rivière, du Plessis, des Issarts, de Bost ; marquis de Tilly.

Châtellenies d'Ainay, de Bourbon, de Murat, de Souvigny.

D'azur, à la croix ancrée d'argent, surmontée d'une rose d'or, et un chef d'argent, chargé d'un lion léopardé d'azur, armé et lampassé de gueules. — Pl. VII.

<small>Noms féodaux. — Arch. de l'Allier. — Guill. Revel. — Hist. du Berry. — Dict. de la Noblesse. — Arm. de la Gén. de Moulins. — Regist. paroissiaux de Montmarault.</small>

On trouve la généalogie de cette famille dans « l'Histoire du Berry » et dans La Chesnaye-des-Bois. Ses armes, telles que les donne Guillaume Revel, semblent parties de celles des Beaucaire ; elles sont en effet : *Parties d'argent, à une rose de gueules, et coupé de gueules et d'azur ; les gueules, à une croix ancrée d'argent, et l'azur, au lion d'or armé et lampassé de gueules*. Il est aisé de voir que le blason moderne de cette famille a été composé d'après cet ancien écu ; nous donnons ce blason tel que le décrit « l'Armorial manuscrit », et tel du reste

que nous l'avons vu peint sur des portraits au château de Bost, près de Besson, ancienne possession de cette famille.

BLANC, seigneurs de Saulzet, de Vignolles, de Langlard.

Châtellenie de Gannat.

Armoiries inconnues.

<small>Noms féodaux.</small>

Nous avons dit plus haut que nous pensions que cette famille était la même que celle de Beauverger.

LE BLANC, seigneurs de La Baume, de Chevrainvilliers, de l'Archant, de Morville, de Philebois. En Bourbonnais et en Touraine.

Châtellenie de Belleperche.

Coupé de gueules et d'or, au léopard lionné, coupé d'argent et de sable, l'argent sur les gueules et le sable sur l'or. — Pl. VII.

<small>Hist. des grands offic. de la Couronne. — Inv. des Titres de Nevers.</small>

« L'Histoire des grands officiers de la Couronne » donne la généalogie de la famille Le Blanc de La Baume, ou de La Baume Le Blanc, qui prit son nom d'une seigneurie située près du Veurdre, et dont une branche établie en Touraine donna naissance à la fameuse duchesse de La Valière. La branche restée en Bourbonnais s'éteignit au milieu du XVIe siècle.

DE BLANCSFOSSÉS, seigneurs de Blancsfossés. En Bourbonnais et en Auvergne.

Châtellenie de Bourbon.

Armoiries inconnues.

<small>Noms féodaux. — Nobil. d'Auvergne.</small>

DE BLASSON, seigneurs de Blasson, de Pontcharraud, de Seinebourse.

Châtellenies de Moulins, de Verneuil.

Armoiries inconnues.

<small>Noms féodaux.</small>

DE BLOT, v. de Chouvigny.

BODELIN, baron de l'Empire.

Ecartelé : au 1 d'or, à la cuirasse de sable, traversée en pal d'une massue de même, sommée d'un casque aussi de sable; au 2 de gueules, à l'épée d'argent en pal; au 3 de sable, à la levrette d'or, la tête contournée, tenant de la patte dextre une épée en pal d'argent, et la sénestre appuyée sur un bouclier d'argent, chargé en abîme d'une étoile d'azur; et au 4 d'azur, à la pyramide d'argent maçonnée de sable. — Pl. VII.

<small>Armorial de l'Empire, par H. Simon.</small>

<small>Le baron Pierre Bodelin, général de la Garde Impériale, naquit à Moulins en 1764.</small>

BODINAT, seigneurs de Panloup, de La Motte.

Châtellenie de Moulins.

De gueules, au chevron d'or, accompagné de trois palmes de même, celles du chef couchées en chevron, celle de la pointe en pal. — Pl. VII.

<small>Regist. paroissiaux d'Iseure. — Registre de Maintenue.</small>

DU BOIS, seigneurs du Bois, de Saint-Hilaire, de Munet, de Latay, de Bécé, de La Molère.

Châtellenies de Bourbon, de Moulins.

De gueules, semé de molettes d'argent, au lion d'or, brochant sur le tout, et une bordure engrelée de sable. — Pl. VII.

<small>Noms féodaux. — Guill. Revel.</small>

Ce nom est si commun et se reproduit sous tant de formes, jusque dans des familles identiquement les mêmes, soit pour l'orthographe, soit pour la traduction du latin en français, qu'il est bien difficile de distinguer les diverses familles du Bois qui ont été possessionnées en Bourbonnais; toutefois nous pensons que trois ont eu une certaine importance dans la province : celle dont nous venons de décrire les armes et les deux dont nous allons parler.

DU BOIS, seigneurs de Chambon-Rouge, de Puy-à-Guet, de La Brosse, de Chaseuil, de Butavant.

Châtellenies de Billy, de Chaveroche.

D'or, à trois lions léopardés d'azur, armés et lampassés de gueules, l'un sur l'autre. — Pl. VII.

<small>Noms féodaux. — Guill. Revel.</small>

DU BOIS, seigneurs de Sarretin, de Chaugy, de Chevannes, du Vieux-Cérilly, de Biozay, de Mozères, de Bohan.

Châtellenie de l'Aubépin.

De gueules, à deux bandes d'or. — **Pl. VII.**

Noms féodaux. — Guill. Revel.

DE BOISROND, seigneurs de Boisrond, de Beauvoir, de Vaure, des Arbres, de Boutefeu.

Châtellenies de Chantelle, de Montluçon.

D'azur, à la fasce cousue de sable, accompagnée de trois fleurs de lys de gueules rangées en chef, et en pointe de deux tiges de fleur de sinople. — **Pl. VII.**

Noms féodaux. — Guill. Revel.

DE BONAND, seigneurs de Montaret, de La Pommeraye, de Corgenay.

Châtellenie de Souvigny.

De sinople, à trois têtes de cerf d'argent. — **Pl. VII.**

Noms féodaux. — Regist. paroissiaux de Coulandon, de Besson.

DE BONNANT, seigneurs de Boucé, de Lonce, de Saint-Pourçain.

Châtellenies de Billy, de Verneuil.

De..... à trois coquilles. — Pl. VII.

Noms féodaux. — Recueil d'Epitaphes.

On voyait autrefois dans le cloître de l'abbaye de Sept-Fonts, une tombe gravée au trait, offrant la figure d'un chevalier vêtu de mailles, les mains jointes, son écu chargé de trois coquilles; on lisait autour de cette tombe les mots suivants écrits en lettres capitales gothiques : † HIC IACET DOMIN RADVLPHVS DE BONAN QVI OBIIT DIE MERCVRII ANTE FESTVM M° CCC° II REQVIESCAT IN PACE AMEN. Une autre épitaphe portant les mêmes armoiries se trouvait aussi à Sept-Fonts, elle indiquait la tombe d'Isabelle de Monz, femme de Roulet de Bonan, damoiseau, morte en 1321. Nous avons trouvé les dessins de ces tombes et ceux de plusieurs autres, dont nous aurons occasion de parler, dans un recueil d'épitaphes provenant de la collection Gaignières, aux manuscrits de la Bibliothèque impériale.

DE BONNAY, seigneurs de Menetou-Salon, de Villeneuve-Comtal, de Pougues, de Bermieu, de Chazerat, de Champallement, de La Garde, de La Bussière, de Quantilly, de Précy, de Savigny, de Bessay, du Chavelier, de Demoret, de La Motte, de Montlouis, de Villars, de Dienne, de Buy, de Saint-Léger, de Jay, de Montlevé, de Bure, du Peray, du Plessis, des Lillaux, de Guiche, des Augères, de Frasnay; barons de Bessay; seigneurs, puis comtes et marquis de Bonnay; pairs de France. Originaires du Berry, en Nivernais et en Bourbonnais.

Châtellenies d'Ainay, de Moulins, de Chaveroche.

D'azur, au chef d'or, au lion de gueules, couronné de même, brochant sur le tout. — Pl. VII.

Noms féodaux. — Arm. manusc. de Gilles de Bouvier. — Hist. des pairs de France. — Roy d'armes. — Masures de l'Isle Barbe. — Preuves des comtes de Lyon, à la biblioth. de Lyon. — Biogr. universelle.

On voit dans le chœur de l'église de Trevol, près de Moulins, la pierre tom-

bale de Pierre de Bonnay, chevalier, seigneur de Demoret, de Dienne, etc., conseiller et chambellan des ducs Jean et Pierre de Bourbon, mort en 1533, et de sa seconde femme Anne de Bigny; cette dalle offre les figures gravées au trait d'un chevalier armé de toutes pièces, et d'une dame couverte d'un voile; un lion et un chien sont couchés aux pieds de ces personnages, dont les têtes reposent sur des coussins; les figures et les mains sont incrustées en marbre blanc. La cotte d'armes du chevalier porte les armes de la famille de Bonnay; ce même blason se voit à la clef de voûte et aux retombées de la chapelle seigneuriale de Demoret, dans la même église.

La généalogie de cette famille se trouve dans le grand ouvrage de M. de Courcelles, mais les branches du Bourbonnais y sont données d'une manière incomplète, et les armoiries des alliances y sont peu exactes. A cette famille appartenait le marquis de Bonnay, pair de France, lieutenant-général des armées du roi, ministre d'Etat et membre du conseil privé du roi Louis XVIII, etc., dont la vie se trouve dans toutes les biographies.

DE BONNEFOY, seigneurs du Mont, de Chirat, de La Chage, de La Borde; barons de Bonnefoy.

Châtellenies de Murat, de Montluçon, d'Hérisson, de Moulins.

D'azur, à la fasce d'or, accompagnée en chef de deux étoiles de même, et en pointe d'une foy d'argent. — Pl. VII.

<small>Noms féodaux.— Arch. de l'Allier.— Tabl. chronolog.— Arm. de la Gén. de Moulins.</small>

Le champ des armoiries de cette famille est quelquefois de gueules; on les trouve aussi simplement: *D'azur, à la foy d'argent.*

DE BONNEVIE, seigneurs de Poignat, de Lavort, de Mézières, de Marcillac, de Serviat, de La Motte, de Crousaloux, de La Reinaude, de Persignat, de La Vernière, de Combaude;

comtes de Bonnevie; barons de l'Empire. Originaires d'Auvergne, en Forez et en Bourbonnais.

Châtellenie de Gannat.

Ecartelé : aux 1 et 4 d'azur, à trois bars d'argent en fasce, accompagnés de trois étoiles de même rangées en chef, qui est de Bonnevie; *et aux 2 et 3 d'azur, semé de fleurs de lys d'or, à la tour d'argent maçonnée de sable, brochant sur le tout,* qui est de La Tour d'Auvergne. — Pl. VIII.

<small>Noms féodaux. — Guill. Revel. — Nobil. d'Auvergne. — Lainé, etc.</small>

Telles sont les armes que porte actuellement cette famille; l'écartelure de La Tour d'Auvergne fut prise à cause du mariage de Jean-Marie de Bonnevie, chevalier, seigneur de Pogniat, etc., avec Jeanne de La Tour d'Auvergne, en 1714; mais son écusson ancien est ainsi figuré dans l'Armorial de Guillaume Revel : *D'argent, à trois fasces ondées de gueules, au chef cousu d'argent, chargé de quatre fleurs de lys du second émail.* Il est probable que les fasces ondées ont été prises pour des Bars qui en affectent un peu la forme. « L'Armorial de l'Empire » blasonne de la manière suivante l'écusson de Guillaume-Gilbert de Bonnevie, créé baron en 1811 : *Ecartelé : aux 1 et 4 d'azur, à la fasce d'or accompagnée de trois fers de lance d'argent rangés en chef, et en pointe de trois poissons l'un sur l'autre de même; au 2 d'azur, à la muraille crénelée d'or; et au 3 d'azur, à la tour crénelée d'argent, maçonnée de sable.*

La généalogie de cette famille se trouve dans les « Archives de la noblesse de France » de M. Lainé et dans la « Revue historique de la Noblesse ».

DE BONNILLE, originaires du Bourbonnais, en Champagne.

D'azur, au chevron d'or, accompagné de trois étoiles de même. — Pl. VIII.

<small>Caumartin, procès-verbal de la recherche de la noblesse de Champagne.</small>

DES BORDES.

Châtellenie de Billy.

De sable, au chevron d'argent, accompagné de trois fleurs de lys de même. — Pl. VIII.

<small>Guill. Revel. — Nobil. d'Auvergne.</small>

LE BORGNE, seigneurs de Montchenin, du Lac, des Arbres, de La Tourotte, de Grandmaison, des Rochers; barons du Pin; comtes Le Borgne.

Châtellenie d'Hérisson.

D'azur, à trois trèfles d'or. — Pl. VIII.

<small>Noms féod. — Arm. de la Gén. de Moulins. — Regist. paroissiaux d'Hérisson. — État de la France pour 1785. — Registre de Maintenue.</small>

BOUCAUMONT, seigneurs des Gamachons.

Châtellenie de Chantelle.

D'argent, au bouc de sable, rampant contre une montagne de sinople. — Pl. VIII.

<small>Noms féod. — Arm. de la Gén. de Moulins. — Tabl. chronologique.</small>

DE BOUCÉ, seigneurs de Boucé, de Saint-Loup, des Echerolles, de Poncenat, de Marnat, de Bayeux, de Praelle.

Châtellenies de Billy, de Bourbon, de Chaveroche, de Verneuil, de Chantelle.

Armoiries inconnues.

<small>Noms féodaux.</small>

DES BOUIS, seigneurs de Villarde, de Sallebrune, de Pontet, de Pérassier, de La Courcelle, d'Arfeuille.

Châtellenies de Bourbon, de Montluçon, de Murat.

D'azur, au chevron d'or, accompagné de trois glands de même. — Pl. VIII.

<small>Noms féodaux. — Tableau chronologique. — Arm. de la Gén. de Moulins.</small>

BOUQUET, seigneurs de Chaseuil, de La Brière. En Forez et en Bourbonnais.

Châtellenie de Chaveroche.

D'azur, au chevron d'or, accompagné de trois roses d'argent. — Pl. VIII.

<small>Noms féodaux. — Cahier de la Nobl. du Bourbonnais. — Arm. de la Gén. de Lyon.</small>

DE BOUQUETERAUT, al. DE BOSCOTURAUL, seigneurs de Bouqueteraut, de Cleaux, de Saint-Bonnet, de Maugarni, de Mozères, de La Goutte.

Châtellenies de Bourbon, de Souvigny.

Armoiries inconnnes.

Noms féodaux.

BOURDEREL, seigneurs d'Orvalet.

Châtellenie de Moulins.

D'azur, à trois épis de bled d'or, tigés et feuillés de même.
— Pl. VIII.

Tableau chronologique. — Segoing.

Les armoiries de cette famille se voient accolées à celles des du Buisson, à la clef de voûte de la chapelle d'Orvalet, dans l'église de Saint-Pourçain-de-Malchère, près de Moulins; elles sont accompagnées d'une inscription relative à la fondation de cette chapelle, en 1686.

BOUTEFEU, seigneurs de La Motte, de Varennes, de Puychapin al. Montchapin, de l'Epine, de Brosse.

Châtellenies de Bourbon, de Chantelle.

Armoiries inconnues.

Noms féodaux.

BOUTET, seigneurs de Sazeret, de Villefranche, de Chastel, de Francart, de La Motte.

Châtellenies de Bourbon, de Murat, de Verneuil.

D'azur, au chevron d'or, accompagné de trois tours d'argent. — Pl. VIII.

Noms féod. — D'Hozier. — Preuves au cabinet des Titres de la Biblioth. imp. — Arm. de la Gén. de Moulins.

« L'Armorial de France » de d'Hozier, donne une partie de la généalogie de cette famille, aux armes de laquelle il ajoute un lambel d'argent, qui n'est sans doute qu'une brisure de cadet.

BOUTIGNON, seigneurs du Drenat.

Châtellenie d'Hérisson.

Armoiries inconnues.

Noms féodaux. — Archives de l'Allier.

DU BOUYS, seigneurs du Bouys, de Villate.

Châtellenies de Bourbon, de Montluçon.

Armoiries inconnues.

Noms féodaux. — Cahier de la nobl. du Bourbonnais.

DES BOYAUX, seigneurs de Colombière, de Châteauregnault, de Torcy, de Beaulon, du Martray, de Franchesse.

Châtellenies de Bourbon, de Chaveroche.

D'azur, à trois boyaux d'argent en fasce, les extrémités de gueules, entremêlés de six trèfles d'or. — Pl. VIII.

Vertot, Hist. de Malte. — Regist. paroissiaux de Franchesse, de Saint-Aubin, de Beaulon. — Registre de Maintenue.

Cette famille nous paraît avoir une origine différente de celle du même nom, en Berry, mentionnée par La Thaumassière.

DE BRANDON, seigneurs de Lussat, de Bosc, de Fressineau, de Gouzon, de Guotière, de Noyant, de Saint-Martin, de Libersat, de Fougerolles, de Baulet, de La Troussaye, de Laleuf, de Chiron, de Loubat, de Monteil, de Ribé, de Beauregard, du Poirier.

Châtellenies de Montluçon, d'Hérisson.

De sable, à l'aigle éployée d'argent, becquée et membrée de gueules. — Pl. VIII.

Noms féodaux. — Guill. Revel. — Arch. de l'Allier. — Pallet.

« L'Armorial manuscrit de la Généralité de Moulins » décrit le blason de cette famille : *Parti de sable et d'azur, à une aigle éployée partie d'or et d'argent, couronnée et armée de gueules, brochant sur le tout.* La « Nouvelle histoire du Berry » de Pallet, qui en donne la généalogie, indique ce blason comme étant : *D'azur, à l'aigle éployée d'or.*

DES BRAVARDS D'EYSSAT, seigneurs d'Eyssat, de Servières, de Montrond ; comtes du Prat. En Auvergne et en Bourbonnais.

Châtellenie de Gannat.

Ecartelé : aux 1 et 4 d'azur, au chevron d'or, accompagné de trois billettes de même, qui est des Bravards d'Eyssat ; *et aux 2 et 3 d'or, à la fasce de sable, accompagnée de trois trèfles de sinople,* qui est du Prat. — Pl. VIII.

Noms féodaux. — Nobil. d'Auvergne.

Cette famille de chevalerie d'Auvergne fut possessionnée aux environs de Gannat; Jean-François des Bravards d'Eyssat, seigneur de Montrond, épousa, en 1717, Claire-Françoise du Prat, dame de Salles; son fils prit le titre de comte du Prat, et écartela les armes de cette famille, en vertu d'une substitution faite en sa faveur par son oncle maternel, qui mourut le dernier de sa branche.

BRESCHARD, seigneurs de Villars, de Confex, de Chevalrigon, de Toury-sur-Allier, de Toury-sur-Abron, d'Usson, de Montgarnaud, de Mortheroux, de l'Escherelle, de Bonault, de Bousseau, de La Grange, de Lucenay-sur-Allier, de Sauterrone, de Gly, de Beauvoir, de Lorbigny, de Monestay, de Crusez, des Espoisses, des Palaiz, de Clusors; barons de Bressolles. En Bourbonnais et en Nivernais.

Châtellenies de Bourbon, de Belleperche, de Moulins, de Verneuil, de Billy, d'Hérisson.

Bandé d'argent et d'azur, — Pl. VIII.

<small>Noms féodaux. — La Thaumassière. — Mss. de Guichenon. — Guill. Revel. — Anc. Bourbonnais. — Statistique monumentale de la Nièvre. — Arch. des châteaux du Ryau et de Toury-sur-Abron.</small>

Fort ancienne famille de chevalerie dont les possessions, en Bourbonnais et surtout en Nivernais, furent immenses pendant tout le moyen-âge. Nous la croyons d'origine Bourbonnaise; la branche la plus marquante fut celle des barons de Bressolles, dont nous avons trouvé la généalogie détaillée dans les manuscrits de l'historien Guichenon, conservés à la bibliothèque de la Faculté de médecine de Montpellier. Cette branche, connue depuis les premières années du XIIIe siècle, s'éteignit à la fin du XVe, et Bressolles passa, par mariage, dans la famille de Sacconyn. Le premier baron de Bressolles, Raoul Breschard, fut l'un des témoins de la Charte de confirmation des priviléges de Souvigny donnée, en 1247, par Archambaud VIII, sire de Bourbon. Dès le XIIIe siècle, il existait d'autres branches de la famille Breschard, parmi lesquelles nous citerons celle des seigneurs de Confex, château près de Montilly, sur le bord de l'Allier; cette branche, selon Guillaume Revel, brisait ses armes d'un chef de

gueules; et celle des seigneurs de Sardolle, en Nivernais, à laquelle appartenait Guillaume Breschard, qualifié *miles crucesignatus* (chevalier croisé), dans une charte en notre possession.

Les armes de la famille Breschard, que l'on trouve quelquefois : *D'argent, à trois bandes d'azur,* se voient dans la chapelle du Follet de l'église d'Iseure, au-dessus d'une porte du commencement du XVe siècle, dans l'église de Neurre, et sur l'une des cloches de l'église paroissiale de Saint-Pierre-le-Moûtier, autrefois église priorale, avec cette inscription : † MARIE. SVIS NOMMÉE. OV NOM. DE. LA VIÈRGE. HONORÉE. CONTRE SES ENNEMIS. ORDONNÉE † M. CCCC. L. V. BRESSOLES.

DE BRESSOLLES, seigneurs du Pontet, de La Creue, de Grosbois, de Sallebrune, de La Planche. En Bourbonnais et en Berry.

Châtellenie de Bourbon.

De sable, au lion d'argent. — Pl. VIII.

Noms féodaux. — Pallet, Nouvelle hist. du Berry. — Nobil. d'Auvergne.

Beaucoup de membres de la famille Breschard ayant porté, pendant près de trois siècles, le nom de Bressolles, il est difficile de retrouver d'une manière positive ce qui se rapporte à cette famille de Bressolles, fort ancienne en Bourbonnais, dont nous n'avons pu retrouver l'origine certaine.

DU BREUIL, seigneurs du Breuil, de Cordebœuf.

Châtellenies de Vichy, de Billy.

Armoiries inconnues.

Noms féodaux.

Plusieurs familles nobles de ce nom, trois au moins, ont habité le Bourbonnais: les deux plus anciennes, sur lesquelles les documents nous manquent, se sont éteintes au XVe siècle; l'une prenait son nom de la seigneurie du Breuil, entre La Palice et le Mayet-de-Montagne, c'est à elle qu'appartenait la femme

d'un Aycelin, seigneur de Montaigu, enterrée dans l'église du Breuil. La dalle qui recouvre cette tombe offre, gravée au trait, la figure d'une dame en longs vêtements, les mains jointes, ayant un chien à ses pieds, placée sous une arcade trilobée, dont l'ogive est accompagnée de deux écussons malheureusement effacés. L'inscription suivante, en belles capitales gothiques, règne sur la bordure de la dalle, et sur une autre bordure qui encadre l'ogive : † HIC : IACET : DNA : HAELIS : DE : BROLIO : VXOR : QVONDA : DNI : LL : AYCELINI : MILITIS : DNI : MONTIS : ACVTI : QVE : OBIIT : DIE : SABBATI : POST : FESTAM : NATIVI : BEATE : MARIE : VIRGINIS : ANNO : DOMINI : M° : CCC° : CVIVS : ANIMA : REQVIESCAT : IN : PACE : AMEN : AMEN :

Nous allons mentionner les autres familles du même nom.

DU BREUIL, seigneurs du Breuil.

Châtellenies de Bourbon, de Murat, de Verneuil.

Armoiries inconnues.

Noms féodaux.

Cette seconde famille prenait son nom de la seigneurie du Breuil, dans la paroisse de Saint-Aubin ; les « Noms féodaux » mentionnent plusieurs de ses membres qui habitaient, au XIVe siècle, les châtellenies de Murat et de Verneuil.

DU BREUIL, seigneurs du Breuil, d'Arfeuille, de Vedignac, de La Vergne, de Lourdoueix, de Nizerolles, de Saint-Maurice, de Gallemeau, du Craux, de Lavault-Sainte-Anne, de La Brosse, de Chauvière. Dans La Marche et en Bourbonnais.

Châtellenies de Montluçon, de Vichy.

D'azur, à l'ancre d'argent, au chef cousu de gueules, chargé de trois étoiles d'or. — Pl. VIII.

Noms féodaux. — D'Hozier. — Registre de Maintenue.

Nous pensons que cette famille prit son nom du Breuil, près de La Palice; toutefois D'Hozier ne donne sa généalogie que depuis les premières années du XVIe siècle, et il est probable qu'elle est tout-à-fait étrangère à celles dont nous avons parlé.

BRIART, seigneurs de Barberier.

Châtellenies de Bourbon, d'Hérisson, de Gannat.

D'argent, au sautoir engrelé de gueules, accompagné en chef d'une rose de même. — Pl. VIII.

<small>Noms féodaux. — Guill. Revel.</small>

BRINON, seigneurs de Montchenin, de Pontillaut, de La Buxière, de Toury-sur-Besbre, de La Motte-Cheval, de Mérolle. Originaires de Paris, en Bourbonnais et en Normandie.

Châtellenies de Moulins, de Bourbon.

D'azur, au chevron d'or, accompagné en pointe d'un croissant d'argent, au chef denché du second émail. — Pl. VIII.

<small>Noms féodaux. — Tabl. chronolog. — Regist. paroissiaux d'Iseure et de Neuilly-le-Réal. — Mém. de Castelnau. — Dict. de la Noblesse. — Arm. de la Gén. de Moulins.</small>

Les armes pleines de cette famille ne portaient que le chef denché et le chevron; la branche de Normandie brisa d'une étoile à six rais en pointe, et celle du Bourbonnais d'un croissant; on voit ces armes ainsi figurées et ayant pour supports des licornes, sur un jeton de Jean de Brinon, maître des Comptes au commencement du XVIe siècle; le revers de cette pièce porte un chardon entre deux fleurs de lys. Nous pensons que l'écusson ovale qui figure sur le rétable de l'église de Saint-Pourçain-sur-Besbre, est celui des Brinon, seigneurs de Toury-sur-Besbre, près de Saint-Pourçain, à la fin du XVIIe siècle et au commencement du XVIIIe, et cela bien que le chef denché y soit remplacé par une trangle haussée, et que le croissant y soit couronné; ces différences étaient probable-

ment la brisure de ce rameau de la branche du Bourbonnais. La Chesnaye-des-Bois donne une partie de la généalogie des Brinon.

BRIROT, seigneurs d'Autraille, de Montgarnaud, de Craschet.

Châtellenies de Chaveroche, de Moulins.

D'azur, à deux palmes de sinople posées en sautoir, liées de gueules, au chef échiqueté d'or et d'azur de trois tires. — Pl. VIII.

Noms féodaux. — Arm. de la Gén. de Moulins.

DE BRIS, seigneurs de Bris, du Bois.

Châtellenies d'Hérisson, de Murat.

D'azur, à trois raves d'or feuillées de même. — Pl. VIII.

Noms féodaux. — Guill. Revel.

BRISSON, seigneurs de Beaulieu, de La Motte-Brisson, de Chenillac, du Petit-Château-Morand.

Châtellenies de Moulins, de Chantelle, de Verneuil.

D'or, à trois bandes de gueules, au lambel de trois pendants d'azur brochant sur le tout. — Pl. VIII.

Noms féodaux. — Arm. de la Gén. de Moulins.

Ordinairement le lambel était une brisure prise par les cadets; peut-être cette pièce fut-elle particulière à la branche des seigneurs de La Motte, près

d'Iseure, la seule dont nous ayons retrouvé le blason? Cette famille est étrangère à celle du même nom qui habita les environs de Saint-Pierre-le-Moûtier, en Nivernais.

DU BROC, seigneurs du Nozet, de Veninges, de Lespiney, de Chabé, de Boisrond, de Saint-Andelin, de Châlons, des Coques, de La Barre, de Livry, de Sermoise, de Segange. Originaires des Pays-Bas, en Nivernais et en Bourbonnais.

Châtellenies de Belleperche, de Moulins.

De gueules, à deux lions d'or, couronnés de même, au chef cousu d'azur, chargé d'une rose d'argent, accostée de deux molettes d'éperon d'or. — Pl. IX.

Noms féodaux. — Mercure armorial. — Arm. manusc. de Nevers. — Cahier de la Nobl. du Bourbonnais.

DE BROCELÉE, seigneurs de Brocelée.

Châtellenies de Belleperche, de Bourbon, de Moulins.

Armoiries inconnues.

Noms féodaux.

DE BRON, seigneurs de Lorme, de La Liègue, de Pontlung, de La Glolière, de Bernay, de Champragon, de La Madelaine, de La Charlerie, d'Augy, de Pontcenat. En Forez, en Berry et en Bourbonnais.

Châtellenies de Bourbon, de Billy.

D'or, au chevron de gueules, accompagné de trois perroquets de sinople. — Pl. IX.

<small>Noms féodaux. — Regist. paroissiaux de Ciernat et d'Ygrande. — Vertot. — Arm. de la Gén. de Moulins.</small>

DE BROSSE, seigneurs de Boussac, de Sainte-Sévère, de La Pérouze, de l'Aigle, des Essarts, de Palluau, de Châteauceaux, etc.; barons d'Huriel; vicomtes de Brosse et de Bridiers; comtes de Penthièvre; ducs d'Estampes. Issus des vicomtes de Limoges, en Berry et en Bourbonnais.

Châtellenies de Bourbon, de Billy, de Montluçon.

D'azur, à trois gerbes ou brosses d'or, liées de gueules. — Pl. IX.

<small>Hist. des grands officiers de la Couronne. — Hist. du Berry, etc.</small>

Nous n'avons point à faire connaître ici l'illustre maison de Brosse, qui posséda en Bourbonnais la baronnie d'Huriel; deux de ses membres battirent monnaie : l'un à Brosse, l'autre à Huriel; les deniers de ce dernier atelier monétaire portent une gerbe, ils ont été décrits par Duby (Pl. LXXI), et par MM. de Barthélemy et Cartier, dans la « Revue numismatique » (années 1843 et 1845).

On voit encore dans un jardin, à Huriel, la statue tombale du maréchal de Brosse portant une cotte d'armes armoriée de trois gerbes, et une longue inscription dont le texte a été donné par La Thaumassière et par « l'Ancien Bourbonnais », laquelle inscription faisait partie, ainsi que la statue, du monument de cette famille, élevé au XVe siècle dans l'église collégiale de Saint-Martin-d'Huriel, ancienne fondation des Brosse.

Les comtes de Penthièvre, ducs d'Estampes, de cette maison, écartelèrent aux 1 et 4 de Bretagne, à cause du mariage de Jean de Brosse, deuxième du nom, avec Nicole de Blois, vicomtesse de Limoges, comtesse de Penthièvre, fille unique de Charles de Blois ou de Chastillon, dit de Bretagne, baron d'Avaugour, etc.

La généalogie de cette famille se trouve dans « l'Histoire des grands officiers de la Couronne », dans « l'Histoire du Berry », dans Moreri, et dans le « Dictionnaire de la Noblesse. »

DE LA BROSSE, seigneurs de Fremeguy, de Beauvoir, de Montfan, de Laugière, de La Brosse.

Châtellenies de Moulins, de Montluçon, de Verneuil, de Murat.

Armoiries inconnues.

Noms féodaux.

Deux familles de ce nom ont été possessionnées en Bourbonnais pendant le moyen-âge : l'une aux environs de Moulins, l'autre dans les châtellenies de Murat, de Montluçon et de Verneuil. Nous ne savons rien de positif sur ces familles que nous n'avons pu bien distinguer l'une de l'autre.

DES BROSSES, seigneurs des Brosses, de Saint-Allire-de-Valenches.

Châtellenies de Billy, de Souvigny, de Chaveroche, de Bourbon.

Armoiries inconnues.

Noms féodaux.

BROTAIN, al. **BROUTAING**, seigneurs de Beaudéduit.

Châtellenie de Chaveroche.

De sinople, à la croix ancrée écartelée de sable et d'argent.
— Pl. IX.

Noms féodaux. — Guill. Revel.

DE LA BROUSSE DE VEYRAZET, seigneurs de Veyrazet, de Lentis, de Bourrienne, de Saint-Martin-des-Laids; barons de La Brousse. Originaires du Quercy, en Languedoc et en Bourbonnais.

Châtellenie de Chaveroche.

Ecartelé : aux 1 et 4 d'azur, au chêne d'or, soutenu d'un croissant d'argent; et aux 2 et 3 d'azur, à trois barres d'or.
— Pl. IX.

Cahier de la Noblesse du Bourbonnais. — Titre impérial de 1812.

BRUN, v. du Peschin.

BRUNET, seigneurs de Montmorillon, d'Arfeuille, de Charmeil, de Fretay, de Rancy, d'Evry; barons de Châtel-Montagne; marquis de La Palice. Originaires de Bourgogne, en Bourbonnais et en Provence.

Châtellenies de Billy, de Vichy.

Ecartelé : aux 1 et 4 d'or, au lévrier rampant de gueules, à la bordure componée d'or et de sable, qui est de Brunet, de

Provence; *et aux 2 et 3 d'argent, à la tête de maure de sable, tortillée du champ,* qui est de Brunet d'Evry. — Pl. IX.

Noms féodaux. — Dict. de la Noblesse. — Chevillard. — Etat de la Provence. — Arch. de l'Allier.

Branche de la famille Brunet, de Bourgogne, qui posséda de grands biens en Bourbonnais, et en faveur de laquelle la seigneurie de La Palice fut érigée en marquisat, par lettres patentes de février 1724, enregistrées au Parlement le 4 juillet suivant, pour Gilles Brunet, intendant de l'Auvergne et du Bourbonnais.

DE BUARD DE LANTY, seigneurs du Meuble, du Bost.

Châtellenie de Chaveroche.

Armoiries inconnues.

Registres paroissiaux de Beaulon.

DE BUCHEPOT, seigneurs de Buchepot, de La Tour-Barrieul, de Cornançay, de Planche, de La Tourotte, de La Prugne, d'Ormoy-le-Dauvien, de Piebouillard, de Fougerolles, de Fromenteau, de Picandière, de Tylai, de Bois-Buchepot, de Langon, de Laige, de Villechevreux; marquis de Fougerolles. En Bourbonnais et en Berry.

Châtellenies de Bourbon, de Verneuil, de Chantelle, d'Hérisson.

D'argent, au pot d'azur, à une fasce de gueules brochant sur le pot, au chef aussi de gueules, chargé de trois étoiles d'or. — Pl. IX.

Noms féodaux. — Guillaume Revel. — Hist. du Berry. — Pallet, etc.

La Thaumassière, qui a donné la généalogie de cette famille de chevalerie fort ancienne en Bourbonnais, s'est trompé en lui attribuant le blason suivant : *D'azur, à la fasce d'or, accompagnée de trois étoiles de même.* Ces armes sont celles de la famille de Chassy, alliance des Buchepot.

DE BUFFÉVENT, seigneurs de Buffévent, de Beaumont.

Châtellenies de Moulins, de Chaveroche.

De gueules, à l'aigle d'azur, becquée et membrée d'or. — Pl. IX.

Noms féodaux. — Guillaume Revel.

Il ne faut pas confondre cette famille, éteinte vers le milieu du XVIe siècle, avec celle du même nom, possessionnée dans le Berry et dans l'Auvergne, dont La Thaumassière a donné la généalogie.

DU BUISSON, seigneurs de La Cave, de Montgarnaud, de Sazeret, de Courcelles, de Champfort, de Moncelat, de Montchoisy, de Mirebeau, du Breuil, de Beauregard, des Aix, de Fognot, d'Orvalet, de Salonne, de Crotte, d'Ambly, de Vielfont, de Montord, du Berat, de Mont, du Lac, de Boirac, de Corgenay, de Poncenat; barons de Boucé; comtes de Douzon. En Auvergne et en Bourbonnais.

Châtellenies de Chantelle, de Bourbon, de Moulins, de Verneuil.

D'azur, à l'épée d'argent, la garde d'or, posée en pal, accompagnée de trois molettes d'éperon d'or. — Pl. IX.

Noms féodaux. — Tableau chronologique. — Saint-Allais. — Arm. de la Gén. de Moulins.

On voit les armes de cette famille à la clef de voûte d'une chapelle de l'Eglise de Saint-Pourçain-de-Malchère, et dans l'ancienne église de Senat, sur la pierre tombale de Philibert du Buisson, écuyer, seigneur de Monts, de Douzon, etc., mort en 1729.

BURELLE, seigneurs des Bodets, de La Grave, de Barutet, d'Effloux, de Baruier, de La Bêche.

Châtellenies de Billy, de Verneuil.

Armoiries inconnues.

Noms féodaux. — Tableau chronologique.

DE BURGE, seigneurs d'Autry, de La Baron, de Lou.

Châtellenie de Bourbon.

Armoiries inconnues.

Noms féodaux. — Nobiliaire d'Auvergne.

DE BUSSIÈRE, seigneurs d'Aurières, de La Costure, de Leux, de Graveron.

Châtellenies de Billy, de Chantelle.

D'azur, à la fasce, accompagnée en chef d'un lion issant et en pointe de trois coquilles, le tout d'or. — Pl. IX.

Noms féodaux. — Nouv. hist. du Berry. — Nobil. d'Auvergne.

CADIER DE VEAUCE, seigneurs de La Brosse-Cadier, de Montgarnaud, de Peroux, de La Faye, de Martilly, de La Cour-Chapeau, de Baize, du Peschin, de Croissance, de Saint-Augustin, de Ponsut, de Belleperche, d'Averme, de La Grange, de La Rigolée, du Troussay, de Soules, de Malsoy, de Belleau, de Fontenay, du Plessis, de Gourgain; barons de Veauce. En Bourbonnais, en Normandie et en Bretagne.

Châtellenies de Moulins, de Billy, de Gannat.

D'azur, au rencontre de cerf d'or. — Pl. IX.

<small>Noms féodaux. — Anc. Bourbonnais. — Arch. de l'Allier. — Revue historique de la Noblesse, etc.</small>

<small>On trouve les armoiries de cette famille dans l'une des verrières du chevet de la Cathédrale de Moulins; on les voit aussi figurer, timbrées d'une couronne de baron, sur un jeton de François-Claude Cadier, baron de Veauce, maire de Moulins en 1766. Une généalogie complète de la famille Cadier a été publiée dans la « Revue historique de la noblesse de France ».</small>

DE CAMBON, seigneurs de Veure, de Saonne.

Châtellenies de Bourbon, de Moulins.

Armoiries inconnues.

<small>Noms féodaux.</small>

CAMUS DE RICHEMONT, v. De Richemont.

CANTAT, seigneurs de Baigneux, de Charandon.

Châtellenie de Verneuil.

Armoiries inconnues.

<small>Noms féodaux.</small>

DE CAPPONI, seigneurs d'Amberier, de Tiroiseau, des Jacques, de La Querie, des Granges-Layat; barons de La Font-Saint-Margerand. Originaires de Florence, en Lyonnais, en Forez et en Bourbonnais.

Tranché de sable et d'argent. — Pl. IX.

<small>Noms féodaux. — Regist. paroissiaux de Broût-Vernet. — Ménestrier.</small>

DU CARLIER, seigneurs de Venas, de La Bruère, de Thorière, du Monceau.

Châtellenie d'Hérisson.

D'azur, au chevron d'argent, accompagné de trois besants d'or. — Pl. IX.

<small>Noms féodaux. — Arm. de la Gén. de Moulins.</small>

CELERIER, seigneurs de Borbonet, de Glenne, de La Brosse, de Polayne, de Mareschaucié, de Chavennes, de Touzé, de Ranciat, de Boutevin, de Chézey.

Châtellenies de Moulins, de Gannat.

D'argent, à quatre fasces de sable, et une bande componée de sable et d'or brochant sur le tout, l'or sur le sable et le sable sur l'argent. — Pl. IX.

Noms féodaux. — Guill. Revel. — Nobil. d'Auvergne.

DE CÉRILLY, seigneurs de Cérilly.

Châtellenie d'Ainay.

Armoiries inconnues.

Ancien Bourbonnais.

DE CHABANNES, seigneurs de Châtel-Perron, de Mariol, de Montaigu-le-Blin, de Chezelle, de Dompierre; comtes, puis marquis de La Palice; pairs de France; titrés *Cousins du Roi*, etc. Originaires de l'Angoumois, en Limousin, en Auvergne, en Bourbonnais, en Nivernais et en Champagne.

Châtellenies de Billy, de Vichy, de Chaveroche.

De gueules, au lion d'hermine, armé, lampassé et couronné d'or. — Pl. IX.

Hist. des grands officiers de la Couronne, etc.

Une branche de cette illustre maison se fixa en Bourbonnais vers le milieu du XVᵉ siècle, elle y eut d'importantes possessions que nous mentionnons seules ici, sans énumérer les grands fiefs qui lui appartinrent dans d'autres provinces. Ses armes se voient en divers endroits des châteaux de Montaigu-le-Blin et de La Palice. La chapelle de ce dernier château renfermait plusieurs tombeaux de cette famille, entr'autres celui du maréchal, dont les sculptures fort remarquables sont maintenant conservées au Musée d'Avignon; on ne voit plus dans

la chapelle que les statues tombales en pierre de Jacques de Chabannes, grand-maître de France, et de Anne de Lavieu, sa femme. On trouve la généalogie des Chabannes dans « l'Histoire des grands officiers de la Couronne », dans « l'Histoire des pairs de France », etc.

CHABOT.

Châtellenies de Montluçon, de Moulins.

D'argent, à la fasce d'azur, accompagnée de trois grenades de gueules, tigées et feuillées de sinople. — Pl. IX.

<small>Archives de l'Allier.</small>

CHABOT (De l'Allier), chevalier de l'Empire.

Tiercé en fasces cousues de sable, de gueules et d'azur; le sable chargé du sommet d'une tour, surmonté d'un soleil, le tout d'or; le gueules, à une croix de la Légion-d'Honneur d'argent; l'azur, à trois chabots d'argent. — Pl. IX.

<small>Biogr. universelle. — Arm. de l'Empire.</small>

Georges Chabot, connu sous le nom de Chabot *de l'Allier*, chevalier de l'Empire, commandeur de la Légion-d'Honneur, conseiller à la cour de Cassation, inspecteur général des écoles de Droit, auteur de plusieurs ouvrages importants de jurisprudence, était né à Montluçon en 1758.

DE CHABRE, seigneurs de Colonges, de Chazelles, de Pouzol. En Auvergne et en Bourbonnais.

Châtellenie de Gannat.

D'argent, à la croix de gueules, à la bordure de vair. — Pl. XXVI.

<small>Noms féodaux.— Arm. de la Gén. de Riom.— Cahier de la Noblesse du Bourbonnais. — Nobil. d'Auvergne.</small>

DE CHACATON, seigneurs de La Chapelle, de La Grange, des Bouys, de Virlobier, de La Garde, de Rougières, du Mazeau.

Châtellenie de Murat.

D'argent, à trois branches de laurier de sinople posées en pal, et une étoile de gueules en chef. — Pl. IX.

<small>Noms féodaux. — Arch. de l'Allier. — Regist. paroissiaux de Montmarault. — Arm. de la Gén. de Moulins.</small>

CHAILLOT, seigneurs de Bort, du Creuset, du Breuil-Eschard, de Champ-Fromenteau, de Benegon, de Bourz.

Châtellenies d'Hérisson, d'Ainay.

Armoiries inconnues.

<small>Noms féodaux.</small>

DE LA CHAISE, seigneurs de La Chaise, de La Chapelle, de Sapinière, de Sceaux. En Auvergne et en Bourbonnais.

Châtellenie de Billy.

Armoiries inconnues.

<small>Noms féodaux. — Nobil. d'Auvergne.</small>

DE LA CHAISE, seigneurs de La Motte-aux-Morts, d'Usseau, des Gravas, des Millières, des Garais.

Châtellenie de Vichy.

D'azur, à trois trèfles d'or. — Pl. IX.

<small>Arch. de l'Allier. — Arm. de la Gén. de Moulins.</small>

DE CHALUS, seigneurs de La Motte-Gonnet, de La Brosse, de Fretèze, de La Planche, des Montels, de Vialleveloux, de La Cassière, de Larzat, de Chapette, des Bouchons, de Saint-Farjol ; comtes de Châlus. En Auvergne et en Bourbonnais.

Châtellenies de Germigny, d'Hérisson, de Montluçon, de Billy, de Chantelle, de Bourbon, de Murat.

De sable, semé d'étoiles d'or, au poisson de même en bande, à la bordure engrelée de gueules. — Pl. XXVI.

<small>Noms féodaux. — Guill. Revel. — Nobil. d'Auvergne.</small>

DE CHAMBAUD, seigneurs de Lormet, de La Jonchère. Originaires du Vivarais, en Auvergne et en Bourbonnais.

Châtellenie de Gannat.

D'azur, au lion d'argent, au chef de même, chargé de cinq mouchetures d'hermine. — Pl. IX.

<small>Nobil. d'Auvergne. — Preuves au Cabinet des Titres. — Arm. de la Gén. de Moulins.</small>

CHAMBELLAIN, seigneurs de Biozay, de La Garde, de Boschirolle.

Châtellenies de Belleperche, de Bourbon, de Verneuil.

Armoiries inconnues.

<small>Noms féodaux.</small>

DE CHAMBON, seigneurs de Linars, de Rangoux, de Mémorin, de Chaumejean, de Montcloud, des Terves, de Marcillac, de Tallayat, de Verzan, de Champerieux, de Puyclaveau.

Châtellenies de Billy, de Verneuil, de Chaveroche, d'Hérisson.

Coupé d'or et de sable : l'or, à une fasce de gueules surmontée de deux merlettes de sable; le sable à trois chevrons d'hermine. — Pl. X.

<small>Noms féodaux. — D'Hozier. — Vertot. — Arm. de la Gén. de Moulins. — Regist. paroissiaux de Marcillat et de Verneuil.</small>

<small>On trouve la généalogie de cette famille dans l'armorial de D'Hozier. « L'Armorial manuscrit de la Généralité de Moulins » donne ainsi son blason : *D'azur, à trois chevrons d'hermine, au chef abaissé d'or sous un autre chef de gueules, chargé de trois canettes d'or.*</small>

DE CHAMBORT, seigneurs de Chambort, de Champrupin al. Champropin, de Chantellot, du Mousseau, de Molenier, du Fresne, de La Rue, des Lières.

Châtellenies de Bourbon, de Chaveroche, de Moulins, d'Hérisson.

De gueules, à trois molettes d'argent. — Pl. X.

<small>Noms féodaux. — Guill. Revel. — Regist. de Maintenue. — Arm. de la Gén. de Moulins.</small>

Il nous paraît certain que cette famille est la même que celle de Champrupin ou Champropin, que l'on trouve mentionnée dans Guillaume Revel et dans les « Noms féodaux »; nous pensons même que le premier nom porté par cette famille fut celui de Champrupin; elle prit plus tard le nom de Chambort.

DE CHAMPFEU, seigneurs de Reimbaudière, de Closrichard, de Villette, des Gouttes, des Turiers, du Riage, de Laly, de Saint-Martin-des-Laids, de La Motte, des Garennes, du Tillour, de La Fin-Fourchaud, de La Grange, de La Brosse-Givreuil; barons de Breuil; comtes de Champfeu.

Châtellenies de Moulins, de Billy.

D'azur, au sautoir d'or, cantonné de quatre couronnes à l'antique de même. — Pl. X.

<small>Noms féodaux. — Arch. de l'Allier. — Tableau chronologique. — Regist. paroissiaux de Créchy, de Varennes, d'Iseure. — Arm. de la Gén. de Moulins. — Titre royal de 1820.</small>

Les armes de cette famille se voient sculptées et peintes en plusieurs endroits de l'église de Saint-Martin-des-Laids; on trouve aussi de curieux portraits des Champfeu, des XVIe et XVIIe siècles, au château de La Fin.

DE CHAMPROBERT, seigneurs de Chasseigne, du Montel, d'Osson, de Paribez, de Montgarnaud, de Bauchenon, de Pontcharraud.

Châtellenies de Moulins, de Verneuil, d'Ainay.

Armoiries inconnues.

<small>Noms féodaux.</small>

DES CHAMPS, seigneurs de La Varenne, des Montais, de Marmignolle, de Saint-Georges, de Verneix, de La Combe, de La Mallerée, de Faye, de Pravier, de Bisseret, de Lovigny, de Tillour, de Puy-de-Bord, de Mirebeau, de La Motte-Chézy, de La Fragne, de Lignière, de La Parelle, du Rif, de Chateauneuf; barons de l'Empire.

Châtellenies d'Hérisson, de Montluçon, de Moulins, de Bourbon.

D'azur, au chevron d'or, accompagné de trois roses d'argent; al. d'azur, à trois roses d'argent; al. d'azur, à la fasce d'argent, accompagnée de trois roses de même. — Pl. X.

<small>Noms féodaux. — Arch. de l'Allier. — Tableau chronologique. — Arm. de la Gén. de Moulins.</small>

DE CHANCEAULX, seigneurs de Chanceaulx.

Chatellenie de Moulins.

Armoiries inconnues.

<small>Noms féodaux.</small>

DE CHANTELLE, seigneurs de Chantelle.

Châtellenie de Chantelle.

Armoiries inconnues.

<small>Arch. de l'Allier. — Anc Bourbonnais.</small>

DE CHANTELOT, seigneurs de La Chaise, de Beaupoirier, de Sermoise, de Chantemerle, de Quirielle, du Petit-Poirier, de Gardette, de Marcillat, de La Varenne, des Gardais, de Saint-Georges, du Vergier; vicomtes de Gléné.

Châtellenies de Billy, de Chaveroche, de Souvigny.

D'azur, au lion d'or, armé et lampassé de gueules. — Pl. X.

<small>Noms féodaux. Arch. de l'Allier. — Vertot. — Regist. paroissiaux de Marcillat. — Arm. de la Gén. de Moulins.— Preuves des comtes de Lyon, à la biblioth. de Lyon.</small>

DE CHANTEMERLE, seigneurs de Chantemerle, de Goudailly, de La Clayette, de Moles, de Bougy, de Pouilly. En Bourbonnais, en Charollais et en Bourgogne.

Châtellenies de Billy, de Chaveroche, de Moulins.

D'or, à deux fasces de gueules, et neuf merlettes de même disposées en orle, quatre en chef, deux aux flancs et trois en pointe. — Pl. X.

<small>Noms féodaux. — Arch. du château de Vesvre. — Guichenon. — Segoing. — Hist. du Beaujolais, par M. de La Carelle. — Mazures de l'Isle-Barbe.</small>

La branche de Bourgogne écartelait : *D'argent, au sautoir d'azur.* On voyait dans le chœur de l'église Notre-Dame de Dijon, le tombeau de Philibert de

Chantemerle, seigneur de La Clayette, mort en 1449, qui portait ce blason ainsi écartelé (Louvain Géliot).

DE CHANTEMERLE, v. Jacquelot.

DE CHAPEAU, seigneurs de Chapeau, de La Cornilière.

Châtellenies de Moulins, de Bourbon.

Armoiries inconnues.

Noms féodaux.

DE LA CHAPELLE, seigneurs de La Chapelle, de La Prugne, de Ternail, de Sivray.

Châtellenie de Billy.

D'azur, au cheval d'or en pointe, à une chapelle de même en chef. — Pl. X.

Noms féodaux. — Arch. de l'Allier. — Guill. Revel.

DE LA CHAPELLE, seigneurs des Gozis, de Saint-Myon, de La Chapelle-Montrocher, de Mirebeau, de La Prée.

Châtellenie de Montluçon.

Armoiries inconnues.

Noms féodaux. — Regist. paroissiaux de Montluçon.

DE CHAPPES, seigneurs de Chappes, des Prugnes, de Druet, des Ouches. Originaires d'Auvergne, en Bourbonnais.

Châtellenie de Murat.

De sable, à la bande d'or, chargée de trois croissants de..... — Pl. X.

Noms féodaux. — Guill. Revel. — Nobil. d'Auvergne.

Le nom primitif de cette famille était Mécault; Pierre de Chappes (de Capis), conseiller-clerc de Robert de France, comte de Clermont, sire de Bourbon, obtint de son seigneur, en considération de ses services, pour Jean Mécault et Perronelle, son père et sa mère, le mas de Prugnes, en la paroisse de Sazeret, et le chesaul dit Druet, en la paroisse de Chappes, moyennant douze deniers annuels de cens; et pour lui Pierre de Chappes, divers cens et tailles sur la baillie de Beaucaire, de 1314 à 1319. Ce changement de nom du père au fils, occasionné par des cessions d'immeubles faites à celui-ci, est à remarquer. M. Bouillet pense que ce Pierre de Chappes, fils de Jean Mécault, et conseiller-clerc de Robert, comte de Clermont, est le même personnage que Pierre de Chappes qui fut conseiller-clerc en la grand'chambre du Parlement, chancelier de France de 1317 à 1320, évêque d'Arras et de Chartres, puis cardinal en 1327. Cela est possible, mais nous nous contentons d'appeler l'attention sur l'opinion du savant auteur du « Nobiliaire d'Auvergne », sans nous prononcer nous-même. Quoi qu'il en soit, nous donnons ici, d'après Guillaume Revel, le blason de Jean de Chappes, possessionné aux environs de Murat, qui était probablement le neveu de Pierre. On trouve dans Segoing mention d'une autre famille du Bourbonnais du nom de Chappes, portant : *D'azur, à deux fasces ondées de gueules;* nous ne savons quelle pût être cette famille.

DE CHAPPETTES, seigneurs de Chappettes, de Saint-Marcel, de La Garde, d'Eschées.

Châtellenies de Murat, de Verneuil.

Armoiries inconnues.

Noms féodaux. — Regist. de Maintenue.

CHARBON DE VALTANGE, seigneurs de Valtange.

Châtellenie de Moulins.

D'or, au chevron de gueules, accompagné en pointe d'une aigle de sable, au chef d'azur, chargé de trois trèfles d'argent. — Pl. X.

<small>Arm. de la Gén. de Moulins.</small>

DE CHAREIL, seigneurs de Chareil, de Cordebœuf, de Breuil-ès-Champs, de Louzac, de Goyse.

Châtellenies de Chantelle, d'Ainay, de Belleperche.

Armoiries inconnues.

<small>Noms féodaux.</small>

CHARRETON, seigneurs de Beaulieu, de Rincé, de Tillon, de La Vault-du-Creux, de la Genebrière.

Châtellenie de Montluçon.

D'or, au chevron de gueules, surmonté d'une tête de maure de sable, tortillée d'argent, accompagné de trois chardons de sinople, fleuris de gueules. — Pl. X.

<small>Noms féodaux. — Regist. paroissiaux de Montluçon. — Arm. de la Gén. de Moulins.</small>

<small>Ces armoiries se voient gravées, avec des épitaphes de membres de cette famille du XVIII^e siècle, sur des dalles de l'église Notre-Dame de Montluçon. Un personnage de cette famille est aussi mentionné dans « l'Armorial manuscrit », comme portant les armes que nous venons de décrire, écartelées aux 2 et 3 *d'azur, au lion d'or, accompagné de six étoiles de même, quatre en chef et deux en pointe.*</small>

CHARRIER.

D'azur, au vaisseau d'argent, au chef de même, chargé à dextre d'un chien barbet assis de sable, et à sénestre d'une cloche d'azur, bataillée d'or. — Pl. X.

Lettres-Patentes du roi Louis XVIII.

DE CHARRY, seigneurs de La Maisonfort, de La Motte-Jolivette, de Soupaize, de Tiel, de Givreuil, de La Boulonne, de Saint-Léon, de Saint-Voir, du Ryau, du Charnay; barons de Châtel-Perron; comtes d'Ainay; marquis des Gouttes. Originaires du Nivernais, en Bourbonnais.

Châtellenies de Belleperche, de Chaveroche, de Moulins, de Souvigny.

D'azur, à la croix ancrée d'argent. — Pl. X.

Noms féodaux. — D'Hozier. — Preuves de Cour, à la Biblioth. imp. — Abrégé chronologique de la maison du Roi. — Arm. de l'ancien duché de Nivernais, etc.

On trouve les armes de cette famille sculptées sur des bâtiments dépendant du château du Ryau.

DE CHARS, seigneurs de Montgon, de Tersat. Originaires de Combraille, en Bourbonnais.

Châtellenie de Chantelle.

Armoiries inconnues.

Noms féodaux. — Nobil. d'Auvergne.

DE CHARTRES, seigneurs de Créanges.

Châtellenie de Bourbon.

De gueules, au chevron d'azur, accompagné de trois étoiles d'argent. — Pl. X.

<small>Noms féodaux. — Guill. Revel.</small>

DU CHASTEAU, DE CHASTEAUBODEAU, etc., v. Du Chateau, De Chateaubodeau, etc.

CHASTENOIX, seigneurs de Tesche, de La Broce.

Châtellenies de Billy, de Chaveroche.

De sable, au chevron d'or, accompagné de quatre pointes de diamant de même, rangées en chef, et en pointe d'un arbre arraché d'argent. — Pl. X.

<small>Noms féodaux. — Guill. Revel.</small>

CHATARD, seigneurs de Varennes, des Escurardes.

Châtellenies d'Hérisson, de Chantelle.

D'argent, au lion d'azur, armé et lampassé de gueules, accompagné en chef d'une étoile du second émail. — Pl. X.

<small>Noms féodaux. — Guill. Revel.</small>

Il est probable que l'étoile de cet écusson est une brisure de cadet.

DU CHATEAU, seigneurs du Château, de Bernard-Jouffroy, de Varennes, de La Prairie, de Montais.

Châtellenie de Belleperche.

D'argent, à trois lionceaux d'azur, armés et lampassés de gueules. — Pl. X.

<small>Noms féodaux. — Preuves de Malte des Charry.— Gén. de la famille de St-Quentin.</small>

<small>Il est assez difficile de distinguer les membres de cette famille de ceux d'une famille du Châtel, de la châtellenie de Billy, dont nous parlerons plus loin et qui nous paraît avoir une origine différente.</small>

DE CHATEAUBODEAU, seigneurs de Saint-Farjol, de Coudard, du Chatelard, d'Anchon, de Rimbé, de Boucheron, du Coudray, de Malerat, de Caud, de Beaubert, d'Usson, de La Garde, de Saint-Palais, de Monjouan, de La Verrie, de Bernay, de La Pierre. Originaires de Combraille, en Bourbonnais.

Châtellenies de Montluçon, de Gannat, de Belleperche.

D'azur, au chevron d'or, accompagné de trois quintefeuilles de même, celle de la pointe surmontée d'un croissant d'argent. — Pl. X.

<small>Noms féodaux. — Nobil. d'Auvergne. — Preuves de Malte. — Regist. paroissiaux d'Ygrande, du Veurdre, de Bagneux. — Vertot.</small>

<small>Nous donnons le blason de cette famille d'après « l'Histoire de Malte » de Vertot; on le trouve décrit et figuré de diverses manières : selon « l'Armorial manuscrit de la Généralité de Moulins » il serait : *de gueules, à la fasce ondée d'argent*, ou *de gueules, à la fasce ondée d'argent, surmontée d'un château de même*; dans des Preuves de Malte de la famille de Charry, que nous avons déjà eu occasion de citer, il est : *d'azur, au chevron d'or, accompagné de trois étoiles de même*.</small>

DE CHATEAUNEUF, seigneurs de La Couldre, du Mas, de La Motte, de Pierrebonne, d'Issart, du Montet, de Donezon, de Buxière, de Maleret.

Châtellenies de Bourbon, d'Hérisson.

Armoiries inconnues.

Noms féodaux.

DE CHATEAUNEUF-MARCILLAT, seigneurs de Marcillat.

Châtellenie de Chantelle.

De sable, à trois trèfles versés d'or. — Pl. X.

Nobil. d'Auvergne.

Cette famille, que nous croyons étrangère à celle qui précède, a longtemps possédé la seigneurie de Marcillat, près d'Ebreuil; ce sont probablement ses armes avec un fer de flèche en abîme comme brisure, qui sont sculptées au-dessus de la porte latérale de l'église de Fleuriel.

DE CHATEAU-REGNAULT, seigneurs de Buxières, de Brocas.

Châtellenies de Bourbon, de Germigny.

Parti de sable et d'argent, à un château donjonné de trois tours de l'un en l'autre. — Pl. X.

Noms féodaux. — Guill. Revel.

DU CHATEL, seigneurs du Châtel, d'Ussel, de Brieux, de Crespin, de Pohent, de Lierres, de Sornay, de La Sarrée.

Châtellenie de Billy.

Armoiries inconnues.

Noms féodaux.

CHATELIER, seigneurs des Bourbes.

Châtellenies de Vichy, de Moulins.

Armoiries inconnues.

Archives de l'Allier. — Tableau chronologique.

DE CHATELLUS al. DE CHATELUS, seigneurs de Châtelus, de Mauvernet, de Château-Morand, de Pierrefitte, de Billezais, de Ramon, de Sanceaux, de Luigny, de Pengut, du Vergier, de Valières. En Bourbonnais et en Forez.

Châtellenies de Chaveroche, de Vichy.

De gueules, au lion d'argent, armé, lampassé et couronné d'or. — Pl. XI.

Noms féodaux.

Cette famille prit son nom d'une seigneurie située sur les confins du Bourbonnais et du Forez. On voit dans l'église de Saint-Pierre-Laval, la tombe gravée d'un seigneur de Châtelus : cette tombe porte, gravée au trait, la figure d'un chevalier en costume de guerre, l'épée au côté, ayant près de lui, à gauche, son écu chargé d'un lion; à sa droite est une longue croix qui repose sur une sorte de piédestal. Cette figure a les mains jointes et est sous une arcade trilobée accostée de deux anges qui encensent. Autour de la dalle se lit l'inscription suivante en lettres capitales gothiques assez difficiles à déchiffrer :
HIC : IACET : EVSTACHIVS : DE CHATELVT : DOMICEL : QVI : OBIIT : DIE MARTIS ET POST FESTAM BEATI BARNABE : ANO M° CC° OCTVAG° : SEPTIM° : AIA : DE : REQVIESCAT : IN PACE. AMEN.

Ce qui rend cette tombe particulièrement intéressante, c'est que les anges, la tête, les mains et les pieds du chevalier, les ornements de la croix, le ceinturon de l'épée et le lion de l'écu sont incrustés en pierre calcaire, dans le grès assez grossier dont la dalle est formée, de même que souvent on trouve des parties incrustées en marbre dans des dalles tumulaires en pierre calcaire.

DE CHATELLUS, seigneurs de Châtellus, de Chastenay, de Marcilly, du Pleix.

Châtellenies de Billy, de Souvigny, de Verneuil.

D'azur, au chef cousu de gueules, chargé de deux besants d'or, à la bordure de même. — Pl. XI.

Noms féodaux. — Guill. Revel.

DE CHATEL-MONTAGNE, v. Montmorillon.

DE CHATEL-PERRON, seigneurs de Châtel-Perron, de Lurière, de Lavernoy, de Château-Morand, de Gevardon, de Saint-Parize-le-Châtel; barons de La Ferté-Chauderon. En Bourbonnais, en Forez, en Nivernais et en Auvergne.

Châtellenie de Chaveroche.

Ecartelé d'or et de gueules. — Pl. XI.

Noms féodaux. — Nobil. d'Auvergne. — Segoing. — Inv. des Titres de Nevers.

« La famille de Châtel-Perron, dit M. Bouillet, déjà puissante au temps de
« Philippe-Auguste, qui lui fit don de la terre et du château de Gerzat, près de
« Clermont, succéda, vers 1220, à la maison de Randan, par le mariage de
« Jeanne de Randan, fille et héritière de Baudoin, avec Guillaume de Châtel-

« Perron. Leurs descendants, qui portèrent plus tard le nom et les armes de
« Saligny, s'illustrèrent par leurs alliances et par les dignités dont plusieurs
« furent revêtus..... Une autre branche, qui avait retenu le nom de Châtel-
« Perron, posséda longtemps la seigneurie de La Ferté-Chauderon en Niver-
« nais ». V. SALIGNY.

DE CHATILLON, seigneurs de Châtillon-en-Bazois, de Jaligny, de Billezois, de La Palice. Originaires du Nivernais.

Châtellenie de Chaveroche.

Losangé d'or et d'azur. — Pl. XI.

<small>Noms féodaux. — Inv. des Titres de Nevers. — Nobil. d'Auvergne. — Hist. des grands offic. de la Couronne.</small>

DE CHAUMEJEAN, seigneurs de Chaumejean, de Givry, des Ternes, de Serre; marquis de Fourille. En Bourbonnais et en Touraine.

Châtellenies de Souvigny, de Verneuil, d'Ussel.

D'or, à la croix ancrée de gueules. — Pl. XI.

<small>Noms féodaux. — Guill. Revel. — Mém. de Castelnau. — Abrégé chronologique de la maison du Roi. — Roy d'armes. — Gastelier de La Tour. — Dict. de la Noblesse. — Tablettes hist. et généalogiques.</small>

Guillaume Revel figure les armes de *Colas de Chaumejhan*, possessionné aux environs de Verneuil : *D'argent, à la croix ancrée de sable, chargée en cœur d'une coquille du champ.* Le P. Gilbert de Varennes attribue à cette famille le même blason, sauf la coquille, qui était sans nul doute une brisure de cadet; nous avons cru toutefois devoir donner les armoiries des Chaumejean telles qu'ils les portèrent en dernier lieu, et telles qu'on les trouve dans la plupart des ouvrages. La terre de Fourille, près de Chantelle, avait été érigée en marquisat, en 1610, pour Blaise de Chaumejean; en 1662, le marquis de Fourille, établi en Touraine, ayant été obligé de vendre son fief du Bourbonnais, le roi

érigea en sa faveur, en marquisat de Fourille, la baronnie d'Auvrigny-la-Touche.

DE CHAUSSAING, seigneurs de Chaussaing, de Munay, de Charnoy.

Châtellenies de Chaveroche, de Moulins.

D'azur, à la bande d'or, accompagné de deux étoiles de même, à la bordure de gueules. — Pl. XI.

<small>Noms féodaux. — Guill. Revel. — Arch. de l'Allier. — Nobil. d'Auvergne.</small>

Le blason d'Henri de Chaussaing, figuré dans l'Armorial de Guillaume Revel, a été en partie effacé, la bordure de gueules a seule conservé sa couleur; nous donnons donc les armes indiquées par M. Bouillet. Cette famille se fondit, en 1529, dans celle de Seneret, qui en prit le nom et les armes.

DE CHAUSSECOURTE, seigneurs d'Outrey, d'Eruchavent, de Douzon, de Puyhault, de Masières, de Montfloux, de La Bouchate, de Goutière, de Châlus. Originaires de Combraille, en Bourbonnais, en Forez et dans La Marche.

Châtellenies de Montluçon, de Chantelle.

Parti emmanché d'argent et d'azur. — Pl. XI.

<small>Noms féodaux. — Guill. Revel. — Preuves des comtes de Lyon. — Regist. paroissiaux de Montluçon. — Inv. des Titres de Nevers.</small>

DE CHAUVIGNY DE BLOT al. **DE CHOUVIGNY**, seigneurs de Chouvigny, de Saint-Gal, du Vivier, du Défand, de Salpaleyne, de Salles, d'Urbise, de Beaudéduit, de Janzat, du Plein, des Claudis, de Montespedon, du Reray, de Gourdon,

de Saint-Georges, de Saint-Pardoux, des Mazures, de Pouzol, de Chazeuil, de Sauzet, de Nades, de La Lisole, de Saint-Just, de Valençon, de Saint-Gerand-de-Vaux, de Garnat, de Gouyse, de Taconay, de La Motte-Morgon, de Saint-Loup, de Parey, de Rozier, de Montmorillon, de Bonnebaud, de Ruttère, de Vaulx, de Saint-Agoulin, du Darrot, de Sainte-Christine; barons de Blot-l'Eglise et de Blot-le-Rocher; comtes de Chauvigny de Blot. En Bourbonnais et en Auvergne.

Châtellenies de Chantelle, de Gannat, de Billy, de Verneuil, de Vichy, de Montluçon, d'Hérisson, de Murat.

Ecartelé : aux 1 et 4 de sable, au lion d'or, armé et lampassé de gueules; et aux 2 et 3 d'or, à trois bandes de gueules. — Pl. XI.

<small>Noms féodaux. — Guill. Revel. — Nobil. d'Auvergne. — Ancien Bourbonnais, etc.</small>

Le nom de cette ancienne famille de chevalerie du Bourbonnais, dans laquelle se fondit l'illustre maison de Blot, se trouve écrit *Chauvigny, Chovigny, Chouvigny*; nous avons adopté l'orthographe des « Noms féodaux ». Guillaume Revel figure les armoiries de cette famille écartelées *aux 2 et 3 d'or, à cinq cotices de gueules*.

DE CHAVAGNAC, seigneurs d'Auriac, de Lugarde, etc.; marquis de Chavagnac. Originaires d'Auvergne, en Forez, en Champagne et en Bourbonnais.

Châtellenie de Billy.

De sable, à trois fasces d'argent et trois roses d'or rangées en chef. — Pl. XI.

<small>Noms féodaux. — Guill. Revel. — Nobil. d'Auvergne. — Dict. de la Noblesse. — D'Hozier. — Moreri.</small>

DE CHAVEROCHE, seigneurs de Chaveroche.

Châtellenies de Murat, d'Hérisson, de Verneuil.

Armoiries inconnues.

_{Noms féodaux.}

DE CHAZERAT, seigneurs de Goudailly, de Seichalle, de Ligonnez, de Puyfol, de Cigourgue. Originaires du Berry, en Bourbonnais et en Auvergne.

Châtellenies de Billy, de Chaveroche.

D'azur, à l'aigle d'or. — Pl. XI.

_{Noms féodaux. — Nobil. d'Auvergne. — Arm. de la Gén. de Moulins.}

M. Bouillet ajoute à ces armes une bordure de gueules chargée de huit besants d'argent.

DE CHAZERON, v. De Monestay.

CHENEBRARD, seigneurs de Coudray, de La Tour.

Châtellenie de Moulins.

Armoiries inconnues.

_{Registres paroissiaux d'Iseure.}

CHENET, seigneurs de Samaborse, d'Eschalette, de Tortezay, de Luzeray.

Châtellenies de Billy, de Verneuil.

Armoiries inconnues.

Noms féodaux.

DE CHENILLAC, seigneurs de Chenillac, des Aix, de Viellefont.

Châtellenies d'Hérisson, de Verneuil, de Chantelle, de Gannat.

Armoiries inconnues.

Noms féodaux.

Nous croyons cette famille, connue dès la fin du XIIIe siècle, complètement distincte de la famille Le Long de Chenillac qui posséda, au XVe, les mêmes seigneuries.

DE CHERMARTIN, seigneurs des Boutonnats.

Châtellenie de Vichy.

Armoiries inconnues.

Archives de l'Allier.

CHERVIEL, seigneurs de Forion.

Châtellenie de Moulins.

De sinople, au chevron d'or, accompagné de trois étoiles d'argent. — Pl. XI.

Lettres de noblesse enregistrées aux archives de l'Allier.

DE CHÉRY, seigneurs de Chéry al. du Chéry, du Moulin-Porcher, de Beaumont-sur-Sardolle, etc.; marquis de Chéry. Originaires du Bourbonnais, en Berry et en Nivernais.

Châtellenies de Souvigny, de Verneuil, d'Ainay.

D'azur, à la bande de gueules, accompagnée de trois roses d'argent. — Pl. XI.

Noms féodaux. — Guill. Revel. — D'Hozier. — Preuves de Malte, aux archiv. du Rhône. — Vertot. — Arm. de l'ancien duché de Nivernais, etc.

Cette famille prit son nom d'un petit fief situé près de Souvigny, qu'elle paraît avoir possédé jusqu'au milieu du XVIe siècle; elle quitta alors le Bourbonnais pour venir s'établir en Nivernais. Nous donnons ici, d'après Guillaume Revel, les anciennes armes de cette famille qui porta depuis : *D'azur, au chevron d'or, accompagné de trois roses d'argent, boutonnées du second émail.* Nous renvoyons, pour le blason *à enquerre* des Chéry, à ce que nous avons dit plus haut, en parlant des armes de la famille Aubert.

DE CHEVANNES, seigneurs de Chevannes, de Laugière.

Châtellenie de Chaveroche.

Armoiries inconnues.

Noms féodaux.

DE CHEVARRIER.

Châtellenies de Gannat, de Vichy.

D'azur, au chevron accompagné en chef de deux étoiles, et en pointe d'un croissant, le tout d'or, au chef cousu de gueules chargé d'un soleil du second émail. — Pl. XI.

Noms féodaux. — Arm. de la Gén. de Moulins. — Regist. paroissiaux de Gannat, de Saint-Germain-des-Fossés, de Mazerier.

DE CHEVENON, v. De Bigny.

DE CHIROUX, seigneurs de Chiroux.

Châtellenie de Gannat.

Armoiries inconnues.

Noms féodaux. — Nobil. d'Auvergne. — Tabl. historiques de l'Auvergne.

DE CHITAIN, seigneurs de Chitain, de Saint-Etienne, de La Prugne.

Châtellenies de Chaveroche, de Billy.

Armoiries inconnues.

Noms féodaux. — Regist. paroissiaux de Montaigu-le-Blin, de Ciernat.

DE CHODENAY, seigneurs d'Ayrat, d'Ussel.

Châtellenies de Gannat, d'Ussel.

Armoiries inconnues.

Noms féodaux.

CHOL al. CHOUL, seigneurs du Roset, de La Fontanère, des Nozières.

Châtellenies de Chaveroche, de Moulins.

De gueules, à trois rameaux d'argent, à la bordure cousue de sable. — Pl. XI.

Noms féodaux. — Guill. Revel.

On trouve, dans Guillaume Revel, un personnage de cette famille possessionné à Châtel-Perron, dont l'écu porte : *Parti de sable, au lion d'argent, armé et lampassé de gueules; et de gueules, au rameau de trois feuilles d'argent.*

CHOMEL, seigneurs de Montcoquier, de Linars, de Gravière, de Montbrigou. Originaires du Vivarais, en Bourbonnais et à Paris.

Châtellenies de Gannat, de Verneuil.

D'or, à l'aigle au vol abaissé de sable, accompagnée de trois chardons fleuris d'azur, tigés et feuillés de sinople, rangés en pointe. — Pl. XI.

Noms féodaux. — Arch. de l'Allier. — Regist. paroissiaux de Gannat. — Arm. de la Gén. de Moulins. — Biogr. universelle.

La famille Chomel, dont le nom est célèbre dans les annales de la médecine et de la science depuis le milieu du XVIIIe siècle, a une origine commune avec la famille du même nom du Parlement de Paris qui portait pour armes : *Ecartelé : aux 1 et 4 d'or, à la fasce d'azur, chargée de trois billettes d'argent; et aux 2 et 3 d'azur, au chevron d'or, accompagné en chef de deux étoiles, et en pointe d'un mouton, le tout d'or.*

Les armes des Chomel du Bourbonnais se voient au revers de jetons portant les dates 1738, 1739, 1740, qui offrent au droit les traits de Jean-Baptiste Chomel, doyen de la Faculté de médecine de Paris; nous connaissons deux variétés de ces jetons à peu près identiques : sur l'une, l'aigle est accompagnée en pointe de trois coquilles, cette erreur héraldique est corrigée sur l'autre variété qui offre les trois chardons, seulement ils sont figurés sans tige et sans feuilles. Un troisième jeton du même personnage a pour revers, au lieu de son blason, les trois grues surmontées d'un soleil, et les légendes : URBI ET ORBI SALVS, et FACULT. MEDIC. PARIS. 1754. 1755. 1756, type habituel des jetons de la Faculté de médecine de Paris.

CHRESTIEN, seigneurs de Blansat-La-Fay, du Tremblay, de Briaille, de Segange, de Bricadet, de Loriges, de Bonnefond.

Châtellenies de Billy, de Chantelle, de Moulins, de Gannat, de Verneuil.

D'azur, à la foy, accompagnée en chef d'un soleil et en pointe d'une fleurs de lys, le tout d'or. — Pl. XI.

<small>Noms féodaux. — Regist. paroissiaux d'Iseure. — Dict. de la Noblesse. — Arm. de la Gén. de Moulins.</small>

DU CLAUX DE L'ESTOILLE, seigneurs de Fontnoble, de Chabannes; barons de La Tour-Fromentalet; comtes de l'Estoille. En Auvergne, en Bourgogne et en Bourbonnais.

Châtellenie de Gannat.

D'azur, à la fasce d'argent, accompagnée en chef de deux coquilles d'or, et en pointe d'une aigle de même. — Pl. XI.

<small>Nobiliaire d'Auvergne.</small>

DU CLUSEL, seigneurs du Clusel, de Girin, de Croix, de Melles, de Verney.

Châtellenies de Chantelle, d'Hérisson.

Armoiries inconnues.

<small>Noms féodaux.</small>

DU CLUSIER, seigneurs de La Vausène, de La Prugne, de Tignat.

Châtellenies de Chantelle, de Gannat.

Armoiries inconnues.

<small>Noms féodaux.</small>

DE CLUYS, seigneurs de la Cépière, de Reimbert, de La Faye, de Vernassou, des Bourdes, des Gouttes ; barons de Gouzon. En Bourbonnais et dans La Marche.

Châtellenies d'Ainay, d'Hérisson, de Germigny, de Murat.

D'azur, au léopard d'or, armé et lampassé de gueules. — Pl. XI.

<small>Noms féodaux. — Arm. de la Gén. de Moulins.</small>

Il ne faut pas confondre cette famille avec une branche bâtarde de la maison de Bourbon, fort peu connue du reste, qui fut possessionnée en Nivernais.

DE LA CODRE, seigneurs des Tanières, de La Grillière, de Montpensin, de Salus, des Héraults, de Puyréal, de Boutonne, de Montigny. Originaires de Combraille, en Bourbonnais.

Châtellenie de Verneuil.

D'azur, à la croix haute d'or, accompagnée en chef de deux étoiles d'argent, et en pointe d'un croissant de même. — Pl. XXVI.

<small>Noms féodaux.</small>

COIFFIER, seigneurs du Tilloux, des Nonettes, de Didogne, de Forges, de Lusigny, de La Motte-Mazurier, de Demoret, de Guittière, de Lavin, de Neuvy, de Belair, de Verfeu, de Lorme, de La Fay; barons de Breuille; comtes de Coiffier. Originaires d'Auvergne, en Bourbonnais.

Châtellenies de Murat, de Montluçon, de Bourbon, de Moulins.

D'azur, à trois coquilles d'or. — Pl. XI.

<small>Noms féodaux. — Hist. des grands offic. de la Couronne. — Dict. de la Noblesse. — Tabl. chronologique. — Nobil. d'Auvergne, etc.</small>

La branche aînée de cette famille, illustrée par le maréchal d'Effiat et par le célèbre marquis de Cinq-Mars, étrangère au Bourbonnais, prit le nom et les armes de Ruzé; ces armes étaient: *de gueules, au chevron fascé ondé d'argent et d'azur de six pièces, accompagné de trois lionceaux d'or.* On trouve quelquefois, au XVIII^e siècle, les armes des membres de la branche Bourbonnaise des Coiffier, écartelées de ce dernier blason.

DE COLIGNY-SALIGNY, seigneurs de La Motte-Saint-Jean, des Rousses, de Dornes; comtes et marquis de Saligny. Originaires de la Bresse et de La Franche-Comté, en Bourbonnais.

Châtellenie de Chaveroche.

Ecartelé: aux 1 et 4 de gueules, à l'aigle d'argent, becquée, membrée et couronnée d'azur, qui est de Coligny; *et aux 2 et 3 de gueules, à trois tours d'argent,* qui est de Saligny.— Pl. XI.

<small>Hist. des grands offic. de la Couronne. — Hist. de la maison de Coligny. — Regist. paroissiaux de Saligny et de Dompierre. — Dict. de la Noblesse, etc.</small>

Branche de l'illustre maison de Coligny, qui eut pour auteur Jacques de Coligny, dit *Lourdin*, seigneur de Saligny, fils de Guillaume de Coligny, sei-

gneur d'Andelot, et de Catherine, dame de Saligny, à qui son aïeul maternel donna, par son testament de 1444, tous les biens de sa maison, à condition qu'il en prendrait le nom et les armes; cette clause fut d'abord exécutée à la lettre, nous devons à notre ami M. Henri Morin-Pons, une curieuse pièce de mariage qui porte les armes de Jacqueline de Coligny-Saligny, mariée en 1566 à Jean de Durat. Ces armes ne portent que les trois tours; mais on voit au-dessus de la porte du château de Saligny, les armes de Gaspard Ier de Coligny-Saligny accolées à celles de sa femme, Françoise de La Guiche, qu'il épousa en 1584, et ce blason est semblable à celui que nous donnons ci-dessus.

COLLASSON.

Châtellenie de Montluçon.

D'azur, à la rose d'argent, posée au flanc dextre de l'écu, surmontée d'une étoile d'or posée au canton dextre du chef, et accompagnée de deux autres étoiles de même, posées une à chaque canton de la pointe, et une patte de lion du second émail, posée en fasce, mouvant du flanc sénestre de l'écu. — Pl. XI.

Arm. de la Gén. de Moulins.

DU COLOMBIER, seigneurs de Montcoquier.

Châtellenies de Chantelle, de Moulins, de Souvigny, de Verneuil.

Armoiries inconnues.

Noms féodaux.

DE COMBES, seigneurs d'Escolettes, des Morelles, du

Puylo, de Saint-Bonnet, de Vendat, du Ligondez, de La Regonnière. En Auvergne et en Bourbonnais.

Châtellenies de Chantelle, d'Ussel.

De gueules, au vol d'or, au chef cousu d'azur, chargé de trois étoiles d'argent. — Pl. XI.

Noms féodaux. — Regist. paroissiaux de Broût-Vernet. — Nobil. d'Auvergne.

COMPAING, seigneurs de Dazenay, de Saint-Aubin.

Châtellenie de Souvigny.

Armoiries inconnues.

Noms féodaux.

DE LA CONDEMINE, seigneurs de La Condemine, des Aix, de Saint-Hilaire, du Bouchat, de La Motte-du-Pin.

Châtellenies de Murat, de Souvigny, de Verneuil.

D'argent, au lion de gueules, armé, lampassé et couronné d'or, au chef de sable. — Pl. XII.

Noms féodaux. — Guill. Revel.

DE CONNY, seigneurs de La Fay, de La Motte-de-Sable, de Toury-sur-Besbre, de Chambonnet, de Valvron, de l'Hôpital, de La Tour-Porçain, de l'Epine, de la Vernède, de Montal; vicomtes de Conny.

Châtellenie de Chaveroche.

D'azur, au chevron d'or, accompagné de trois taus de même.
— Pl. XII.

<small>Waroquier de Combles. — D'Assier, Mémorial de Dombes. — Regist. paroissiaux d'Iseure. — Titre par Lettres-Patentes du roi Louis XVIII, de 1816.</small>

LE CONTE, seigneurs de Mauvesinière.

Châtellenies d'Hérisson, de Murat.

D'azur, à la bande d'argent chargée de trois merlettes de sable. — Pl. XII.

<small>Noms féodaux. — Guill. Revel.</small>

DE CORDEBOEUF, seigneurs de Cordebœuf, de Beauverger, de Coren, de Mentières, de Talizat, de Bromont, de Matroux, d'Aubusson, de Boissonnelle, de Boucherat, de Monteil, de La Souchère, de La Motte-Mérinchal; comtes de Montgon. En Bourbonnais et en Auvergne.

Châtellenie de Verneuil.

Ecartelé en sautoir d'hermine et de sable, à la bordure de l'un en l'autre. — Pl. XII.

<small>Noms féodaux. — Nobil. d'Auvergne, etc.

Cette famille, dans laquelle s'était fondue une branche de celle de Beauverger, comme nous l'avons dit plus haut, fut substituée, à la fin du XVIe siècle, aux nom et armes de Léotoing-Montgon, par suite du mariage de Bénigne de Cordebœuf avec Louise de Léotoing-Montgon.</small>

CORDIER, seigneurs de Vallières, de Chapeau, de Montifaut, d'Avrilly.

Châtellenie de Moulins.

D'azur, au chevron d'or, accompagné de trois roues de même. Al. *D'argent, à trois roues de sable.* — Pl. XII.

Noms féodaux. — Arch. du château du Ryau. — Arm. de la Gén. de Moulins. — Tabl. chronologique.

Nous ne pensons pas que cette famille soit la même que celle à laquelle appartenait Adam Cordier, dont le blason *d'azur, à trois tiercefeuilles d'argent,* est reproduit dans « l'Armorial » de Guillaume Revel.

DE CORGENAY, seigneurs de Corgenay, de Fleuriet.

Châtellenie de Moulins.

Palé d'argent et d'azur, la deuxième pièce du palé chargée d'un croissant d'argent placé en chef, à la bordure de gueules. — Pl. XII.

Arch. de l'Allier. — Noms féodaux. — Guill. Revel.

Les « Noms féodaux » mentionnent un aveu et dénombrement rendu, en 1452, par Michel de Corgenat, écuyer, et Hérarde du Luz, sa femme, fille d'Etienne Le Clerc, dit du Luz, bourgeois de Souvigny; il est écrit au dos de cette pièce que la qualité d'écuyer doit être prouvée, l'avouant étant étranger. L'écu de ce Michel de Corgenat, figuré dans « l'Armorial » de Guillaume Revel, paraît avoir été dessiné après les autres. On trouve les armes de cette famille sculptées en divers endroits de la petite nef méridionale de l'église de Neuvy, construction des premières années du XVIe siècle. Le fief de Corgenay faisait partie de la paroisse de Neuvy.

DE COSNE, seigneurs de Cosne.

Châtellenie d'Hérisson.

Armoiries inconnues.

Thesaurus Sylviniacensis. — Anc. Bourbonnais.

COUDONNIER.

Châtellenie de Moulins.

D'azur, au chevron d'or, accompagné de trois roses de même, au chef d'argent, chargé de deux étoiles de gueules. — Pl. XII.

Noms féodaux. — Arm. de la Gén. de Moulins.

DE COULON, seigneurs de Laubépierre.

Châtellenie de Moulins.

Ecartelé : aux 1 et 4 d'argent, au lion de sable; et aux 2 et 3 d'or, au chef du second émail. — Pl. XII.

Noms féodaux. — Guill. Revel.

DE COURTAIS, seigneurs de La Souche, de Chassignolle, de La Guerche, de La Courcelle, de Salvert, de Saint-Maur, de Neuville, de Laspierre, de Ronfieri, du Bois, de Montebras, de Doyet, des Moreaux, de La Serre; vicomtes de Courtais. Originaires d'Auvergne, en Bourbonnais.

Châtellenie de Montluçon.

De sable, à trois lionceaux d'or, armés, lampassés et couronnés de gueules. — Pl. XII.

<small>Noms féodaux. — Arm. de la Gén. de Moulins. — Preuves de Malte, aux arch. du Rhône. — Regist. paroissiaux de Doyet. — Nobil. d'Auvergne. — Cahier de la Noblesse.</small>

On voit dans l'église de Doyet, la pierre tombale de Gilbert de Courtais, chevalier, seigneur dudit lieu, de La Souche, de La Guerche, de Doyet, etc., capitaine d'une compagnie de chevau-légers, mort en 1645. Ce personnage y est figuré en costume militaire; sa tête est accostée de deux écussons : l'un à ses armes, l'autre à celles de sa femme, qui était de la famille de La Souche.

DE LA COUSTURE, seigneurs de La Cousture, de Manclet, de La Chaussade, de Cressange. En Bourbonnais et dans La Marche.

Châtellenies de Montluçon, de Verneuil, d'Ussel, de Moulins.

Armoiries inconnues.

<small>Noms féodaux.</small>

DE COUSTURES, seigneurs de Coustures, de Seaulne, de Marçais, de Barday.

Châtellenie d'Hérisson.

Palé d'argent et d'azur. — Pl. XII.

<small>Noms féodaux. — Guill. Revel.</small>

DE CRESANCY, seigneurs du Pleix-de-Bour, de Vachot.

Châtellenie de Bourbon.

D'azur, au chevron de sable, accompagné de trois lionceaux d'or, armés et lampassés de gueules. — Pl. XII.

Noms féodaux. — Guill. Revel.

DE LA CREUSE, seigneurs de La Creuse, d'Hauterive, de La Motte.

Châtellenies de Moulins, de Billy.

Armoiries inconnues.

Noms féodaux.

DU CREUSET, seigneurs de Maisonneuve, de Matillon, de Villeneuve.

Châtellenies d'Hérisson, de Bourbon.

D'or, à la croix de gueules, cantonnée de quatre creusets de même. — Pl. XII.

Noms féodaux. — Arm. de la Gén. de Moulins.

DU CREUX, seigneurs du Creux, du Puy.

Châtellenies d'Hérisson, de Murat.

Armoiries inconnues.

Noms féodaux.

DE LA CROIX, seigneurs de La Chapelle-Hugon, de Pomay, de La Cour-Contigny.

Châtellenies de Germigny, de Verneuil.

D'azur, à la croix d'or, cantonnée de quatre coquilles de même. — Pl. XII.

<small>Noms féodaux. — Tabl. chronolog. — Regist. paroissiaux de Contigny. — Arm. de la Gén. de Moulins.</small>

DES CROTS D'ESTRÉES al. **D'ESCROTS**, seigneurs des Crots, de Neuvy-le-Barrois, de La Vesvre, de Bussières, du Péage ; barons d'Uchon, de Champignelles et d'Estrées ; comtes des Crots-d'Estrées. Originaires de Bourgogne, en Bourbonnais.

Châtellenies de Bourbon, de Moulins.

D'azur, à la bande d'or, chargée de trois écrevisses de gueules, accompagnée de trois molettes d'éperon d'or. — Pl. XII.

<small>Noms féodaux.— D'Hozier. — Saint-Allais.— Cahier de la noblesse du Bourbonnais. — Dict. véridique.</small>

<small>Le nom primitif de cette famille était Pelletier ; François Pelletier, écuyer, seigneur des Crots et de Bussières, baron d'Uchon et de Champignelles, en Bourgogne, obtint, par lettres patentes du roi Henri III, données à Dijon le 18 décembre 1584, la permission de changer son nom de Pelletier contre celui du fief des Crots possédé depuis longtemps par sa famille. Il est probable que les trois écrevisses qui figurent dans les armes de cette famille, y furent ajoutées à la suite de l'alliance de Pierre Pelletier, écuyer, seigneur des Crots, avec Anne de Thiard, à la fin du XVe siècle. On sait que la famille de Thiard, fort ancienne en Bourgogne, portait : *D'or, à trois écrevisses de gueules.*</small>

DE CULANT, seigneurs de La Creste, de la Chapelaude, de La Palice; barons de Saint-Désiré. En Berry et en Bourbonnais.

Châtellenies de Gannat, d'Hérisson, de Murat, de Montluçon.

D'azur, semé de molettes d'or, au lion de même brochant sur le tout. — Pl. XII.

<small>Hist. des grands offic. de la Couronne. — Noms féodaux. — Hist. du Berry, etc.</small>

Branche de l'illustre maison de Culant, qui fut possessionnée en Bourbonnais aux XIVe et XVe siècles. La Thaumassière, le P. Anselme et La Chesnaye-des-Bois donnent la généalogie de cette famille.

DE CULANT, seigneurs de Laugère, de Perassier, de Fonteau, de Chamberaud, de Marmineules, du Reray, de La Prugne, de La Bardé, des Herards, de Peyramont, de Gravals, de Villiers.

Châtellenies d'Hérisson, de Moulins, de Belleperche.

D'azur, semé de molettes d'or, au lion de même brochant sur le tout. — Pl. XII.

<small>Noms féodaux. — Tableau chronologique.</small>

Bien que « l'Armorial manuscrit de la Généralité de Moulins » attribue à cette famille le blason des Culant du Berry, il nous semble bien difficile d'admettre qu'elle ait une origine commune avec la grande maison du même nom; toutefois nous n'avons pu trouver rien de positif à cet égard.

CYMETIÈRE al. **CIMETIÈRE**, seigneurs de La Bazolle, de Beaupoirier, de Champodon, de Bournat.

Châtelleries de Billy, de Moulins.

Armoiries inconnues.

<small>Noms féodaux. — Tableau chronologique.</small>

DALPHONSE, barons de l'Empire.

Losangé d'azur et d'or, au franc quartier de gueules, à la muraille crénelée d'argent, surmontée d'une branche de chêne de même. — Pl. XII.

<small>Armorial de l'Empire.</small>

DAUPHIN, seigneurs de Jaligny, de Saint-Ilpise, de Combronde, de Teillède. En Auvergne et en Bourbonnais.

Châtellenies de Chaveroche, de Bourbon, de Chantelle.

D'or, au dauphin pâmé d'azur, au lambel de gueules brochant sur le tout. — Pl. XII.

<small>Hist. des grands offic. de la Couronne. — Noms féodaux.</small>

<small>Branche cadette des comtes de Clermont, dauphins d'Auvergne, qui eut pour tige Robert Dauphin, chevalier, seigneur de Jaligny et de Saint-Ilpise, fils de Robert III, comte de Clermont, et d'Isabeau de Châtillon-en-Bazois, dame de Jaligny, sa seconde femme. On trouve la généalogie de cette famille dans « l'Histoire des grands officiers de la Couronne ».</small>

DU DEFFEND, seigneurs du Deffend, de La Sarre.

Châtellenie de Moulins.

D'hermine, à la bordure engrelée de..... — Pl. XII.

Noms féodaux. — Inventaire des Titres de Nevers.

Nous avons trouvé dans le recueil d'épitaphes de la collection Gaignières, dont nous avons déjà eu occasion de parler, le dessin de la pierre tombale de Jean du Deffend, chevalier, qui se voyait dans l'église de l'abbaye de Sept-Fonts ; cette tombe, gravée au trait, portait la figure d'un chevalier en costume de guerre du XIIIe siècle, ayant son écu d'hermine à une bordure engrelée, placée sous un fronton garni de crosses végétales. On lisait, autour de la dalle, l'inscription suivante : † HIC IACET IOANNES DE DEFFENSO MILES QVI OBIIT ANNO DOMINI MILLESIMO DVCENTESIMO NONAGESIMO QVINTO DIE VENERIS POST FESTVM PENTECOSTES. ANIMA EIVS REQVIESCAT IN PACE AMEN. Il est probable que cette famille était une branche de la famille de Varigny qui aura son article.

DELAIRE, seigneurs de Sauvage, du Riage, de La Boulaise ; barons Delaire.

Châtellenie de Billy.

D'azur, au chevron, accompagné en chef de deux besants, et en pointe d'un coq, le tout d'or, au chef échiqueté d'or et de gueules. — Pl. XII.

Regist. paroissiaux de Langy, de Boucé, de Montaigu-le-Blin. — Lettres patentes du 20 mai 1850.

DINET, seigneurs du Peroux, de Montrond, de La Ricueys, des Eschaloux, de La Monnoye.

Châtellenies de Billy, de Chantelle.

De gueules, à la croix ancrée d'argent, cantonnée de quatre roses de même. — Pl. XIII.

<small>Noms féodaux. — Regist. de Maintenue. — Anc. Bourbonnais. — Arm. de la Gén. de Moulins. — Segoing. — Roy d'armes.</small>

A cette famille appartenaient Gaspard et Pierre Dinet, nés tous deux dans le XVIe siècle à Moulins, auteurs d'ouvrages de théologie et successivement évêques de Mâcon, et Jacques Dinet, historien.

D'après Segoing et le P. de Varennes, les armes des Dinet seraient : *De gueules, à quatre branches de croix ancrée, cantonnées de quatre roses, et une autre rose de même en abime, le tout d'or*. Nous avons adopté de préférence le blason donné par « l'Armorial manuscrit ».

DOIRON, seigneurs de Gouzon, de Charignac, de La Barre. En Bourbonnais et dans La Marche.

Châtellenies de Belleperche, de Montluçon.

D'argent, à trois quintefeuilles de gueules. — Pl. XIII.

<small>Noms féodaux. — Regist. de Maintenue. — Arm. de la Gén. de Moulins. — Regist. paroissiaux de Doyet.</small>

DORAT, seigneurs de Châtelus, du Pleix, d'Entremeaulle, des Garennes, de Breuille, de La Barre. Originaires du Limousin, en Auvergne et en Bourbonnais.

Châtellenies de Moulins, de Verneuil, de Gannat.

De gueules, à trois croix pattées d'or. — Pl. XIII.

<small>Noms féodaux. — D'Hozier. — La Chesnaye-des-Bois. — Nobil. d'Auvergne. — Arm. de la Gén. de Moulins. — Dict. véridique. — Waroquier. — Saint-Allais.</small>

« Le nom primitif de cette famille, originaire du Limousin, dit M. Bouillet, « était Dine-Matin. Pierre Dine-Matin, dit Dorat, habitant à Limoges, eut cinq

« fils qui obtinrent du roi Henri IV, le 2 juillet 1603, l'autorisation de quitter
« leur nom patronymique et de porter celui de Dorat sous lequel ils étaient
« plus connus, en mémoire de Jean Dorat, leur oncle, poète, interprète des
« rois François I^{er}, Henri II, Charles IX et Henri III ». Ce fut un petit-fils de
ce Pierre Dorat qui s'établit en Bourbonnais, où il fonda la branche de
Châtelus.

D'Hozier et M. Bouillet donnent pour armes à cette famille : *De gueules, à trois croix ancrées d'or*; nous avons préféré l'indication de « l'Armorial manuscrit ».

DOSCHER, seigneurs de Montchenin.

Châtellenie de Moulins.

D'azur, à deux oiseaux affrontés d'or, surmontés d'un soleil de même, et en pointe une main sénestre d'argent, mouvant à dextre d'une nuée de même, tenant trois épis de bled du second émail. — Pl. XIII.

Noms féodaux. — Arm. de la Gén. de Moulins.

DOUET, seigneurs des Fontaines, de Charmeil, de Chambon.

Châtellenies de Billy, d'Ussel, de Vichy.

D'azur, au chevron accompagné de trois couronnes, celle de la pointe surmontée d'une étoile, le tout d'or. — Pl. XIII.

Noms féodaux. — Arm. de la Gén. de Moulins.

DE DOYAC al. DOYAT. En Bourbonnais et en Auvergne.

Châtellenie de Vichy.

Armoiries inconnues.

<small>Noms féodaux. — Nobil. d'Auvergne.</small>

C'est à cette famille, originaire de Cusset, qu'appartenait le fameux Jean de Doyac, favori de Louis XI.

DE DREUILLE, seigneurs d'Issard, de Boucherolles, de Chastenoy, d'Ardenne, de Bloux, de Baulais, de Grandchamp, de Villeban, de La Lande, de Franchesse; comtes de Dreuille. En Bourbonnais et en Nivernais.

Châtellenies de Souvigny, de Verneuil, de Murat, d'Hérisson.

D'azur, au lion d'or, armé, lampassé et couronné de gueules. — Pl. XIII.

<small>Noms féodaux. — Guill. Revel. — Vertot. — Arm. de la Gén. de Moulins. — Preuves de Malte, aux arch. du Rhône. — Archiv. de la Noblesse de France. — Saint-Allais.</small>

Dans « l'Armorial » de Guillaume Revel, l'écu des Dreuille est figuré : *De gueules, au lion d'azur, armé, couronné et lampassé d'or*. « Il paraît, dit M. Lainé,
« que les membres de cette famille ont adopté pour se distinguer entr'eux, et
« comme une sorte de brisure, quelques variations dans les émaux, soit de
« l'écu, soit de la couronne du lion. C'est ce qu'on voit par différentes cita-
« tions des armes des Dreuille dans l'Histoire de Malte, de Vertot, et dans
« l'Armorial manuscrit de la Généralité de Moulins. Au reste l'abbé de Vertot
« et l'armorial de Moulins ont donné la description exacte des armes de la
« maison de Dreuille, telles qu'elles existent dans la maintenue de noblesse
« de 1666 ».

La généalogie de cette famille se trouve dans le tome x des « Archives de la noblesse de France », et dans le tome II de l'ouvrage de Saint-Allais. On voit ses armes au château d'Issard et sur la cloche de l'église d'Autry.

DE DURAT, seigneurs de Ludeix, de Deux-Aigues, de La Vernière, de La Mazière, de La Combe, de Buxerolles, de

Secondat, de Chazeaux, de Lascoutz, de Saint-Mion, de Viers, de Rocheneuve, de La Vauchaussade, de La Montade, de Louroux, de Vaurenne, du Maseau, de La Cousture, de La Vermelière, de Brian, de Ronnat, de Bussière-Vieille, de Tiley, d'Usson; barons de Gouzon et de La Cellette; marquis des Portes; comtes de Durat. En Auvergne et en Bourbonnais.

Châtellenies de Bourbon, de Montluçon, de Chantelle.

Echiqueté d'or et d'azur. — Pl. XIII.

<small>Noms féodaux. — Guill. Revel.— D'Hozier.— Dict. de la Noblesse.— Regist. paroissiaux de Marcillat. — Dict. véridique.</small>

Nous avons parlé, à l'article de la famille de Coligny-Saligny, d'un curieux jeton d'alliance de Jean de Durat, deuxième du nom, seigneur des Portes, de Lascoutz, etc., bailli de Combraille, chevalier de l'Ordre du Roi, et de Jacqueline de Saligny, veuve de Gilbert de Luchat, mariée à ce seigneur le 8 juillet 1566; sur ce jeton sont figurées les armes des deux époux mi-parties. Dans Guillaume Revel, l'écu de Robert de Durat, habitant Chantelle, est *échiqueté d'or et de sable.* On trouve la généalogie de cette famille dans D'Hozier et dans la Chesnaye-des-Bois.

DURET, seigneurs de Villejuive, de La Tour-du-Bouis. En Bourbonnais et en Nivernais.

Châtellenie de Moulins.

De gueules, à la bande d'or, chargée de quatre cornes d'abondance d'azur, entrelacées deux à deux. — Pl. XIII.

<small>Noms féodaux. — Tableau chronologique. — Arm. manusc. de Nevers, de 1638.</small>

156 ARMORIAL

DURYE, barons Durye.

Châtellenies de Moulins, de Belleperche.

D'argent, à la rizière de sinople, au chef d'azur, chargé d'un soleil d'or, adextré d'une épée d'argent, montée d'or. — Pl. XIII.

<small>Noms féodaux. — Tableau chronolog. — Regist. paroissiaux de Villeneuve. — Saint-Allais. — Lettres-Patentes de 1825.</small>

Les armes de cette famille ne portaient autrefois que la rizière et le chef chargé d'un soleil; l'épée est une adjonction moderne.

DUTOUR v. Du Tour.

EBRARD, seigneurs de Montespedon. En Auvergne et en Bourbonnais.

Châtellenie de Gannat.

D'argent, à deux lions léopardés de sable, armés et lampassés de gueules. — Pl. XIII.

<small>Noms féodaux. — Guill. Revel. — Nobil. d'Auvergne.</small>

ESCHALOUX, seigneurs de Culhat.

Châtellenie de Chantelle.

Armoiries inconnues.

Noms féodaux.

D'ESCOLE, seigneurs d'Escole.

Châtellenie de Chantelle.

Armoiries inconnues.

Noms féodaux. — Anc. Bourbonnais. — Nobil. d'Auvergne.

Cette famille d'ancienne chevalerie, éteinte dans la maison de Flotte au commencement du XIV^e siècle, avait pris son nom d'une seigneurie située dans la mouvance de Chantelle.

DES ESCURES, seigneurs des Escures, de Pontcharraud, de La Tour-du-Bois, de Ginçay, de Brulle, de Lesparre, de La Vernède, de Plaisance, de Sauzat, de La Vivère, de Marcellange, du Reray, de Prabillard.

Châtellenies de Chaveroche, de Billy, de Souvigny.

De sinople, à la croix ancrée d'argent, chargée en cœur d'une étoile à huit rais de sable. — Pl. XIII.

Noms féodaux. — Arch. de l'Allier. — D'Hozier. — Dict. de la Noblesse. — Preuves des comtes de Lyon. — Vertot. — Regist. paroissiaux de Saligny. — Dict. véridique.

On trouve dans D'Hozier et dans La Chesnaye-des-Bois, une généalogie de cette famille, qui a fourni des comtes de Lyon et des chevaliers de Malte. Elle prenait son nom du fief des Escures, situé près de Châtel-Perron, et nous croyons qu'elle n'a point une origine commune avec la famille des Escures, du Forez, dont Guillaume Revel donne le blason.

ESGRIN v. AIGRIN.

DE L'ESPINASSE, seigneurs de Toury-sur-Besbre, de La Faye, du Lonzat, de La Fin, de Jaligny, etc. Originaires du bailliage de Semur-en-Brionnais, en Auvergne, en Nivernais, en Bourbonnais, etc.

D'argent, à la bande de sable. — Pl. XIII.

<small>Noms féodaux. — Guill. Revel. — Mazures de l'Isle-Barbe. — Hist. des grands offic. de la Couronne. — Hist. des pairs de France, etc.</small>

La branche Bourbonnaise de l'illustre maison de l'Espinasse, dont la généalogie se trouve au tome II du grand ouvrage de M. de Courcelle, eut pour auteur Jean, second fils d'Erard Ier, de la branche aînée, qui épousa, au commencement du XVe siècle, Guicharde, dame de Toury-sur-Besbre, fille et héritière de Jean de Toury, chevalier. Cette branche s'éteignit au milieu du XVIe siècle.

M. de Courcelle décrit les armes de cette famille : *Fascé d'argent et de gueules de huit pièces, et un écusson de gueules, à la bande d'argent et au lambel de même, brochant sur le tout,* cet écu placé lui-même sur le tout des quartiers des dauphins d'Auvergne, d'Auvergne, de La Tour-d'Auvergne et de Combronde; ce blason est celui d'une branche des l'Espinasse, mais l'écusson primitif de la famille ne portait probablement que la bande; en tout cas, Guillaume Revel donne ce dernier écu à Philippe, fils de Jean de l'Espinasse, tige de la branche des seigneurs de Toury-sur-Besbre, et c'est celui que nous adoptons avec les couleurs que lui attribue le vieil héraldiste Bourbonnais. Peut-être sont-ce les armes de cette famille que l'on voit aux retombées des nervures de la chapelle méridionale de l'église de Coulange, près de Diou.

DE L'ESPISSIER, seigneurs de l'Espissier, de La Roche, de Villars.

Châtellenie de Chaveroche.

Armoiries inconnues.

<small>Noms féodaux.</small>

D'ESTUTT DE TRACY, seigneurs d'Insaiche, d'Assé, de Saint-Pierre; barons de Paray-le-Fraisy; comtes et marquis de Tracy. Originaires d'Ecosse, en Nivernais et en Bourbonnais.

Châtellenie de Chaveroche.

Ecartelé : aux 1 et 4 d'or, à trois pals de sable; et aux 2 et 3 d'or, au cœur de gueules. — Pl. XIII.

<small>Noms féodaux. — Tablettes hist. et généalogiques. — Preuves de Malte, aux arch. du Rhône. — Dict. de la Noblesse. — Vertot. — Arm. de la Gén. de Moulins. — Arm. des Etats de Bourgogne. — Courcelle. — Dict. véridique.</small>

La généalogie de cette famille se trouve dans le « Dictionnaire de la Noblesse »; on voit ses armes mutilées sur le portail de l'église de Paray.

FARGES DE CHAUVEAU, seigneurs de Sirieyx, de Treignat, etc.; barons de Rochefort. Originaires du Limousin, en Bourbonnais.

Châtellenies de Montluçon, de Moulins.

D'argent, au lion de gueules. — Pl. XIII.

<small>Noms féodaux. — Arm. de la Gén. de Limoges. — Preuves au Cabinet des Titres.</small>

La famille Farges, dont les armes étaient, suivant « l'Armorial manuscrit de la Généralité de Limoges » : *De gueules, à la gerbe d'or*, fut substituée au nom et aux armes des Chauveau, barons de Rochefort, après l'extinction de cette famille, au milieu du XVIII^e siècle, par suite du mariage de Jean-Baptiste-Joseph Farges, seigneurs de Sirieyx et de Treignat, avec Anne-Marie de Chauveau de Rochefort.

FARJONNEL, seigneurs de Corgenay, de Rozière, d'Aubigny, de Sazeret, de Bouiller, du Montet, des Touzets, de La Queusne, d'Auson, d'Hauterive.

Châtellenies de Moulins, de Chantelle, de Murat, de Verneuil.

De sable, à trois étoiles d'argent, et un croissant de même en abîme. — Pl. XIII.

<small>Noms féodaux. — Arch. de l'Allier. — Tabl. chronologique. — Regist. paroissiaux d'Iseure. — Arm. de la Gén. de Moulins.</small>

On trouve aussi quelquefois les armes de cette famille ainsi décrites : *De sable, au chevron d'or, surmonté d'un croissant d'argent, et accompagné de trois étoiles de même.*

DE FAURE, seigneurs de La Combe, des Simons, du Breuil; comtes de Chazours. En Auvergne et en Bourbonnais.

Châtellenies de Gannat, d'Hérisson.

D'argent, au cœur de gueules traversé de trois flèches de sable al. *d'or.* — Pl. XIII.

<small>Noms féodaux. — Preuves au Cabinet des Titres. — Regist. paroissiaux de Gannat et d'Hérisson. — Arm. de la Gén. de Moulins. — Nobil. d'Auvergne. — Cahier de la Noblesse du Bourbonnais.</small>

FAURE al. **FAVRE**, seigneurs de Beaumont, de Praingy, du Breuil, des Mellets, de Bessy, de Dardagny. En Nivernais et en Bourbonnais.

Châtellenie de Moulins.

Armoiries inconnues.

<small>Noms féodaux. — Tableau chronologique.</small>

FAVEROT, seigneurs de Neuville, des Cadeaux, de Saint-Aubin, de Souve.

Châtellenie de Bourbon.

D'azur, au chevron, accompagné en chef de deux étoiles et en pointe d'une palme, le tout d'or. — Pl. XIII.

<small>Noms féodaux. — Arm. de la Gén. de Moulins. — Généalogie de la famille Cadier, dans la « Revue historique de la Noblesse ».</small>

<small>Le « Mercure Armorial » de Segoing parle d'une famille Faverot, du Bourbonnais, qui aurait porté pour armes : *D'argent, à trois fleurs de lys au pied nourri de sable*; nous n'avons trouvé nulle part ailleurs mention de cette famille.</small>

FAVIER, seigneurs de Puydigon, des Hormais.

Châtellenies de Billy, de Chaveroche.

Armoiries inconnues.

<small>Noms féodaux.</small>

DE FAVIÈRES, seigneurs de Vaux, d'Urset, de Chouvigny, de Villaines.

Châtellenie d'Hérisson.

D'azur, à la fasce d'or, accompagnée en chef de deux hures de sanglier de même. — Pl. XIII.

<small>Noms féodaux. — Arm. de la Gén. de Moulins.</small>

DE LA FAYE, seigneurs de Linars, de Monceaux, de Champlouet, de Mongarnaud, de La Roche, du Bois.

Châtellenies de Chaveroche, de Moulins, de Verneuil.

Armoiries inconnues.

Noms féodaux.

Cette famille de chevalerie prit son nom d'un fief situé près de Vaumas, qui appartint depuis aux l'Espinasse et aux Conny.

DE LA FAYE, seigneurs de La Faye, de Laval, du Pleix, des Forges, d'Avenières, de Vernassou, du Creux, de Montfermin. En Bourbonnais et en Berry.

Châtellenies de Murat, de Montluçon.

De gueules, au lion d'argent, armé et lampassé d'azur. — Pl. XIII.

Noms féodaux. — Guill. Revel.

Cette famille, possessionnée dans les châtellenies de Murat et de Montluçon, prenait son nom d'un fief situé dans la paroisse de Chamblet. Guillaume Revel mentionne trois personnages de cette famille dont les écus sont brisés : l'un porte une fasce d'or brochant sur le lion, un autre deux fasces, et le troisième trois.

DE LA FAYE, seigneurs des Palissards, de La Corne. En Bourbonnais et en Auvergne.

Châtellenie de Gannat.

D'azur, au mouton d'or, paissant sur une terrasse de sinople, et deux étoiles du second émail rangées en chef. — Pl. XIII.

Arm. de la Gén. de Moulins. — Nobil. d'Auvergne.

Malgré l'autorité de M. Bouillet, il nous semble impossible d'admettre que cette famille soit la même que la précédente, qui s'éteignit très-probablement au commencement du XVIe siècle.

FAYOLLET, seigneurs de Primbault.

Châtellenie de Montluçon.

D'azur, au chevron d'argent, accompagné en pointe d'un oiseau d'or, au chef de même, chargé de trois roses du champ. — Pl. XIV.

<small>Regist. paroissiaux de Montluçon. — Arm. de la Gén. de Moulins.</small>

FERRAND, seigneurs de Fontorte. Originaires du Dauphiné, en Auvergne et en Bourbonnais.

Châtellenie de Gannat.

Ecartelé : aux 1 et 4 d'or, au lion de sable; et aux 2 et 3 d'azur, à trois coquilles d'or. — Pl. XIV.

<small>Noms féodaux. — Nobil. d'Auvergne.</small>

DE FEU, seigneurs des Roziers, des Bravards, du Pouy. Originaires de Normandie, en Bourbonnais.

Châtellenies de Gannat, de Moulins.

Armoiries inconnues.

<small>Noms féodaux. — Tableau chronologique.</small>

FEYDEAU, seigneurs de Clusors, des Vesvres, de l'Espau, de Demoux, de Marcellange, de Chapeau, de Fraigne, du Pouget. En Bourbonnais, dans La Marche et à Paris.

Châtellenies de Bourbon, de Gannat, de Souvigny.

D'azur, au chevron d'or, accompagné de trois coquilles de même. — Pl. XIV.

<small>Noms féodaux. — Roy d'armes. — Arch. du château d'Embourg. — Arm. de la Gén. de Moulins. — Preuves de Malte. — Dict. de la Noblesse. — Hist. de la Chancellerie. — Tablettes de Thémis. — Chevillard, etc.</small>

Cette famille, dont plusieurs membres occupèrent de hautes positions dans la magistrature, est originaire du Bourbonnais, et non de La Marche, comme l'ont avancé quelques auteurs, entr'autres le P. de Varennes. Ses armes se voient aux châteaux de Chapeau et de Clusors.

FILHET DE LA CURÉE. En Forez et en Bourbonnais.

Châtellenie de Germigny.

De gueules, à cinq fusées d'argent placées en bande. — Pl. XIV.

<small>Noms féodaux. — Guill. Revel. — Vulson de La Colombière. — Preuves des comtes de Lyon.</small>

FILLIOL al. **FILIOLI**, seigneurs de La Fauconnière, de Marcellange.

Châtellenie de Gannat.

D'azur, à la bande d'or, accostée de deux glands tigés et

feuillés chacun d'une feuille de même, les tiges en bas. — Pl. XIV.

On voit les armes de cette famille sculptées en dehors d'une chapelle du chœur de l'église Sainte-Croix de Gannat; cette chapelle était celle des seigneurs de la Fauconnière, fief situé près de Gannat, qui appartint aux Filliol pendant près de deux siècles. M. de Fontenay a publié dans sa « Nouvelle étude de Jetons », p. 102, un jeton de Pierre Filliol ou Filioli, archevêque d'Aix au XVIe siècle, qui offre ce même blason.

DE LA FIN, seigneurs de La Fin, de Bolate, de Beauvoir, de Freigne, de Beaudéduit, du Verger, de Saint-Didier, de Beaumont, du Monteil, de La Nocle, de Montbaillon; barons d'Aubusson.

Châtellenies de Moulins, de Chaveroche, de Billy.

D'argent, à trois fasces de sable, à la bordure denchée de gueules. — Pl. XIV.

Noms féodaux. — Chabrol, Cout. d'Auvergne. — Arch. de l'Allier. — Guichenon. — Segoing. — Roy d'armes.

La cloche de l'église de Saint-Pourçain-sur-Besbre, qui date de 1341, porte le nom et les armes de la famille de La Fin, qui posséda longtemps le château de Beauvoir, situé dans cette paroisse.

DU FLOQUET, seigneurs de Genat, de Chaméane, de Réals, de Gromont, de La Gorse, de Saint-Genest, de Dommeries, du Brenat. En Auvergne et en Bourbonnais.

Châtellenies de Gannat, de Vichy.

D'azur, à la croix denchée d'or, cantonnée aux 1 et 4 d'une pomme de pin de même, et aux 2 et 3 d'une étoile d'argent. — Pl. XIV.

<small>Noms féodaux. — Arm. de la Gén. de Moulins. — Laîné. — Nobil. d'Auvergne. — Dict. véridique.</small>

DU FOLLET, v. Saulnier.

DE FOMBERG, seigneurs de Montcombroux, de La Coste, de La Jarrye, de La Tronçais, de Buxière, de Laleuf.

Châtellenies de Chaveroche, de Billy.

D'azur, au chevron d'or, accompagné de trois coquilles al. de trois tours de même. — Pl. XIV.

<small>Noms féodaux. — Arm. de la Gén. de Moulins.</small>

FONSJEAN.

Châtellenie de Moulins.

D'azur, au cerf couché contourné d'or, au chef cousu de gueules, chargé d'une étoile d'argent. — Pl. XIV.

<small>Noms féodaux. — Preuves de Chapelain de Malte, aux arch. du Rhône. — Arm. de la Gén. de Moulins.</small>

DES FONTAINES, seigneurs des Fontaines, de Bonbard, de

Gouttebrune, de La Chemelle, de La Presle, de Chaumont, de Saint-Sornin, de La Lande. En Combraille et en Bourbonnais.

Châtellenies de Murat, de Verneuil.

De sable, à la fontaine d'argent, d'où sortent deux filets d'eau de même, accompagnée de trois croissants d'or. — Pl. XIV.

<small>Noms féodaux. — Guill. Revel. — Preuves de Malte, aux arch. du Rhône. — Arm. de la Gén. de Moulins.</small>

« L'Armorial manuscrit de la Généralité de Moulins » donne à cette famille les armes suivantes : *D'azur, au chevron d'or, accompagné de trois fontaines de même*, al. *De sable, au chevron d'argent, accompagné de trois fontaines d'or, rangées en chef.*

DE FONTANGES, seigneurs de La Fauconnière, d'Hauteroche, de Gannat, de Vernines, de La Clidelle, de La Canade, de La Chapelle-d'Andelot ; marquis de Fontanges, etc. En Auvergne, en Limousin, en Quercy et en Bourbonnais.

Châtellenie de Gannat.

De gueules, au chef d'or, chargé de trois fleurs de lys d'azur. — Pl. XIV.

<small>Noms féodaux. — Guill. Revel. — Nobil. d'Auvergne. — D'Hozier, etc.</small>

La généalogie de cette famille se trouve dans le « Dictionnaire de la Noblesse » et dans D'Hozier.

DE FONTENEOL al. DE FONTANYOL, seigneurs de Fonteneol.

Châtellenies de Souvigny, de Bourbon.

Fascé d'argent et d'azur. — Pl. XIV.

<small>Noms féodaux. — Guill. Revel.</small>

DE FONTENAY, seigneurs de Boscoturaul al. Bouqueteraut, de Bacy, de Neuvy, de Joie, de Champlement, de Bonnebuche, de La Bouloise, de Reigny, de la Tour-de-Vesvre, de Moisson, de Montigny, de Saint-Léger; barons de Fontenay, etc. En Berry, en Bourbonnais et en Nivernais.

Châtellenies de Germigny, de Bourbon.

Palé d'argent et d'azur, au chevron de gueules brochant sur le tout. — Pl. XIV.

<small>Noms féodaux. — Guill. Revel. — Invent. des Titres de Nevers. — La Thaumassière. — Armorial de Nevers.</small>

On trouve dans « l'Histoire du Berry », la généalogie de cette famille qui portait primitivement le nom de Pougues. Au commencement du XIIIe siècle, Raoul de Pougues, fils du sénéchal du Nivernais, épousa Agnès de Fontenay, unique héritière des seigneurs de la baronnie de Fontenay, située dans la châtellenie de Germigny, et ses enfants prirent le nom et les armes de la famille de leur mère. Les armes de la famille de Fontenay figurent dans l'ornementation du portail méridional de la cathédrale de Nevers et de la chapelle à côté; ce portail et cette chapelle furent construits par Pierre de Fontenay, évêque de Nevers de 1461 à 1499. On trouve dans « l'Inventaire des Titres de Nevers », la description du sceau de Geoffroy de Fontenay, chevalier, sire de Bocatraut (Boscotural ou Bouqueteraut); ce sceau, appendu à une charte de 1337, portait la figure d'un chevalier monté sur un cheval lancé, tenant un écu chargé d'un palé de six pièces et d'un chevron brochant sur le tout.

DE LA FOREST, seigneurs de La Forest, de Villène, de

La Motte-de-Chapeau, de Montpressi, de Neverdère, de Chambon, de Jouy.

Châtellenies de Bourbon, de Chaveroche.

De gueules, à l'écusson d'argent. — Pl. XIV.

<small>Noms féodaux. — Guill. Revel. — Arch. de l'Allier.</small>

DES FORGES, seigneurs des Forges, de Saint-Farjoul, de La Teillée, du Bois, de Gourdon, d'Estrées, de Fontenille, du Pin, de Fretèzes, de Ferrières.

Châtellenies de Montluçon, de Chantelle, de Moulins, de Billy.

Armoiries inconnues.

<small>Noms féodaux. — Arch. de l'Allier.</small>

DE FOSSEGUÉRIN, seigneurs de Fosseguérin, du Pleix.

Châtellenies de Murat, de Verneuil.

Armoiries inconnues.

<small>Noms féodaux.</small>

DE FOUGEROLLES, seigneurs de Cours, des Boulles, de Varennes.

Châtellenies de Bourbon, d'Hérisson, de Montluçon.

D'argent, à trois canettes de sable, et une bordure de même. — Pl. XIV.

<small>Noms féodaux. — Guill. Revel.</small>

DE FOUGEROLLES, seigneurs de Paray-le-Viel.

Châtellenie de Moulins.

D'azur, au chevron, accompagné en chef de deux roses et en pointe d'une plante de fougère, le tout d'or. — Pl. XIV.

<small>Noms féodaux. — Arm. de la Gén. de Moulins.</small>

DE FOUGIÈRES al. DE FOUGÈRES, seigneurs des Gougnons, du Creux, du Pré, du Cluseau; comtes de Fougières-du-Creux.

Châtellenies d'Hérisson, de Verneuil.

D'azur, à la fasce d'argent, accompagnée de quatre étoiles d'or, une en chef et trois en pointe. — Pl. XIV.

<small>Noms féodaux. — Vertot. — Preuves de Malte, aux arch. du Rhône. — Chevillard.</small>

Ce sont quelquefois des molettes d'éperon au lieu d'étoiles, qui figurent dans les armes de cette famille, dont nous avons vu de nombreuses preuves de Malte, aux archives du département du Rhône.

DE FOURCHAUT, seigneurs de Fourchaut.

Châtellenie de Souvigny.

De sable, à la croix ancrée d'argent. — Pl. XIV.

Noms féodaux. — Guill. Revel.

Cette famille, éteinte depuis longtemps, prit son nom du fief de Fourchaut, situé dans la commune de Besson, près de Souvigny, où se voit encore un château du XIVᵉ siècle fort bien conservé, l'un des plus remarquables du Bourbonnais.

DE FRADEL, seigneurs de Rougère, du Lonzat, de La Jarrie, de Ras, d'Isserpent, de Silly, de Souligny, de Pierrefitte; comtes de Fradel.

Châtellenies de Billy, de Verneuil.

De sinople, au rencontre de cerf d'or, accompagné en chef d'une étoile, en pointe d'un croissant, et aux flancs de deux étoiles, le tout d'argent. — Pl. XIV.

Arch. de l'Allier. — Arm. de la Gén. de Moulins.

On voit dans une chapelle de l'église de Creschy, une console du commencement du XVIIᵉ siècle qui porte les armes de la famille de Fradel, parties de celles des Berthet de Tillat; seulement le fond de ce blason est de gueules, au lieu d'être de sinople.

DE FRAIGNE, seigneurs de Fraigne, de Clusors, de Bussière, de Chaloche, de La Vaux-de-Cosne.

Châtellenies d'Hérisson, de Bourbon.

D'or, à la croix ancrée de sable. — Pl. XIV.

Noms féodaux. — Arch. de l'Allier. — Arch. du château d'Embourg. — Guill. Revel. — Arm. de la Gén. de Moulins.

DE FRANCHESSE, seigneurs de Franchesse.

Châtellenies de Bourbon, de Murat.

D'or, à la bande engrelée de gueules. — Pl. XV.

Noms féodaux. — Guill. Revel.

FRANÇOIS, seigneurs de Chillot, du Meuble.

Châtellenies de Verneuil, de Bourbon.

Armoiries inconnues.

DE FRETEY, seigneurs du Pleix, de Poncenat.

Châtellenies de Chantelle, de Montluçon, de Billy.

D'argent, au lion de gueules, armé et lampassé de sable. — Pl. XV.

Noms féodaux. — Regist. paroissiaux de Montaigu-le-Blin.

DE FROMENTAUL al. DE FROMENTAL, seigneurs de La Praelle, des Jonchères, de Fougerolles.

Châtellenies de Billy, de Chantelle.

Armoiries inconnues.

Noms féodaux. — Notes des Intendants.

GABARD.

Châtellenies de Chaveroche, de Souvigny, de Verneuil.

D'azur, à la bande d'or, accompagnée de deux étoiles de même, au chef palé d'azur et d'or de six pièces. — Pl. XV.

<small>Noms féodaux. — Guill. Revel.</small>

DES GALOIS ou mieux GALLOIS, seigneurs de La Tour, de Chazelle, de Dompierre, de Lenas, du Bouchaud. En Bourbonnais et dans La Marche.

Châtellenies de Billy, de Moulins.

De sable, au sautoir d'or. — Pl. III.

<small>Noms féodaux. — Arch. de l'Allier. — Arm. de la Gén. de Moulins.</small>

C'est à cette famille, probablement originaire des environs de La Palice, qu'appartenait le premier évêque nommé à Moulins, dont nous avons parlé ci-dessus.

DE GANNAT, seigneurs de Gannat, de Valnoyse, de Prégaut, de Chavagnac, de Mazerier.

Châtellenie de Gannat.

D'azur, au lion d'argent, armé et lampassé de gueules. — Pl. XV.

<small>Noms féodaux. — Guill. Revel. — Nobil. d'Auvergne. — Anc. Bourbonnais.</small>

DE LA GARDE, seigneurs de La Garde, de La Faye, des Gougnons, de La Vault, de La Guerche, de La Malerée, de La Forest, de Versat, de Droiturier. En Bourbonnais et en Beaujolais.

Châtellenies de Montluçon, d'Hérisson, de Billy.

D'argent, à trois chevrons de gueules. — Pl. XV.

<small>Noms féodaux. — Arch. de l'Allier. — Guill. Revel.</small>

GARNIER, seigneurs d'Avrilly, de Beauvoir, de Blannois.

Châtellenies de Moulins, de Chaveroche.

D'azur, au chevron d'or, accompagné de trois molettes de même. — Pl. XV.

<small>Noms féodaux. — Tabl. chronolog. — Regist. paroissiaux d'Iseure. — Arm. de la Gén. de Moulins.</small>

Peut-être y a-t-il communauté d'origine entre cette famille et une famille du Berry du même nom, dont La Thaumassière décrit les armes : *D'azur, au chevron d'or, accompagné de trois chausse-trapes d'argent.*

GARREAU, seigneurs de La Faye, des Iles, de Chezelle, de Montroy, de Charignat, de Hautefaye, de Buffet, du Planchat, de La Boulle.

Châtellenie de Montluçon.

D'azur, à trois annelets d'argent. — Pl. XV.

<small>Noms féodaux. — Regist. paroissiaux de Montluçon. — Tabl. Chronolog. — Arm. de la Gén. de Moulins.</small>

GAUDON, seigneurs de Souye, de Follet, de Lafé, de Bannassat.

Châtellenies de Souvigny, de Bourbon.

Armoiries inconnues.

<small>Noms féodaux. — Arch. du château du Ryau. — Tabl. chronologique.</small>

DE GAULMIN, seigneurs de La Goutte, des Maisons, de Laly, de Sauzay, de La Guyonnière, de Chatignoux, de Chezelle, du Mas, de La Guy, du Theil, du Bouchet, de Pomay, des Forges, de La Pointe, du Ray, de La Forest, des Chastres, des Bordes, de La Vignolle, de Preny, de Saint-Pourçain-sur-Besbre, de Montbaillon, de La Faye, de Bourselaize, de La Tronçais ; comtes de Montgeorge, de Beauvoir et de Norat.

Châtellenies de Murat, de Chantelle, de Verneuil, de Moulins, de Bourbon.

D'azur, à trois glands d'or. — Pl. XV.

<small>Noms féodaux. — Arch. de l'Allier. — Tabl. chronolog. — Tablettes de Thémis. — Vulson de La Colombière. — Chevillard. — D'Hozier. — Dict. véridique.</small>

On trouve aux archives de l'Allier l'enregistrement des lettres patentes de 1762 érigeant en comté la seigneurie de Beauvoir, près de Saint-Pourçain-sur-Besbre, en faveur de Claude-Sébastien Gaulmin. D'Hozier et La Chesnaye-des-Bois donnent la généalogie de cette famille, qui a produit plusieurs hommes marquants.

DE GAYÈTE, seigneurs de Gayète, de Villemouse, de Gravières, de Montperroux. En Auvergne et en Bourbonnais.

Châtellenies de Billy, de Chaveroche, de Verneuil.

Armoiries inconnues.

<small>Noms féodaux. — Nobil. d'Auvergne.</small>

<small>Le nom primitif de cette famille, qui posséda la seigneurie de Gayète, près de Varennes-sur-Allier, et qui en fit sans doute bâtir le château, était l'Hermite.</small>

LE GENDRE, seigneurs de Lafay, de Saint-Martin-des-Laids, de La Brosse-Raquin, de Givreuil, de Saligny, de Bagneux, de l'Epine, de La Forest, de Chirat, de Chavance, des Noix, du Reau, de La Motte-Brisson; marquis de Saint-Aubin, etc. Originaires de Paris, en Bourbonnais et en Bourgogne.

Châtellenies de Chaveroche, de Moulins.

D'azur, à la fasce d'argent, accompagnée de trois têtes de fille de même, chevelées d'or, posées de front. — Pl. XV.

<small>Noms féodaux. — Arch. de l'Allier. — D'Hozier. — Arm. de la Gén. de Moulins.</small>

<small>On trouve dans D'Hozier la généalogie de cette famille, dont les armes figurent sur divers jetons des XVI^e et XVII^e siècles, conservés au Cabinet des médailles de la Bibliothèque impériale.</small>

DE LA GENESTE, seigneurs de Presles.

Châtellenie de Billy.

Armoiries inconnues.

<small>Noms féodaux. — Nobil. d'Auvergne.</small>

DE GENESTINES, seigneurs de Genestines.

Châtellenies d'Ainay, d'Hérisson.

D'argent, à trois aiglettes de sable, becquées et membrées de gueules. — Pl. XV.

Noms féodaux. — Guill. Revel.

Guillaume Revel ajoute à ce blason une étoile au canton dextre de l'écu ; cette étoile devait être une brisure de cadet, nous ne la reproduisons point ici, voulant donner les armes pleines de la famille. Malgré l'opinion de M. Bouillet, nous ne pouvons admettre que cette famille soit la même que celle du même nom, du Forez.

DE GENESTOUX, seigneurs de Vallière, des Manteaux, des Arragons. Originaires d'Auvergne, en Bourbonnais.

Châtellenies de Billy, de Murat, de Moulins.

D'azur, au chevron d'or. — Pl. XV.

Noms féodaux. — Nobil. d'Auvergne. — Arm. de la Gén. de Moulins.

DE GINÇAY, seigneurs de La Bruyère.

Châtellenies d'Ainay, d'Hérisson.

Armoiries inconnues.

Noms féodaux.

GIRARD, seigneurs de Billezois, de La Girardière, de Balières, des Escures, de Noailly, du Chastel.

Châtellenies de Billy, de Chaveroche, de Verneuil.

De sable, à trois têtes d'aigle arrachées d'or, lampassées de gueules. — Pl. XV.

On voit ces armes sculptées et peintes en divers endroits du château de Noailly, dans la commune de Magnet, qui fut bâti au XVe siècle par cette famille.

GIRARD, seigneurs de Saint-Géran-le-Puy.

Châtellenie de Billy.

Armoiries inconnues.

Cahier de la Noblesse du Bourbonnais.

GIRAUD al. **GIRAULT**, seigneurs de Changy, des Echerolles, du Rozat, des Bordes, de Mémorin, des Vignolles.

Châtellenies de Moulins, de Billy.

De gueules, au puits d'argent, duquel sortent deux palmes de même, posées en bande et en barre, au chef cousu d'azur, chargé d'une fleur de lys d'or et une cotice de gueules en barre, brochant sur le chef. — Pl. XV.

Noms féodaux. — Arch. de l'Allier. — Preuves de Malte, aux arch. du Rhône. — Arm. de la Gén. de Moulins.

On trouve quelquefois les armes des Giraud ainsi figurées : *Coupé d'azur et de gueules : l'azur, à une fleur de lys d'or, et une cotice de gueules en barre, brochant sur le tout ; le gueules, à l'écritoire d'argent, de laquelle sortent deux plumes de même, posées en bande et en barre*, et comme cette famille eut pour auteur le secrétaire d'un duc de Bourbon, ce dernier blason nous aurait semblé plus

rationnel; toutefois nous avons cru devoir adopter l'écu dessiné dans des preuves de Chapelain de Malte du XVII siècle, aux archives du Rhône; d'autant que cet écusson était reproduit, d'une manière à peu près identique, sur la cloche du château des Echerolles.

DE GIVREUIL, seigneurs de Givreuil, de Pozeux, de La Vulpellière, de La Brosse.

Châtellenies de Bourbon, de Souvigny.

De gueules, à trois gerbes d'argent, liées d'or, et une étoile du second émail en abîme. — Pl. XV.

Noms féodaux. — Guill. Revel.

DE GIVRY, seigneurs de Givry, de Besson.

Châtellenies de Souvigny, de Murat.

D'azur, à l'aigle d'argent, becquée et membrée d'or. — Pl. XV.

Noms féodaux. — Guill. Revel.

Le nom primitif de cette famille, éteinte au commencement du XVIe siècle, était Beraud.

DE GLÉNÉ, seigneurs de Gléné, de La Brière, de Trésuble.

Châtellenies de Billy, de Chaveroche.

D'argent, à la croix ancrée de gueules, chargée en cœur d'une coquille versée d'or. — Pl. XV.

Noms féodaux. — Arm. de la Gén. de Moulins.

DES GOUTTES, seigneurs des Gouttes, de La Boulonne, de Saint-Léon, de Saint-Voir, de La Motte, de Varennes.

Châtellenie de Chaveroche.

Armoiries inconnues.

Noms féodaux. — Preuves de Malte.

Nous n'avons trouvé rien de bien positif sur cette famille dont les biens passèrent aux familles Guillaud de La Motte et de Charry; peut-être ses armes étaient-elles : *D'or, à la bande de gueules?*

DE GOUZOLLE, seigneurs de Gouzolle, du Mas, du Theil, de Boucherolles.

Châtellenies de Bourbon, de Souvigny, de Chantelle, de Verneuil.

De gueules, à trois rameaux d'or. — Pl. XV.

Noms féodaux. — Guill. Revel. — Preuves de Malte. — Nobil. d'Auvergne.

On trouve aussi souvent les armes de cette famille : *D'argent, à trois feuilles de sinople;* M. Bouillet les a données ainsi, nous avons préféré l'écusson reproduit par Guillaume Revel.

DE GOY, seigneurs d'Idogne, de Bègues. En Auvergne et en Bourbonnais.

Châtellenie de Gannat.

D'azur, à trois cors-de-chasse d'or, virolés d'argent. — Pl. XV.

Noms féodaux. — Arm. de la Gén. de Moulins. — Preuves au Cabinet des Titres. — Nobil. d'Auvergne. — Dict. de la Noblesse.

La Chesnaye-des-Bois, qui a donné la généalogie de cette famille, la fait venir des Pays-Bas; M. Bouillet, combattant cette assertion, la dit originaire d'Aigueperse, en Auvergne; nous partageons complètement cette opinion. Nous avons vu dans la maison Godemel, à Gannat, une plaque de cheminée du XVIIIe siècle, offrant deux écussons ovales accolés, timbrés d'une couronne de marquis, dont l'un porte les armes des de Goy.

GRAILLOT, seigneurs de Givrettes, des Mazières, de La Rivière, de La Mirette, de Thizon.

Châtellenie de Montluçon.

Armoiries inconnues.

Noms féodaux. — Regist. paroissiaux de Montluçon. — Bulletin de la Société d'Emulation de l'Allier, t. v.

On voit dans l'église Notre-Dame de Montluçon, plusieurs épitaphes de membres de cette famille des XVIIe et XVIIIe siècles.

DE LA GRANGE, seigneurs de Danodère, du Pastural.

Châtellenies de Chaveroche, de Bourbon.

Armoiries inconnues.

Noms féodaux.

DE LA GRANGE.

Châtellenie de Montluçon.

De gueules, au chevron d'argent, accompagné en pointe d'une gerbe d'or, au chef cousu d'azur, chargé de deux étoiles d'or. — Pl. XV.

Noms féodaux. — Arm. de la Gén. de Moulins.

DE LA GRANGE, v. Le Lièvre.

DE GRAVIÈRES, seigneurs de Gravières.

Châtellenies de Billy, de Verneuil.

Armoiries inconnues.

Noms féodaux.

DE GRESOLLES al. **DE GREZOLLES**. Originaires du Forez, en Bourbonnais et en Beaujolais.

Châtellenie de Chaveroche.

Armoiries inconnues.

Noms féodaux. — Nobil. d'Auvergne.

GRIFFET, seigneurs de La Baume. En Bourbonnais et en Forez.

Châtellenies de Billy, de Moulins.

D'azur, au griffon d'or, à trois croix ancrées d'argent rangées en chef. — Pl. XV.

<small>Noms féodaux. — Arch. de l'Allier. — Regist. paroissiaux de Neuvy. — Tabl. chronolog. — Arm. de la Gén. de Moulins. — Biogr. universelle.</small>

A cette famille appartenaient les jésuites Henri et Claude Griffet, auteurs de divers ouvrages de théologie, d'histoire et de littérature, morts dans le XVIIIe siècle, et un écrivain plus moderne, Antoine Griffet de La Baume, qui a publié des traductions d'ouvrages anglais.

DE GRIFFIER al. **DE GRIFFER**, seigneurs de Griffier, de La Palice.

Châtellenie de Billy.

Armoiries inconnues.

<small>Noms féodaux. — Arch. de l'Allier. — Nobil. d'Auvergne.</small>

DE GRIVEL, seigneurs de Grossouvre, d'Omme, de Montgoublin, de Saint-Aubin, de Vauvrille, de Grandvau; vicomtes d'Entrains; comtes d'Orouer; marquis de Pesselières. En Bourbonnais, en Berry, en Nivernais et en Auvergne.

Châtellenies de Germigny, d'Ainay, de Bourbon.

D'or, à la bande échiquetée de sable et d'argent de deux traits. — Pl. XXVI.

<small>Noms féodaux. — Invent. des Titres de Nevers. — Preuves de Malte. — Paillot. — La Chesnaye-des-Bois. — La Thaumassière. — Arm. du Nivernais.</small>

On trouve la généalogie de cette famille dans « l'Histoire du Berry » et dans le « Dictionnaire de la Noblesse ».

LE GROING, seigneurs de Villebouche, de Belabre, du Breuil, de Poireux, de La Brosse, de Favardines, de La Motte-Cheval, d'Herculat, du Montet, des Bouis, des Formes, de La Pouvrière, de Chaslus, de Saint-Avit, de La Maison-Neuve, de Belime, de Saunat, de La Salle, de La Lande, de Plaijoli, de La Rivière, de Puy-Bardin, de La Gagnerie, de Vandègre, de Molles, de Veulot, de Fontnoble, de Montebras, de Saint-Sauvier; barons de Grissegousset; vicomte de La Motte-au-Groing; comtes de La Romagère; marquis de Treignat. En Berry, en Bourbonnais et en Auvergne.

Châtellenies de Montluçon, d'Hérisson.

D'argent, à trois têtes de lion arrachées de gueules, couronnées d'or. — **Pl. XVI.**

Noms féodaux. — Preuves des comtes de Lyon. — Manusc. de Guichenon. — Vertot. — Hist. du Berry. — Roy d'armes. — Dict. de la Noblesse. — Nobil. d'Auvergne.

La Thaumassière a donné la généalogie de cette famille qui se trouve aussi dans les manuscrits de Guichenon, à la bibliothèque de la Faculté de médecine de Montpellier, et dans le « Dictionnaire de la Noblesse ». La branche de La Motte-au-Groing a brisé son blason d'un croissant de sable en abime, et celle de Saint-Sauvier, d'un croissant d'azur posé de même.

On voit dans l'église de Treignat, près de Montluçon, la statue tombale d'Antoine Le Groing, seigneur de Villebouche, mort en 1505.

DE GROSBOIS, seigneurs de l'Etang.

Châtellenies d'Hérisson, de Montluçon, de Murat.

Armoiries inconnues.

Noms féodaux.

GROZIEUX DE LA GUÉRENNE al. GROSYEUX.

Châtellenies d'Ainay, de Montluçon.

De sinople, à trois lapins courants d'or, au chef cousu d'azur, chargé d'une lune d'argent. — Pl. XVI.

<small>Noms féodaux.</small>

DE GUÉNÉGAUD, seigneurs de Guénégaud, du Plessis-Belleville; barons de Saint-Just; vicomtes de Sye et de Semoine, comtes de Montbrison; marquis de Plancy. En Bourbonnais, à Paris et en Champagne.

Châtellenies de Verneuil, de Billy.

De gueules, au lion d'or. — Pl. XVI.

<small>Noms féodaux.— Hist. des grands offic. de la Couronne.— Vulson de La Colombière. — Dict. de la Noblesse. — Guichenon. — Dict. véridique. — Waroquier de Combles.— Nobil. d'Auvergne.</small>

« L'ancien fief de Guénégaud, près de Saint-Pourçain, dit M. Bouillet, a été le patrimoine d'une famille noble de même nom, depuis le commencement du XIV⁰ siècle, ainsi que le constatent de nombreux actes de foi-hommage rendus à raison de cette seigneurie et autres, situées autour de la petite ville de Saint-Pourçain..... Nul doute sur l'existence et la noblesse ancienne de cette famille de Guénégaud, mais ici se présente un doute; une famille de Guénégaud, originaire du même lieu, possédant la même terre, s'est élevée rapidement en passant par l'office de secrétaire du roi, office qui, d'ordinaire, s'accordait dans un but d'acheminement à la noblesse, mais très-rarement à des nobles. La question se présente donc de savoir si Claude de Guénégaud, seigneur du lieu, pourvu de l'office de secrétaire du roi, le 4 mai 1600, appartenait à l'ancienne race des seigneurs de Guénégaud, ou s'il en avait usurpé le nom. » M. Bouillet se prononce pour la première hypothèse, malgré l'avis des généalogistes, et nous partageons son opinion. Nous croyons donc que la famille de Guénégaud, qui s'est illustrée par le mérite de plusieurs de ses membres, par des services rendus à l'Etat et par de grandes alliances, est bien la

même que celle qui possédait Guénégaud aux XIV⁰ et XV⁰ siècles. Henri de Guénégaud, seigneur du Plessis, marquis de Plancy, etc., secrétaire d'État et garde des sceaux des Ordres du roi, portait, suivant le P. Anselme : *Ecartelé : aux 1 et 4 d'azur, à la croix d'or, chargée d'un croissant de gueules en abime*, qui est de Lacroix; *au 2 contre-écartelé aux 1 et 4 d'azur, à trois fleurs de lys d'or, à la bordure engrelée de gueules, et aux 2 et 3 d'or, à trois tourteaux de gueules*, qui est de Courtenay ; *au 3 d'argent, à deux pals de sable*, qui est de Harlay; *et sur le tout, de gueules au lion d'or*, qui est de Guénégaud.

GUÉRIN, seigneurs de Monteil, de Chandelier, de Chermont, de Saint-Bonnet.

Châtellenies de Billy, de Vichy.

D'azur, au chevron d'or, accompagné en chef de deux étoiles de même et en pointe d'un croissant d'argent. — Pl. XVI.

Noms féodaux. — Arch. de l'Allier. — Tabl. chronolog. — Arm. de la Gén. de Moulins.

Quelquefois le croissant qui figure dans les armes de cette famille, est surmonté d'une palme d'or.

GUÉRIN, seigneurs d'Etrouchier, de Champagnier, de La Genebrière.

Châtellenie de Montluçon.

D'azur, à trois poissons d'argent en pal rangés en chef, et une loutre de même en pointe. — Pl. XVI.

Noms féodaux. — Regist. paroissiaux de Montluçon.

Les armes attribuées à cette famille par « l'Armorial manuscrit de la Généralité de Moulins » : *De gueules, à une caisse de tambour d'argent posée en bande*, sont évidemment fausses. Nous donnons le blason ci-dessus d'après un ancien cachet de famille.

DE LA GUICHE, seigneurs de Chaveroche, de Torcy, de Jaligny; comtes de Saint-Géran-de-Vaux et de La Palice. Originaires du Mâconnais, en Bourbonnais et en Auvergne.

Châtellenies de Chaveroche, de Billy.

De sinople, au sautoir d'or. — Pl. XVI.

Noms féodaux.— Hist. des grands offic. de la Couronne.— Arch. de l'Allier.— Invent. des Titres de Nevers. — Nobil. d'Auvergne.

La branche aînée de cette illustre famille s'établit en Bourbonnais, en 1540, par suite du mariage de Gabriel, seigneur de La Guiche, de Chameront, etc., avec Anne Soreau, petite-nièce d'Agnès Sorel ou Soreau, fille unique et héritière d'Antoine Soreau, seigneur de Saint-Géran, et de Perrone de Salignac. Cette branche s'éteignit, à la fin du XVIIe siècle, en la personne de Bernard de La Guiche, dont la naissance et l'enfance furent entourées de circonstances si mystérieuses, et qui eut à soutenir un procès fort long pour sa possession d'État. Ce procès est raconté dans les histoires du Bourbonnais et dans les causes célèbres.

Quelquefois les La Guiche du Bourbonnais écartelèrent leur blason de celui des Soreau, comme on peut le voir aux clefs de voûte de la chapelle du château de Saint-Géran-de-Vaux, bâti par cette famille; quelquefois ils brisèrent d'un croissant d'argent en chef; mais les armes des La Guiche avec le sautoir seul se trouvent, parties de celles des Tournon, dans la chapelle du château de Jaligny. Cette chapelle fut arrangée par Jean-François de La Guiche, seigneur de Saint-Géran, maréchal de France, mari de Anne de Tournon, mort en 1632.

La généalogie des La Guiche est rapportée par « l'Histoire des grands officiers de la Couronne », par Moreri, etc.

GUILLAUD DE LA MOTTE, seigneurs de La Motte, des Gouttes, du Ryau, de Montberon, de Varennes, de Jaligny, de Châtel-Perron; barons de Boucé.

Châtellenie de Chaveroche.

D'azur, au chevron, accompagné en chef de deux étoiles et en pointe d'un fermail, le tout d'or. — Pl. XVI.

Noms féodaux. — Regist. paroissiaux de Boucé, de Thiel. — Preuves de Malte d'Antoine de Charry des Gouttes. — Arm. de la Gén. de Moulins.

GUILLOUET D'ORVILLIERS, seigneurs d'Orvilliers, de La Motte-Chamaron, de Vellatte, de La Tronçais, de Laleuf, de La Guérenne.

Châtellenies de Murat, de Bourbon.

D'azur, à trois fers de pique d'or. — Pl. XVI.

Noms féodaux. — Arm. de la Gén. de Moulins. — Tabl. chronologique. — Hist. du Bourbonnais.

A cette famille appartenait Gilbert Guillouet d'Orvilliers, vice-amiral et cordon-rouge, mort vers la fin du XVIIIe siècle.

GUY, seigneurs de Laye, de La Tournelle, de Ferrières, de Maignance.

Châtellenie de Montluçon.

Armoiries inconnues.

Noms féodaux. — Arch. de l'Allier.

HARDY, seigneurs des Loges, de La Motte-de-Moux, des Prosts.

Châtellenie de Moulins.

Armoiries inconnues.

<small>Noms féodaux. — Mémoires des Intendants. — Regist. paroissiaux de Neuilly-le-Réal. — Tabl. chronologique.</small>

HASTIER DE JOLIVETTE, seigneurs de Jolivette al. de La Jolivette, de Corgenay.

Châtellenie de Moulins.

D'azur, au croissant d'argent, accompagné de trois étoiles de même. — Pl. XVI.

<small>Noms féodaux. — Arch. de l'Allier. — Tabl. chronologique. — Arm. de la Gén. de Moulins.</small>

« L'Armorial manuscrit » attribue à cette famille des armes différentes : *D'azur, à deux flèches d'or posées en croix.*

HÉRAULT, seigneurs de Chantemilau, de Château-Gaillard.

Châtellenie de Billy.

D'argent, à trois grues de sable. — Pl. XVI.

<small>Noms féodaux. — Tabl. chronologique. — Arm. de la Gén. de Moulins.</small>

D'HERISSON al. **D'HERIÇON**, seigneurs de Civray, de l'Ouroux-de-Bouble, de Vérignet.

Châtellenie d'Hérisson.

Armoiries inconnues.

<small>Noms féodaux.</small>

L'HERMITE, v. DE GAYÈTE.

HÉRON, seigneurs de Lorme, de La Chenal-Beaugard, de Cordebœuf.

Châtellenies de Verneuil, de Chantelle, de Billy.

D'or, au chevron d'azur, accompagné en chef de deux grenades de sinople, feuillées de même et ouvertes de gueules, et en pointe d'un héron de sable, becqué et membré de gueules. — Pl. XVI.

<small>Noms féodaux. — Tabl. chronologique. — Arm. de la Gén. de Moulins.</small>

HEROYS, seigneurs de Montaigu-lès-Coulandon, de Certilly, d'Origny, de Mingot, de La Ramas, du Coudray, de Mirebeau, de Chamillet, de La Grande-Augère, du Sault.

Châtellenies de Moulins, de Belleperche.

De gueules, au héron d'argent. — Pl. XVI.

<small>Noms féodaux. — Arch. de l'Allier. — Tabl. chronologique. — Reg. paroissiaux d'Iseure. — Preuves de Malte, aux arch. du Rhône. — Arm. de la Gén. de Moulins.</small>

<small>On trouve aussi les armes de cette famille ainsi décrites dans « l'Armorial manuscrit » : *D'azur, à l'oiseau d'or, becquetant un raisin d'argent, branché et feuillé du second émail, sortant d'une terrasse de sinople.*</small>

HEULHARD, seigneurs de Certilly, des Garnaudes.

Châtellenie de Moulins.

D'argent, au chevron de gueules, accompagné de trois œillets de même, tigés et feuillés de sinople. — Pl. XVI.

<small>Noms féodaux. — Tabl. chronologique. — Arm. de la Gén. de Moulins.</small>

Un écusson à ces armes, timbré d'une couronne de comte, se voit sur les jetons frappés pour Jacques Heulhard, conseiller au présidial de Moulins, maire de cette ville de 1786 à 1790.

HUGON DE GIVRY, seigneurs de Fourchaud, de Givry, de Pouzy, de Gennetines, de Laugère.

Châtellenies de Souvigny, de Bourbon.

D'argent, au cygne de sinople, accolé d'une couronne d'or, accompagné en chef de deux cœurs de gueules. — Pl. XVI.

<small>Noms féodaux. — Arch. de l'Allier. — Arch. du château d'Embourg. — Arm. de la Gén. de Moulins.</small>

HUGUET, seigneurs de Lys, de La Chaise, de Montchenin.

Châtellenie d'Hérisson.

Armoiries inconnues.

<small>Noms féodaux.</small>

D'HURIEL, seigneurs d'Huriel.

Châtellenie de Montluçon.

Armoiries inconnues.

<small>Ancien Bourbonnais.</small>

IMBERT DE BALORRE, seigneurs des Brioudes, de La Rue, de La Porte, de La Cour.

Châtellenies d'Ainay, de Moulins, de Verneuil.

D'azur, à onze besants d'argent, placés 4, 4 et 3, au chef d'or. — Pl. XVI.

Noms féodaux. — Arm. de la Gén. de Moulins.

« L'Armorial manuscrit de la Généralité de Moulins » décrit ainsi les armes de cette famille : *D'azur, à la nuée d'or en chef, de laquelle tombe une pluie d'argent sur une terrasse de même.*

D'ISSERPENS al. **DES SERPENS**, seigneurs d'Isserpens, de Servilly, de Châteauroux, de Vergan, de Puy-Moûtier, de Chitain, de La Rue, de Sorbiers, de Villesanois, de Voroz, de Lodde, de Magny, de Vesvre, de Mortillon, de Villenole; barons et comtes de Gondras. En Bourbonnais, en Auvergne, en Forez, en Nivernais et en Beaujolais.

Châtellenies de Billy, de Chaveroche, de Moulins, de Souvigny.

D'or, au lion d'azur, armé et lampassé de gueules. — Pl. XVI.

Noms féodaux. — Anc. Bourb. — Guill. Revel. — Arch. de l'Allier. — Arch. du château de Vesvre. — Manusc. de Guichenon. — Preuves des comtes de Lyon. — Preuves de Malte, aux arch. du Rhône. — Mém. de Castelnau. — Vertot, etc.

Fort ancienne famille de chevalerie, qui prit son nom de la seigneurie d'Isserpent ou mieux Isserpens, près de La Palice. On trouve ses armes décrites de diverses manières, tantôt le lion est de sinople, tantôt le champ est d'argent; nous avons adopté l'écusson donné par l'armorial de Guillaume Revel.

JACQUELOT, seigneurs de Morinot, de Contressol, de Chantemerle, de Vesvre, de Villette.

Châtellenies de Moulins, de Billy.

D'azur, au chevron, accompagné en chef de deux étoiles et en pointe d'une rose, le tout d'or. — Pl. XVI.

Noms féodaux. — Regist. paroissiaux de Gannat et de Pierrefitte. — Arch. du château de Vesvre. — Tabl. chronologique. — Arm. de la Gén. de Moulins.

JALADON DE LA BARRE, seigneurs de La Barre, de Gironne, de La Pluyade, de Préchardet, de La Plante. En Bourbonnais et à Paris.

Châtellenie de Montluçon.

Ecartelé : aux 1 et 4 d'azur, à la barre d'or; aux 2 et 3 d'argent, à trois feuilles de laurier de sinople, sortant d'une terrasse de même; sur le tout d'or, à la lance de gueules posée en bande. — Pl. XVI.

Noms féodaux. — Regist. paroissiaux de Montluçon et de Marcillat. — Arm. de la Gén. de Moulins et de la Gén. de Paris.

On trouve dans l'église Notre-Dame de Montluçon, plusieurs épitaphes des XVIIe et XVIIIe siècles, de membres de cette famille.

DE JALIGNY, seigneurs de Jaligny.

Châtellenie de Chaveroche.

Armoiries inconnues.

<small>Noms féodaux. — Anc. Bourb. — Nobil. d'Auvergne.</small>

Famille qui posséda originairement la seigneurie de Jaligny, avant que cette terre ne vint dans la maison de Châtillon. Voir, pour l'histoire de cette famille, les articles de M. Fanjoux, dans le tome x de « l'Art en Province ».

DE JALIGNY.

Châtellenies de Billy, de Moulins.

Armoiries inconnues.

<small>Arch. de l'Allier. — Regist. paroissiaux d'Iseure. — Anc. Bourbonnais.</small>

Cette famille, à laquelle appartenait probablement l'historien Guillaume de Jaligny, secrétaire du duc Pierre II, qui a laissé des mémoires sur les évènements politiques des années 1486, 1487, 1488 et 1489, mémoires recueillis par Godefroy, dans son « Histoire de Charles VIII », n'avait rien de commun avec la famille des seigneurs de Jaligny, dont nous venons de parler.

DE JAMES, seigneurs de Quirielle, de Montifaut, de La Tour, de Therron, de Montcombroux, de Baudéduit, des Forges.

Châtellenie de Chaveroche.

De gueules, au dauphin pâmé et couché d'or. — Pl. XVI.

<small>D'Hozier. — Regist. paroissiaux de Bert. — Arm. de la Gén. de Moulins.</small>

On trouve la généalogie de cette famille dans D'Hozier et dans La Chesnaye-des-Bois.

JAMET, seigneurs de Saulcet, de La Motte-Regnaud, de La Tenarde.

Châtellenies de Bourbon, d'Hérisson, de Murat, de Chaveroche.

D'argent, au chêne de sinople, fruité d'or. — Pl. XVI.

<small>Noms féodaux. — Guill. Revel.</small>

DE JANTES, seigneurs de Châtelus, de Champvincent, de Saint-Vincent, de Saint-Léger-des-Bruyères.

Châtellenie de Chaveroche.

Armoiries inconnues.

<small>Noms féodaux.</small>

DE JAS, seigneurs de Saint-Bonnet, de Saint-Géran-le-Puy. En Bourbonnais et en Forez.

Châtellenie de Billy.

D'azur, à l'aigle au vol abaissé d'argent, couronnée de même. — Pl. XVII.

<small>Noms féodaux. — Guill. Revel. — Preuves au Cabinet des Titres. — D'Hozier.</small>

On trouve aussi quelquefois les armes de cette famille ainsi décrites : *D'azur, à l'aigle d'argent, couronnée, becquée et membrée de gueules.*

JEHANNOT al. **JEANNOT DE BARTILLAT**, seigneurs de Sarre, de Bonnefont, de Mossat, de La Loue, de Bienassis, de Malicorne, de La Cave, de Laage-Bartillat, de Courcioux, de Croz, de Chavernat, du Liat, de Longbosc, de Fleuriet, de Beaumont, de Frontenac, de Borassier, de La Dure, de Passat, de Ranciat, de Ronnet, de La Châtre, de Saint-Victor, de Villiers, du Fressineau, de La Bazelle, de Gloize, de Pallière, de Pons, des Bordes; barons d'Huriel et de Saint-Marcel; marquis d'Huriel-Bartillat.

Châtellenies de Montluçon, d'Hérisson.

D'azur, au chevron d'or, au chef de même, chargé d'un lion léopardé de gueules. — Pl. XVII.

<small>Noms féodaux. — Tabl. chronologique. — La Chesnaye-des-Bois. — Chevillard. — Saint-Allais. — Dict. véridique.</small>

<small>Saint-Allais a donné la généalogie complète de cette famille dans le tome XVI de son « Nobiliaire universel de France ». La baronnie d'Huriel, les seigneuries et justices de Mossat, de Frontenac, de Bartillat, de Laage-Chevalier, de Lombosc, du Liat, de Bonnefont et autres terres en dépendant furent réunies pour ne former qu'une seule et même seigneurie, sous le nom et dénomination de marquisat d'Huriel-Bartillat, par lettres patentes du roi Louis XV, du mois de mars 1744, registrées au Parlement de Paris, le 28 août de la même année, et en la chambre des Comptes, le 17 mai 1746, en faveur de Louis-Joachim Jehannot de Bartillat, chevalier, mestre-de-camp de cavalerie.</small>

JOLLY, seigneurs du Bouchaud, de Chamardon, de Châtillon, de La Vernelle.

Châtellenies de Moulins, de Bourbon.

D'azur, à trois taux d'or. — Pl. XVII.

<small>Noms féodaux. — Tabl. chronologique. — Arm. de la Gén. de Moulins.</small>

JORDAN al. JORDAIN, seigneurs de Giverlais.

Châtellenies d'Hérisson, de Chantelle.

Armoiries inconnues.

<small>Noms féodaux. — Arch. de l'Allier.</small>

DE JOSIAN, seigneurs de Grandval.

Châtellenie de Chaveroche.

D'azur, à la tête de léopard d'argent al. *d'or, accompagnée de trois coquilles de même.* — Pl. XVII.

<small>Regist. de Maintenue. — Arch. du château du Ryau. — Arm. de la Gén. de Moulins.</small>

JOSSE, seigneurs de Villette, de Luçay, de La Pommeraye, de Jannillat, de Lauzat, de La Besche.

Châtellenie de Chaveroche.

Armoiries inconnues.

<small>Noms féodaux.</small>

DU JOUHANNEL, seigneurs de Jensat, des Clodis.

Châtellenie de Chantelle.

D'azur, à la couronne, accompagnée en chef d'un croissant entre deux étoiles, et en pointe d'un croissant, le tout d'or. — Pl. XXVI.

Cahier de la Noblesse du Bourbonnais.

DE LAGE al. **DE LAAGE**, seigneurs de Chezelle, de La Cour, de Puyhault, de Lavaux-Sainte-Anne, de Quinssaines.

Châtellenies de Montluçon, d'Hérisson, d'Huriel.

D'argent, au chevron de gueules, à la bordure de sable. — Pl. XVII.

Noms féodaux. — Arch. de l'Allier. — Guill. Revel.

LAMBERT, seigneurs de Chaveroche, de Gozon, de Perregort.

Châtellenies d'Hérisson, de Montluçon.

De gueules, au lion de sable, armé et lampassé d'or. — Pl. XVII.

Noms féodaux. — Guill. Revel.

DE LAPELIN, seigneurs de Lapelin, de La Presle, de Boussac, du Pontet, du Follet, de Bionzay, de Barbignat.

Châtellenies de Chantelle, de Verneuil, de Moulins.

D'or, au chevron d'azur, accompagné de trois roses de gueules. — Pl. XVII.

Noms féodaux. — Arch. de l'Allier. — Regist. paroissiaux d'Iseure et de Montmarault. — Arm. de la Gén. de Moulins.

On voit les armes de cette famille, peintes au XVII^e siècle, sur des écussons dans la chapelle du Follet, actuellement de la Vierge, en l'église d'Iseure, près de Moulins. On trouve quelquefois le blason des Lapelin : *D'azur, au chevron d'or, accompagné de trois roses de même.*

DE LAUGÈRE, seigneurs de Laugère, de Champberault.

Châtellenie de Belleperche.

D'azur, à trois cosses de genêt d'or. — Pl. XVII.

Noms féodaux. — Guill. Revel.

DE LAVAL, seigneurs de Jensat, du Cluzel, du Petit-Marc.

Châtellenies de Chantelle, de Murat, de Chaveroche.

Armoiries inconnues.

Noms féodaux.

DE LAVAL, seigneurs de Bélair, de Landrenye. En Bourbonnais et en Forez.

Châtellenie de Moulins.

De..... à l'aigle de..... à la bande brochant sur le tout. — Pl. XVII.

Noms féodaux. — Anc. Bourbonnais.

On voit à Iseure, près de l'église, deux épitaphes de membres de cette famille, sur lesquelles sont gravées les armoiries que nous avons décrites d'une manière incomplète, n'en connaissant pas les émaux.

DE LAVAROUX, v. Thomas.

DE LAVAUX, seigneurs de Lavaux-Sainte-Anne, de Champaigue, des Landays.

Châtellenie de Montluçon.

Armoiries inconnues.

Noms féodaux.

DE LAYAC, seigneurs de Layac.

Châtellenie de Chaveroche.

D'azur, à deux bandes d'argent, et entre les bandes, trois étoiles de même. — Pl. XVII.

Guillaume Revel.

DE LAYE, seigneurs d'Issards, de Cheveignes, de Boucé.

Châtellenies de Billy, de Moulins, de Souvigny, de Chaveroche.

Armoiries inconnues.

Noms féodaux.

DU LEGAUD, seigneurs du Legaud, de l'Estang.

Châtellenie de Montluçon.

Armoiries inconnues.

Regist. paroissiaux de Doyet.

LEGROS, seigneurs de Charnes.

Châtellenies de Moulins, de Belleperche.

D'azur, semé de losanges d'or, au lion d'argent brochant sur le tout. — Pl. XVII.

Noms féodaux. — Regist. paroissiaux d'Iseure. — Arm. de la Gén. de Moulins.

Les armes attribuées à cette famille par « l'Armorial manuscrit » sont évidemment fausses. Nous donnons celles-ci d'après un cachet de la famille.

DE LEUGY, seigneurs de Jorzat, de Goutemore.

Châtellenies de Billy, de Chaveroche.

Armoiries inconnues.

Noms féodaux.

DE LEVIS, seigneurs de Champagnac, des Granges, de Margerides, des Barres, de Beauregard, de Bruy, de Maumont, de Lurcy-le-Sauvage, de La Brandière, de Champeroux, de Bournat, de Vesvre, de Mortillon, de Pierrefitte, de Montormentier-sur-Loire, de Franchesse, de Monestay, des Grandes-Forges, de Châtellus, du Breuil, de Bosc, de Butavant, de La Roche, de l'Allière; barons et comtes de Charlus; vicomtes de Lugny; comtes de Saignes; marquis de Poligny; ducs-pairs de Lévis, etc. Originaires du Hurepoix, en Bourbonnais, en Forez, etc.

Châtellenies d'Ainay, de Moulins, de Bourbon, de Billy.

D'or, à trois chevrons de sable. — Pl. XVII.

<small>Noms féodaux. — Hist. des grands offic. de la Couronne, etc.</small>

Deux branches de l'illustre maison des Lévis, dont la généalogie se trouve dans « l'Histoire des grands officiers de la Couronne », celle des seigneurs de Châteaumorand et celle des comtes de Charlus, furent possessionnées dans le Bourbonnais. La dernière de ces branches y eut une duché-pairie, sous le nom de Lévis, par Lettres-Patentes du roi Louis XV, données à Paris en février 1723, registrées au Parlement le 22 du même mois, en faveur de Charles-Eugène de Lévis, lieutenant-général des armées du roi et au gouvernement du Bourbonnais, etc.

LEYDIER, seigneurs du Méage, de Besson.

Châtellenies de Souvigny, de Billy, de Chantelle, de Verneuil.

Armoiries inconnues.

<small>Noms féodaux.</small>

LE LIÈVRE DE LA GRANGE, seigneurs de Méréville, de Marchais, d'Amilly, de Bougival, de Becherel, du Clos-Béranger, de La Haye, de Chauvigny, de La Cour-lès-Sarcelles, de La Chaussée-Bougival, du Mesnil-sur-Oise, de La Chaussée-sur-Seine, du Mesvillet-en-Brie, du Grand-Combreux, de La Motte-le-Gayant, d'Artange, de Grisy, de Suisnes, de Chérelles, de La Touche-Limousinière, du Breuil, de Rousseloy, de Champigny, du Quesnel; barons d'Huriel et de Lorme; marquis de Fourilles, de La Grange-le-Roi et d'Attilly; comtes de l'Empire; pairs de France. Dans l'Ile-de-France, en Bourbonnais, en Brie et à Paris.

Châtellenies de Montluçon, de Chantelle.

D'azur, au chevron d'or, accompagné en chef de deux roses d'argent, et en pointe d'une aigle éployée au vol abaissé de même. — Pl. XVII.

Noms féodaux. — Arm. de la chambre des Comptes. — Tablettes historiques et généalogiques. — Mercure de France pour 1766. — Lainé. — Preuves pour l'Ordre de Saint-Lazare, etc.

Cette famille, illustrée par les services distingués qu'elle a rendus dans la carrière des armes et la haute magistrature, est possessionnée en Bourbonnais depuis le premier quart du XVIIe siècle. La seigneurie de Fourilles, près de Chantelle, mouvant immédiatement du roi à cause de son duché de Bourbon, et dominant les seigneuries de La Borde, du Vauzot et des Brosses-au-Val, avait été érigée en marquisat, comme nous l'avons dit, en 1610, en faveur de Blaise-Antoine de Chaumejean; Thomas Le Lièvre, baron d'Huriel, seigneur d'Artange, président au Grand-Conseil, conseiller d'honneur au parlement de Paris, conseiller des rois Louis XIII et Louis XIV en leurs conseils d'Etat et privé, etc., obtint confirmation et jouissance de ladite érection de Henri IV, en faveur de lui et de ses hoirs mâles « pour estre pleinement et à toujours qualifié marquis
« dudit Fourilles, en prenant rang parmi les autres marquis du royaume à dater
« de la création de 1610, et jouissant des autorité, prééminence et privilèges
« tant au fait de guerre qu'assemblées de noblesse, comme pouvoient faire

« Blaise de Chaumejean et ses hoirs mâles. Voulant que la justice soit exercée
« audit lieu, tant en matière civile que criminelle, sous les nom et autorité
« dudit Thomas Le Lièvre, marquis de Fourilles ; ordonnant à tous nobles et
« roturiers, sujets dudit marquisat, de faire déclaration des hommages et de-
« voirs féodaux par eux dus audit marquis de Fourilles et à ses successeurs ».
Lesdites lettres datées de Saint-Germain-en-Laye, au mois d'octobre 1648, furent
entérinées au parlement de Paris et à la chambre des Comptes en 1649.

A cette famille appartient M. le marquis de La Grange, ancien pair de France, sénateur et membre de l'Institut, sixième marquis de Fourilles depuis l'érection de 1648.

La généalogie de cette maison se trouve dans le tome v des « Archives de la noblesse de France ».

DU LIGONDÈS, seigneurs du Ligondès, du Chaulx, de Saint-Bonnet, de Châteaubodeau, de La Motte, du Breuil, des Farges, de La Garde, de Mouzerines, du Chaseau, de Saint-Sauveur, de Vieille-Vigne, d'Avrilly, de Rochefort, de Puy-Saint-Bonnet, de Chanoy, de Saint-Donet ; comtes de Rochefort ; comtes et marquis du Ligondès. Originaires de Combraille, en Auvergne, en Bourbonnais, dans La Marche et dans le Berry.

Châtellenies de Montluçon, d'Hérisson, de Chantelle, de Moulins.

D'azur, semé de molettes d'éperon d'or, au lion de même brochant sur le tout. — Pl. XVII.

Noms féodaux. — Preuves au Cabinet des Titres. — Audigier. — Vertot. — Preuves de Malte, aux archiv. du Rhône. — Chevillard. — Dict. de la Noblesse. — Nobil. d'Auvergne, etc.

Les armes de cette famille figurent dans l'ornementation de la grande salle du château de Rochefort, qui fut arrangé, vers le milieu du XVIIe siècle, par Jean du Ligondès, premier seigneur de Rochefort de la famille.

DE LINGENDES, seigneurs de Borlatier.

Châtellenie de Moulins.

Armoiries inconnues.

Noms féodaux.

DE LINGENDES, seigneurs de Chauveau, de Cheselle, de La Pouge, de Cindré, des Guiots, de Bouterot, de Chillot, de Vaumas.

Châtellenies de Chaveroche, de Moulins.

D'azur, au chevron d'or, accompagné de trois glands de même. — Pl. XVII.

Noms féodaux. — Arch. de l'Allier. — Regist. paroissiaux d'Iseure. — Preuves de Malte, aux archiv. du Rhône. — Dict. des anoblissements. — Tabl. chronologique. — Arm. de la Gén. de Moulins. — Roy d'armes. — Anc. Bourbonnais.

Nous croyons que cette famille, ancienne du reste en Bourbonnais, est distincte de la précédente. Quelques auteurs donnent pour armes aux Lingendes : *D'azur, à trois glands d'or,* nous avons préféré adopter le blason qui est gravé sur l'épitaphe d'un membre de cette famille, mort en 1629, épitaphe qui se voit à Iseure. A la famille de Lingendes appartenaient : Claude, supérieur de la maison professe des jésuites de Paris, prédicateur célèbre, mort en 1660; Jean, frère du précédent, connu par ses poésies, mort jeune en 1616; et Claude, évêque de Sarlat, puis de Mâcon, conseiller d'Etat et député du clergé en 1655.

DU LION, seigneurs de Quinssaines, de La Cave, de Montaubert, de La Murette. En Bourbonnais et en Forez.

Châtellenies de Billy, de Montluçon.

D'azur, au lion d'or. — Pl. XVII.

<small>Arch. de l'Allier. — Arm. de la Gén. de Moulins. — Preuves de Malte, aux arch du Rhône. — Saint-Allais, généalogie de la famille de Bartillat.</small>

DE LA LOIRE al. **DE LA LOERE**, seigneurs de Borassy, de Ville-Savoy, de Sailly, de Sazeret, de Bonnefont, des Bas, de Montfan, du Péage, du Pleix. En Bourbonnais et à Paris.

Châtellenies de Billy, de Chantelle, de Verneuil, de Vichy.

D'or, au chevron d'azur, accompagné de trois trèfles de même. — Pl. XVII.

<small>Noms féodaux. — Arch. de l'Allier. — Arm. de la Gén. de Moulins. — D'Hozier. — Chevillard. — Dict. véridique.</small>

On trouve dans D'Hozier et dans La Chesnaye-des-Bois la généalogie de cette famille.

LOISEAU DE LA VESVRE, seigneurs de La Vesvre, des Vergiers, de Bris, de Mont.

Châtellenies de Bourbon, de Moulins.

D'azur, au chevron d'or, accompagné en pointe d'un phénix d'argent, surmonté d'un soleil du second émail. — Pl. XVII.

<small>Noms féodaux. — Regist. paroissiaux d'Iseure. — Arm. de la Gén. de Moulins.</small>

LOISEL.

Châtellenie de Gannat.

D'azur, au chevron d'or, chargé d'une tour de gueules surmonté d'un soleil du second émail, et accompagné en chef de deux merlettes affrontées aussi d'or, et en pointe d'un lys au naturel, feuillé d'or. — Pl. XVII.

<small>Arch. de l'Allier.</small>

LOMET, seigneurs de Ceulat, de La Grelatte, des Foucauds.

Châtellenies de Moulins, de Chantelle.

D'azur, au globe d'argent. — Pl. XVII.

<small>Arm. de la Gén. de Moulins. — Regist. paroissiaux de Chantelle.</small>

LE LONG, seigneurs de Chenillac, de Sauget, de Chinière, de Thionne, de La Monnaye; comtes des Fougis. En Bourbonnais et en Berry.

Châtellenies de Chaveroche, de Murat, de Verneuil, de Moulins.

D'azur, au chevron d'or, accompagné de trois étoiles d'argent. — Pl. XVIII.

<small>Noms féodaux. — Guill. Revel. — Preuves des comtes de Lyon. — La Chesnaye-des-Bois. — Vertot. — Arm. de la Gén. de Moulins.</small>

DE LONGBOS al. LONGBOSC, seigneurs de Longbosc, des Cousts, de La Grange. En Bourbonnais et en Berry.

Châtellenies de Bourbon, de Montluçon.

D'argent, à deux chevrons de sable. — Pl. XVIII.

<small>Noms féodaux. — Guill. Revel.</small>

DE LONGUEIL, seigneurs de Beauverger, de Saulzet, de Listenois; marquis de Longueil. Originaires de Normandie, à Paris et en Bourbonnais.

Châtellenie de Gannat.

D'azur, à trois roses d'argent, au chef d'or, chargé de trois roses de gueules. — Pl. XVIII.

<small>Noms féodaux. — Arch. de l'Allier. — Tablettes de Thémis. — Dict. de la Noblesse.</small>

Branche de la grande famille de ce nom du parlement de Paris, dont on trouve la généalogie dans La Chesnaye-des-Bois.

DE LORME DE PAGNAT, seigneurs de Pagnat, de La Motte-de-Lorme, de La Jolivette, de Prenez, de Périgère, de Mons, de Limons.

Châtellenie de Gannat.

D'argent, à trois merlettes de sable, accompagnées de neuf étoiles de même rangées trois en chef, trois en fasce et trois en pointe. — Pl. XVIII.

<small>Noms féodaux. — D'Hozier. — Archiv. du château du Ryau. — Nobil. d'Auvergne.</small>

D'Hozier et La Chesnaye-des-Bois donnent la généalogie de cette famille.

DE LOUAN, seigneurs d'Arfeuille, du Rondet, de La Motte-Verger, de Voussac, de La Jolivette, du Pleix, de La Forest-Mauvoisin, de Persac, de Montfan, de Fontariol, de Gouttière, de Courçais, de Boué, de La Pallodière.

Châtellenies de Bourbon, de Chantelle, de Verneuil, d'Hérisson, d'Ainay.

D'azur, au chevron d'or, accompagné de trois croissants de même. — Pl. XVIII.

<small>Noms féodaux. — D'Hozier. — Arm. de la Gén. de Moulins. — Regist. paroissiaux du Theil.</small>

<small>Quelquefois on trouve le chevron accompagné de trois croissants d'argent. La généalogie de cette famille est donnée par D'Hozier.</small>

DE LOUBENS-VERDALLE, seigneurs de Louroux, de Puy-Barmont, de Chatain, de Thoury, de Fayolle; marquis de Verdalle. Originaires du Béarn, en Languedoc, en Combraille, en Auvergne, en Bourbonnais et dans La Marche.

Châtellenie de Montluçon.

De gueules, au loup ravissant d'or. — Pl. XVIII.

<small>Arch. de l'Allier. — D. Vaissette. — Hist. des grands offic. de la Couronne. — Gastelier de La Tour. — Waroquier de Combles. — Saint-Allais. — Nobil. d'Auvergne.</small>

<small>Saint-Allais a publié, dans le t. VIII de son « Nobiliaire Universel », la généalogie de cette famille.</small>

LE LOUP, seigneurs de Beauvoir, de Sanciat, de Pierrebrune, de Montfan, de Bellenave, de Saulcet, de Saint-Marcel,

de Préchonnet, du Chier, de Ramades, de Menetou-sur-Cher, de Sazeret. En Bourbonnais et en Auvergne.

Châtellenies de Montluçon, de Verneuil, de Murat, de Souvigny, de Chantelle.

D'azur, au loup passant d'or, armé et lampassé de gueules. — Pl. XVIII.

Noms féodaux. — Guill. Revel. — Manusc. de Guichenon. — Arch. de l'Allier. — Preuves de Malte, aux arch. du Rhône. — Anc. Bourbonnais. — Segoing. — Gastelier de La Tour. — Dict. de la Noblesse. — Nobil. d'Auvergne.

On trouve dans les manuscrits de Guichenon et dans La Chesnaye-des-Bois, la généalogie de cette famille éteinte, au XVIIe siècle, dans les maisons de Rochechouart et de Choiseuil.

LOURDIN, v. de Saligny.

LUCAS, baron de l'Empire.

Armoiries inconnues.

Le baron Joseph-Auguste Lucas, médecin des eaux de Vichy, auteur de divers ouvrages, était né à Gannat en 1768.

DE LUÇAY, seigneurs de Champbertrand, de Beauregard, de Boisbernier.

Châtellenies de Bourbon, de Montluçon.

Armoiries inconnues.

Noms féodaux.

DE LUCHET, seigneurs de Chiro-Retaillat, de Maurisset, de Parreguine, de Persat, d'Oignat. En Bourbonnais et dans La Marche.

Châtellenie de Montluçon.

Armoiries inconnues.

Noms féodaux. — Regist. de Maintenue.

LULIER al. **LUYLIER**, seigneurs de La Varenne, du Châtelard, de La Rivière, de La Couchera, de La Cousture.

Châtellenies de Montluçon, d'Hérisson.

Armoiries inconnues.

Noms féodaux.

DE LYONNE, seigneurs de Lyonne.

Châtellenie de Gannat.

Armoiries inconnues.

Noms féodaux.

MAGNIN, seigneurs de Panloup.

Châtellenie de Moulins.

D'azur, au chevron d'or, accompagné en chef de deux tours d'argent, et en pointe d'un lion de même. — Pl. XVIII.

<small>Regist. paroissiaux d'Iseure. — Arm. de la Gén. de Moulins.</small>

MAITRE, seigneurs du Mas-de-Teillet, de Lolière, de La Devesche, du Claux, de Laage.

Châtellenie de Montluçon.

Armoiries inconnues.

<small>Noms féodaux. — Arch. de l'Allier.</small>

DE MALLERET, seigneurs de La Nouzière, de Lussac.

Châtellenie de Montluçon.

D'or, au sautoir d'azur, accompagné en chef d'un lion issant de gueules. — Pl. XVIII.

<small>Guill. Revel. — Vertot. — Preuves de Malte, aux arch. du Rhône.</small>

DE MANISSY, seigneurs de La Bastie, du Griffier, de Rives, de Beaucroissant; barons de Chappes; comtes de Ferrières. Originaires du Comtat-Venaissin, en Bourbonnais.

Châtellenie de Vichy.

De gueules, à deux clefs d'argent passées en sautoir, accompagnées en chef d'une étoile d'or. — Pl. XVIII.

<small>Noms féodaux. — Arch. du château de Ferrières. — Regist. paroissiaux de Ferrières et d'Arfeuilles. — Courcelles. — Dict. de la Noblesse. — Arm. de la Gén. de Moulins.</small>

DE MARCELLANGE, seigneurs de Marcellange, d'Arson, de Pontlung, de La Motte-Marceau, de Juigny, de Montmartinge, des Oullières, de Chambonnet, de Vaudot, de Varennes-les-Brechards, de La Grange, de Ferrières, de Cossaye, de Ris, de Launoy. En Nivernais et en Bourbonnais.

Châtellenies de Moulins, de Chaveroche, de Chantelle.

D'or, au lion de sable, armé, lampassé et couronné de gueules. — Pl. XVIII.

Noms féodaux. — Guill. Revel. — Arch. de l'Allier. — Arch. de Decize. — Invent. des Titres de Nevers. — Preuves de Malte, aux arch. du Rhône. — Preuves au Cabinet des Titres. — Arm. de la Gén. de Moulins. — Dict. de la Noblesse. — Nobil. d'Auvergne.

MARCELLIN.

Châtellenie de Gannat.

D'argent, au soleil d'azur, soutenu d'un croissant de même. — Pl. XVIII.

Arm. de la Gén. de Moulins.

DE MARCENAT, seigneurs de Marcenat, de Bar.

Châtellenies de Gannat, de Chantelle, de Chaveroche.

Armoiries inconnues.

Noms féodaux. — Arch. de l'Allier.

DE MARCY, seigneurs de Marcy.

Châtellenie de Moulins.

Armoiries inconnues.

Noms féodaux.

DE MARESCHAL, seigneurs de Cressanges, de Montcombroux, de Noyers, de Fourchaud, de La Fin, de Fins, de Villars, de Franchesse, de Bouqueteraud, de La Chapelle, de La Poissonnière, de La Motte-Cheval, de La Vallée, de La Salle, de Gattelière, de Verrière, du Puy, d'Embourg, de Bonpré, des Gravières, des Quatre-Vents, de Tronget, de Châtillon, des Manteaux, des Perets, de La Motte-des-Noix, de La Creuse, de Parcenat. Originaires du Forez, en Bourbonnais.

Châtellenies de Souvigny, de Bourbon, de Verneuil, de Chantelle, de Chaveroche, de Murat, etc.

D'or, à trois tourteaux d'azur, chargés chacun d'une étoile d'argent. — Pl. XVIII.

Noms féodaux. — Guill. Revel. — Arch. de l'Allier. — Preuves de Malte, aux arch. du Rhône. — Vertot. — Arm. de la Gén. de Moulins. — Dict. de la Noblesse. — Regist. paroissiaux de Franchesse. — Nobil. d'Auvergne.

Les armes primitives de cette famille étaient : *D'or, à trois étoiles de sable*; Guillaume Revel les donne ainsi, et on les trouve sculptées de cette manière sur des cheminées et à des clefs de voûte de l'ancien couvent des Génovéfains de Chantelle, construit au XVe siècle, par Jacques Mareschal, prieur de ce lieu. Nous ne savons quelle fut la cause de ce changement d'armoiries. Quelquefois les tourteaux sont bordés de sable.

Nous croyons la famille Mareschal originaire du Forez, où elle possédait

au XIIIe siècle les seigneuries d'Apinac, de Saint-Marcellin et du Colombier. On la trouve en Bourbonnais depuis l'an 1300. La Chesnaye-des-Bois donne un fragment de la généalogie de cette famille.

DE MARIOL, seigneurs de Creuzier-le-Neuf, de Saint-Martin.

Châtellenies de Billy, de Vichy.

D'argent, au lion de sable, armé d'or et lampassé de gueules. — Pl. XVIII.

<small>Noms féodaux. — Guill. Revel. — Arch. de l'Allier.</small>

DE MARS, seigneurs de Mars, de Bellaine, de Châteauroux, de Beaumont, d'Isserpens, de Néronde. Originaires du pays de Dombes, en Beaujolais, en Forez, en Bourbonnais et en Auvergne.

Châtellenie de Billy.

De gueules, à trois pals d'or, au franc-canton d'azur. — Pl. XVIII.

<small>Noms féodaux. — Arch. de l'Allier. — Preuves de Saint-Cyr et des comtes de Lyon.— Guill. Revel. — Nobil. d'Auvergne.</small>

MARSAULT, seigneurs de Pouzy, du Coudray, de Fougères, de La Magnance.

Châtellenies de Moulins, de Bourbon.

Armoiries inconnues.

Noms féodaux.

DE MART, seigneurs de Mart, de Grandmart.

Châtellenie de Chaveroche.

Armoiries inconnues.

Noms féodaux.

MARTIN, seigneurs de La Grange-Chastenoys, des Places.

Châtellenies de Billy, de Chaveroche, de Gannat.

D'or, au chevron de sable, accompagné en chef de deux molettes de même, et en pointe d'un paon rouant d'azur et de sinople. — Pl. XVIII.

Noms féodaux. — Regist. de Maintenue. — Arm. de la Gén. de Moulins.

DE MARZAC, seigneurs de Marzac, de La Porte, de La Garde.

Châtellenies de Murat, de Verneuil.

Armoiries inconnues.

Noms féodaux.

DU MAS, seigneurs du Puy, de La Coudre, de Montabert, du Colombier, de l'Isle, de Benegon, de Riffardeau. En Bourbonnais et en Provence.

Châtellenies d'Ainay, de Billy, de Montluçon, d'Hérisson, de Murat.

D'azur, à la fasce d'or, accompagnée de trois besants de même. — Pl. XVIII.

<small>Noms féodaux. — Etat de la Provence. — Dict. de la Noblesse. — Nobil. d'Auvergne.</small>

Une branche de cette famille, qui est originaire du Bourbonnais et non du Berry, comme l'affirme l'abbé Robert de Briançon, passa au commencement du XVIe siècle, en Provence, où elle fut substituée à une branche de la maison de Castellane, par suite d'un mariage.

DE MASCON, seigneurs de Neuville, de La Chaize, d'Anglard, du Chey, de Gouttières, de Saint-Julien, de La Geneste. En Auvergne et en Bourbonnais.

Châtellenie de Gannat.

Armoiries inconnues.

<small>Noms féodaux. — Nobil. d'Auvergne.</small>

M. Bouillet a attribué à cette famille les armes d'une famille de Macour, mentionnée par Guillaume Revel comme habitant l'Auvergne.

DE MASSÉ, seigneurs du Vernet, de Saint-Hilaire, de La Feuillade, de Marseias. En Auvergne et en Bourbonnais.

Châtellenie de Gannat.

D'azur, au tronc d'arbre arraché d'argent et trois étoiles d'or rangées en chef. — Pl. XVIII.

Noms féodaux. — Arm. de la Gén. de Moulins. — Nobil. d'Auvergne.

M. Bouillet donne pour armes à cette famille : *D'azur, à l'arbre arraché d'or, au chef cousu de gueules, chargé de trois croissants d'argent.* Ce blason était sans doute celui de la branche d'Auvergne.

MAUBERT.

Châtellenie de Gannat.

Armoiries inconnues.

Noms féodaux.

DE MAUGILBERT al. DE MAS-GILBERT, seigneurs de Manhious, de Boulée.

Châtellenies de Verneuil, de Murat, de Souvigny.

Armoiries inconnues.

Noms féodaux.

DE MAUVOISIN, seigneurs de La Forest-Mauvoisin, du Pin, des Arbres, de Neuvy-Pailloux, de Bost-Pesche, de Belière. Originaires de La Marche, en Berry et en Bourbonnais.

Châtellenies d'Hérisson, de Murat, d'Ainay.

D'azur, à deux lions léopardés de gueules, semés de mouchetures d'hermine d'argent. — Pl. XVIII.

Noms féodaux. — Guill. Revel. — Segoing. — Mss. de Guichenon. — La Thaumassière.

Dans Segoing, les lions léopardés sont d'argent semés de mouchetures d'hermine de gueules. Dans « l'Histoire du Berry », qui donne la généalogie de la famille, les lions sont de gueules et d'hermine.

DE MAY, seigneurs de Salvert, de Villemolay, de La Vedellerie, de La Salle, de Marmagne, du Boucheroux, de La Motte-Villain, de Breuilly, de Rouzière; comtes du May de Termont. En Bourbonnais, en Poitou et dans La Marche.

Châtellenies d'Hérisson, de Montluçon.

D'azur, à la fasce d'or, accompagnée de trois roses d'argent. — Pl. XVIII.

Noms féodaux. — D'Hozier. — Arm. de la Gén. de Moulins.— Nobil. d'Auvergne. — Dict. généal. des familles du Poitou.

D'Hozier et M. Beauchet-Filleau ont donné la généalogie de cette famille. La branche du Poitou porte des armes différentes : *D'azur, à la fasce d'argent, chargée de deux roses de gueules, accompagnée en chef d'un lambel d'argent de trois pendants, et en pointe d'une rose de même.*

DES MAZIÈRES, seigneurs des Mazières.

Châtellenies de Néris, d'Hérisson.

Armoiries inconnues.

Noms féodaux.

DU MÉAGE, seigneurs du Méage al. du Mayage.

Châtellenie de Chaveroche.

Armoiries inconnues.

Noms féodaux. — Arch. du château du Ryau.

MEGRET, seigneurs de La Cour-Chapeau, du Fraigne, du Pouzet, de Charmois, de La Motte-Feuille, des Gazous. Originaires de Lyon, en Bourbonnais.

Châtellenie de Moulins.

Armoiries inconnues.

Tabl. chronologique. — Arch. de l'Allier.

MEILHEURAT, seigneurs des Pruraux, des Rondons, de Montcombroux, de Petiot, de La Forterre, de La Motte-Menusier.

Châtellenie de Chaveroche.

De gueules, au chevron d'or, accompagné en pointe d'un lion léopardé de même, au chef cousu d'azur, chargé de trois croisettes tréflées anglées de flammes d'argent. — Pl. XIX.

Noms féodaux. — Lettres de Noblesse de 1815.

DE MELLERAN, seigneurs de Melleran.

Châtellenie de Chaveroche.

Armoiries inconnues.

Noms féodaux.

DE MELLARS, seigneurs de La Cogneure, de Guilay.

Châtellenies de Chantelle, de Verneuil, d'Hérisson.

Armoiries inconnues.

Noms féodaux.

DE MÉMORIN, seigneurs de Mémorin.

Châtellenie de Moulins.

Armoiries inconnues.

Noms féodaux.

MENUDET, seigneurs des Bordes, de La Barbottière, de Belair, de Bellegarde, de Beaurepaire, de Bonpré.

Châtellenie de Moulins.

Armoiries inconnues.

Arch. de l'Allier. — Regist. paroissiaux de Neuvy. — Arch. du château du Ryau.

MERCIER, seigneurs de Chamborat.

Châtellenies de Moulins, de Chantelle.

De gueules, au chevron d'or, accompagné de trois étoiles de même. — Pl. XIX.

Noms féodaux. — Tabl. chronologique. — Arm. de la Gén. de Moulins.

DE MÉSANGY, seigneurs de Mésangy, de Bruillat.

Châtellenies de Bourbon, de Germigny.

Armoiries inconnues.

Noms féodaux.

DE MESCHATIN, seigneurs de Druille, de La Faye, de La Flotte, de Buxière, de Verfeu, de Saulzet, de Pouzieux, du Villain, de Biouzay, de Tinon, de Pravel, des Thibodats, de La Mollière, de Servier, de La Motte-Ginçay; barons du Bouis. En Bourbonnais et en Forez.

Châtellenies de Verneuil, de Billy, de Bourbon, de Chantelle, de Murat.

D'azur, au rencontre de cerf d'argent, au chef de même. — Pl. XIX.

Noms féodaux. — Arch. de l'Allier. — Preuves des comtes de Lyon. — Vertot. — Ménestrier. — Gastelier de La Tour. — Arm. de la Gén. de Moulins. — Mémorial de Dombes, etc.

On trouve quelquefois le rencontre de cerf d'or, d'autres fois c'est un massacre; nous avons préféré suivre l'opinion du P. Ménestrier. Cette ancienne maison de chevalerie, l'une des plus marquantes de la province, a fourni des chevaliers de Malte, des chanoines-comtes de Lyon, des chanoinesses de Remiremont et de Bussière, etc.

MESCHIN, seigneurs de Vèce, de Rizolle, de Creuzier-le-Vieux, de Mazerot, de Luçay, de Lare.

Châtellenies de Chaveroche, de Chantelle, de Gannat, de Moulins, de Vichy.

Armoiries inconnues.

<small>Noms féodaux.</small>

DE MESCLIERS, seigneurs de Mescliers, de La Cousture.

Châtellenies de Bourbon, de Murat.

Armoiries inconnues.

<small>Noms féodaux.</small>

METENIER, seigneurs de Goutemore, de Bussière.

Châtellenie de Montluçon.

D'or, à trois trèfles de sable. — Pl. XIX.

DU MEUBLE, seigneurs du Meuble.

Châtellenie de Chaveroche.

Armoiries inconnues.

<small>Noms féodaux.</small>

MICHEL, seigneurs des Salles, de La Chenay, de Vely, de Comerat, de Berchère, de Royes, de Boucherolles, de La

Belouse, de Mercy, du Châtel, du Créaly, de Bellecour. Originaires de Normandie, en Bourbonnais.

Châtellenie de Moulins.

De gueules, à la croix d'argent, chargée de deux coquilles d'azur, une en chef et l'autre en pointe. — Pl. XIX.

Noms féodaux. — Arch. de l'Allier. — Tabl. chronologique. — Arm. de la Gén. de Moulins.

« L'Armorial manuscrit » attribue aux divers membres de la famille Michel qu'il mentionne, des armoiries différentes ; mais comme les preuves de cette famille font connaître son origine normande, et qu'une famille de Normandie du nom de Michel, qui a probablement une origine commune avec celle dont nous parlons, portait : *D'azur, à la croix d'or, cantonnée de quatre coquilles de même,* il est probable que le blason que nous donnons ici doit être adopté de préférence aux autres.

MICHEL, baron de l'Empire.

Armoiries inconnues.

Nous n'avons pu retrouver les armes du baron Michel, médecin en chef des hôpitaux de Rome sous l'Empire, natif de Montluçon.

MICHELON, seigneurs de Barbaste, de La Feuillaud, de Feline, de Laspierre.

Châtellenies de Bourbon, de Murat, d'Hérisson.

D'or, au chevron de gueules, chargé d'une coquille du champ, accompagné de trois coquilles du second émail. — Pl. XIX.

Noms féodaux. — Regist. paroissiaux de Montmarault. — Arm. de la Gén. de Moulins.

MILLE DES MORELLES, seigneurs des Morelles, du Randon, des Perrests, d'Embourg.

Châtellenie de Gannat.

D'or, à trois fers de flèche de sable. — Pl. XIX.

<small>Arch. de l'Allier. — Tabl. chronologique. — Regist. paroissiaux de Gannat et de Broût-Vernet.</small>

MIT, seigneurs de Bellefaye.

Châtellenies de Billy, de Chantelle, de Gannat.

Armoiries inconnues.

<small>Noms féodaux.</small>

DE MOLINS, seigneurs de Civray, de Chandon, de Bos-Farnoux.

Châtellenies d'Hérisson, d'Ainay.

D'argent, à trois mâcles de gueules, bordés de sable. — Pl. XIX.

<small>Noms féodaux. — Guill. Revel. — Preuves des comtes de Lyon.</small>

Quelquefois on trouve des losanges bordés d'azur à la place des mâcles, d'autres fois le blason de cette famille est reproduit : *D'azur, à trois losanges d'argent.*

DES MOLINS, seigneurs de Villers, de Villeban.

Châtellenies de Montluçon, de Bourbon, de Murat, de Chantelle.

De gueules, à la croix ancrée d'argent. — Pl. XIX.

Noms féodaux. — Guill. Revel.

DE MONCEAUX, seigneurs de Monceaux.

Châtellenies de Bourbon, de Vichy.

Armoiries inconnues.

Noms féodaux.

DE MONESTAY, seigneurs de Monestay, de La Geollière, de Commentry, de Malicorne, du Coudray, de Perussier, des Goutières, de La Forest, de Graveron, de La Grillière, de Chars; barons des Forges; comtes de Monestay.

Châtellenies de Montluçon, de Murat, de Verneuil.

D'argent, à la bande de sable, chargée de deux étoiles d'or. — Pl. XIX.

Noms féodaux. — Arch. de l'Allier. — Segoing. — La Thaumassière. — Nobil. d'Auvergne. — Revue hist. de la Noblesse, gén. de Cadier.

Selon La Thaumassière, qui a donné la généalogie de cette famille, son blason, depuis la fin du XVe siècle, aurait été : Ecartelé : *aux 1 et 4 d'argent, à la bande de sable, chargée de deux étoiles d'or, accostée de deux filets du second émail; et aux 2 et 3 de gueules, au lion d'argent,* qui est de La Faye, et cela à cause du mariage de Henri, seigneur de Monestay, avec Jeanne de La Faye, dame des Forges, qui apporta cette baronnie dans la famille de Monestay.

DE MONESTAY-CHAZERON, seigneurs de Bonay, de La Faye, de Châtel-Guion, de Fontenille, de Rochedagoux, de Goutière, de Pionsac, de Chars; barons de Fourchaud et des Forges; marquis de Chazeron. En Bourbonnais et en Auvergne.

Châtellenies de Montluçon, de Verneuil.

Ecartelé : aux 1 et 4 d'or, au chef émanché de trois pièces d'azur, qui est de Chazeron; *et aux 2 et 3 d'argent, à la bande de sable, chargée de deux étoiles d'or,* qui est de Monestay.

Noms féodaux. — Nobil. d'Auvergne. — Laîné. — Chevillard.

Gilbert de Chazeron, sénéchal et gouverneur du Bourbonnais, d'une des familles les plus illustres de l'Auvergne, eut, de Gabrielle de Saint-Nectaire sa femme, un fils mort sans enfants, et trois filles, dont la dernière, Claudine, mariée d'abord à Antoine de Cordebœuf-Beauverger-Montgon, épousa en secondes noces, en 1611, Gilbert de Monestay, seigneur des Forges, de la famille dont nous venons de parler; leur postérité releva le nom et les armes de Chazeron.

DE MONET, seigneurs de Monet.

Châtellenie de Chaveroche.

Armoiries inconnues.

Noms féodaux.

DE MONS, seigneurs de Mons, de Marcilly al. Marcillet, de Chambon, de Brunein, de Croset, de Soupèze, de Foux, de Marlot, de Salvert.

Châtellenies de Chantelle, de Moulins, de Verneuil, de Gannat.

D'azur, à l'aigle d'or, becquée et membrée de gueules. — Pl. XIX.

Noms féodaux. — Guill. Revel.

DE MONTAGNAC, seigneurs de Montagnac, de Chauvance, de Lignières, de Beaulieu, de l'Arfeuillère, de Saint-Lyrier, de La Cousture, de Bort; comtes et marquis de Montagnac. Originaires du Limousin, en Berry, en Auvergne, en Bourbonnais et en Nivernais.

Châtellenie de Montluçon.

De sable, au sautoir d'argent, cantonné de quatre molettes de même. — Pl. XIX.

Noms féodaux. — Preuves de Malte, aux arch. du Rhône. — Dict. de la Noblesse. — Preuves des comtes de Lyon. — Vertot. — Nobil. d'Auvergne. — Lainé, t. VIII.

« Il y a deux maisons fort anciennes connues sous ce nom en Limousin, dit
« le Nobiliaire de cette province de M. Lainé, celle de Gain de Montagnac et
« celle de Montagnac-Montagnac. Cette dernière a formé plusieurs branches,
« dont l'aînée, celle des marquis de Montagnac, possède encore la terre de ce
« nom, située entre Brives et Tulle, en Bas-Limousin. Deux branches se sont
« établies en Auvergne et en Bourbonnais. De cette dernière était Claude de
« l'Arfeuillère, reçu chevalier de l'Ordre de Malte, au prieuré d'Auvergne, en
« 1607; de celle d'Auvergne, Jacques de Montagnac de Lignières, reçu dans le
« même Ordre en 1665. En 1770, il existait cinq chevaliers du même Ordre
« de la branche de Chauvance, l'un grand-prieur d'Auvergne, un autre com-
« mandant de Villefranche. Cette maison portait anciennement : *De sable, à la
« croix d'argent,* depuis elle a porté les armes décrites ci-dessus ». La Chesnaye-des-Bois a donné la généalogie de cette famille.

DE MONTAIGU al. **MONTAGU**, seigneurs de Montaigu-le-Blain, de Moulin-Neuf, de Druffort, de Perremont, de Montgilbert, du Breuil, de Châteldon, de Regnier.

Châtellenies de Verneuil, de Billy, de Chaveroche.

De sinople, à la croix d'or, cantonnée de vingt croisettes de même. — Pl. XIX.

<small>Noms féodaux. — Guill. Revel. — Nobil. d'Auvergne.</small>

DE MONTASSIÉGÉ, seigneurs de Montassiégé, de Bord, de Villers, des Forges, de La Jarrie.

Châtellenies de Montluçon, de Murat, de Chantelle.

Ecartelé : aux 1 et 4 de gueules, à l'épée d'argent, garnie d'or, en bande, et une tête de léopard aussi d'or au premier canton; et aux 2 et 3 d'azur, au lion d'or, armé et lampassé de sable, traversé d'une épée d'or en barre. — Pl. XXVI.

<small>Noms féodaux. — Preuves de Malte, aux arch. du Rhône. — Arm. de la Gén. de Moulins.</small>

DE MONTBEL, seigneurs de Champeron, de Poitiers, de Laugère, de Saint-Marc, de Poiriers, des Preux ; comtes de Montbel. Originaires de Savoie, en Limousin, en Touraine et en Bourbonnais.

Châtellenie de Bourbon.

D'or, au lion de sable, armé et lampassé de gueules, à une

bande componée d'hermine et de gueules brochant sur le tout. — Pl. XIX.

<small>Noms féodaux. — D'Hozier. — Preuves des comtes de Lyon.</small>

La généalogie de cette famille a été donnée par D'Hozier.

DE MONTCHOISY, seigneurs de Montchoisy, de l'Espine, de Champbérat, de Font, de Bellevaine, de Châtel, de Boucé.

Châtellenies de Gannat, de Bourbon, de Souvigny, de Chantelle, de Billy.

D'azur, au chevron palé d'or et de gueules de huit pièces, accompagné de trois étoiles d'argent. — Pl. XIX.

<small>Noms féodaux. — Guill. Revel.</small>

DE MONTCLAR, seigneurs de Montclar.

Châtellenies de Billy, de Bourbon.

D'azur, au chevron d'or, accompagné de trois étoiles de même. — Pl. XIX.

<small>Noms féodaux. — Arm. de la Gén. de Moulins.</small>

Cette famille nous paraît n'avoir rien de commun avec la grande famille d'Auvergne du même nom.

DE MONTCLAU, seigneurs de Montclau.

Châtellenies de Chantelle, de Montluçon.

Armoiries inconnues.

Noms féodaux.

DE MONTCORBIER, seigneurs des Poutars, de Lingendes, de Pierrefitte.

Châtellenies de Chaveroche, de Moulins.

De sable, à trois grues al. *trois corbeaux d'argent, becqués et membrés du champ.* — Pl. XIX.

Noms féodaux. — Guill. Revel. — Regist. de Maintenue.

DE MONTESCHE, seigneurs de Givreuil.

Châtellenie de Souvigny.

Armoiries inconnues.

Noms féodaux. — Anc. Bourbonnais.

DE MONTESPEDON, seigneurs de Chastellar, du Mas-d'Escolier, de Parey, du Bouchat. En Auvergne et en Bourbonnais.

Châtellenies de Gannat, de Chantelle.

De sable, au lion d'argent, armé et lampassé de gueules. — Pl. XIX.

Noms féodaux. — Guill. Revel. — Dict. de la Noblesse. — Nobil. d'Auvergne.

DE MONTFAN, seigneurs de Montfan, de Genziac, de Chastenay, de Boudemange.

Châtellenies de Verneuil, de Chantelle.

Armoiries inconnues.

Noms féodaux.

Cette famille, éteinte vers la fin du XIVe siècle, prenait son nom d'un château situé près de Saint-Pourçain, qui appartint ensuite aux Le Loup.

DE MONTGARNAUT, seigneurs de Montgarnaut, de Pontcharraud.

Châtellenies de Moulins, d'Ainay.

D'argent, à deux fasces de gueules, accompagnées de quatre merlettes de même rangées en chef. — Pl. XIX.

Noms féodaux. — Guill. Revel.

DE MONTJOURNAL, seigneurs de Montjournal, de Drassy, des Hayes, de Vieillefont, de Vermillet, de Vallières, de Pracourt, de Bonnert, de Coudre, de Bussières, du Til, de Boz, de Cindré, du Vergier, de La Berlière.

Châtellenies de Billy, de Chaveroche, de Moulins, de Souvigny, de Verneuil.

Ecartelé : aux 1 et 4 de sable, à trois fleurs de lys d'argent; et aux 2 et 3 d'argent, au lion de sable, armé et lampassé de gueules. — Pl. XX.

Noms féodaux. — Guill. Revel. — Roy d'armes. — Segoing. — Verlot.

Selon M. de Courcelles, qui mentionne cette famille à l'article de la maison de Vichy, dans son « Histoire généalogique des pairs de France », son nom primitif aurait été Aubert; cette opinion nous paraît dénuée de tout fondement.

Les armes des Montjournal se voient accolées à celles des Beaucaire, dans la chapelle de l'église Saint-Martinien, dont nous avons parlé; le lion s'y trouve couronné.

DE MONTMORILLON, seigneurs de Montmorillon, de Monestay, de Creuzier-le-Vieux, de Vareilles, de Vaux, de Varennes, de Nizerolles, de Paluet; barons de Châtel-Montagne; comtes de Montmorillon. En Bourbonnais, en Forez et en Bourgogne.

Châtellenie de Billy.

D'or, à l'aigle de gueules. — Pl. XX.

Noms féodaux. — Guill. Revel. — Arch. de l'Allier. — Nobil. d'Auvergne. — Dict. de la Noblesse.

Les ouvrages généalogiques s'accordent à dire que cette famille prit son nom de la ville de Montmorillon en Poitou; quoi qu'il en soit, elle possédait aux XIIIe, XIVe et XVe siècles, des fiefs considérables en Bourbonnais, entre autres le château de Montmorillon et la baronnie de Châtel-Montagne, situés dans les montagnes limitrophes du Forez. Quelques membres de cette famille portèrent exclusivement le nom de Châtel-Montagne. Un sceau de Guy, sire de Châtel-Montagne, appendu à une charte de 1374 conservée aux archives de l'Allier, porte un écu à une aigle. Dans l'armorial de Guillaume Revel, on trouve Loys de Montmorillon dont l'écu est *d'or, à l'aigle de gueules,* avec ce cri de guerre : *Chasteau de Montaigne!*

DE MONTMORIN, seigneurs de Nades, de Saint-Hilaire, de l'Espinasse, de Beaunes, d'Aubierre, du Châtelard, de Mon-

taret, etc.; marquis de Montmorin. En Auvergne et en Bourbonnais.

De gueules, semé de molettes d'argent, au lion de même brochant sur le tout. — **Pl. XX.**

Noms féodaux. — Hist. des grands offic. de la Couronne. — Nobil. d'Auvergne, etc

Cette illustre famille d'Auvergne fut grandement possessionnée en Bourbonnais; on trouve sa généalogie dans « l'Histoire des grands officiers de la Couronne », dans le « Dictionnaire de la Noblesse », etc.

MONTONNET, seigneurs de Laugère.

Châtellenie de Bourbon.

Armoiries inconnues.

Noms féodaux.

DE MONTPALEIN, seigneurs de Montpalein, de Beçay, de Pracourt, des Granges.

Châtellenie de Chaveroche.

Armoiries inconnues.

Noms féodaux.

DE MONTROGNON, v. de Salvert.

MOREAU, seigneurs de Guénégaud, de Mirebeau, de Vogyes, de Mibonnet, de Gravière.

Châtellenies de Verneuil, de Moulins, de Billy, de Chaveroche.

Armoiries inconnues.

Noms féodaux.

MOREL, seigneurs de Chas, de La Vallée, de Fay, de Montgascon, de Trezel, de Cadelière, de Trésuble, de La Serre, des Eschelettes, de Champfolay.

Châtellenies de Chaveroche, de Billy.

D'hermine, à la fasce de gueules, chargée d'un coutelas d'argent, garni d'or. — Pl. XX.

Noms féodaux. — Dict. des anoblissements. — Regist. de Maintenue. — Arm. de la Gén. de Moulins.

DE MORGON, seigneurs de Morgon.

Châtellenie de Billy.

Armoiries inconnues.

Noms féodaux.

MORIO, comte de Marienborn.

Armoiries inconnues.

Bulletin de la Société d'Emulation de l'Allier.

Le général du génie Joseph-Antoine Morio, comte de Marienborn, ministre de la guerre en Westphalie sous le roi Jérôme-Napoléon, qui fut assassiné à Hesse-Cassel en 1811, était né à Chantelle le 6 janvier 1771. Nous n'avons pu retrouver ses armoiries.

M. l'abbé Boudant, curé de Chantelle, a donné, dans le tome II du « Bulletin de la Société d'Emulation de l'Allier », une excellente notice biographique sur le général Morio, extraite d'une histoire de la ville de Chantelle à laquelle il travaille depuis longtemps et que nous espérons voir bientôt paraître.

MORIO DE L'ISLE, baron de l'Empire.

Tiercé en fasce : au 1 d'azur, à cinq cotices d'or ; au 2 échiqueté d'argent et de sable ; au 3 d'azur, au chevron d'argent, accompagné de trois étoiles de même. — Pl. XX.

Lettres-Patentes de 1813.

Annet Morio de l'Isle, général de brigade au quatrième corps de la Grande-Armée, frère du précédent, fut créé baron en 1813. Il était né à Chantelle en 1779.

MORISSON, seigneurs de Peschin.

Châtellenie de Montluçon.

Armoiries inconnues.

Noms féodaux.

DE MORNAY, seigneurs de La Guerche, de Maugarnie, de Couelles. Originaires du Berry, en Bourbonnais et dans La Marche.

Châtellenie de Bourbon.

Burelé d'argent et de gueules, au lion morné de sable brochant sur le tout. — **Pl. XX.**

<small>Noms féodaux. — Hist. des grands offic. de la Couronne. — Nobil. d'Auvergne.</small>

On trouve une partie de la généalogie de cette famille dans « l'Histoire des grands officiers de la Couronne ».

DE MORTILLON, seigneurs de Mortillon, du Chernay, de Magny, de Varennes.

Châtellenies de Chaveroche, de Moulins.

Armoiries inconnues.

<small>Noms féodaux.</small>

DE LA MOTTE, seigneurs de La Motte, de La Valette.

Châtellenies de Montluçon, d'Hérisson.

D'argent, au lion de gueules, armé et lampassé d'azur. — **Pl. XX.**

<small>Noms féodaux. — Guill. Revel.</small>

DE LA MOTTE, seigneurs de La Motte-Jolivet, de Luzat, de Butavant, de Servier, de Monceaux, du Perroux, de Verrières, de Chambon, de Mazerier, de Fontaines. En Bourbonnais et en Picardie.

Châtellenies de Souvigny, de Billy, de Chaveroche, de Gannat, de Verneuil.

D'azur, au lion d'or, armé et lampassé de gueules, à la barre de sable brochant sur le tout. — Pl. XX.

<small>Noms féodaux. — Dict. de la Noblesse. — Nobil. d'Auvergne. — Revue historique de la Noblesse.</small>

Cette famille prit son nom du fief de La Motte-Jolivet, en la paroisse de Chemilly; nous la croyons tout à fait distincte de la famille précédente, bien que ses armoiries soient à peu près semblables à celles de cette dernière.

DE LA MOTTE D'ASPREMONT, seigneurs de La Motte, de Feuillet, de Villebret, de Noyant, de Saint-Genest; comtes d'Aspremont. En Bourbonnais et en Touraine.

Châtellenies de Montluçon, de Moulins, de Souvigny.

D'argent, à l'aigle au vol abaissé d'azur, becquée, membrée et couronnée de gueules. — Pl. XX.

<small>Noms féodaux. — Arch. de l'Allier. — Segoing — Vertot.</small>

DE LA MOUSSE, seigneurs de La Mousse, de Fraigne, de Plaisance, de Beaune, de La Faye, de Vernassoux, des Minières, de La Fin, du Teis, de Gouzolles, de Marcellange.

Châtellenies d'Hérisson, de Chaveroche, de Moulins.

De sable, au lion d'argent, armé, lampassé et couronné de gueules, au chevron de même brochant sur le tout. — Pl. XX.

<small>Noms féodaux. — Guill. Revel. — Arch. de l'Allier. — Arch. du château du Ryau. — Tableau de la Noblesse, de Waroquier.</small>

DE MOUSSY, seigneurs de Moussy, de Pouligny, de La Lande, de La Motte.

Châtellenie de Bourbon.

Armoiries inconnues.

Noms féodaux. — Arch. de l'Allier.

MULATIER DE LA TROLLIÈRE, seigneurs de La Trollière, de Vallevinault, de Peribez, de l'Etang-Neuf, de La Cornilière, de Saint-Maurice, des Bordes, de Beauvallon, de Belair, de Gosinière, d'Epinoux, d'Houplais, de Beaumanoir, de Genestines.

Châtellenies de Bourbon, de Souvigny, de Moulins, d'Ainay, de Verneuil.

D'azur, à trois têtes de mulet d'or, bridées de sable. — Pl. XX.

Noms féodaux. — Guill. Revel. — Arch. de l'Allier. — Preuves de Malte, aux arch. du Rhône. — Vertot. — Gastelier de La Tour.

Cette famille, fort ancienne en Bourbonnais, ajoutait, dès le milieu du XVe siècle, à son nom primitif, celui du fief de La Trollière, situé près de Saint-Menoux, sous lequel elle fut surtout connue depuis. On ne trouve pas toujours les armes des Mulatier de La Trollière décrites et figurées de la même manière : tantôt les têtes de mulet sont d'argent, tantôt ce sont des têtes de cheval, au lieu de têtes de mulet, enfin nous avons vu dans l'église de Saint-Pourçain-de-Malchère, près de Chevagne, une pierre tombale gravée de 1512, sur laquelle le blason de Marguerite de La Trollière, femme de Jean, seigneur d'Orvalet, est représenté écartelé d'une tête de mulet et d'une bande. Nous avons adopté le blason donné par Guillaume Revel.

DE MURAT, seigneurs de Murat, de Pouzy, de Mazères, de Beaumont, d'Avenières, de Saint-Marcel, de Bort, de Baladigant, de La Cousture, de Saint-Hilaire, de La Souche, de Parçon, de Vernières, de Puyhault, de Barbaste, de Laugère, du Breuil, de Fauquetières, du Pleix, d'Issart, du Plessis, de Chastenay, de La Font-de-Vensat, d'Igrande.

Châtellenies d'Ainay, de Bourbon, de Chantelle, de Souvigny, de Montluçon, de Murat, d'Hérisson, de Belleperche.

Echiqueté d'or et d'azur. — Pl. XX.

Noms féodaux. — Guill. Revel. — Arch. de l'Allier. — Preuves de Malte, aux arch. du Rhône. — Invent. des Titres de Nevers. — Nobil. d'Auvergne. — Regist. paroissiaux d'Igrande.

Cette famille, grandement possessionnée en Bourbonnais dès les premières années du XIVe siècle, nous paraît avoir une origine commune avec celle de Murat-de-Cros ou de Murat-le-Quaire, dont M. Bouillet donne la généalogie dans son « Nobiliaire d'Auvergne »; en effet, il y a beaucoup de rapport entre les armoiries de ces deux familles, et le cri de guerre des Murat du Bourbonnais, mentionné par Guillaume Revel, était : *Murat de Quaire*. Les armes des Murat se voient sculptées au château de Pouzy, dont les diverses constructions sont des XIVe et XVe siècles. On les retrouve aussi dans le vitrage d'une fenêtre de l'église d'Agonges, et sur des pierres tombales, dans l'église d'Aubigny.

DE NAFFOURS, seigneurs de Rugières.

Châtellenies de Billy, d'Hérisson.

Armoiries inconnues.

Noms féodaux.

DE NEUCHÈZE al. **DE NUCHÈZE**, seigneurs du Plessis, de La Motte, du Reray, de Saint-Léopardin-d'Augy, de Chanteloube, de Bapetresse, de La Boulognère; barons et comtes de Neuchèze. Originaires du Poitou, dans La Marche, en Angoumois, en Bourbonnais et en Nivernais.

Châtellenies de Bourbon, de Chaveroche.

De gueules, à neuf molettes à cinq pointes d'argent, posées trois, trois et trois. — Pl. XX.

<small>Noms féodaux.—Hist. de Malte de Vertot. — Preuves de Malte, aux arch. du Rhône. — La Thaumassière. — Dict. héraldique. — Dict. des familles de l'ancien Poitou. — Regist. paroissiaux de Garnat.</small>

On trouve un fragment de la généalogie de cette famille dans « l'Histoire du Berry » de La Thaumassière; le « Dictionnaire historique et généalogique des familles de l'ancien Poitou » de M. Beauchet-Filleau en donne une généalogie plus étendue, dans laquelle, toutefois, il n'est pas fait mention de la branche du Bourbonnais. Les armes des Neuchèze se voient dans la chapelle seigneuriale de l'église de Garnat-sur-Loire.

DE NEURRE, seigneurs de Neurre, de Boisbernier.

Châtellenie de Bourbon.

Armoiries inconnues.

<small>Noms féodaux. — Arch. du château du Ryau.</small>

DE NEUVILLE, seigneurs de Neuville, de La Lande, de La Chalore, de Jarzat, de Genosse, de La Guerche, de Lionne, de La Condamine, de Thauzelle, de l'Arboulerie, de La Maison-Neuve, de Cisternes.

Châtellenies de Gannat, de Montluçon, de Billy, de Murat.

D'azur, à la croix échiquetée d'argent et de gueules. — Pl. XX.

<small>Noms féodaux. — Arch. de l'Allier. — Guill. Revel. — Nobil. d'Auvergne.</small>

DE NOES, seigneurs de Besson, de Chamesgne, de Tieuges, de Joux, des Rifs.

Châtellenie de Souvigny.

Armoiries inconnues.

<small>Noms féodaux.</small>

LE NOIR, seigneurs de Cindré, du Bouys, du Cluseau, de Nades, de Chouvigny, de La Lisolle, d'Espinasse, de Mirebeau.

Châtellenies de Moulins, de Chaveroche, de Chantelle.

D'or, au chevron d'azur, surmonté d'un trèfle de sinople, accompagné en chef de deux trèfles de même, et en pointe d'une tête de maure de sable, tortillée d'argent. — Pl. XX.

<small>Noms féodaux. — Cahier de la Noblesse.</small>

OBEILH, seigneurs de Droiturier, de Bussolles, de La Grange, de Bellechassaigne.

Châtellenies de Billy, de Moulins.

Armoiries inconnues.

<small>Noms féodaux. — Arch. de l'Allier. — Regist. de Maintenue. — Regist. paroissiaux de Thiel.</small>

ORGUEIL, seigneurs des Ouches, de Villemouze, de La Cour-de-Besson, de Contigny, de Graveron, de Chirat-l'Eglise.

Châtellenies de Chantelle, de Murat, de Souvigny, de Verneuil.

Armoiries inconnues.

<small>Noms féodaux. — Nobil. d'Auvergne.</small>

D'ORJAULT DE BEAUMONT, seigneurs de Givonne, de Coussy, de Hauteville, de Parois, de Bresle, de Beaumont. En Champagne et en Bourbonnais.

Châtellenie de Souvigny.

D'or, à l'aigle de gueules. — Pl. XXVI.

<small>Vertot. — D'Hozier. — Dict. de la Noblesse. — Caumartin, procès-verbal de la recherche de la noblesse de Champagne. — Saint-Allais.</small>

ORNITE, seigneurs de Guénégaud, de Monar.

Châtellenie de Billy.

Armoiries inconnues.

<small>Noms féodaux.</small>

D'ORVALET, seigneurs d'Orvalet, du Pastural.

Châtellenies de Moulins, de Chaveroche.

Ecartelé d'argent et d'azur. — Pl. XX.

Noms féodaux. — Guill. Revel.

On voit dans l'église de Saint-Pourçain-de-Malchère, près de laquelle se trouve le château d'Orvalet, une pierre tombale offrant, gravées au trait, les figures d'un chevalier revêtu de son armure, et d'une dame en costume du XVIe siècle; on lit, en lettres minuscules gothiques, sur le biseau de la dalle, l'inscription suivante, dont une partie est cachée par de la maçonnerie : CY GIST IEHAN DORUALET ESCUIER SEIGNEUR DUD. LIEU..... IOUR DAURIL LA MIL V[e] XII et DAMOISELLE MARGUERITE DE LA TROLLIÈRE FEME LAQUELLE TRESPASSA. PRIEZ DIEU POR LAE. Sur la même dalle, sont figurées les armes de ces personnages : l'écu de Jean d'Orvalet, qui était grand-veneur du duc de Bourbon, est écartelé d'argent et d'azur; ce même blason se retrouve, peint sur verre, dans la baie du fond de l'église.

DE L'OURS, seigneurs de l'Ours.

Châtellenie d'Hérisson.

Armoiries inconnues.

Ancien Bourbonnais.

PAILLOUX, seigneurs de Molinet, de Champfort. En Bourbonnais et en Languedoc.

Châtellenie de Bourbon.

D'argent, au chevron de sable, accompagné en chef de deux roses de gueules, et en pointe d'un arbre de sinople. — Pl. XX.

<small>Arm. de la Gén. de Moulins. — Tableau généal. de la Noblesse.</small>

<small>On trouve dans le tome VII du « Tableau généalogique de la Noblesse », une notice sur cette famille, que Waroquier dit être originaire du Languedoc. Dans les preuves de Malte de la famille de Bron, aux archives du Rhône, l'écu de la famille Pailloux est figuré : *D'azur, à trois lys de jardin d'argent.*</small>

DE LA PALICE, seigneurs de La Motte-des-Noyers, du Châtelard, de La Motte-de-Lubie, de Chaseuil, de Blancsfossés, de Boudemange, de Champfolay, de Cébazat, de Saint-Geran-de-Vaux. En Bourbonnais, en Auvergne et en Bourgogne.

Châtellenies de Billy, de Verneuil.

D'argent, à trois lionceaux d'azur. — Pl. XX.

<small>Noms féodaux. — Arch. de l'Allier. — Preuves des comtes de Lyon. — Preuves de Malte, aux arch. du Rhône. — Mazures de l'Ile Barbe. — Nobil. d'Auvergne.</small>

PALIERNE DE CHASSENAY, seigneurs de l'Ecluse, de Mémorin, des Vaillots, de Montesche, du Moûtier, de La Bresne, de Chassenay, de Buzatier, de Marcou, du Châtelet. En Bourbonnais et en Nivernais.

Châtellenie de Moulins.

D'azur, à trois globes d'or, et trois larmes d'argent mal ordonnées. — Pl. XX.

<small>Noms féodaux. — Arch. de l'Allier. — Tableau chronologique. — Arm. de la Gén. de Moulins. — Regist. paroissiaux de Neuilly-le-Réal.</small>

Nous donnons les armes de cette famille telles qu'elle les porte actuellement, et telles qu'elles se voient à la clef de voûte de la chapelle du château de l'Ecluse, construite au commencement du XVIIe siècle; mais il est probable que les larmes n'en faisaient point partie originairement; au XVIIe siècle, la plupart des membres de la famille portaient simplement : *D'azur, à trois globes d'or*, comme on peut le voir dans « l'Armorial de la Généralité de Moulins ». On conserve au musée de la Société d'Emulation de l'Allier, une pierre du XVIIe siècle qui porte les armes des Palierne sculptées avec les trois globes. Quelquefois aussi les globes sont cintrés et croisés d'argent.

PAPON, seigneurs des Places, des Guillets, des Angles, de La Maignée, de Beaurepaire, des Rioux.

Châtellenies de La Palice, de Gannat.

D'azur, au chevron d'or, surmonté d'une étoile d'argent, accompagné de trois losanges de même, deux en chef et une en pointe, et deux étoiles aussi d'argent rangées en pointe. — Pl. XX.

Noms féodaux. — Arch. de l'Allier. — Arm. de la Gén. de Moulins. — Preuves de chapelain conventuel de Malte, aux arch. du Rhône.

DE PARAY, seigneurs de Paray.

Châtellenies de Gannat, de Souvigny.

Armoiries inconnues.

Noms féodaux. — Arch. de l'Allier. — Anc. Bourbonnais. — Nobil. d'Auvergne.

Peut-être M. Bouillet, qui mentionne dans son « Nobiliaire d'Auvergne » une famille de Paray ou de Parey, a-t-il confondu deux familles bien distinctes qui ont porté ce nom, mais dont une seule appartient au Bourbonnais, celle qui

prit son nom d'un fief situé dans la châtellenie de Verneuil. L'autre famille, dont l'existence est constatée dès le XIV⁰ siècle par les « Noms féodaux », et qui existait encore au XVIII⁰, habita le Brionnais et le Charolais. Nous ne savons si le peintre sur verre Jacques de Paray, né à Saint-Pourçain au milieu du XVI⁰ siècle, appartenait à la noble famille Bourbonnaise qui fait l'objet de cet article; cela nous paraît fort douteux.

PARCHOT, seigneurs de Togue, des Perrodins, de Villemouze.

Châtellenies de Billy, de Moulins.

D'azur, au chevron, accompagné en chef de deux roses, et en pointe d'une aigle, le tout d'argent. — Pl. XXI.

Noms féodaux.

Un jeton de 1769 porte, au revers des armes de la ville de Moulins, le blason de Simon-Gilbert Parchot, seigneur de Villemouze, maire de la ville, tel que nous venons de le décrire.

DE PARÇONS, seigneurs de Parçons.

Châtellenie de Bourbon.

Armoiries inconnues.

Noms féodaux.

PELET, v. de Beaufranchet.

PERETHON, seigneurs de La Châtre, de La Mallerée; barons de l'Empire.

Châtellenie de Montluçon.

Armoiries inconnues.

<small>Tableau chronolog. des trésoriers de France. — Regist. paroissiaux de Montluçon.</small>

DE LA PERRINE, seigneurs de La Perrine, du Plessis, du Ryau, de Rochebut. En Bourbonnais et en Nivernais.

Châtellenies de Belleperche, de Moulins.

Armoiries inconnues.

<small>Noms féodaux.— Arch. de l'Allier.— Arch. du château du Ryau.— Invent. des Titres de Nevers.</small>

PERROT, seigneurs de Chezelle, d'Estivareilles, des Gozis, de Montigny, des Madières, des Chalais, de Saint-Angel, du Coudray.

Châtellenies de Montluçon, d'Hérisson.

D'argent, au perroquet de sinople, posé sur une montagne à trois coupeaux de même, chargée d'un croissant d'argent, au chef de gueules, chargé de deux étoiles d'or. — Pl. XXI.

<small>Noms féodaux. — Regist. paroissiaux de Montluçon. — Arm. de la Gén. de Moulins.</small>

PERROTIN, seigneurs de la Serrée, de Monchenin, de Chambonnet, de Chevagne, des Moreaux, de Marry, de Lavaux.

Châtellenies de Moulins, de Chaveroche.

D'azur, au chevron d'or, surmonté d'un soleil de même, accompagné en pointe d'un croissant d'argent. — Pl. XXI.

<small>Noms féodaux. — Tabl. chronolog. — Regist. paroissiaux de Neuvy. — Arm. de la Gén. de Moulins.</small>

On a souvent confondu cette famille avec celle du même nom, en Berry, qui portait : *D'argent, à trois cœurs de gueules.*

DU PESCHIN, seigneurs du Peschin, de Bannassat, de Chanteloube, de Champfromental, de Mons, de Rougelac, de Montfan, de Morillon, de Bord, de Moncel, d'Artonne, de Cloz, de Mescliers, de Levroux. En Auvergne, en Bourbonnais et en Berry.

Châtellenies de Billy, de Murat, de Chantelle, de Verneuil, d'Hérisson, de Moulins, de Bourbon.

Ecartelé d'argent et d'azur, à la croix ancrée de gueules brochant sur le tout. — Pl. XXI.

<small>Noms féodaux. — Guill. Revel. — Preuves des comtes de Lyon. — Preuves de Malte, aux arch. du Rhône. — La Thaumassière. — Regist. paroissiaux de Doyet. — Nobil. d'Auvergne.</small>

Selon M. Bouillet, cette famille, dont le nom était Brun, serait venue d'Auvergne et aurait une origine commune avec celle des seigneurs de Champetières, de Job, de Pérignat, fort marquante dès le XIIIe siècle. Nous trouvons en Bourbonnais, dès l'an 1300, des Brun ou mieux des Lebrun, seigneurs du Peschin et d'autres fiefs, dans les châtellenies de Billy, de Chantelle et de Verneuil. Les armes de cette famille ont été données de diverses manières ; dans les preuves de Lyon, elles sont : *Coupé d'argent et d'azur, à la croix ancrée de gueules sur l'argent, et d'argent sur l'azur*; dans La Thaumassière, elles sont : *Ecartelé d'argent et d'azur, à la croix ancrée de gueules sur l'argent et d'argent sur l'azur.* Nous avons préféré l'écusson donné par Guillaume Revel.

PETITJEAN, seigneurs du Petit-Colombier, de Villebaut, de La Motte-Villien.

Châtellenies de Souvigny, d'Hérisson.

De sinople, à trois moutons d'argent et une étoile de même en abîme. — Pl. XXI.

<small>Noms féodaux. — Arm. de la Gén. de Moulins.</small>

DE PEULLE, seigneurs de Peulle, de Freigne, des Sangles.

Châtellenies d'Ainay, de Germigny, de Moulins.

Armoiries inconnues.

<small>Noms féodaux.</small>

DU PEYROUX, seigneurs des Escures, d'Esmand, de Mescliers, de La Rivière, du Mont, de Plignière, de Laspouze, du Pujaux, de Beaucaire, des Granges, du Vernay, de Saint-Farjol, de Manechal, des Leures, de Marpoulet, de Goutières, du Ludeix, de La Barge, de Fontelin, de Sourdeux, de Brandon, de Boisaubin, de Saint-Hilaire, de La Bussière, de Mazières, de La Coudre, de La Croisette; comtes du Peyroux. Originaires de La Marche, en Auvergne, en Berry et en Bourbonnais.

Châtellenies de Billy, de Montluçon.

De gueules, à trois chevrons d'or, au pal de même brochant sur le tout. — Pl. XXI.

Noms féodaux. — Preuves au Cabinet des Titres. — Preuves de Malte, aux arch. du Rhône. — Dict. de la Noblesse. — Vertot. — Hist. du Berry. — Nobil. d'Auvergne.

On trouve aussi quelquefois les armes de cette famille : *D'or, à trois chevrons d'azur, au pal de même brochant sur le tout*; nous avons adopté le blason décrit dans les « Preuves du Cabinet des Titres » et admis par Vertot. On trouve la généalogie de la famille du Peyroux dans Thaumas de La Thaumassière et dans La Chesnaye-des-Bois.

PICARD DU CHAMBON, seigneurs de Putay, de La Tour, de Launay, de Préréal, de Chambon, de La Chaise, de Beaupoirier, de Montrousset.

Châtellenies de Moulins, de Chaveroche.

De gueules, à la tête de cheval d'argent, bridée de même, à la bordure du second émail, chargée de huit croisettes de sable. — Pl. XXI.

Noms féodaux. — Regist. paroissiaux de Pierrefitte, de Diou, de Coulanges.

Nous ne donnons les armes de cette famille que sous toutes réserves, ne les connaissant que par un ancien cachet.

PIERRE, seigneurs de Frasnay, de Saincy, de La Garenne, du Chailloux, de Merlay, de l'Estoille, de Saint-Pourçain-de-Malchère, d'Orvalet, de La Barre, de La Salle, de La Vallée, de Jacilly, de Champrobert, de Montperroux, de Neuvy-le-Barrois. En Nivernais et en Bourbonnais.

Châtellenies de Moulins, de Bourbon.

D'azur, à la clef d'argent et au bourdon d'or passés en sau-

toir, accompagnés en chef d'une étoile du second émail, et en pointe d'une coquille du troisième. — Pl. XXI.

<small>Noms féodaux. — Tabl. chronologique. — Arm. de la Gén. de Moulins. — Généal. de la maison de Courvol.</small>

Ces armoiries sont gravées en tête de différentes épitaphes ou inscriptions commémoratives de fondations de la famille Pierre, de la fin du XVe siècle et des premières années du XVIe, qui se voient dans l'église de Dienne, en Nivernais. On trouve ce même blason dans la chapelle seigneuriale de l'église de Saint-Pourçain-de-Malchère.

DE PIERREPONT, seigneurs d'Arisolle, de Baleine, de Saint-Martin-des-Laids, de La Grange, de Lucenay-sur-Allier, du Vergier, de Puyfol. En Bourbonnais et en Nivernais.

Châtellenies de Moulins, de Belleperche, de Bourbon, de Chaveroche.

D'azur, au pont de quatre arches d'argent, maçonné de sable. — Pl. XXI.

<small>Noms féodaux. — Guill. Revel. — Arch. du château du Ryau. — Regist. paroissiaux de Villeneuve et d'Orouer. — Dict. de la Noblesse.</small>

PIN, seigneurs de La Charnée, des Ambrasses, de Saillers. Châtellenies de Chantelle, de Moulins.

D'azur, au chevron d'or, accompagné de trois pommes de pin de même. — Pl. XXI.

<small>Noms féodaux. — Tabl. chronologique. — Arm. de la Gén. de Moulins.</small>

DU PIN, seigneurs du Pin, de Frétitz, d'Estrées, de Fontenille.

Châtellenies de Chaveroche, de Moulins.

Armoiries inconnues.

Noms féodaux.

PLANTADE, seigneurs de Rabanon, de Saint-Martin, des Tillots, de La Bardinière, de Château-Brûlé, de Chitain.

Châtellenie de Billy.

D'or, au plantin arrachée de sinople, au chef de gueules, chargé d'un croissant d'argent, accosté de deux pélicans d'or ensanglantés de gueules. — Pl. XXI.

Noms féodaux.

Cette famille, qui nous est connue par les « Noms féodaux », est probablement une branche de la famille de Plantadis, mentionnée par le « Dictionnaire de la Noblesse » et par M. Bouillet, comme ayant habité le Languedoc et La Marche, dont le blason était, d'après les « Preuves de Malte » de la famille de Bosredon : *D'argent, à l'arbre de sinople, au chef d'azur, chargé d'un croissant d'argent entre deux étoiles d'or.* Nous donnons les armes de la famille Plantade sous toutes réserves, ne les connaissant que par un cachet.

DE PONCENAT, seigneurs de Poncenat, de Malandin.

Châtellenie de Billy.

Armoiries inconnues.

Noms féodaux.

DE PONTCHARRAUD, seigneurs de Pontcharraud.

Châtellenies d'Ainay, d'Hérisson.

Armoiries inconnues.

<small>Noms féodaux. — Preuves des comtes de Lyon.</small>

POPILLON, seigneurs de La Cour, des Granges, d'Arfeuille, du Boueix, de Villars, de Confex, de Paray-le-Frezy, d'Arisolle, d'Avrilly, de Matigny, de La Chaise; barons du Ryau et de Châtel-Montagne. En Bourbonnais et en Nivernais.

Châtellenies de Belleperche, de Billy, de Bourbon.

D'azur, à la fasce d'or, accompagnée de trois quintefeuilles d'argent. — Pl. XXI.

<small>Noms féodaux. — Arch. de l'Allier. — Arch. du château du Ryau. — Regist. paroissiaux de Villeneuve et d'Orouer. — Arm. de la Gén. de Moulins. — Hist. de Malte. — Segoing. — Tablettes historiques et généalogiques. — Mazures de l'Ile-Barbe.</small>

Les armes de cette famille se voient sculptées au château du Ryau, qui fut bâti, au commencement du XVIe siècle, par Charles Popillon, successivement orfèvre, argentier de la duchesse de Bourbon, et président de la chambre des Comptes de Moulins.

DE LA PORTE, seigneurs de La Porte.

Châtellenie de Verneuil.

Armoiries inconnues.

<small>Noms féodaux.</small>

Il ne faut pas confondre cette famille, sur laquelle nous avons fort peu de documents, avec la famille de La Porte d'Issertieux, du Berry.

POTRELAT DE GRILLON. Originaires de Savoie, en Bourbonnais.

D'azur, au chevron d'or, accompagné de trois étoiles de même, et surmonté d'un croissant d'argent. — Pl. XXI.

<small>Arch. de l'Allier, regist. de Provisions.</small>

DU PRAT, barons de Toury ; comtes du Prat, etc. En Auvergne, en Bourbonnais, dans l'Ile-de-France, et dans le Maine.

Châtellenie de Moulins.

D'or, à la fasce de sable, accompagnée de trois trèfles de sinople. — Pl. XXI.

<small>Noms féodaux. — Hist. des grands officiers de la Couronne. — Anc. Bourbonnais, etc.</small>

<small>On trouve la généalogie de cette famille dans « l'Histoire des grands officiers de la Couronne », dans « l'Histoire des chanceliers de France », dans les ouvrages de Moreri, de la Chesnaye-des-Bois, de Laîné.</small>

DU PRAT, v. des Bravards d'Eyssat.

DU PRÉ, seigneurs de Droiturier, de Lamègue.

Châtellenies de Billy, de Belleperche, de Moulins.

Armoiries inconnues.

<small>Noms féodaux. — Arch. de l'Allier.</small>

DE PRÉLAUT, seigneurs des Prunes, de Sandes, du Bouchet.

Châtellenies d'Hérisson, de Montluçon.

Armoiries inconnues.

Noms féodaux.

PRÉVERAUD, seigneurs de Putay, du Mounot, de Raquetière, de La Tour, des Plantais, de l'Aubépierre, des Fourniers, du Pleix, du Bosc, de La Boutresse, de Morinot, de Vesvre, de Mortillon, de Bornat, de Vaumas, de Breuillet.

Châtellenies de Moulins, de Chaveroche, de Bourbon.

D'azur, au chevron d'argent, accompagné de trois grenades de même. — Pl. XXI.

Noms féodaux. — Regist. paroissiaux de Monétay. — Arch. du château de Vesvre. — Arm. de la Gén. de Moulins.

On trouve aussi les armes de divers membres de cette famille : *D'azur, au chevron d'or, accompagné en pointe d'une tour d'argent,* et *d'azur, au chevron d'or, accompagné de trois étoiles d'argent.* Le nobiliaire de La Rochelle, publié dans les « Archives de la Noblesse de France », mentionne une famille Préveraud portant les armes que nous avons décrites ci-dessus.

PRÉVOST, seigneurs du Pastural, de Villars, de Peracier, du Pleix, de Laugère.

Châtellenies de Chaveroche, d'Hérisson, de Billy.

Armoiries inconnues.

Noms féodaux.

PRÉVOST, seigneurs de La Roche, de Toury-sur-Allier.

Châtellenie de Moulins.

D'azur, au chevron d'or, accompagné de trois pointes de diamant d'argent. — Pl. XXI.

<small>Noms féodaux. — Arm. de la Gén. de Moulins. — Regist. paroissiaux d'Aubigny.</small>

Nous avons vu ces armes grossièrement gravées sur la porte de l'ancienne chapelle du château de Toury-sur-Allier.

DE PUTAY, seigneurs de Putay, de Luçay, de La Forest, de Beaupoirier, de l'Estole.

Châtellenies de Chaveroche, de Bourbon, de Moulins.

Armoiries inconnues.

<small>Noms féodaux. — Arch. du château de Vesvre.</small>

DU PUY, seigneurs de Saint-Bonnet, du Vernay, de La Praele, d'Ussel.

Châtellenies de Gannat, de Chantelle.

Armoiries inconnues.

<small>Noms féodaux.</small>

DE PUYCHEVALIN, seigneurs du Riaul, du Bouchat, de Faoux, d'Aubigny.

Châtellenie de Belleperche.

Armoiries inconnues.

Noms féodaux.

DE QUIRIELLE, v. Simon.

RABUSSON, seigneurs de Vaure.

Châtellenie de Gannat.

D'argent, au buisson de sinople à sénestre, duquel sort un rat de sable en pointe. — Pl. XXI.

Noms féodaux. — Arch. de l'Allier. — Regist. paroissiaux de Gannat et de Poézat.

A cette famille appartenaient sans doute D. Paul Rabusson, supérieur général de l'ordre de Cluny, né à Gannat en 1634, et peut-être aussi le général Rabusson, dont nous allons donner le blason.

RABUSSON, baron de l'Empire.

D'azur, au cheval courant d'argent, surmonté d'une étoile de

même, au franc quartier de gueules, à l'épée d'argent en pal. — Pl. XXI.

Le général de division de la Garde impériale Rabusson, créé baron de l'Empire, était né à Gannat vers 1775.

DE LA RAMAS, seigneurs de Boiscoutaud, de La Guillermie, de Bonnaventure, de Sery.

Châtellenies de Billy, de Vichy.

Echiqueté d'or et d'azur, au lion de sable, lampassé de gueules, brochant sur le tout. — Pl. XXI.

Noms féodaux. — Arm. de la Gén. de Moulins. — Vertot.

RAQUIN, seigneurs de La Brosse-Raquin, de Lingendes, des Gouttes, de Fosseguérin.

Châtellenies de Moulins, de Chantelle, d'Hérisson, de Murat.

Armoiries inconnues.

Noms féodaux. — Preuves de Malte, aux arch. du Rhône. — Vertot.

Peut-être cette famille est-elle la même que la famille des Gouttes, dont nous avons parlé plus haut.

DE RAZÈLE, seigneurs de Razèle.

Châtellenie de Billy.

Armoiries inconnues.

Noms féodaux.

DE RECLAINE al. **DE RECLESNE**, seigneurs de Font-noble, de La Guillermie, de Lyonne, des Granges, de Tenarre, de Verdun, de Flandre, de Neuville, de Béranger, du Treuil; marquis de Digoine. Originaires de Bourgogne, en Bourbonnais, en Auvergne et en Dauphiné.

Châtellenies de Billy, de Souvigny, de Chantelle, de Gannat.

D'or, à trois chevrons de sable, accompagnés en chef de deux croix pattées de même. — Pl. XXI.

<small>Noms féodaux. — Mazures de l'Isle-Barbe. — Preuves au Cabinet des Titres. — Arm. de la Gén. de Moulins. — Preuves de Malte, aux arch. du Rhône.</small>

REGNIER, seigneurs de Sauzet, de Chambon.

Châtellenies de Verneuil, de Moulins, de Souvigny.

Armoiries inconnues.

<small>Noms féodaux.</small>

RENAUD DE BOISRENAUD, seigneurs de Chandieu, de Presle, de Venise, des Brandons, de Baleine, de La Saulzée, de Chaux, de La Guerche, de Girardière, de Sagonne, de Château-Renaud; comtes de Boisrenaud.

Châtellenies de Bourbon, de Verneuil.

De gueules, à la fasce d'argent, accompagnée de trois losanges d'or. — Pl. XXII.

<small>Noms féodaux. — Arch. du château d'Embourg. — Arm. de la Gén. de Moulins. — Cahier de la Noblesse du Bourbonnais, en 1789. — Arrêt de Maintenue.</small>

RESTIF, seigneurs de Cernat, de Villefranche, de La Fay, de Girardière.

Châtellenies de Billy, de Verneuil.

De sable, à trois têtes de dragon d'argent, languées de gueules. — Pl. XXII.

<small>Noms féodaux. — Guill. Revel.</small>

REVANGÉ, seigneurs de Chamblant, de Chassignolles, de Bompré, de Loutaud, de Villemouze, de Vallière, de Percenat, de Cordebœuf, de La Maison-Rouge.

Châtellenies de Billy, de Chantelle.

D'argent, au lion de sable, armé et lampassé de gueules. — Pl. XXII.

<small>Noms féodaux. — Arch. de Cusset. — Arm. de la Gén. de Moulins. — Lainé. — Dict. des anoblissements.</small>

RIBAULD DE LA CHAPELLE, seigneurs de La Chapelle-d'Andelot.

Châtellenie de Gannat.

D'azur, au chevron d'or, surmonté d'un croissant, et accompagné en chef de deux cœurs et en pointe d'une étoile, le tout d'argent. — Pl. XXII.

<small>Noms féodaux. — Arch. de l'Allier. — Regist. paroissiaux de Gannat.</small>

RICHARD DE SOULTRAIT et DE L'ISLE, seigneurs de Chamvé, de l'Isle, de Sornay, de Magny, de Toury-sur-Abron, de Montcouroux, de Ray, des Espoisses, de La Forest, de La Motte-Farchat, de Fleury-sur-Loire; comtes de Soultrait. Originaires du Comtat-Venaissin, en Nivernais et en Bourbonnais.

Châtellenies de Moulins, de Gannat.

D'argent, à deux palmes de sinople adossées, accompagnées en pointe d'une grenade de gueules, tigée et feuillée du second émail. — Pl. XXII.

<small>Arch. d'Avignon. — Arch. du château de Toury. — Arm. de la Gén. de Moulins. — Cahier de la noblesse du Bourbonnais, en 1789. — Mémoires hist. sur le département de la Nièvre. — Titre du Saint-Siège, par bref de 1850.</small>

La généalogie de cette famille se trouve dans « l'Annuaire de la Noblesse de France », pour 1851.

DE RICHEMONT, barons de l'Empire.

Ecartelé : au 1 d'azur, au chevron d'or, accompagné de trois coquilles d'argent, surmonté d'un comble d'or, à trois bandes de gueules; au 2 des barons tirés de l'armée; au 3 d'or, à la fasce de gueules, accompagnée de trois hures de sanglier de sable, allumées et lampassées de gueules, défendues d'argent; et au 4 échiqueté d'argent et d'azur. — Pl. XXII.

<small>Lettres-Patentes de 1809.</small>

<small>Christophe-François-Adolphe Camus de Richemont, lieutenant-général, baron de l'Empire, etc., naquit à Montmarault en 1771. Le nom patronymique Camus ne figure point dans les Lettres-Patentes.</small>

DE RIFFARDEAU, v. de Rivière.

DU RIOUX, seigneurs de Ginçay, de La Motte.

Châtellenie d'Hérisson.

D'azur, au chevron d'argent, accompagné en chef de deux étoiles de même, et en pointe d'un lion d'or, armé et lampassé de gueules. — Pl. XXII.

<small>Noms féodaux. — Arm. de la Gén. de Moulins.</small>

RIPOUD, seigneurs de Moulin-Neuf, de La Salle, de La Bresne.

Châtellenies de Verneuil, de Moulins.

D'azur, à la main dextre de carnation, tenant trois roses d'or, mouvant à sénestre, adextrée d'une étoile de même, et accompagnée en pointe d'un croissant aussi d'or. — Pl. XXII.

<small>Noms féodaux. — Tableau chronologique. — Arm. de la Gén. de Moulins.</small>

DE RIVIÈRE, seigneurs de Riffardeau, de Chezal-David, de La Bruyère, de l'Epinière, de Coquebelaude, du Châtelier, de Chomasson, de La Ferté, de Lazenay, de Pandy, de La Bouvrière, de La Vauvrille; marquis, puis ducs de Rivière; pairs de France. En Berry et en Bourbonnais.

Châtellenies de Belleperche, d'Ainay.

Palé d'argent et d'azur, au chevron de gueules brochant sur le tout. — Pl. XXII.

<small>Noms féodaux. — Dict. de la Noblesse. — Preuves au cabinet des Titres. — Titre ducal de 1825.</small>

Cette famille, élevée à la pairie en 1825, est mentionnée souvent sous le nom de Riffardeau, mais il nous paraît certain que son nom primitif était de Rivière; Riffardeau était un petit fief situé en Berry, près de Fontenay. La généalogie des Rivière se trouve dans le « Dictionnaire de la Noblesse ».

DE LA RIVIÈRE, seigneurs de La Rivière, de Chastigne, de Merlier.

Châtellenies de Chantelle, de Montluçon, de Murat.

D'argent al. d'or, au chevron de gueules. — Pl. XXII.

<small>Noms féodaux. — Preuves des comtes de Lyon.</small>

Cette famille prit très-probablement son nom d'un fief situé près de Chantelle, dans la paroisse de Chareil, dont l'habitation seigneuriale est depuis longtemps convertie en maison de laboureur; toutefois de jolis détails de sculpture à l'extérieur et une magnifique cheminée de la fin du XVe siècle, portant l'écu au chevron, témoignent de l'ancienne splendeur de ce manoir. Les armes des La Rivière, dont le champ est aussi quelquefois d'or, sont peintes sur la litre funèbre, déjà ancienne, de l'église ruinée de Cintrat; nous les avons aussi vues sculptées au petit château de La Borde, près de Fourilles. Enfin il nous paraît très-probable que le chevalier qui figure comme donateur, assisté de saint Michel, sur le curieux tableau gothique à sept compartiments de l'église Notre-Dame de Montluçon, est Michel de La Rivière, écuyer, seigneur de Merlier, mentionné par les « Noms féodaux » comme étant possessionné, en 1505, dans la châtellenie de Chantelle; la bordure de sable qui charge la cotte d'armes d'argent au chevron de gueules du chevalier, serait une brisure de cadet.

ROBIN DE BELAIR, seigneurs de Belair, de Fressinaud, de Blanzat, de La Loue, de Châteauvieux, de Grand-Bord. En Berry et en Bourbonnais.

Châtellenie de Moulins.

Armoiries inconnues.

<small>Arch. de l'Allier. — Tabl. chronologique.</small>

DE LA ROCHE, seigneurs de La Roche, de La Motte-Morgon, de Beaupoirier, de La Motte, de Genat, de Saint-Messeins, du Breuil, de Ferrières, de Beauvoir, de Chabannes.

Châtellenies de Billy, d'Hérisson, de Murat, de Verneuil.

D'argent, à la croix ancrée de sable. — Pl. XXII.

<small>Noms féodaux. — Guill. Revel. — Arch. de l'Allier. — Preuves des comtes de Lyon. — Vertot. — Nobil. d'Auvergne.</small>

DE LA ROCHE, seigneurs de Saulzais, de La Roche-des-Fontaines, du Mazeau, de Chassincourt, de Laval, de La Porte, de Clenne, de La Rue, de Venas; marquis de La Roche. En Bourbonnais et en Guienne.

Châtellenies de Murat, de Verneuil, d'Hérisson.

D'azur, au chevron d'or, accompagné de trois trèfles de même. — Pl. XXII.

<small>Noms féodaux. — Preuves au Cabinet des Titres. — Arm. de la Gén. de Moulins. — Cahier de la Noblesse. — Laîné, Nobil. de Montauban. — Regist. paroissiaux de Contigny.</small>

DE ROCHEBUT, seigneurs de Civray, de Verfeuil, de La Faye, de Bouchero, de Beauregard.

Châtellenies de Bourbon, d'Hérisson.

Armoiries inconnues.

Noms féodaux. — Regist. de Maintenue.

DE ROCHEDAGOU, seigneurs de Marcillat, de Viraul, du Breuil, de Barbaste, de Montgeorge, de Fontanelles, de Maleret; barons d'Huriel. En Auvergne et en Bourbonnais.

Châtellenies de Montluçon, de Chantelle, d'Hérisson, de Murat.

D'azur, au lion échiqueté de gueules et d'or. — Pl. XXII.

Noms féodaux. — Guill. Revel. — Nobil. d'Auvergne.

Selon M. Bouillet, cette famille aurait porté : *D'azur, au lion d'or, à la bordure de gueules.* Nous préférons adopter l'écusson donné par Guillaume Revel, d'autant mieux que cet écusson est, à la brisure près, semblable à celui qui figure sur le sceau de Pierre de Rochedagou, seigneur de Marcillat, au milieu du XIVe siècle, sceau que nous avons décrit dans notre « Notice sur les Sceaux de Mme Febvre, de Mâcon », p. 85. Voici la description de ce petit monument : s pʳ d' rochadago s. d marcilha entre filets, lettres capitales gothiques. Ecu en ogive un peu élargie, portant un lion échiqueté et une bande brochant sur le tout; sceau orbiculaire. Matrice conique à anneau trilobé. La bande qui figure sur cet écusson était probablement une brisure de cadet.

DE LA ROCHE-GUILLEBAUD, seigneurs de La Roche-Guillebaud, de Saint-Chartier. En Bourbonnais et en Berry.

Châtellenie d'Hérisson.

Armoiries inconnues.

Noms féodaux. — Anc. Bourbonnais. — Hist. du Berry.

ROCHEIN al. ROUCHEIN, seigneurs de Noailly.

Châtellenie de Billy.

Armoiries inconnues.

Noms féodaux.

DE ROCHERY, seigneurs de Rochery, de Givernon, de Saint-Didier.

Châtellenies de Germigny, de Bourbon.

Armoiries inconnues.

Noms féodaux.

RODILLON, seigneurs de Chapettes. En Auvergne et en Bourbonnais.

Châtellenies de Murat, de Verneuil.

Armoiries inconnues.

Noms féodaux. — Regist. de Maintenue. — Nobil. d'Auvergne.

ROLLAND, seigneurs du Mas, de Brugeat, de Marzat, du Coudray.

Châtellenies de Verneuil, de Chantelle.

Armoiries inconnues.

_{Noms féodaux.}

DE ROLLAT, seigneurs de Brugeat, de La Pouge, de Boiseron, de Marzat, de La Faye, de Toury, du Péage, de Puyguillon, de Varennes, de La Coust, de Pryvaud, de Beaucaire, de Chastelus, du Breuil, de Chevance, de Pouzelières, de Biozat, du Chambon, de Serbanne, de Vexenat; barons et comtes de Rollat.

Châtellenies de Chaveroche, d'Hérisson, de Gannat, de Chantelle, de Murat.

Fascé d'argent et de sable. — Pl. XXII.

_{Noms féodaux. — Guill. Revel. — Mss. de Guichenon. — Preuves des comtes de Lyon. — Vertot. — Arm. de la Gén. de Moulins. — Segoing. — Nobil. d'Auvergne.}

_{On trouve le blason de cette famille : *D'argent, à trois fasces de sable; de sable, à trois fasces d'argent; fascé d'argent et de sable de huit pièces.*}

ROQUE, seigneurs des Modières, de Moulins, de La Forest, de Fourchaud, de Chastre, de Souligny, de Dorne.

Châtellenies de Verneuil, de Bourbon.

D'azur, au chevron d'or, accompagné de trois rocs d'échiquier d'argent. — Pl. XXII.

Noms féodaux. — Tabl. chronologique. — Arm. de la Gén. de Moulins.

On trouve aussi quelquefois les armes de cette famille : *D'azur, à trois fers de lance d'or.*

ROUHER, seigneurs de La Prugne, du Puy-Rambaud, de Saint-Etienne.

Châtellenies de Gannat, de Moulins.

D'azur, à l'agneau pascal d'argent, accompagné de trois coquilles de même. — Pl. XXII.

Noms féodaux. — Arm. de la Gén. de Moulins. — Laîné, arch. de la Noblesse de France.

DE ROURE.

Châtellenie de Verneuil.

Armoiries inconnues.

Dict. des anoblissements. — Nobil. d'Auvergne.

ROUSSEAU, seigneurs de La Chassaigne, de Toury, du Pal.

Châtellenies de Chaveroche, de Moulins.

D'azur, à la colombe d'argent, tenant dans son bec un rameau d'olivier de sinople, accompagnée de trois étoiles du second émail. — Pl. XXII.

Regist. paroissiaux de Coulandon. — Arm. de la Gén. de Moulins.

Un écusson à ces armes, timbré d'un casque, se voit sur l'une des cloches de l'église de Vaumas, portant la date 1642.

ROUSSEL DE TILLY, seigneurs de Bost, du Treuil, de Ris, de La Tour-Boursard ; marquis de Tilly.

Châtellenie de Souvigny.

D'azur, au sautoir d'or, accompagné en chef d'une étoile d'argent, et en pointe d'une rose du second émail. — Pl. XXII.

<small>Noms féodaux. — Arm. de la Gén. de Moulins. — Cahier de la Noblesse. — Regist. paroissiaux de Besson.</small>

ROUX, seigneurs de Moisset.

Châtellenie de Verneuil.

D'argent, au chevron d'azur, accompagné de trois roses de gueules. — Pl. XXII.

<small>Noms féodaux. — Arm. de la Gén. de Moulins.</small>

ROY DE L'ECLUSE et DE LA CHAISE, seigneurs du Martray, de Salonne, du Tremblay, de La Presle, des Bouchennes, de Panloup, de Montigny, de La Nizère, de La Chaise, de l'Ecluse, de La Brosse, de Sallebrune, de La Motte-Charnat, de Coulandon, de Villars, de Seauve, de Certilly.

Châtellenies de Moulins, de Verneuil, de Murat.

D'azur, au chevron d'or, accompagné de trois rencontres de buffle de même. — Pl. XXII.

<small>Noms féodaux. — Regist. paroissiaux d'Iseure, de Varennes, de Villeneuve, d'Orouer. — Arm. de la Gén. de Moulins. — Roy d'armes. — Segoing.</small>

Des écussons aux armes de cette famille, actuellement brisés, se voient au château de Certilly, et au-dessus de la porte de la Chapelle du château de l'Ecluse. Le P. de Varennes et Segoing ont ainsi décrit le blason des Roy : *D'azur, au chevron d'argent, accompagné en chef de deux têtes d'aigle d'or, et en pointe d'un mufle de léopard de même.*

DE SACCONYN, seigneurs de Sacconyn, de Pravier, de La Condamine, de Favières; barons de Bressolles. En Lyonnais et en Bourbonnais.

Châtellenie de Moulins.

De gueules, semé de billettes d'argent, à la bande de même, chargée d'un lionceau de sable vers le canton dextre du chef, brochant sur le tout. — Pl. XXIII.

Noms féodaux. — Mss. de Guichenon — Preuves des comtes de Lyon. — Preuves de Malte, aux arch. du Rhône. — Mazures de l'Isle Barbe. — Vertot.

On trouve quelquefois les billettes d'or.

DE SAINSBUT, seigneurs des Oignes, des Garennes.

Châtellenie de Verneuil.

D'argent, à la barre d'azur, chargée de trois pommes de pin d'or. — Pl. XXIII.

Noms féodaux. — Lettres-Patentes de 1714. — Arm. de la Gén. de Moulins.

DE SAINT-AUBIN, seigneurs de Saint-Aubin, de Sarregousse, de Beauvoir, de Belleperche, de Bagneux, de Varennes, du Theil, du Pleix, de Perassat, de Longueville, de Deux-Aigues, de Civray, de Lure, d'Ouroux, de Ripantin, du Bois, de Vougon, de l'Espine, du Vernay, de Champraissant, de La Motte-des-Noyers, de Saligny. En Bourbonnais, en Forez et en Nivernais.

Châtellenies de Montluçon, de Murat, de Chantelle, de Bourbon, de Billy.

D'argent, à l'écu de sable, surmonté de trois merlettes de même rangées en chef. — Pl. XXIII.

Noms féodaux. — Arch. de l'Allier. — Preuves des comtes de Lyon. — Preuves de Malte, aux arch. du Rhône. — Guill. Revel. — Vertot. — Arm. de la Gén. de Moulins.

DE SAINT-CAPRAIS, seigneurs de Saint-Caprais, de Chanon.

Châtellenies de Montluçon, d'Hérisson.

Armoiries inconnues.

Noms féodaux.

DE SAINT-DIDIER, seigneurs de Saint-Didier, du Clos-de-La-Motte, de Vernoy.

Châtellenies de Chantelle, de Chaveroche, de Billy.

D'azur, à la fasce d'or, accompagnée en chef de deux oiseaux d'argent. — Pl. XXIII.

<small>Noms féodaux. — Guill. Revel. — Arch. de l'Allier.</small>

DE SAINT-FLORET, seigneurs de Saint-Floret, de Bellenave, de Chirat, de Rambon. En Auvergne et en Bourbonnais.

Châtellenie de Gannat.

D'azur, au lion d'or. — Pl. XXIII.

<small>Nobiliaire d'Auvergne.</small>

Cette famille est une branche de la maison de Champeix, qui prit son nom d'un château situé en Auvergne, au commencement du vallon de Saint-Cirgues; elle posséda la seigneurie de Bellenave pendant le XVIe siècle. Les armes de Louis-Jean II de Saint-Floret, parties de celles de sa femme Madelaine d'Anjou, fille naturelle de Jean d'Anjou, roi de Naples, se voient sculptées au-dessus d'une porte, au château de Bellenave. Cet écusson, entouré des lettres LM liées, a été publié dans « l'Ancien Bourbonnais ».

DE SAINT-GÉRAND, seigneurs de Saint-Gérand-le-Puy, de Péramont, de Codray.

Châtellenie de Billy.

Armoiries inconnues.

<small>Noms féodaux.</small>

DE SAINT-GERMAIN, seigneurs de Saint-Germain-des-Fossés, de Lalot, de Fretay, de Péramont, d'Auchonin.

Châtellenie de Billy.

Ecartelé : aux 1 et 4 de gueules, à la fasce d'argent, accompagnée de six merlettes de même; et aux 2 et 3 trois d'or, semé de fleurs de lys d'azur. — Pl. XXIII.

Noms féodaux. — Nobil. d'Auvergne.

DE SAINT-HILAIRE, seigneurs de Saint-Hilaire, de Biotière, du Bouys, de La Salle-de-Meillers, du Plessis, de Maltaverne, de Berchère, de Clavelière, de La Trollière; comtes du Saint-Empire Romain.

Châtellenies de Bourbon, de Verneuil.

Ecartelé : aux 1 et 4 d'or, à l'aigle impériale de sable; aux 2 et 3 d'azur, à trois cloches d'or; et, sur le tout, d'or, à trois fers de dard de sable. — Pl. XXIII.

Noms féodaux. — Guill. Revel. — Preuves de Malte, aux arch. du Rhône. — Arch. de l'Allier. — Vertot. — Arm. de la Gén. de Moulins.

Il nous paraît certain que cette famille porta originairement le nom de Seguin, auquel elle substitua, vers la fin du XVe siècle, celui de la seigneurie de Saint-Hilaire, près de Bourbon-l'Archambaud, qu'elle possédait depuis un siècle au moins (v. les noms Seguin et Saint-Hilaire, dans les « Noms féodaux »). Les armes primitives de la famille étaient celles que donne Guillaume Revel à Gilbert Seguin, mentionné dans les « Noms féodaux » comme seigneur de Saint-Hilaire, en 1443-1452. Ces armes se voient sculptées et peintes dans l'église de Saint-Hilaire; on les trouve aussi sur la cloche du château de La Salle-de-Meillers, du milieu du XVIIe siècle, mais elles furent changées par diplôme de l'empereur Ferdinand II, qui, en 1635, conféra à Charles, à Rodhoric, à Jean et à Mathias de Saint-Hilaire, fils de Gilbert et de Marie de Zernouitz, d'une illustre famille d'Allemagne, le titre de comte du Saint-Empire Romain, leur permettant d'écarteler de l'Empire et de Zernouitz, en plaçant leur écu sur le tout; et cela en récompense des grands services rendus à l'Empire par

ledit Gilbert de Saint-Hilaire. Ce diplôme, dont nous avons trouvé l'analyse dans les preuves de Malte de Louis de Saint-Hilaire, petit-fils de Gilbert, autorisait en outre la famille à timbrer ses armoiries de trois casques surmontés de couronnes royales; celui du milieu ayant pour cimier l'aigle impériale, les deux autres ayant des bouquets de plumes de paon.

DE SAINT-MARTIN, seigneurs de Saint-Martin-des-Laids, de Sorbiers.

Châtellenies de Chaveroche, de Billy.

De..... à la croix. — Pl. XXIII.

Noms féodaux. — Recueil d'épitaphes de Bourgogne, dans la collection Gaignières.

On voyait à Sept-Fonts, dans l'intertranssepts de l'église, une dalle gravée au trait offrant, sous une ogive trilobée, la figure d'un chevalier vêtu d'une cotte de mailles et d'un long manteau, ayant à sa gauche son épée, et, à sa droite, son écu portant une croix; on lisait autour de la dalle, en lettres capitales gothiques : † HIC IACET DOMINUS REGINALDUS DE SANCTO MARTINO QUI OBIIT ANNO DOMINI MILLESIMO CCC XX DIE FESTUM EPIFANIE ORATE PRO EO.

DE SAINT-MARTIN, seigneurs de Grandval.

Châtellenie de Vichy.

D'azur, à trois bandes d'hermine. — Pl. XXIII.

Arch. de l'Allier. — Arm. de la Gén. de Moulins.

DE SAINT-MESMIN, seigneurs des Prugnes.

Châtellenie de Murat.

D'azur, à la croix componée d'argent et de gueules, le compon du milieu chargé d'une croix d'or, cantonnée de quatre fleurs de lys d'or. — Pl. XXIII.

<small>Noms féodaux. — Arm. de la Gén. de Moulins.</small>

Peut-être le nom primitif de cette famille était-il Bon?

DE SAINT-QUENTIN, seigneurs de Saint-Quentin, de Contensouze, de Reignat, de Champs, de Bonault, des Brosses, de Boissay, de Fraisse, de Pomiers, de Fougeroux, de Trussy, d'Escurolles; barons de Beaufort; comtes de Blet. En Bourbonnais et en Auvergne.

Châtellenies de Chantelle, de Gannat, de Moulins.

D'or, à la fleur de lys de gueules. — Pl. XXIII.

<small>Noms féodaux. — Guill. Revel. — Hist. du Berry. — Vertot. — Armoiries des Etats de Bourgogne. — Nobil. d'Auvergne.</small>

On voit les armes de cette famille sculptées avec divers autres écussons, à l'extérieur d'une jolie galerie de bois de la dernière période ogivale, au château d'Escurolles. La généalogie de Saint-Quentin se trouve dans La Thaumassière.

DE SAINT-SÉBASTIEN, seigneurs de Saint-Sébastien, de Barbaroux, de Crevant.

Châtellenies d'Ainay, d'Hérisson, de Montluçon, de Murat.

Armoiries inconnues.

<small>Noms féodaux.</small>

DE SALIGNY, seigneurs de Saligny, de Randan, de Vic, du Grand-Geury, de Pouzeux, de La Grange-des-Murs, de La Faye-Brocellaire.

Châtellenies de Vichy, d'Ainay, de Belleperche, de Verneuil, de Moulins.

De gueules, à trois tours d'argent. — Pl. XXIII.

Noms féodaux. — Nobil. d'Auvergne.

Selon le « Nobiliaire d'Auvergne » de M. Bouillet, cette famille descendait des seigneurs de Châtel-Perron, qui auraient succédé, vers 1220, à la maison de Randan, par le mariage de Jeanne de Randan, fille et héritière de Baudoin, avec Guillaume de Châtel-Perron. Nous avons vu plus haut que cette famille s'éteignit dans la maison de Coligny. V. les articles CHATEL-PERRON, COLIGNY et DURAT.

DE LA SALLE, seigneurs de La Salle.

Châtellenies de Souvigny, de Chaveroche.

D'or, à la croix ancrée de sinople, au franc canton de gueules. — Pl. XXIII.

Noms féodaux. — Roy d'armes. — Segoing.

Cette famille prit son nom du château de La Salle, dans la paroisse de Meillers.

DE LA SALLE, seigneurs de La Salle. Originaires de Combraille, en Bourbonnais.

Châtellenies de Montluçon, de Bourbon, de Chantelle.

D'azur, à la croix d'or, cantonnée aux 1 et 4 d'une maison

d'argent, et aux 2 et 3 de trois fasces ondées aussi d'argent. — Pl. XXIII.

<small>Noms féodaux. — Guill. Revel. — Nobil. d'Auvergne.</small>

DE LA SALLE DE VIEURE, v. de Vieure.

DES SALLES, seigneurs de Logère, de La Motte-Beaudéduit.

Châtellenie de Verneuil.

Armoiries inconnues.

<small>Arch. de l'Allier. — Regist. paroissiaux de Saint-Germain-d'Entrevaux.</small>

DE SALVERT-MONTROGNON, seigneurs de Rouziers, de La Motte-d'Arson, de Fourange, de Jabien, de Vergeat, des Fourneaux, de Villesouris, de La Chaud, de Neuville, de La Prade, du Luc, des Fossés, de Villette, de Montlieu ; comtes de Salvert-Montrognon. En Auvergne et en Bourbonnais.

Châtellenies d'Hérisson, de Montluçon.

D'azur, à la croix ancrée d'argent. — Pl. XXIII.

<small>Noms féodaux. — D'Hozier. — Nobil. d'Auvergne. — Arm. de la Gén. de Moulins.</small>

La famille de Salvert, possessionnée aux environs de Montluçon dès le XIIIe siècle, se fondit, au XIVe, dans celle de Montrognon, qui en prit le nom. Dans « l'Armorial de la Généralité de Moulins » la croix d'argent est bordée de sable :

nous avons préféré l'écu donné par D'Hozier et par M. Bouillet. La généalogie de cette famille se trouve dans D'Hozier.

DE SAONNE, seigneurs de Saonne.

Châtellenies de Chaveroche, de Billy.

Armoiries inconnues.

Noms féodaux.

DE SARRE al. DE SERRE, seigneurs de Sarre, de Passat, de Saint-Martial, de La Forest, du Plessis, de Vielvoisin, du Bouchault.

Châtellenies de Souvigny, de Bourbon, de Murat.

D'argent, au massacre de cerf de gueules, surmonté de trois losanges de même, placées au centre de la ramure. — Pl. XXIII.

Noms féodaux. — Guill. Revel. — Preuves des comtes de Lyon. — Vertot. — Regist. paroissiaux de Montmarault. — Arm. de la Gén. de Moulins. — Preuves de Malte, aux arch. du Rhône.

Cette famille prit son nom d'un château près de Montmarault, où l'on voit ses armes telles que nous les donnons ici, seules et parties de celles de diverses alliances.

Les armes des de Sarre sont décrites de diverses manières dans les auteurs : dans Guillaume Revel, l'écu que nous avons donné est écartelé *d'argent, au lion de sable, armé et lampassé de gueules*; dans « l'Armorial de la Généralité de Moulins » le massacre est accompagné de trois losanges ; dans Vertot, il est accompagné de huit losanges. Nous avons préféré l'écu sculpté au château de Sarre, d'autant mieux qu'il est semblable aux premier et troisième quartiers de celui donné par Guillaume Revel.

SAULNIER, seigneurs de Blasson, du Follet, de Toury-sur-Abron, de Combes, des Bordes, du Chailloux, de La Motte-Ferrechaut, de Varennes-les-Bréchard, de Bussière, de Pray, de La Forest, de Fontaniol, de Château-Regnault. En Bourbonnais et en Nivernais.

Bandé d'argent et d'azur al. *d'argent, à trois bandes d'azur.* — Pl. XXIII.

Noms féodaux. — Guill. Revel. — Arch. de l'Allier. — Arch. du château de Toury-sur-Abron. — Inv. des Titres de Nevers. — Arm. de l'ancien duché de Nivernais — Anc. Bourbonnais. — Regist. paroissiaux de Gennetines.

Les armes des Saulnier se voient au-dessus d'une fenêtre de la grosse tour de Toury-sur-Abron. On les trouve aussi dans la chapelle de la Vierge de l'église d'Iseure. Cette chapelle avait été construite par la famille Saulnier; on y voyait, avant la révolution, les statues tombales de Jean Saulnier, seigneur du Follet, de Toury-sur-Abron, conseiller et chambellan du roi, bailli de Saint-Pierre-le-Moûtier, et de sa femme Agnès de Bressolles. « L'Ancien Bourbonnais » a parlé de cette tombe.

Nous avons trouvé dans les registres paroissiaux d'Iseure et d'Aubigny, des Saulnier possesseurs des petits fiefs de Salonne, des Gilberts et de Beauplaisir, qui pourraient bien se rattacher aux seigneurs du Follet et de Toury, lesquels étaient déjà bien déchus de leur ancienne puissance au commencement du XVIIe siècle, et étaient encore assez nombreux à cette époque ; toutefois nous ne pouvons rien dire de positif à cet égard.

DE SAULZET al. **DU SAULZET**, seigneurs de Saulzet, de Chaney, de Mazerier, de La Pouge, de Borbonat, de Fontaines, d'Arpayat, de La Chapelle, de Vaux, de Raz, de Sapinière. En Berry, en Forez et en Bourbonnais.

D'azur, à la tour d'argent, maçonnée de sable, sur une terrasse de sinople, accompagnée en chef de deux étoiles du second émail. — Pl. XXIII.

Noms féodaux. — Arch. de l'Allier. — Arm. de la Gén. de Moulins. — Hist. du Berry. — Nobil. d'Auvergne. — Regist. paroissiaux de Saint-Germain-des-Fossés.

Suivant M. Bouillet, cette famille aurait pris son nom de la seigneurie de Saulzet, près de Gannat; cela est fort possible, même probable, mais dès 1301, ce fief ne lui appartenait plus, il était déjà en la possession de la famille Blanc, dont nous avons parlé plus haut. Nous ne savons, du reste, rien de positif sur cette famille de Saulzet ou Saulzay que l'on trouve en Berry et en Forez, et que La Thaumassière ne fait pas remonter plus haut que l'an 1400, en Berry sans doute. Quelquefois la tour du blason de cette famille ne repose point sur une terrasse.

SAURET, baron de l'Empire.

D'or, à la forteresse à cinq bastions de sable, chargée en cœur d'une rose de gueules, au chef d'azur, chargé de trois étoiles d'or, au franc canton des barons tirés de l'armée. — Pl. XXIII.

Lettres-Patentes de 1810.

Le général de division Pierre-Franconin Sauret, baron de l'Empire, commandeur de la Légion-d'Honneur, chevalier de Saint-Louis, etc., était né à Gannat, le 23 mars 1742.

SAUSON, seigneurs de Nurre, de Bois-Naurault, de Brys, de La Vallée.

Châtellenies de Germigny, d'Ainay, de Bourbon, d'Hérisson.

D'azur, à trois cloches d'or sans battants. — Pl. XXIII.

Noms féodaux. — Arm. de la Gén. de Moulins.

SEGAULT, seigneurs de Sery, de Préclos, de Veroz, de La Taille, de Beaudéduit.

Châtellenies d'Ainay, de Germigny.

De sable, à trois fleurs de lys d'argent, et une bordure d'azur. — Pl. XXIV.

<small>Noms féodaux. — Guill. Revel.</small>

DE SEGONZAT, seigneurs de Montgilbert, de La Bierge, de Basaneis, de l'Escluse, de Champignoux, du Peschin. Dans La Marche et en Bourbonnais.

Châtellenies de Montluçon, de Vichy.

Armoiries inconnues.

<small>Noms féodaux.</small>

SEGUIER. Originaires du Bourbonnais, à Paris, etc.

Châtellenie de Verneuil.

D'azur, au chevron d'or, accompagné en chef de deux étoiles de même, et en pointe d'un mouton d'argent. — Pl. XXIV.

<small>Hist. des grands offic. de la Couronne. — Recueil d'épitaphes de Paris. — Dict. véridique, etc.</small>

Nous n'avons point à donner ici l'énumération des immenses possessions de cette illustre famille, dont la généalogie se trouve partout; disons seulement que nous sommes heureux de la revendiquer comme étant d'origine Bourbonnaise. Les divers recueils des épitaphes qui se lisaient autrefois dans les cimetières de Paris ont conservé celle d'Emery Seguier, conseiller au Châtelet de Paris, mort en 1483, qui était, dit cette inscription, natif de Saint-Pourçain.

Cet Emery pourrait fort bien être le père de Blaise Seguier, premier auteur connu de cette famille, qui vivait à Paris au commencement du XVIe siècle. « L'Ancien Bourbonnais « a rappelé les souvenirs qui restaient des Seguier à Saint-Pourçain, où ils étaient connus dès le XIVe siècle.

SEGUIN, seigneurs de Chaveroche, du Bouchat, de Laugère, des Roches, de La Barre, de Ribe.

Châtellenies de Murat, d'Hérisson, de Montluçon.

D'azur, au chevron d'or, accompagné de trois étoiles de même. — Pl. XXIV.

<small>Noms féodaux. — Arm. de la Gén. de Moulins.</small>

SEGUIN, v. de Saint-Hilaire.

SEMYN, seigneurs de Saint-Sornin, de Fontaines, de Beaudéduit, de Chantemerle, des Bessons, de La Pouge, de Branssat, de Follet, de Gravière, de Beauregard, de Prenat, de Doulouvre, de Valambourg, de Bayeux.

Châtellenies de Chaveroche, de Verneuil, de Belleperche, de Moulins.

De gueules, au chevron d'or, surmonté d'une étoile de même, et accompagné de trois cœurs d'argent. — Pl. XXIV.

<small>Arch. de l'Allier. — Arm. de la Gén. de Moulins.</small>

Nous avons vu les armes de cette famille en relief sur une cloche de l'église d'Autry-Issard, datée de 1694; on les voit aussi gravées sur une pierre tumulaire, dans l'église Notre-Dame de Montluçon.

DE SENERET, seigneurs du Chaussaing, de Molles, de Montperroux, de La Bâtisse, de Boisrigault, de Mannay, de Saint-Amand, de Bayard, de Paroy, de La Lande, de Vessia, de La Grange, du Moulin, de Chaveroche, du Charnay, de La Terre-Rouge; barons de Seneret; comtes de Montferrand. Originaires du Gévaudan, en Auvergne et en Bourbonnais.

Châtellenie de Vichy.

D'azur, au bélier d'argent, accolé et clarinné d'or. — **Pl. XXIV.**

<small>Noms féodaux. — Nobil. d'Auvergne. — Arch. de l'Allier.</small>

Cette famille, originaire du Gévaudan, prit au milieu du XVI^e siècle le nom et les armes de la famille de Chaussaing. V. de Chaussaing.

SICAUD, seigneurs de Villecorps, de Mingaud, de La Ramas, de La Guillermie.

Châtellenies de Montluçon, de Vichy.

Armoiries inconnues.

<small>Noms féodaux.</small>

SIMON DE QUIRIELLE, seigneurs de Quirielle, de Lessard, de Saint-Sornin, des Placiers, de Montaiguet, de Beaune.

Châtellenies de Chaveroche, de Moulins, de Billy.

D'argent, à six mains versées de gueules, placées trois, deux et une. — Pl. XXIV.

<small>Tableau chronologique. — Tableau de la Noblesse.</small>

DE SINETY, seigneurs de Couleuvre, de Franchesse, de Pouzy, de Saint-Plaisir, de Mesangy, de Neurre, d'Augy, de Pouligny, de Blancsfossés, de Lavault, de Mazières, de Bouqueteraud, d'Avreuil, de La Prugne, de Plaisance, de Neureux, des Genetais, de La Vallée; barons de Champeroux et de Montverin; marquis de Lurcy-Lévis. Originaires d'Italie, en Provence, en Bourbonnais et en Berry.

Châtellenies de Bourbon, de Belleperche, d'Ainay.

D'azur, au cygne d'argent, ayant le col passé dans une couronne à l'antique de gueules. — Pl. XXIV.

<small>Arch. de la noblesse de France. — Courcelles. — Cahier de la nobl. du Bourbonnais. — Hist. du Bourbonnais.</small>

<small>Les seigneuries de Lurcy-le-Sauvage, de Pouligny, de Champeroux et autres avaient été, comme nous l'avons dit plus haut, érigées en duché-pairie pour la maison de Lévis; la pairie s'étant éteinte, Lurcy fut érigé en marquisat, en 1770, en faveur d'André de Sinéty.</small>

DE SOLAS al. **DE SOULAS**, seigneurs de Vodot, de Lodde, d'Escole.

Châtellenie de Gannat.

Armoiries inconnues.

Noms féodaux. — Nobil. d'Auvergne.

DE SORBIERS, seigneurs de Sorbiers.

Châtellenies de Billy, de Chaveroche.

Armoiries inconnues.

Noms féodaux.

SOREAU, seigneurs de Saint-Géran-de-Vaux, de La Ferté, des Echerolles, de Saint-Loup, de Thory, de Gouise. En Bourbonnais et en Touraine.

Châtellenie de Billy.

D'argent, au sureau arraché de sable al. *de sinople.* — Pl. XXIV.

Hist. des grands offic. de la Couronne. — Segoing. — La Thaumassière. — Vertot.

Agnès Sorel appartenait à cette famille, dont la généalogie se trouve dans le P. Anselme. Les armes des Soreau, parties d'un écu d'alliance, se voient sculptées sur un bénitier de la fin du XVe siècle, dans l'église de Saint-Géran-de-Vaux. Cette famille s'éteignit au XVIe siècle dans celle de La Guiche qui fit bâtir le beau château de Saint-Géran; on remarque à la clef de voûte de la chapelle de ce château un écu écartelé de La Guiche et de Soreau.

DE LA SOUCHE, seigneurs de La Souche, de Noyant, de Salvert, de Varennes, de Beaumont, de Chanoy, de Saint-Augustin, de La Forest, de Vaux, des Foucauds, de Bois-

Aubin, des Mattres, de Fourchaud, de Godinière, de Montcoquier, de Saint-Bonnet-le-Désert, de La Geneste, d'Abret, de Vaubresson, de Pravier, du Mazier. En Bourbonnais et en Berry.

Châtellenies de Montluçon, d'Hérisson, de Murat, de Souvigny, de Belleperche.

D'argent, à deux léopards de sable, armés, lampassés et couronnés de gueules. — Pl. XXIV.

Noms féodaux — Guill. Revel. — Preuves de Malte, aux arch. du Rhône. — Regist. paroissiaux d'Iseure, de Doyet. — Vertot. — Arm. de la Gén. de Moulins. — Segoing.

On trouve ces armes avec quelques variantes : quelquefois les léopards sont couronnés d'or, quelquefois ils ne sont pas couronnés. Le blason des La Souche se voit peint dans une salle du château de La Souche, jolie maison-forte du XIVᵉ siècle, située dans la commune de Doyet, dont ils prirent leur nom. On le retrouve aussi gravé sur la tombe d'un personnage de la famille de Courtais, du commencement du XVIIᵉ siècle, dans l'église de Doyet.

LE TAILLEUR, seigneurs du Tonin, de La Presle, des Loutauds, de Sallebrune, de Champeignat, de Plasmont.

Châtellenie de Moulins.

D'argent, à la croix de Lorraine de sable, surmontée de trois merlettes de même, rangées en chef. — Pl. XXIV.

Noms féodaux. — Regist. paroissiaux de Gennetines. — Arm. de la Gén. de Moulins.

On voit les armes de cette famille, parties d'un écu d'alliance, dans un petit vitrail de l'église de Gennetines de la fin du XVIᵉ siècle. L'écu y est représenté suspendu au col d'un cerf.

DE TALAYAT, seigneurs de Talayat.

Châtellenie de Chantelle.

De sable, à trois besants d'argent. — Pl. XXIV.

<small>Noms féodaux. — Guill. Revel.</small>

TALLIÈRE, seigneurs des Bordes, des Preux, des Bruères, de Puydigon.

Châtellenie de Moulins.

D'or, au chevron de gueules, accompagné en chef de deux hures de sanglier de même, et en pointe d'un bois de sinople, posé sur une terrasse de même. — Pl. XXIV.

<small>Noms féodaux. — Arm. de la Gén. de Moulins. — Regist. paroissiaux de Varennes.</small>

DU TAUX, seigneurs de Chasignat, de Bunleix, de La Chasseigne.

Châtellenie de Bourbon.

Armoiries inconnues.

<small>Regist. de Maintenue de la Gén. de Moulins.</small>

DE TERCERIES, seigneurs de Terceries, de Creschat.

Châtellenies de Montluçon, de Gannat.

Armoiries inconnues.

<small>Noms féodaux.</small>

DE LA THELLIE, seigneurs de La Thellie.

Châtellenie de Chantelle.

Armoiries inconnues.

Noms féodaux.

DE THIANGES, seigneurs de Rosemont, de Souvigny, de Lussat, d'Ussel, de Paray-le-Fraisy, du Creuset, du Breuil-Eschain, de Valigny, des Teillets, du Coudray, de Boton, de Bord, du Peschin, d'Igornay, de Champallemant, de Hautefaye, du Taillet, de Murlin, de Noys; comtes de Thianges. En Nivernais et en Bourbonnais.

Châtellenie de Chaveroche.

D'or, à trois tiercefeuilles de gueules. — Pl. XXIV.

Noms féodaux. — Hist. des grands offic. de la Couronne. — La Thaumassière. — Preuves de Malte. — Invent. des Titres de Nevers. — Dict. de la Noblesse. — Nobil. d'Auvergne. — Armorial de l'ancien duché de Nivernais.

Cette ancienne famille de chevalerie prit son nom d'une terre située près de Decize, en Nivernais, qui passa plus tard dans la maison de Damas. En 1453, Béléasses de Thianges, héritière de sa maison, épousa Charles de Villelume, dont la postérité releva le nom et les armes de Thianges. C'est à tort que quelques auteurs, Paillot entr'autres, indiquent les armoiries de cette famille comme étant : *D'or, à trois roses de gueules;* ces armes portent bien des tiercefeuilles, comme on peut le voir par la description que l'abbé de Marolles a donnée de quelques anciens sceaux des Thianges, dans son « Inventaire des Titres de Nevers »; toutefois on trouve quelquefois des trèfles à la place des tiercefeuilles (Preuves de Malte, Gastelier, etc.). La Thaumassière a donné un fragment de la généalogie des Thianges.

THOMAS DE LAVAROUX, seigneurs de Lavaroux, de Grivelière, de Biozay, de Martinière, de Chaffault, de La Gautière.

Châtellenie de Bourbon.

D'or, au chevron d'azur, accompagné de trois molettes de sable, au chef de gueules, chargé d'un lévrier courant d'argent. — Pl. XXIV.

Noms féodaux. — Arm. de la Gén. de Moulins. — Regist. paroissiaux de Saint-Plaisir.

DE THORY, seigneurs de Thory al. Toury-sur-Allier, d'Origny, de Prunay, de Varennes, de Praingy, de Lochy, de Renardière, de Montagor, du Reray, d'Arisolles, de Montgarnaud, de La Bobe.

Châtellenies de Moulins, de Belleperche, de Verneuil.

Armoiries inconnues.

Noms féodaux.

Cette famille, éteinte depuis fort longtemps, avait pris son nom de la seigneurie de Toury-sur-Allier, qu'elle possédait au XIIIe siècle.

TISSANDIER, seigneurs de Quinssaines, de Lavaur, de Fretaize. En Auvergne et en Bourbonnais.

Châtellenie de Montluçon.

De gueules, au lion d'or, accompagné de six roses d'argent. — Pl. XXIV.

TIXIER DE LA NOGERETTE, seigneurs de Poujeux.

Châtellenie de Verneuil.

D'azur, au chevron d'or, accompagné en pointe d'un épi de bled de même. — Pl. XXIV.

Noms féodaux. — Arm. de la Gén. de Moulins.

DE TOCQUES, seigneurs de La Motte-des-Noyers.

Châtellenie de Billy.

De gueules, à trois fleurs de lys d'argent, et une pie de sable en chef. — Pl. XXIV.

Noms féodaux. — Guill. Revel.

DU TONIN, seigneurs du Tonin.

Châtellenie de Moulins.

De... à la croix. — Pl. XXIV.

Cette famille, qui prenait son nom d'un fief situé dans la paroisse de Gennetines, nous est connue par la pierre tombale d'un Guillaume du Tonin, chevalier, mort en 1264, qui se voit dans l'église de Gennetines. Cette tombe porte la figure d'un chevalier en costume de guerre du XIII® siècle, vêtu d'une cotte de mailles, et par-dessus d'une longue robe et d'un manteau ; ses pieds reposent sur un lion ; à sa gauche sont gravés son épée et son écusson portant une croix ; au-dessus de la tête se dessinent une arcade trilobée et deux anges

292 ARMORIAL

l'encensoir à la main. L'inscription de cette dalle est assez curieuse. Elle a été publiée par M. Du Broc de Seganges dans le « Bulletin des Comités historiques », et dans notre « Rapport archéologique sur le canton Est de Moulins » (Bulletin monumental, 1852).

TONNELIER, seigneurs de Torgue, des Angles, de La Font, de Fontarbin, de Château-Gaillard.

Châtellenie de Billy.

D'azur, au chevron d'or, surmonté d'une étoile d'argent, et accompagné de trois globes du second émail. — Pl. XXIV.

Noms féodaux. — Arm. de la Gén. de Moulins.

TORTEL, baron de l'Empire.

Ecartelé : au 1 d'or, au chêne terrassé, accolé d'un lierre, le tout de sinople; au 2 des barons tirés de l'armée; au 3 d'azur, au lion d'argent; au 4 d'argent, à la tour d'azur, ajourée et maçonnée de sable. — Pl. XXIV.

Armorial de l'Empire.

DE TOULON, seigneurs de Toulon, de Beçay, de Genzat, de Barmont, de Genat.

Châtellenies de Billy, de Vichy.

D'argent, à six coquilles d'azur, posées trois, deux et une. — Pl. XXV.

Noms féodaux — Guill. Revel. — Anc. Bourbonnais.

DE LA TOUR, seigneurs de Neurre, de Fraigne, de Beaumont, de Soullas, de Fontenay, de Montverin, du Plessis, de La Charnée, de Cours.

Châtellenies de Bourbon, de Belleperche.

De sable, à la tour d'argent, maçonnée de sable. — Pl. XXV.

<small>Noms féodaux. — Guill. Revel.</small>

DU TOUR DE SALVERT et DE BELLENAVE, seigneurs de Beaumont, du Petit-Bailleul, de Rey-au-Brun, des Mezières, de Bertanges, de Vernières, du Moulet, de Salvert; marquis de Bellenave. En Auvergne et en Bourbonnais.

Châtellenie de Gannat.

De sable, au chevron d'or, accompagné de trois croissants d'argent. — Pl. XXV.

<small>Nobil. d'Auvergne. — Cahier de la noblesse du Bourbonnais.</small>

TOURRAUD, seigneurs de Rebis, du Breuil, de La Barotière.

Châtellenies de Moulins, de Verneuil.

Armoiries inconnues.

<small>Noms féodaux. — Arch. de l'Allier.</small>

TROCHEREAU, seigneurs de La Voûte, de Boucheron, de Rancy, de Beauvoir, d'Espinon, de La Berlière, du Bessay, de La Grange, de Chellot.

Châtellerie de Moulins.

D'azur, au chevron d'or, accompagné en chef de deux étoiles d'argent, et en pointe d'une croix ancrée de même. — Pl. XXV.

<small>Noms féodaux. — Arch. de l'Allier. — Arm. de la Gén. de Moulins. — Regist. paroissiaux de Vaumas, de Beaulon.</small>

DE LA TROLLIÈRE, v. MULATIER.

DE TROUSSEBOIS, seigneurs de Clarende, de La Roche-Othon, d'Ourouer, de Champaigre, de Charentonay, de Joux, de Ris, de Chantellon, du Breuil, de Faye, de Jouy, de La Perrine, de La Chaume, de Barday, de La Maison-Rouge, de Perry, de Meleray, de Saint-Aubin, de Beaumont, de Praingy, de Cherville, d'Extremianoux, de Chanteloup, de Beauregard, de Valonay, de Beaurevoir, de La Motte-Morgon, d'Origny; comtes de Troussebois. Originaires du Berry, en Bourbonnais et en Nivernais.

Châtellenies d'Ainay, d'Hérisson, de Souvigny, de Murat, de Verneuil.

D'or, au lion de sable, armé et lampassé de gueules. — Pl. XXV.

<small>Noms féodaux. — Guill. Revel. — Invent. des Titres de Nevers. — Arch. de l'Allier. — Vertot. — Segoing. — Roy d'armes. — Arm. de la Gén. de Moulins. — Mémoires de Castelnau. — Preuves de Malte, aux arch. du Rhône. — Gén. de la maison de Courvol.</small>

On trouve les armes des Troussebois décrites de diverses manières : quelquefois le lion est couronné de gueules, quelquefois il est d'azur ou de gueules. La Thaumassière a donné un fragment de la généalogie de cette famille.

UFFAIN, seigneurs de Chenillac, de Creuzier-le-Vieux.

Châtellenies de Vichy, de Billy, de Chantelle, de Gannat.

Armoiries inconnues.

<small>Noms féodaux.</small>

DES ULMES, seigneurs de Trougny, de Montifaut, de Beaulon, de Servandé; comtes de Torcy; marquis des Ulmes. Originaires du Nivernais, en Bourbonnais.

Châtellenie de Moulins.

De sinople, au lion morné d'argent. — Pl. XXV.

<small>Noms féodaux. — Regist. paroissiaux de Garnat, de Beaulon. — Arm. de la Gén. de Moulins. — Preuves de Malte, aux arch. du Rhône.</small>

D'USSEL, seigneurs d'Ussel, du Vernet, de Langlard.

Châtellenies de Chantelle, de Gannat.

Armoiries inconnues.

<small>Noms féodaux. — Nobil. d'Auvergne.</small>

DE VALLÈRES, seigneurs de Vallères, de Cos, du Bouchat, du Chambon.

Châtellenies de Chaveroche, de Verneuil, de Billy.

Armoiries inconnues.

Noms féodaux.

DE LA VARENNE, seigneurs de La Varenne, de Vesvre, du Més, du Bost, de La Motte-Chessault.

Châtellenie de Chaveroche.

Armoiries inconnues.

Noms féodaux. — Arch. du château de Vesvre.

DE VARENNES, seigneurs de Varennes, de Mirabelet, de Marcy, de Champfolay, de Chardonnière, d'Autry, de Maignance.

Châtellenies de Billy, de Germigny, de Bourbon.

Armoiries inconnues.

Noms féodaux.

DE VARIGNY, seigneurs de Varigny, du Deffend, de Chacy, du Tonin. En Nivernais et en Bourbonnais.

Châtellenie de Moulins.

D'hermine, à la bande componée. — Pl. XXV

Noms féodaux. — Invent. des Titres de Nevers.— Recueil d'épitaphes de Bourgogne.

On voyait autrefois dans l'église de Sept-Fonts, une pierre tombale sur laquelle étaient gravées les figures de deux chevaliers de cette famille, morts en 1293 et en 1300; près d'eux étaient figurées leurs armoiries. Nous avons retrouvé les dessins de ces tombes dans le « Recueil d'épitaphes de Bourgogne » de la collection Gaignières, que nous avons eu souvent déjà occasion de citer. V. du Deffend.

DE VAULX, seigneurs des Aragons, de Closrichard, de Tizon, de Bellefays, de Pierrat.

Châtellenies de Billy, de Vichy.

De gueules, à trois molettes d'argent. — Pl. XXV.

Noms féodaux. — Lettres-Patentes de Louis XV.

VAUVRILLE al. DE VAUVRILLE, seigneurs des Vesvres, de Bagneux, de Blasson, de Boyers.

Châtellenie de Moulins.

D'azur, au chevron d'or, accompagné de trois glands de même. — Pl. XXV.

Noms féodaux. — Tabl. chronologique. — Regist. paroissiaux d'Iseure.— Arm. de la Gén. de Moulins.

DE VAYRET, seigneurs de Silingy, d'Anglesson, de Domérat.

Châtellenie de Moulins.

Armoiries inconnues.

Noms féodaux.

DE VEAUCE, seigneurs de Veauce, de Saint-Augustin.

Châtellenies de Chantelle, de Belleperche.

De gueules, semé de fleurs de lys d'argent. — Pl. XXV.

Noms féodaux. — Arch. de l'Allier. — Anc. Bourbonnais. — Dict. de la Noblesse.

DE VÈCE, seigneurs de Vèce.

Châtellenie de Chaveroche.

Armoiries inconnues.

Noms féodaux.

DE VECENAT, seigneurs de Vecenat, de Brughat.

Châtellenie de Billy.

Armoiries inconnues.

Noms féodaux.

DE VELLARD al. **DU VELHARD**, seigneurs de Mauvizinière, des Bourbes, des Salles, de Montifaut, de Logère, de Beaudéduit, de Saint-Pourçain, de La Bresne, de Vinon, de Pandy, de Diou, de Saint-Romain, de Martilly, de Varaine,

de Montuis, de Fontviolant, de La Grange-Bayeux, d'Arailles, de Saint-Romain.

Châtellenies de Chantelle, de Verneuil, de Moulins, de Montluçon.

D'azur, semé de croisettes d'or, au chef de même. — Pl. XXV.

<small>Noms féodaux. — Arch. de l'Allier. — Mém. des Intendants. — La Thaumassière. — Regist. paroissiaux de Doyet, de Saint-Germain-d'Entrevaux. — Arm. de la Gén. de Moulins.</small>

On trouve quelquefois les croisettes d'argent. La Thaumassière a donné une partie de la généalogie de cette famille.

DE VENDAT, seigneurs de Vendat, de Châtel-Pagnier, de Beauregard-lès-Vichy, de Tizon, de Chassinhet, de Saint-Remy, de Saint-Pons, d'Espinasse.

Châtellenies de Gannat, de Billy.

D'azur, à trois lionceaux d'argent. — Pl. XXV.

<small>Noms féodaux. — Nobil. d'Auvergne.</small>

DU VERNAY, seigneurs du Vernay, de Prélaud, de Bruillat.

Châtellenies de Bourbon, de Moulins.

Losangé d'or et d'azur, à la bande de gueules brochant sur le tout. — XXV.

<small>Noms féodaux. — Guill. Revel. — Regist. paroissiaux de Saint-Plaisir.</small>

VERNE, seigneurs de La Cour-Chapeau, du Fraigne, de Fougnat, de Bâtonnière.

Châtellenies de Moulins, de Chantelle.

D'azur, à trois étoiles d'or. — Pl. XXV.

<small>Noms féodaux. — Tableau chronologique. — Arm. de la Gén. de Moulins.</small>

DU VERNET, seigneurs du Vernet, de Nérondes, de Saint-Sibran, de Suillet, du Pleix, de Santinhat, des Boucheries, de Basuchères, de Rugères, de Fromentaul.

Châtellenies de Billy, de Vichy.

D'argent, à la croix de gueules. — Pl. XXV.

<small>Noms féodaux. — Guill. Revel.</small>

VERNIN D'AIGREPONT, seigneurs d'Aigrepont, d'Origny, du Breuil, de Cornilly.

Châtellenie de Moulins.

Ecartelé : aux 1 et 4 d'azur, à la croix potencée d'or, cantonnée de quatre croisettes de même; et aux 2 et 3 d'argent, à la feuille de chêne de sinople. — Pl. XXV.

<small>Noms féodaux. — Tabl. chronolog. — Regist. paroissiaux d'Iseure et de Neuvy. — Arch. de l'Allier. — Arm. de la Gén. de Moulins.</small>

VERNOY, seigneurs de Montjournal, de Mirejon, de Saint-Georges, de Beauverger, de Beauvais.

Châtellenies de Moulins, de Billy.

Ecartelé : aux 1 et 4 d'azur, au chevron d'or, accompagné de trois vers à soie d'argent en fasce, au chef cousu de sable, chargé d'une étoile d'argent; et aux 2 et 3 d'azur, au lion d'or. — Pl. XXV.

<small>Noms féodaux.— Arch. de l'Allier.— Tabl. chronolog.—Regist. paroissiaux d'Iseure de Billy. — Arm. de la Gén. de Moulins.</small>

DE VERRE, seigneurs d'Issard.

Châtellenie de Bourbon.

Armoiries inconnues.

<small>Noms féodaux. — Arch. de l'Allier.</small>

VERROUQUIER al. VAROUQUIER, seigneurs de Courtange, du Treuil, de Saint-Argier, de La Barre, des Bondeaux, de Faix, de Saint-Victor.

Châtellenie de Montluçon.

D'azur, à la main d'argent. — Pl. XXV.

<small>Noms féodaux.— Regist. paroissiaux de Montluçon, de Marcillat. — Arm. de la Gén. de Moulins.</small>

Nous pensons que le généalogiste Waroquier de Combles, qui portait : *Ecartelé : aux 1 et 4 d'azur, à la main d'argent; et aux 2 et 3 d'argent, à trois fleurs de lys au pied nourri de gueules,* pourrait bien appartenir à cette famille; bien que, dans ses ouvrages, il ait longuement parlé des Waroquier, originaires d'Artois, puis établis dans le Rouergue et à Paris, auxquels il donne un W, sans doute pour rendre plus vraisemblable leur origine Artésienne. Le « Dic-

tionnaire des anoblissements » mentionne un Waroquier anobli en 1649, c'était peut-être un ancêtre du généalogiste.

DES VESVRES, seigneurs des Vesvres, de Villemouze, du Bosc.

Châtellenies de Bourbon, de Germigny, de Verneuil.

Armoiries inconnues.

<small>Noms féodaux. — Arch. de l'Allier. — Arch. du château d'Embourg.</small>

DE VEYNY D'ARBOUSE, seigneurs de Belime, de Chaume, de Mirabel, de Fernoil, de La Garenne, de Saint-Georges-de-Marcillat, de La Barge, de Poézat, de Saint-Genest, de La Font; barons de Jayet; marquis de Villemont. En Auvergne, en Bourbonnais, en Limousin et en Charolais.

Ecartelé : aux 1 et 4 d'or, à l'arbousier de sinople, qui est d'Arbouse; *aux 2 et 3 de gueules, à la colombe d'argent fondant en bande; et sur le tout d'azur, à trois molettes d'éperon d'or, et un bâton de gueules péri en bande.* — Pl. XXV.

<small>Noms féodaux. — D'Hozier. — Arm. de la Gén. de Riom. — Nobil. d'Auvergne. — Preuves de Malte, aux arch. du Rhône.</small>

Antoine de Veyny ayant épousé, vers 1475, l'héritière de la maison d'Arbouse, ses descendants ajoutèrent à leur nom et à leurs armes, le nom et les armes des d'Arbouse, qu'ils n'ont jamais quitté. Nous donnons les armes de cette famille telles que les décrit M. Laîné en tête de sa généalogie, publiée dans les « Archives de la Noblesse de France », mais nous ferons observer que le petit écusson sur le tout ne fut pas pris généralement par la famille: ainsi le sceau de Jacques d'Arbouse, abbé de Cluny au XVIIe siècle, que nous

avons publié dans notre « Notice sur les sceaux du cabinet de M^me Febvre », porte écartelé de l'arbousier, avec une bordure denchée, et de la colombe, laquelle est surmontée d'un chef; il en est de même au château d'Escurolles, près de Gannat, où les armes des Veyny sont sculptées au-dessus d'une porte, avec la date 1626. On les trouve encore ainsi dans des preuves de Malte de la famille de Saint-Aubin, aux archives du Rhône, l'arbre et la bordure engrêlée sont de sinople, la colombe est d'argent sur champ de gueules, et le chef est d'or. Les terres et seigneuries de Villemoret, de Poézat, de Saint-Genest et de La Fond, près d'Aigueperse, furent érigées en marquisat sous le nom de Villemont, par Lettres-Patentes de 1720, en faveur de Gilles-Henri-Amable de Veyny d'Arbouse, mestre-de-camp de cavalerie.

VEYTARD, seigneurs de Norrie.

Châtellenies de Gannat, de Moulins.

D'azur, au croissant d'argent, surmonté de trois étoiles rangées en chef, le tout d'argent. — Pl. XXV.

Registre d'Enregistrement des Provisions et Lettres-Patentes, aux arch. de l'Allier. — Arm. de la Gén. de Moulins.

VIALLET, seigneurs de La Forest, des Noix, des Augères, de Montifaut, des Salles.

Châtellenies de Moulins, de Souvigny.

Armoiries inconnues.

Noms féodaux. — Tabl. chronologique.

VIARD, seigneurs de La Motte, de Saint-Paul, de Vigenère, de Fontpault, de Giverlais.

Châtellenie de Gannat.

D'argent, au chevron de gueules, accompagné de deux croisettes de même en chef, et en pointe, d'une aigle éployée de sable. — Pl. XXVI.

<small>Noms féodaux. — Arm. de la Gén. de Moulins. — Regist. paroissiaux de Gannat.</small>

DE VIC, seigneurs de Vic, de Chevannes, d'Eschelette, de Pont-Gibaud, de La Motte-Chamaron.

Châtellenies de Gannat, de Billy.

D'or, au lion de sable, au chef d'azur, chargé d'une étoile d'argent. — Pl. XXVI.

<small>Noms féodaux. — Arm. de la Gén. de Moulins.</small>

DE VICHY, seigneurs de Goudailly, du Montet, de Besson, de Montigny, de Breuil, de Puyagu, de Châtel-Pagnier, de Cusset, de Busset, de Luzillat, de Mariol, de Vandègre, de Berbezit, du Montel, d'Agencourt, de Saigny ; barons d'Abret ; comtes de Champrond et de Vichy. En Bourbonnais, en Auvergne et en Bourgogne.

Châtellenies de Vichy, de Billy, de Verneuil.

De vair plein. — Pl. XXVI.

<small>Noms féodaux. — Guill. Revel. — Nobil. d'Auvergne. — Tablettes historiques et généalogiques. — Courcelles.</small>

Cette ancienne maison de chevalerie prit son nom de la ville de Vichy, qu'elle céda aux ducs de Bourbon, en échange d'autres terres, en 1344.

VIDAL, seigneurs de Chappettes, de Bord, de La Prade, de La Chapelle, de La Grange-Perreau.

Châtellenie de Moulins.

D'azur, à trois troncs de chêne d'or. — Pl. XXVI.

Noms féodaux. — Tabl. chronologique. — Arm. de la Gén. de Moulins. — Regist. paroissiaux de Contigny.

DE VIERZAC al. DE VIERSAC, seigneurs de La Gaignerie, du Vernet, de Chastel-Guyon, du Theil, de Saint-Aubin, du Bouys. En Auvergne et en Bourbonnais.

Châtellenie de Montluçon.

D'argent, à six fusées de sable accolées en bande al. *à la bande fuselée de sable.* — Pl. XXVI.

Noms féodaux. — Guill. Revel. — Arch. de l'Allier. — Nobil. d'Auvergne.

DE VIEURE al. DE LA SALLE DE VIEURE, seigneurs de La Salle, de Vieure, de La Pierre, de Favardinais, de Chaudenay, du Treuil.

Châtellenies de Bourbon, de Souvigny.

D'argent, au chevron de gueules, accompagné de trois fleurs de lys de même. — Pl. XXVI.

Noms féodaux. — Vertot. — Mémoires de Castelnau. — Invent. des Titres de Nevers.

Par suite d'une alliance contractée à la fin du XIVe siècle avec la famille de La Salle, la famille de Vieure en prit le nom. Les armes des Vieure se voient au château de La Salle de Vieure, élégante construction des premières années

du XVe siècle. Dans les « Mémoires de Castelnau » les armes de cette famille sont indiquées faussement : *De gueules, au chevron d'argent, accompagné de trois étoiles de même.*

DE VIGENÈRE, seigneurs de Saint-Paul.

Châtellenie de Verneuil.

Armoiries inconnues.

Nobil. d'Auvergne. — Anc. Bourbonnais.

Nous n'avons pu trouver les armes de la famille de Blaise de Vigenère, poète, auteur d'un assez grand nombre d'ouvrages, né à Saint-Pourçain en 1522.

VIGIER, seigneurs de Grosbois, de Chambon, de Mole, d'Anglars, des Creues, de Contigny, des Murs, d'Ardaine, de Vitry.

Châtellenies de Verneuil, de Moulins, d'Hérisson, de Murat.

Armoiries inconnues.

Noms féodaux.

VIGIER, seigneurs de Praingy.

Châtellenies de Moulins, de Souvigny.

D'azur, au chevron, accompagné en chef de deux palmes et en pointe d'une flamme, le tout d'or, au chef cousu de sable, chargé de trois étoiles d'argent. — **Pl. XXVI.**

Noms féodaux. — Arm. de la Gén. de Moulins.

Cette famille nous paraît tout à fait étrangère à la précédente. On trouve aussi ses armes avec le champ de sinople et le chef de gueules.

VILHARDIN, seigneurs de Montigny, de La Roche, de La Clachère, de Belleau, du Bouchat, d'Aubigny, de Marcellange.

Châtellenies de Chaveroche, de Verneuil, de Moulins.

D'azur, au chevron haussé d'or, accompagné en pointe d'un coq de même, crêté et allumé de gueules, surmonté d'une foy de carnation, parée du troisième émail. — Pl. XXVI.

<small>Noms féodaux. — Tabl. chronolog. — Regist. paroissiaux d'Iseure. — Arm. de la Gén. de Moulins.</small>

Les armes que « l'Armorial de la Généralité de Moulins » donne à cette famille : *D'azur, à la fasce d'argent, chargée d'une ville de gueules* sont fausses ; nous donnons son blason exact d'après un ancien cachet.

DE VILLAINES, seigneurs de La Condemine, de La Vesvre, de Sarragousse, du Bouis, du Moulin-Porcher, de Chalinois, des Noix, de Foullet, de Chantemerle, de La Motte, de Chancellert, de Saint-Sylvain, de Briante, de Saint-Pardoux, de Panay, du Franchet, de Biotière, des Rougiers, de La Motte-Farchat, de Crevant, de Chassignol, des Touzelains ; marquis de Villaines. En Berry, en Bourbonnais et en Nivernais.

Châtellenies de Belleperche, de Bourbon, de Chaveroche, d'Hérisson, de Moulins, de Billy, de Verneuil.

Ecartelé : aux 1 et 4 d'azur, au lion d'or ; et aux 2 et 3 de gueules, à neuf losanges d'or. — Pl. XXVI.

Noms féodaux. — Arch. de l'Allier. — Tabl. chronolog. — Arm. de la ville de Nevers. — D'Hozier. — La Thaumassière. — Arm. de la Gén. de Moulins. — Arm. du Nivernais.

La Chesnaye-des-Bois a donné la généalogie de cette famille.

DE VILLARS al. **DE VILLERS**, seigneurs de La Motte-Raquin, de La Guerche, de Jeux, de Mauvisinière, de Salvert, de Blancsfossés, de Mirolle, de Glène, de La Jarrie, de Noireterre, de Montchenin, de Beaumanoir, d'Ancinay, de La Barre, de Beaufrancon, de Montavant, de La Brosse-Raquin, du Puy, des Bruyères, de Vesse, de Goudailly, de Lesme, du Coudray, de Béguin, du Plessis, du Riaul, de Vaubruant, de Cherviniers.

Châtellenies de Chaveroche, de Billy, d'Ainay, d'Hérisson, de Murat, de Bourbon.

D'hermine, au chef de gueules, chargé d'un lion issant d'argent. — Pl. XXVI.

Noms féodaux. — Arch. de l'Allier. — Anc. Bourbonnais. — Guill. Revel. — Preuves de Malte, aux arch. du Rhône. — D'Hozier. — Segoing. — Arm. de la Gén. de Moulins.

On voit, dans l'église de Couleuvre, une pierre tombale sur laquelle la figure d'un personnage de cette famille, mort en 1564, est sculptée en ronde bosse, avec ses armoiries. La généalogie des Villars a été donnée par D'Hozier.

VILLATTE DE PEUFEILHOUX, seigneurs de Peufeilhoux, de Coutine, de Marquefaille. En Berry et en Bourbonnais.

Châtellenies de Montluçon, d'Hérisson.

D'argent, à l'arbre terrassé de sinople, au chef d'azur, chargé de deux étoiles d'or. — Pl. XXVI.

Noms féodaux. — Preuves de Chapelain conventuel de Malte, aux arch. du Rhône. — Arch. de l'Allier.

Nous donnons ces armes d'après le cachet du Chapelain conventuel dont les preuves, de 1769, se trouvent dans les archives de la langue d'Auvergne, à Lyon; nous ne sommes donc pas bien sûr des émaux de l'arbre et des étoiles.

DE VILLEBAN, seigneurs de la Costure, de Gipcy, de Guilay.

Châtellenies de Bourbon, de Verneuil, d'Hérisson.

Armoiries inconnues.

Noms féodaux.

DE VILLEFORT, seigneurs de Noailly, de Mellars.

Châtellenies de Billy, de Verneuil.

Armoiries inconnues.

Noms féodaux.

DE VILLELOUBER.

Châtellenie de Verneuil.

Armoiries inconnues.

Noms féodaux.

DE VILLELUME, seigneurs de La Roche-Othon, de Fontenille, de Pontcharraud, de Montbardon, de Mazière, de Champfort, de Neuville; comtes de Villelume. Originaires d'Auvergne, en Bourbonnais et en Berry.

Châtellenies de Chantelle, de Murat.

D'azur, à dix besants d'argent, posés quatre, trois, deux et un. — Pl. XXVI.

<small>Noms féodaux. — Guill. Revel. — Preuves de Malte, aux arch. du Rhône. — Preuves des comtes de Lyon. — La Thaumassière. — Vertot. — Nobil. d'Auvergne. — Arm. de la Gén. de Moulins.</small>

M. Bouillet a donné la généalogie des Villelume, dont une branche releva le nom de Thianges, comme nous l'avons dit plus haut. Guillaume Revel reproduit le blason de cette famille : *D'azur, à six besants d'argent*; toutefois nous avons adopté le nombre dix, qui a été indiqué par tous les auteurs, et que nous avons trouvé sur la tombe d'un membre de cette famille, du commencement du XVIe siècle, dans l'église de Senat.

DE VIRY, seigneurs de Coude, de La Forest, de Tenay, de Vesnay, de La Salle, de La Barre, d'Eschelettes, des Advisars, de Putay, de Chignat, de Hunières, de La Moussière, de Raugoux; comtes de Viry. En Auvergne, en Forez, en Bourbonnais, etc.

Châtellenie de Chaveroche.

De sable, à la croix ancrée d'argent, ajourée en cœur en carré. — Pl. XXVI.

<small>Noms féodaux. — Waroquier de Combles. — Ménestrier. — Arch. de la Gén. de Moulins. — Regist. paroissiaux de Montaigu-le-Blin, de Neuilly.</small>

Waroquier de Combles prétend, dans ses « Tablettes généalogiques », que la famille de Viry, répandue dans diverses provinces, est originaire de Savoie, qu'elle prit son nom d'un fief situé dans le Gènevois et qu'elle se divisa en dix-sept branches; il ajoute que la branche du Bourbonnais se distinguait par le nom de La Forêt, pris de celui d'une famille éteinte. Nous ne savons trop ce qu'il y a de vrai dans tout cela, et nous donnons aux Viry du Bourbonnais, possessionnés dans cette province depuis la fin du XVe siècle, les armoiries qui lui sont attribuées par « l'Armorial de la Généralité de Moulins » et par le P. Ménestrier dans son « Traité du Blason ».

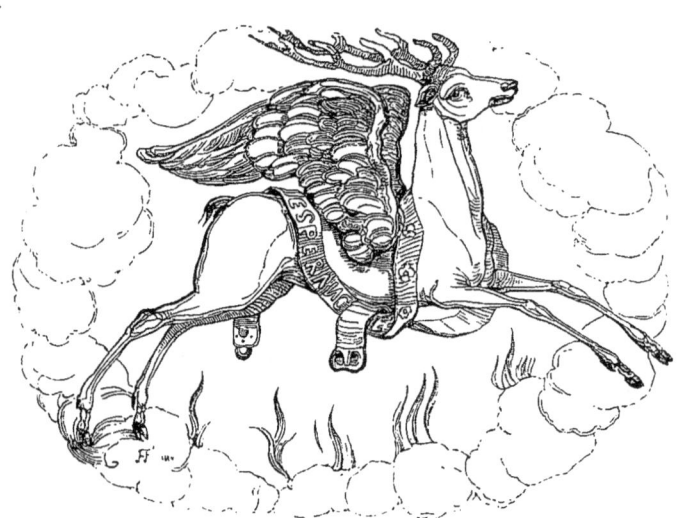

DICTIONNAIRE HÉRALDIQUE.

Nous croyons devoir indiquer ici en quelques mots la manière de faire usage de ce dictionnaire, dont nous avons essayé de démontrer l'utilité dans notre introduction.

Si l'on rencontre, par exemple, sur un monument, un écusson portant un lion seul, une aigle, ou une bande; il ne s'agira que de chercher aux mots *Lion, Aigle, Bande,* à la suite desquels on trouvera l'énumération des blasons de l'Armorial dans lesquels figurent ces meubles héraldiques, et l'on n'aura qu'un petit nombre de pages à parcourir pour arriver à connaître l'écusson en question.

Mais les figures ne sont pas toujours seules, les armoiries sont parfois fort compliquées; dans ce dernier cas, il faudra chercher d'abord la pièce la plus apparente de l'écu, puis les autres moins importantes, et l'on arrivera de même à la solution du problème.

Lorsqu'on rencontrera des armoiries écartelées, on devra se souvenir que le blason véritable de la famille se trouvant au

premier quartier à droite, c'est celui-là qu'il faudra chercher ; s'il y avait un petit écusson sur le tout, ce serait ce dernier que l'on chercherait.

Nous avons tâché de rendre les recherches aussi faciles et aussi courtes que possible, en créant, dans les articles un peu étendus, des subdivisions dont chacune ne comprend qu'un seul des états de la figure héraldique, si toutefois nous pouvons nous exprimer ainsi.

Nous avons aussi multiplié les citations de noms, il est telle famille dont le nom se trouve dans quatre articles.

Il est certain qu'une légère connaissance du blason sera nécessaire, dans quelques cas, pour faire usage de notre dictionnaire; mais nous ne pouvions guère simplifier davantage, et il nous était impossible de grossir cet ouvrage d'un traité de la science héraldique.

Terminons par un exemple de l'emploi du dictionnaire : supposons que, voyant à la clef de voûte de l'ancienne chapelle du château de l'Ecluse l'écusson qui s'y trouve, lequel porte trois globes et trois larmes, on désire attribuer ce blason; on devra d'abord chercher au mot Globe, on y trouvera les noms des familles Lomet, Palierne et Tonnelier ; puis en se reportant au mot Larme, on n'y verra que le nom de la famille Palierne; il sera donc certain que l'écusson douteux est celui de cette famille, et on s'en convaincra mieux encore en cherchant son article et en trouvant la seigneurie de l'Ecluse au nombre des fiefs possédés par elle.

DICTIONNAIRE HÉRALDIQUE.

Agneau pascal. — Rouher.

Aigle seule dans l'écusson. — Officiers des traites foraines de Montluçon. Amonnin. De Brandon. De Buffévent. De Chazerat. De Coligny-Saligny. De Givry. De Jas. De Mons. De Montmorillon. De La Motte-d'Aspremont. D'Orjault de Beaumont.

Plusieurs aigles. — Alexandre. De Genestines.

Aigles avec d'autres pièces. — Prieuré de Montluçon. Amonnin. Charbon de Valtange. Chomel. du Claux. De Laval. Le Lièvre de La Grange. Parchot. Viard.

Têtes d'aigle. — Girard. Roy.

Ancre. — Du Breuil.

Annelet. — Garreau.

Arbre. — Officiers du grenier à sel de Montluçon. De La Brousse. Chastenoix. Jamet. Pailloux. Soreau. Tallière. Tortel. De Veyny. Villatte.

Bande. — De l'Espinasse. Des Gouttes. de Laval. Du Vernay.

Bande accompagnée. — Aubert. De Chaussaing. De Chéry. Filliol. Gabard.

Bande chargée. — Mathieu, bâtard de Bourbon. Vicomtes de Lavedan. Barons de Basian. Ville de Chantelle. D'Aubigny. De Chappes. Le Conte. Des Crots. Duret. De Monestay. De Sacconyn.

Bande engrelée, échiquetée, fuselée, etc. — Celerier. De Franchesse. De Grivel. De Montbel. De Varigny. De Vierzac.

Plusieurs bandes. — Du Bois. Brisson. De Layac. Saulnier.

Bandé. — Alix de Bourgogne, dame de Bourbon. Eudes et Jean de Bourgogne, sires de Bourbon. Breschard. Saulnier.

Bar. — De Bar. Bardet. De Bonnevie.

Baril. — Ville de Saint-Pourçain.

Une ou plusieurs barres. — Bardonnet. Jaladon de La Barre. De La Motte. De Sainsbut.

Baton. — Ducs de Bourbon. Branches de la maison de Bourbon. Suzanne de Bourbon, duchesse de Bourbon. Chapitre de Notre-Dame de Moulins.

Baton chargé. — Jeanne de Bourbon-Vendôme, duchesse de Bourbon. Comtes de La Marche. Comtes et ducs de Vendôme. Comtes de Montpensier. Ducs de Montpensier. Seigneurs de Ligny.

Baton noueux. — Comtes de Roussillon.

Baton péri. — Fils légitimés de France. Ducs de Vendôme (2me branche). Princes de Condé. Princes de Conti. Marquis de Bourbon-Conti. Comtes de Soissons. Ducs de

Montpensier. Comtes de Busset. Chapitre de Bourbon-l'Archambaud. Couvent de Notre-Dame de Pontratier.

BELETTE. — Ville d'Ebreuil.

BESANT. — Aladane. Du Carlier. De Châtellus. Delaire. Imbert de Balorre. Du Mas. De Talayat. De Villelume.

BILLETTES. — Des Bravards d'Eyssat. De Sacconyn.

BORDURE. — Alix de Bourgogne, dame de Bourbon. Isabelle de Valois, duchesse de Bourbon. Ducs d'Anjou. Rois de Naples. Princes de Conti. Comtes de Soissons. Seigneurs de Carency. Seigneurs de Préaux. Bernardines de Montluçon. De Chabre. De Châtellus. De Chaussaing. Chol. De Corgenay. De Fougerolles. de Lage. Segault.

BORDURE ENGRELÉE, COMPONÉE, ETC. — Eudes et Jean de Bourgogne, sires de Bourbon. Marie de Berry, duchesse de Bourbon. Agnès de Bourgogne, duchesse de Bourbon. Ducs de Berry. Du Bois. Brunet. De Châlus. De Cordebœuf. Du Deffend. De La Fin.

BORDURE CHARGÉE. — Ducs de Parme. Picard du Chambon.

BOURDON. — Pierre.

BOYAUX. — Des Boyaux.

BRANCHE, RAMEAU. — Beraud. De Chacaton. Chol. De Gouzolle.

BRAS. — V. *Dextrochère*.

BUFFLE. — Roy.

BUISSON. — Rabusson.

BURELÉ. — De Beauverger. De Mornay.

CERF. — Berault. De Bonand. Cadier de Veauce. Fonsjean. De Fradel. De Meschatin. De Sarre.

CHAINE. — Rois de Navarre.

CHAPELLE. — De La Chapelle.

CHARDON. — Ville de Gannat. Charreton. Chomel.

CHARRIOT. — Ville de Charroux.

CHATEAU, MAISON. — Rois d'Espagne. Ville de Montluçon. De Château-Regnault. De La Salle.

CHEF SIMPLE. — Officiers de la ville de Montluçon. Ville de Varennes. De Bonnay. De Brinon. Brirot. De La Condemine. Imbert de Balorre. De Meschatin. De Monestay-Chazeron. De Vellard.

CHEF CHARGÉ D'ÉTOILES. — Amonnin. Bataille. Du Breuil. De Buchepot. De Combes. Coudonnier. Fonsjean. De La Grange. Perrot. Sauret. Vernoy. De Vic. Vigier. Villatte.

Chef chargé de pièces diverses. — Comtes de Busset. Ville de Moulins. Ville de Verneuil. Allemand. De Baserne. Berault. Billard. De Biotière. De Bonnevie. Du Broc. De Chambaud. Charbon de Valtange. Charrier. De Châtellus. De Chevarrier. Delaire. Durye. Fayollet. De Fontanges. Gabard. Giraud. Grozieux de La Guérenne. Jehannot de Bartillat. De Longueil. Meilheurat. Plantade. De Richemont. Thomas de Lavaroux. De Villars.

Cheval, mulet. — De La Chapelle. Mulatier de La Trollière. Picard du Chambon. Rabusson.

Chevron seul ou brochant. — De Fontenay. De Genestoux. Jehannot de Bartillat. De Lage. De La Mousse. De Rivière. De La Rivière.

Chevron accompagné de trois étoiles. — D'Arçon. De Beaufranchet. De Bonnille. De Chartres. De Châteaubodeau. Cherviel. Le Long. Mercier. De Montchoisy. De Montclar. Morio de l'Isle. Préveraud. Seguin.

Chevron accompagné de trois coquilles. — Aumaistre. Feydeau. De Fomberg. De Richemont.

Chevron accompagné de trois roses. — Alarose. Bouquet. Des Champs. De Chéry. Coudonnier. De Lapelin. Roux.

Chevron accompagné de trois objets semblables. — Alexandre. Aubery. Bodinat. Des Bordes. Du Bouis. Boutet. Des Bravards d'Eyssat. De Bron. Du Carlier. De Conny. Cordier. De Cresancy. De Fomberg. Garnier. Heulhard. De Lingendes. De La Loire. De Louan. Pin. Préveraud. Prévost. De La Roche. Roque. Roy. Thomas de Lavaroux. Du Tour. Vauvrille. Vernoy.

Chevron accompagné de trois objets non semblables. — M$^{\text{gr}}$ de Dreux-Brézé, évêque de Moulins. De Chevarrier. Delaire. Faverot. De Fougerolles. Guérin. Guillaud de La Motte. Héron. Jacquelot. Le Lièvre de La Grange. Magnin. Martin. Pailloux. Parchot. Du Rioux. Roy. Seguier. Tallière. Trochereau. Viard. Vigier.

Chevron accompagné de deux objets ou d'un. — De Brinon. Charbon de Valtange. Fayolet. De La Grange. Loiseau de La Vesvre. Meilheurat. Perrotin. Préveraud. Tixier. Vilhardin.

Chevron accompagné de plus de trois objets. — Charreton. Chastenoix. De Châteaubodeau. Douet. Lenoir. Papon. Potrelat de Grillon. Ribauld. Semyn. Tonnelier.

Chevron chargé et accompagné. — Loisel. Michelon.

Plusieurs chevrons. — Bayle. Du Chambon. De La Garde. De Lévis. De Longbosc. Du Peyroux. De Reclaine.

Chien, lévrier. — Brunet. Charrier. Thomas de Lavaroux.

Clef. — Prieuré de Souvigny. De Manissy. Pierre.

Cloche. — Charrier. Sauson.

Cœur. — Bataille. Beraud. De Faure. Hugon de Givry. Ribauld. Semyn.

Colonne. — Chapitre de Montluçon.

Coq. — Delaire. Vilhardin.

Coquille. — Sires de Bourbon. Ducs de Parme. De Bonnant. De Bussière. Du Claux. Coiffier. De La Croix. De Gléné. De Josian. Michel. Michelon. Pierre. Rouher. De Toulon.

Cor-de-chasse. — De Goy.

Corne d'abondance. — Duret.

Cotice. — Mathieu, bâtard de Bourbon. Morio de l'Isle.

Coupé. — Officiers des Traites foraines de Montluçon. Le Blanc. Du Chambon.

Couronne. — Chapitre de Cusset. Abbaye de Cusset. D'Aubayrac. De Champfeu. Douet. Du Jouhannel.

Creuset. — Du Creuset.

Croissant. — Ducs de Montpensier. Aumaistre. De Bar. Bayart. De Brinon. De La Brousse. De Chappes. De Châteaubodeau. Des Fontaines. De Fradel. Guérin. Du Jouhannel. De Louan. Marcellin. Perrotin. Plantade. Potrelat de Grillon. Ribauld. Ripoud. Du Tour. Veytard.

Croix pleine. — Agnès de Savoie, dame de Bourbon. Aubert. De Chabre. De Montagnac. De Saint-Martin. Du Tonin. Du Vernet.

Croix ancrée. — Des Barres. De Beaufranchet. De Biotière. De Brotain. De Charry. De Chaumejean. Dinet. Des Escures. De Fourchaut. De Fraigne. De Gléné. De Molins. Du Peschin. De La Roche. De La Salle. De Salvert. Trochereau. De Viry.

Croix pattée, échiquetée, etc. — Chapitre de Bourbon-l'Archambaud. Bernardines de Montluçon. Le Tailleur. De Neuville.

Plusieurs croix, croisettes. — Ville de Moulins. D'Anlezy. Dorat. Griffet. Meilheurat. De Montaign. De Reclaine. De Vellard. Viard.

Croix cantonnée, chargée, accompagnée. — Comtes de Busset. Prieuré de Montluçon. Célestins de Vichy. De La Codre. Du Creuset. De La Croix. Du Floquet. Michel. De Montaigu. De Saint-Mesmin. De La Salle. Vernin.

Crosse. — Prieuré de Souvigny.

Cuirasse. — Bodelin.

Cygne. — Hugon de Givry. De Sinéty.

Dauphin. — Anne, dauphine d'Auvergne, duchesse de Bourbon. Comtes de Montpensier. Aubery. Dauphin. De James.

Dextrochère, sénestrochère. — Chapitre de Cusset. Abbaye de Cusset.

Diamant. — Chastenoix. Prévost.

DRAGON. — Restif.

ECARTELÉ. — De Châtel-Perron. D'Orvalet. Du Peschin.

ECHIQUETÉ. — Aujay. De Beauregard. De Durat. Morio de l'Isle. De Murat. De La Ramas.

ECREVISSE. — Des Crots.

ECRITOIRE. — Giraud.

ECUSSON. — Ville de Cusset. De La Forest. De Saint-Aubin.

EMANCHÉ. — De Chaussecourte. De Monestay-Chazeron.

EPÉE, COUTELAS, COUPERET. — Prieuré de Saint-Pourçain. Bouchers de Montluçon. Bataille. Du Buisson. De Montassiégé. Morel.

EPI. — Bourderel. Tixier.

ETOILE. — Aubert. Aumaistre. De Bar. Bardonnet. De Bonnefoy. De Bonnevie. De Châlus. Chatard. De Chaussaing. De Chevarrier. De La Codre. Collasson. Farjonnel. Faverot. De La Faye. Du Floquet. De Fougières. De Fradel. Gabard. Guérin. Guillaud de La Motte. Hastier de Jolivette. Jacquelot. Du Jouhannel. De Layac. De Lorme de Pagnat. De Manissy. De Mareschal. De Massé. De Monestay. Papon. Petitjean. Pierre. Potrelat de Grillon. Rabusson. Ribauld. Du Rioux. Ripoud. Rousseau. Roussel de Tilly. De Saulzet. Seguier. Tonnelier. Trochereau. Verne. Veytard.

FASCE SEULE OU BROCHANT SUR D'AUTRES PIÈCES. — Officiers de la châtellenie de Montluçon. Aujay. De Buchepot. De Châteaubodeau.

FASCE ACCOMPAGNÉE DE TROIS OBJETS SEMBLABLES. — De Beaufranchet. Le Bel. De Bonnevie. Chabot. Des Champs. Le Gendre. Du Mas. De May. Popillon. Du Prat. Renaud de Boisrenaud.

FASCE ACCOMPAGNÉE DE TROIS OBJETS NON SEMBLABLES, OU DE MOINS DE TROIS OBJETS. — De Bonnefoy. De Châteaubodeau. Du Claux. De Saint-Didier.

FASCE ACCOMPAGNÉE DE PLUS DE TROIS OBJETS. — Aumaistre. De Boisrond. De Bussière. De Chambon. De Favières. De Fougières. De Saint-Germain.

FASCE CHARGÉE. — D'Arnoux. De May. Morel.

PLUSIEURS FASCES. — Mgr de Pons, évêque de Moulins. Ville de Vichy. Aladane. De Bonnevie. Celerier. De Chantemerle. De Chappes. De Chavagnac. De La Fin. De Montgarnaut. De Rollat. De La Salle.

FASCÉ. — De l'Espinasse. De Fontenéol. De Rollat.

FER DE LANCE, DE FLÈCHE, ETC. — De Bonnevie. Guillouet d'Orvilliers. Mille des Morelles. Roque. De Saint-Hilaire.

FERMAIL. — Guillaud de La Motte.

FEUILLE, COSSE DE GENÊT. — De Gouzolle. De Laugère.

Figures humaines. — Chapitre de Notre-Dame de Moulins. Chapitre d'Hérisson. Charreton. Le Gendre. Le Noir.

Filet. — Vicomtes de Lavedan. Barons de Basian. Seigneurs de Ligny.

Flamme. — Vigier.

Flanqué. — De Beauverger.

Flèche. — De Faure. Hastier de Jolivette.

Fleur. — Plantade. De Boisrond. Heulhard.

Fleur de lys. — Robert, comte d'Artois, sire de Bourbon. Ducs de Bourbon. Branches de la maison de Bourbon. Isabelle de Valois, duchesse de Bourbon. Marie de Berry, duchesse de Bourbon. Agnès de Bourgogne, duchesse de Bourbon. Jeanne de France, duchesse de Bourbon. Jeanne de Bourbon-Vendôme, duchesse de Bourbon. Anne de France, duchesse de Bourbon. Suzanne de Bourbon, duchesse de Bourbon. Chapitre de Bourbon-l'Archambaud. Abbaye de Sept-Fonts. Célestins de Vichy. Couvent de Notre Dame de Pontratier. Ville de Moulins. Ville de Saint-Pourçain. De Baserne. De Boisrond. De Bonnevie. Des Bordes. Chrestien. Faverot. De Fontanges. De Montjournal. De Saint-Mesmin. De Saint-Quentin. Segault. De Tocques. De Veauce. De Vieure.

Foy. — De Bonnefoy. Chrestien. Vilhardin.

Fontaine, puits. — Des Fontaines. Giraud.

Fort. — Sauret.

Franc-canton. — Dalphouse. De Mars. Rabusson. De La Salle. Sauret.

Fusée, fuselé, etc. — Filhet de La Curée. De Viersac.

Gant. — Ville de Gannat.

Gerbe. — Chapitre d'Huriel. D'Avenières. De Brosse. Farges de Chauveau. De Givreuil. De La Grange.

Gland. — De La Barre. Des Bouis. Filliol. De Gaulmin. De Lingendes. Vauvrille.

Globe. — Lomet. Palierne. Tonnelier.

Gonfanon. — De Beaudéduit.

Grappe de raisin. — Heroys.

Grenade. — Chabot. Héron. Préveraud. Richard de Soultrait.

Griffon. — Griffet.

Grue. — Hérault. De Montcorbier.

Hérisson. — Ville d'Hérisson.

Hermine. — De Beauverger. Bertrand. De Chabannes. De Chambaud. De Chambon. De Cordebœuf. Du Deffend. De Mauvoisin. De Montbel. Morel. De Varigny. De Villars.

Héron. — Héron. Héroys.

Hure. — De Favières. Tallière.

Lambel. — Robert, comte d'Artois, sire de Bourbon. Ducs d'Orléans. Roi des Français. Brisson. Dauphin.

Lance. — Jaladon de La Barre.

Lapin. — Grozieux de La Guérenne.

Larme. — Palierne.

Léopard. — Guy de Dampierre, sire de Bourbon. Le Blanc. De Cluys. De Josian. De Montassiégé. Roy.

Lettres. — Célestins de Vichy. Ursulines de Montluçon.

Lion, léopard, lion léopardé. — Marie d'Avesne, duchesse de Bourbon. Agnès de Bourgogne, duchesse de Bourbon. Catherine d'Armagnac, duchesse de Bourbon. Des Ages. D'Anlezy. De Beaucaire. Le Blanc. De Bressolles. De Chabannes. De Chantelot. De Chouvigny de Blot. De Cluys. De Coulon. De Dreuille. Farges de Chauveau. De La Faye. Ferrand. De Fretey. De Gannat. De Guénégaud. D'Isserpens. Lambert. Du Lion. De Marcellange. De Mariol. De Montespedon. De La Motte. Revangé. De Rochedagou. De Saint-Floret. De Troussebois. Des Ulmes. De Villaines.

Deux lions ou léopards. — Guy de Dampierre, sire de Bourbon. Du Broc. Ebrard. De Mauvoisin. De La Souche.

Trois lions ou léopards, lionceaux. — Jeanne de Bourbon-Vendôme, duchesse de Bourbon. Comtes de La Marche. Comtes et ducs de Vendôme. Seigneurs de Carency. Seigneurs de Ligny. Aigrin. D'Aubigny. Berthet. Du Château. De Courtais. De Cresancy. De La Palice. De Sacconyn. De Vendat.

Lion avec d'autres pièces. — Sires de Bourbon. Allemand. D'Anlezy. D'Aubayrac. Aujay. D'Aureuil. De Bigny. Billard. Du Bois. De Bonnay. De Chambaud. De La Condemine. Chatard. De Culant. Legros. Du Ligondès. Magnin. De Montbel. De Montmorin. De Mornay. De La Motte. De La Mousse. De La Ramas. Du Rioux. Tissandier. De Vic.

Lion issant, tête de lion ou de léopard. — De Bussière. Le Groing. De Josian. De Malleret. De Montassiégé. Roy. De Villars.

Losange. — D'Arisolle. Aumaistre. Legros. Papon. Renaud de Boisrenaud. De Sarre.

Losangé. — Bertrand. De Châtillon. Dalphonse. Du Vernay.

Loup. — De Loubens-Verdalle. Le Loup.

Loutre. — Guérin.

Lune. — Grozieux de La Guérenne.

Macle. — De Molins.

Main. — Beraud. Doscher. Ripoud. Simon de Quirielle. Verrouquier.

MERLETTE, CANETTE. — De Chambon. De Chantemerle. Le Conte. De Fougerolles. Loisel. De Lorme. De Montgarnaud. De Saint-Aubin. De Saint-Germain. Le Tailleur.

MOLETTE. — Alexandre. Du Bois. Du Buisson. De Chambort. Des Crots. De Culant. Garnier. Du Ligondès. Martin. De Montagnac. De Montmorin. De Neuchèze. Thomas de Lavaroux. De Vaulx. De Veyny.

MONTAGNE. — Chapitre de Montcenoux. Officiers de la ville de Montluçon. Boucaumont. Perrot.

MOUTON, BÉLIER, BOUC. — Berger. Boucaumont. De La Fayo. Petitjean. Seguier. De Seneret.

ŒIL. — Officiers de l'élection de Moulins. Officiers de l'élection de Montluçon. Ville de Verneuil.

OISEAU. — Ville de Chantelle. Alamargot. De Bron. Doscher. Fayollet. Heroys. Loiseau de La Vesvre. De Montcorbier. Perrot. Plantade. Rousseau. De Saint-Didier. De Tocques.

PAL. — Du Peyroux.

PLUSIEURS PALS. — Yolande de Châtillon, dame de Bourbon. Ville de Vichy. De Baserne. D'Estutt de Tracy. De Mars.

PALÉ. — De Corgenay. De Coustures. De Fontenay. De Rivière.

PALME. — Baillard des Combaux. Baugy. Bodinat. Briot. Faverot. Giraud. Richard de Soultrait. Vigier.

PAON. — Martin.

PARTI. — Rois de France et de Navarre. Chapitre de Montcenoux. Prieuré de Saint-Pourçain. Officiers de la châtellenie de Montluçon. De Bar. De Biotière. De Brandon. De Château-Regnault.

PATTES D'ANIMAUX. — Le Bel. Collasson.

PLANTE. — Bardet. De Bris. De Fougerolles. Loisel. Pailloux. Plantade.

PLUME. — Giraud.

POISSON. — De Bigny. Chabot. De Châlus. Guérin.

POMME DE PIN. — Du Floquet. Pin. De Sainsbut.

PONT. — De Pierrepont.

POT. — De Buchepot.

QUINTEFEUILLE. — De Châteaubodeau. Doiron. Popillon.

RAT. — Rabusson.

RAYON DE SOLEIL. — Badier.

RIZIÈRE. — Durye.

Roc d'échiquier. — Roque.

Rose. — Mgr de Dreux Brézé, évêque de Moulins. D'Arnoux. Berger. Billard. De Biotière. Briart. De Chavagnac. Collasson. Dinet. De Fougerolles. Jacquelot. Le Lièvre de La Grange. De Longueil. De May. Pailloux. Parchot. Ripoud. Roussel de Tilly. Tissandier.

Roue. — Cordier.

Ruche. — Prieuré de Montluçon.

Sautoir. — Mgr des Galois de La Tour, évêque de Moulins. Des Galois. De La Guiche.

Sautoir accompagné. — Briart. De Champfeu. De Malleret. De Montagnac. Roussel de Tilly.

Semé de fleurs de lys. — Robert, comte d'Artois, sire de Bourbon. Premiers ducs de Bourbon. Isabelle de Valois, duchesse de Bourbon. Marie de Berry, duchesse de Bourbon. Branches de la maison de Bourbon. Chapitre de Notre-Dame de Moulins. Chapitre de Bourbon-l'Archambaud. De Veauce.

Semé d'étoiles ou de molettes. — De Châlus. De Culant. Du Ligondès. De Montmorin.

Semé de croisettes, de losanges, etc. — Ville de Cusset. D'Anlezy. Legros. De Sacconyn. De Vellard.

Soleil. — Mgr de Dreux Brézé, évêque de Moulins. Ville de Montluçon. Chabot. De Chevarrier. Chrestien. Doscher. Durye. Loiseau de La Vesvre. Loisel. Marcellin. Perrotin. Semyn.

Tau. — De Conny. Joly.

Tiercé. — Chabot. Morio de l'Isle.

Tiercefeuille. — De Thianges.

Tour. — D'Aureuil. Boutet. Chabot. De Châteaubodeau. De Fomberg. Magnin. Préveraud. De Saligny. De Saulzet. De La Tour.

Tourteau. — De Mareschal.

Tranché. — Officiers du grenier à sel de Montluçon. De Capponi.

Trèfle. — Le Borgne. Des Boyaux. De La Chaise. Charbon de Vallange. De Châteauneuf-Marcillat. De La Loire. Métenier. Le Noir. Du Prat. De La Roche.

Tronc d'arbre. — De Massé. Vidal.

Vair. — Ville de Varennes. Ville de Verneuil. De Vichy.

Vaisseau. — Charrier.

Ver-a-soie. — Vernoy.

Vergette. — Ville de La Palice.

Vol. — De Combes.

BIBLIOGRAPHIE DE L'ARMORIAL [1].

IMPRIMÉS.

Abrégé chronologique et historique de l'origine, du progrès et de l'état actuel de la maison du Roi et de toutes les troupes de France, etc., par M. Simon Lamoral Lepippre de Nœufville. *Liège, Everard Kints,* 1734-1735. 3 vol. in-4, blas.

L'ancien Bourbonnais, histoire, monuments, mœurs, statistique, par Achille Allier, continué par Ad. Michel. *Moulins, Desrosiers,* 1836-1838, 2 vol. in-fol. et un atlas de pl.

Annuaire de la noblesse de France et des maisons souveraines de l'Europe, publié par M. Borel d'Hauterive. *Paris, Dentu,* 1843-1857, gr. in-18, blas.

Parmi les nombreux ouvrages généalogiques qui ont été publiés dans ces derniers temps, « l'Annuaire de la Noblesse » est certainement l'un des plus sérieux. Cette collection, qui se compose déjà de 14 volumes, est fort intéressante. Nous en dirons autant de l'ouvrage suivant.

[1] Notre intention, en donnant cette petite bibliographie, n'est pas d'apprécier la valeur des ouvrages cités par nous; nous avons seulement voulu donner l'indication exacte de ces ouvrages et documents, afin, comme nous l'avons dit dans notre introduction, de faciliter les recherches de ceux de nos lecteurs qui désireraient constater l'exactitude de nos citations.

Archives généalogiques de la noblesse de France, publiées par M. Lainé. *Paris, l'Auteur*, 1828-1850, 11 vol. in-8, blas.

Armorial de la chambre des Comptes, depuis 1506, etc. *Paris, Cellot*, 1780, 2 vol. in-4, front., gr., blas.

Armorial des familles nobles [de France, par M. de Saint-Allais 1re livr. (seule publiée). *Paris, l'Auteur*, 1817, in-8. blas

Armorial des principales maisons et familles du royaume, par Dubuisson. *Paris, Guérin*, 1757, 2 vol. in-12, fig.

Armorial général de l'empire français, par Henry Simon *Paris, l'Auteur*, 1812, 2 vol in-fol.

Armorial général de France, par d'Hozier. *Paris, J. Collombat*, 1738-1768, 12 vol in-fol. fig.

Ouvrage recherché qui se trouve rarement complet; il doit contenir 6 registres. M. A. P. M. d'Hozier a publié les 2 premiers volumes d'une nouvelle édition de cet ouvrage (in-4, Paris, imprimerie royale, 1821-1823), mais cette publication n'a pas été continuée.

Armorial de l'ancien duché de Nivernais, par George de Soultrait, *Paris, Didron*, 1847, gr in-8, blas.

L'Art de vérifier les dates des faits historiques, des chartes, etc., (commencé par D. Maur.-Franç. d'Antine, D. Clemencet et D. Durand; continué et publié par D. F. Clément). *Paris*, 1783-1787. 3 vol. in-fol.

L'Art en Province. Littérature, histoire, voyages, archéologie. *Moulins, Desrosiers*, 1836-1852, 13 vol. in-4

Biographie universelle, ancienne et moderne, etc., par une société de gens de lettres. *Paris, Michaud*, 1811-1828, 52 vol. in-8.

Bulletin de la société d'Emulation du département de l'Allier. *Moulins, Desrosiers*, dép. 1846, 4 vol. in-8, fig.

Cahier de la noblesse du Bourbonnais Publié dans le tome II du « Bulletin de la société d'Emulation de l'Allier ».

Catalogue et armoiries des gentilshommes qui ont assisté à la tenue des états généraux du duché de Bourgogne, etc., (par Durand). *Dijon, Durand*, 1760, in-fol., blas.

Coutume d'Auvergne, avec les notes de Ch. Dumoulin, Toussaint,

Chauvelin, Julien Brodeau et Jean-Marie Ricard, etc. *Riom*, 1784-1785, 4 vol. in-4.

Devises héroïques et emblêmes de M. Claude Paradin. Revues et augmentées de moytié. *Paris, Millot*, 1621, pet. in-8, fig.

Dictionnaire des ennoblissemens (sic), ou recueil des Lettres de noblesse, depuis leur origine, etc. *Paris*, 1788, 2 vol. in-8.

Dictionnaire héraldique, contenant les armes et blasons des princes, prélats, grands officiers, etc., par Jacques Chevillard le fils. *Paris, l'Auteur*, 1723, in-12.

<small>Cet ouvrage, fort rare et curieux, se compose de planches gravées, donnant une grande quantité d'écussons, avec le nom des familles, mais sans texte.</small>

Dictionnaire héraldique, par M. G. de L. T. (Gastelier de la Tour). *Paris*, 1777, in-12, fig.

Le Grand dictionnaire historique, etc., par Louis Moreri. *Paris*, 1759, 10 vol. in-fol.

Dictionnaire de la noblesse, par l'abbé de Lachesnaye des Bois. *Paris*, 1770-1786, 15 vol. in-4, blas.

<small>Il est difficile de trouver des exemplaires complets de cet ouvrage, peu estimé du reste ; les trois derniers volumes, publiés par Badier, sont surtout fort rares, une grande partie des exemplaires de ce supplément ayant été détruite pendant la révolution.</small>

Dictionnaire historique, biographique et généalogique des familles de l'ancien Poitou, par Henri Filleau, publié par H. Beauchet-Filleau et Ch. de Chergé. *Poitiers, Dupré*, 1840-1854, 2 vol. in-8, blas.

Dictionnaire universel de la noblesse de France, par M. de Courcelles. *Paris, l'Auteur*, 1820-1822, 5 vol. in-8, fig.

Dictionnaire véridique des origines des maisons nobles ou anoblies du royaume de France, etc., par M. Laîné. *Paris*, 1818, 2 vol. in-8.

Dictionnaire géographique, historique, etc., de toutes les communes de la France, etc., par Girault de Saint-Fargeau. *Paris, F. Didot*, 1844, 3 vol. in-4, fig., blas.

Eléments de Paléographie par Natalis de Wailly. *Paris, Imp. roy.*, 1838, 2 vol. gr. in-4, fig.

Essai sur la numismatique Nivernaise, par le Cte George de Soultrait. *Paris, Rollin*, 1854, in 8, fig.

ETAT de la France, etc., par le C^te de Waroquier de Combles. *Paris, l'Auteur*, 1783-1785.

L'ETAT de la Provence dans sa noblesse, par l'abbé R. de B. (Robert de Briançon). *Paris, Aubonin*, 1693, 3 vol. in-12, blas.

GÉNÉALOGIE de la maison de Courvol, en Nivernois, dressée sur les titres originaux et sur les jugements d'intendants. S. L 1753. in-4, blas.

Cette généalogie, fort détaillée et d'une grande importance pour l'histoire des familles du Nivernais et des provinces voisines, eut deux éditions : la première, imprimée en 1750, fut trouvée insuffisante, et trois ans après parut celle dont il est ici question.

HISTOIRE du Beaujolais et des sires de Beaujeu, suivie de l'armorial de la province, par le B^on de La Roche La Carelle. *Lyon, L. Perrin.* 1853, gr. in 8, fig., blas.

HISTOIRE de Berry, contenant tovt ce qvi regarde cette province et le diocèse de Bourges : la vie et les éloges des hommes illustres : et les généalogies des maisons nobles, tant de celles qui sont éteintes que de celles qui subsistent à présent, par Gaspard Thavmas de La Thavmassière. *Bourges et Paris, Morel*, 1689, in-fol.

NOUVELLE histoire du Berry, avec les histoires héraldiques, généalogiques, chronologiques des maisons et des familles nobles les plus connues dans le Berry, par M. Pallet. *Paris, Monory, et Bourges, l'Auteur*, 1783-1784, 5 vol. in-8.

Cette histoire n'est, à proprement parler, qu'une reproduction abrégée de l'ouvrage de La Thaumassière.

HISTOIRE du Bourbonnais et des Bourbons qui l'ont possédé, par M. de Coiffier Demoret. *Paris, Lecointe et Durey*, 1824, 2 vol. in-8. cartes.

HISTOIRE de Bresse et de Bugey, etc., par Samuel Guichenon. *Lyon, Hvgvetan*, 1650, in-fol., blas.

HISTOIRE chronologique de la grande chancellerie de France, par Ab. Tessereau. *Paris, Emery*, 1710, 2 vol. in-fol.

HISTOIRE généalogique et chronologique de la maison de France, des pairs, grands officiers de la Couronne et de la maison du Roy, et des anciens barons du royaume, etc., par le P. Anselme, continuée par M. du Fourny, 3^e éd. rev., cor. et aug. par les soins du P. Ange et du P. Simplicien. *Paris, Libraires associés*, 1726-1733, 9 vol. in-fol., blas.

HISTOIRE générale du Languedoc, par D. Jos. Vaissette et D. de Vic,

avec des notes et des pièces justificatives. *Paris*, 1730-1745, 5 vol. in-fol., fig.

Histoire abrégée ou éloge historique de la ville de Lion. *Lion. Girin*, 1711, in-4 cartes et blas.

Cet ouvrage donne les armoiries de tous les officiers municipaux de la ville de Lyon, depuis 1596 jusqu'à 1711. Un supplément, qui se trouve ordinairement à la suite de l'ouvrage, continue la liste et les armoiries des prévôts, des marchands et des échevins jusqu'en 1726; enfin l'ouvrage a été complété par une suite lithographiée qui va jusqu'à la révolution.

Histoire des chevaliers hospitaliers de Saint-Jean de Jérusalem, par M. l'abbé de Vertot, nouv. éd. aug. *Paris, Despilly*, 1772, 7 vol. in 12.

Le 7e volume de cette histoire contient la nomenclature et la description des armoiries de presque tous les chevaliers de Malte.

Histoire généalogique et héraldique des pairs de France, des grands dignitaires de la couronne, des principales familles nobles du royaume, et des maisons princières de l'Europe, précédée de la généalogie de la maison de France, par M. de Courcelles. *Paris, l'Auteur et Arth. Bertrand*, 1822-1833, 12 vol. in-4, blas.

Les Mazures de l'abbaye royale de l'Isle-Barbe-lès-Lyon, etc., par Cl. Le Laboureur. *Paris, J. Couterot*, 1681, 2 vol. in-4.

Les Mémoires de messire Michel de Castelnau, etc., avec l'histoire généalogique de la maison de Castelnau, et les généalogies de plusieurs maisons illustres, par J. Le Laboureur. *Bruxelles, Léonard*, 1731, 3 vol. in-fol., portr. et blas.

Mémoires de la société des Antiquaires de France. *Paris, dép.* 1807, in-8. fig.

Mémorial de Dombes en tout ce qui concerne cette ancienne souveraineté, son histoire, ses princes, son parlement et ses membres, avec liste nominative, un armorial et pièces justificatives, 1523-1771, par M. P. d'Assier de Valenches. *Lyon, Louis Perrin*, 1854, gr. in 8, nombr. blas.

Mercvre armorial enseignant les principes et éléments du blason des armoiries, etc., par C. Segoing. *Paris, A. Lesselin*, 1648, in-4, blas.

La nouvelle méthode raisonnée du blason, pour l'apprendre d'une manière aisée, par le P. C. F. Ménestrier. *Lyon Bruysset-Ponthus*, 1754, in-12, blas.

Nobiliaire d'Auvergne par J.-B. Bouillet. *Clermont-Ferrand, Perol*, 1846-1853, 7 vol. in 8, nombr. blas.

Cet excellent ouvrage, très-sérieusement fait, est certainement le travail le plus complet de ce genre qui ait jamais été publié; il nous a été fort utile pour la composition de notre armorial.

Nobiliaire de Bretagne, ou tableau de l'aristocratie Bretonne, depuis l'établissement de la féodalité jusqu'à nos jours, etc., par M. P. Potier de Courcy. *Saint-Pol-de-Léon, l'Auteur*, 1846, in-4.

Nobiliaire universel de France, ou Recueil général des généalogies historiques des maisons nobles de ce royaume, par MM. de Saint-Allais et de La Chabeaussière; continué par M. Ducas. *Paris, Patris*, 1814-1843, 21 vol. in-8, blas.

Noms féodaux, ou noms de ceux qui ont tenu fiefs en France, depuis le XIIe siècle jusque vers le milieu du XVIIIe, extraits des archives du royaume, par un membre de l'académie des inscriptions et belles-lettres (P.-L.-J. de Betencourt). Première partie (seule publiée) relative aux provinces d'Anjou, Aunis, Auvergne, Beaujolais, Berry, Bourbonnois, Forez, Lyonnois, Maine, Marche, Nivernois, Saintonge, Touraine, partie de l'Angoumois et du Poitou. *Paris, Beaucé-Rusand*, 1826, 2 vol. in-8.

Cet ouvrage, particulièrement relatif au Bourbonnais et à l'Auvergne, nous a été du plus grand secours; il est malheureusement peu connu et fort rare, l'auteur ayant détruit lui-même la plus grande partie de l'édition.

Notice sur la monnaie de Trévoux et de Dombes, par P. Mantellier. *Paris, Rollin*, 1844, in-8, fig.

Notice sur les sceaux du cabinet de Mme Febvre, de Mâcon, par le Cte George de Soultrait. *Paris, Didron*, 1854, in-8, fig.

Nouvelle étude de jetons, par J. de Fontenay. *Autun, Dejussieu*, 1850, in-8, fig.

Le parlement de Bovrgongne, son origine, son établissement et son progrès : avec les noms, svr-noms, qvalités, armes et blasons des présidents, chevaliers, conseillers, etc., par Pierre Paillot. *Dijon, Paillot*, 1649. — Continuation de l'histoire du parlement de Bourgogne, depuis 1649 jusqu'en 1733, par Franç. Petitot. *Dijon*, 1733, 2 tom. en 1 vol. in-fol., fig. et nombr. blas.

Procèz-verbal de la recherche de la noblesse de Champagne, faite par M. de Caumartin. *Châlons*, 1673, pet. in-8.

Recueil de la société Sphragistique de Paris. *Paris, dép.* 1851, 4 vol. in-8, fig.

Revue historique de la noblesse fondée par A. Borel d'Hauterive, publiée sous la direction de M. de Martres. *Paris*, 1840-1847, in 8, fig. et blas.

Revue de la numismatique française dirigée par E. Cartier et L. de La Saussaye. *Blois, dép.* 1836, 20 vol. in-8, pl.

Le roy d'Armes, ou l'art de bien former, charger, briser, timbrer, parer, et par conséquent blasonner toutes sortes d'armoiries, par le P. Marc Gilbert de Varennes. *Paris, Billaine*, 1635, in-fol. blas.

La science héroïque, traitant de la noblesse, de l'origine des armes, de leurs blasons, etc., par Marc de Vulson, sieur de La Colombière. *Paris, S. Cramoisy*, 1644, in-fol., fig. et blas.

La vraye et parfaite science des armoiries, par Louvain Geliot, augmentée par P. Palliot. *Dijon, Palliot*, et *Paris, Hélie Josset*, 1660 (ou 1661, ou 1664), in-fol., blas.

Statistique monumentale du département de la Nièvre, par le Cte George de Soultrait. 1er vol., arrondissement de Nevers. *Nevers, Bégat*, 1852, in-18.

Symbola diuina et humana pontificvm imperatorvm regvm, etc , ex mvsæo Oct. de Strada, cum isagoge Jac. Typotii. *Pragæ*, 1601-1602-1603, 3 part. en 1 vol. in-fol., fig.

Tableau généalogique historique de la noblesse, contenant, etc., présenté au roi par le Cte de Waroquier de Combles *Paris, Nyon*, 1786-1789, 9 vol. in-12.

Tableau chronologique de messieurs les présidents trésoriers de France, généraux des finances, intendants des domaines, chevaliers, conseillers du roi, grands voyers de la généralité de Moulins, avocats, procureurs du roi et greffiers en chef, depuis la création du bureau des finances de la même généralité, faite par édit du mois de septembre mil cinq cent quatre-vingt-sept. *Moulins, E. Vidalin*, s. d., pet. in 4.

Tablettes historiques de l'Auvergne, comprenant les départements du Puy-de-Dôme, du Cantal, de la Haute-Loire et de l'Allier, par J. B. Bouillet *Clermont, Perol*, 1840-1848, 8 vol. in-8, fig.

TABLETTES historiques, généalogiques et chronologiques, par Chasot de Nantigny. *Paris, Legras*, 1749-1757, 8 vol. in-24.

TABLETTES de Thémis. *Paris*, 1755, 2 vol. in-12.

LE VRAY théâtre d'honneur et de chevalerie, ou le miroir héroïque de la noblesse, etc., par Marc de Vulson de La Colombière. *Paris, Aug. Courbé*, 1648, 2 vol. in-fol., fig.

TRAITÉ des monnaies des barons, prélats, villes et seigneurs de France. *Paris, Impr. roy.*, 1790, 2 vol. gr. in-4, fig.

TRÉSOR GÉNÉALOGIQUE, ou extraits des titres anciens qui concernent les maisons et familles de France et des environs, connues en 1400 ou auparavant, dans un ordre alphabétique, chronologique et généalogique, par D. Caffiaux. *Paris, P. D. Pierres*, 1777, in-4. (1er vol.)

Ce premier volume est le seul qui ait paru. Il existe aux manuscrits de la bibliothèque impériale une collection, faite par D. Villevieille, qui continue le Trésor généalogique.

DOCUMENTS MANUSCRITS.

ARCHIVES départementales de l'Allier.

Ces archives, fort bien rangées, renferment un assez grand nombre de pièces intéressant les familles de la province.

ARCHIVES de Decize (Nièvre).

Ce dépôt est assez riche, mais il est dans un tel désordre, que les recherches y sont très-difficiles.

ARMORIAL d'Auvergne, Borbonois et Forest *(sic)*, manuscrit sur parchemin, gr. in-4. *Aux manuscrits de la bibliothèque impériale, collection Gaignières, n° 2896.*

Ce curieux armorial qui renferme, outre une immense quantité d'écussons, des vues de beaucoup de villes et de châteaux des immenses possessions des ducs de Bourbon, a été dressé par Guillaume Revel, dit *Auvergne,* héraut d'armes du roi Charles VII. C'est de ce précieux manuscrit que nous avons tiré une grande partie des armoiries publiées dans notre ouvrage.

ARMORIAL de la généralité de Moulins. Manuscrit sur papier, in-fol. *Aux manuscrits de la bibliothèque impériale.*

On trouve aussi aux manuscrits de la bibliothèque impériale, les armoriaux des autres généralités cités dans le cours de cet ouvrage.

ARMORIAL manuscrit du Nivernois, manuscrit sur pap., in-4, blas. col. *Aux manuscrits de la bibliothèque impériale, suppléments français, n° 1095.*

On lit sur la première page de cet armorial : *Cy après sont les armes, noms et surnoms d'une partie des gentilshommes et bourgeois de Nivernois et de la ville de Nevers.* Puis plus bas : *Ce livre cy dessus a esté faict pour la curiosité du sieur de Challudet, et en l'an* 1638.

ARMORIAL manuscrit des villes de France, manuscrit sur papier, in-4, 2 vol., blas., col.

Nous avons dû la communication de ce curieux armorial, dressé au XVIIIe siècle, à l'obligeance de M. Girault de Saint-Fargeau.

INVENTAIRE général des Titres de la maison de Nevers. 7 vol. in-fol. *Aux manuscrits de la bibliothèque impériale.*

Cet inventaire des archives des ducs de Nevers, qui furent complètement détruites pendant la révolution, fut dressé, en 1638, par l'abbé de Marolles, à la demande des princesses Louise-Marie et Anne de Gonzague, qui gouvernaient alors le duché. Toute l'histoire du Nivernais se trouve dans ces volumes.

MANUSCRITS de Guichenon. 34 vol. in-fol. *A la bibliothèque de la Faculté de médecine de Montpellier.*

Ces manuscrits, de la plus grande importance pour l'histoire du Lyonnais, de la Bresse, du Bugey, du Mâconnais, du Dauphiné et des provinces voisines, renferment près de 2,400 pièces ou titres, dont quelques-uns sont en original. On y trouve beaucoup de généalogies. L'inventaire détaillé de ces manuscrits a été publié par M. Allut, de Lyon, en un très-beau volume in-8. *(Lyon, Perrin, 1851).*

MÉMOIRES et notes (des intendants) concernant la généralité de Moulins.

PREUVES. *Au cabinet des Titres de la bibliothèque impériale.*

Le cabinet des Titres de la bibliothèque impériale renferme une immense quantité de preuves, de documents généalogiques provenant des cabinets des juges d'armes de France et de collections particulières. Nous avons dû à la parfaite obligeance du savant M. Lacabane, conservateur de ces précieuses archives, la communication de pièces qui nous ont beaucoup servi.

PREUVES des comtes de Lyon.

Quarante-sept cahiers in-fol. renferment les preuves et les généalogies d'une grande partie des Chanoines-Comtes de Lyon. Ces preuves, qui proviennent de la précieuse

bibliothèque Lyonnaise de feu M. Coste, de Lyon, sont maintenant conservés à la bibliothèque de cette ville.

Preuves de Malte. *Aux archives départementales du Rhône.*

Beaucoup de preuves nobles et bourgeoises des chevaliers de Malte, des frères servants et des chapelains conventuels de la langue d'Auvergne, se trouvent aux archives du Rhône. Ces preuves, fort importantes pour l'histoire des familles du centre de la France, nous ont été communiquées avec beaucoup d'obligeance par M. Gauthier, archiviste du Rhône, que nous prions de recevoir ici l'expression de notre gratitude.

Recueil d'armoiries de Gilles Le Bouvier. Manuscrit sur vélin in-4. *Aux manuscrits de la bibliothèque impériale.*

Ce recueil fut dressé par Gilles Le Bouvier, dit *Berry*, premier héraut de Charles VII; c'est un des plus curieux armoriaux du moyen-âge. On y trouve les armoiries de beaucoup de familles du centre de la France, particulièrement du Berry.

Recueil d'épitaphes. *Aux manuscrits de la bibliothèque impériale, collection Gaignières, n° 811.*

Registres paroissiaux.

Ces anciens registres de l'état civil, qui remontent en général au milieu du XVII° siècle, et quelquefois plus haut, nous en connaissons du XVI°, renferment souvent de curieux renseignements sur l'état des paroisses et des fiefs avant la révolution; nous les avons parcourus dans les nombreuses communes du département de l'Allier que nous avons visitées, et nous y avons trouvé beaucoup de documents pour la composition de notre armorial.

TABLE DES MATIÈRES.

Introduction	I
Sires de Bourbon	1
Ducs de Bourbon	9
Branches de la maison de Bourbon	19
Evêché de Moulins	37
Communautés religieuses	40
Villes et Corporations	49
Familles	57
Dictionnaire héraldique	313
Bibliographie de l'Armorial	325

Moulins, imprimerie de P.-A. Desrosiers et Fils.

PL. I

SIRES ET DUCS DE BOURBON

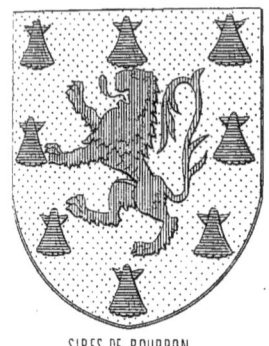
SIRES DE BOURBON

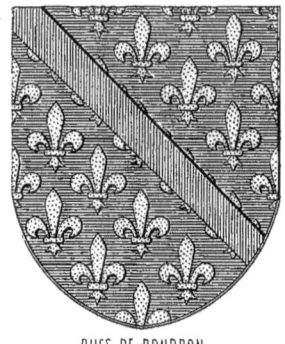
DUCS DE BOURBON

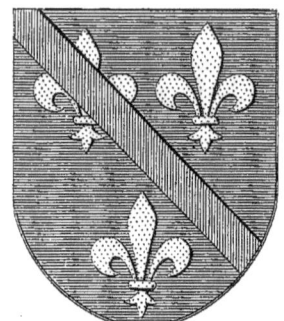
DUCS DE BOURBON

MAISONS SOUVERAINES ISSUES DES DUCS DE BOURBON.

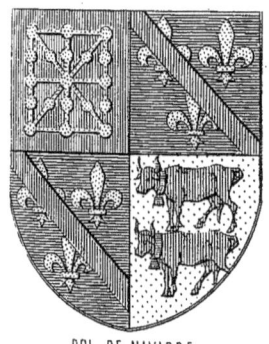
ROI DE NAVARRE

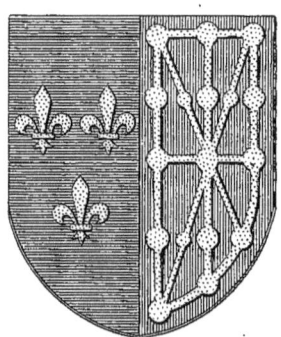
ROIS DE FRANCE ET DE NAVARRE

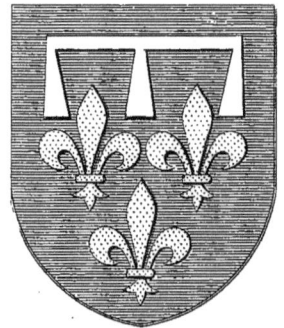
ROI DES FRANÇAIS

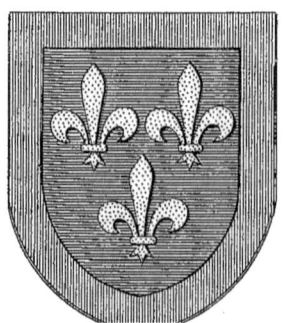

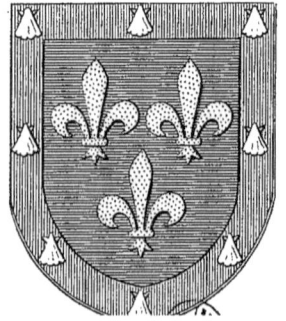

BRANCHES DE LA MAISON DE BOURBON.

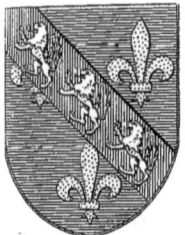 C.^{tes} DE LA MARCHE
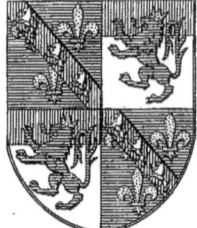 C.^{tes} DE VENDÔME
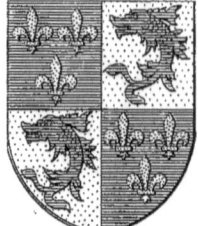 DAUPHINS DE FRANCE
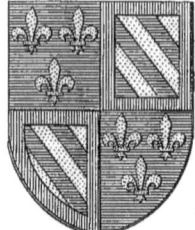 DUCS DE BOURGOGNE

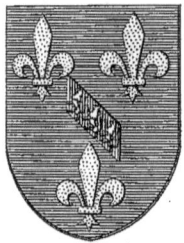 DUCS DE VENDÔME
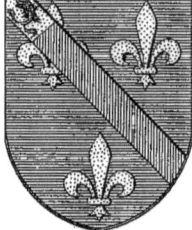 C.^{tes} DE MONTPENSIER
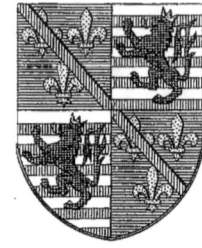 DUCS D'ESTOUTEVILLE
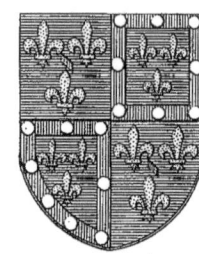 P.^{ces} DE CONDÉ

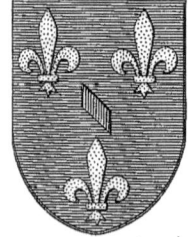 P.^{ces} DE CONDÉ
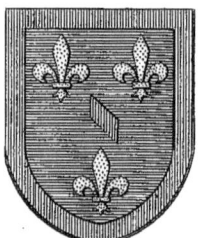 P.^{ces} DE CONTI
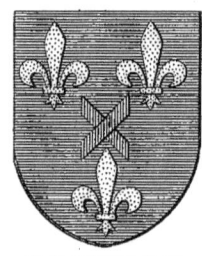 M.^{is} DE BOURBON-CONTI
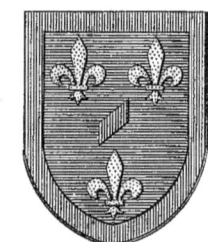 CH.^{er} DE SOISSONS

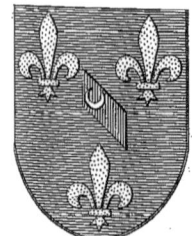 DUCS DE MONTPENSIER
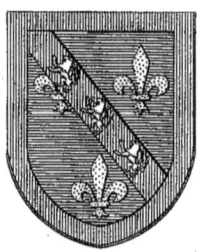 S.^{rs} DE CARENCY
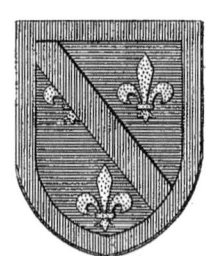 S.^{rs} DE PRÉAUX
 V.^{tes} DE LAVEDAN

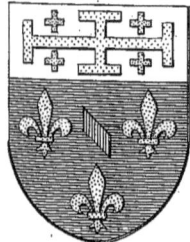 C.^{tes} DE BUSSET
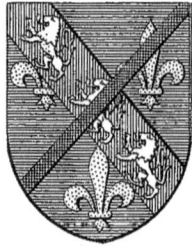 S.^{rs} DE LIGNY
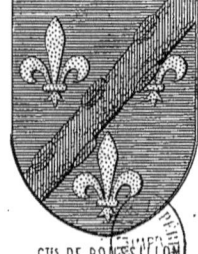 C.^{tes} DE ROUSSILLON

PL. III

CLERGÉ

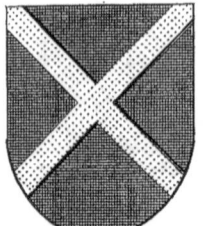
L. DES GALLOIS DE LA TOUR

A. DE PONS

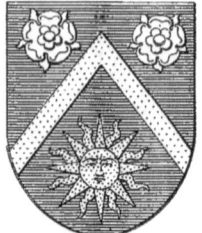
Mgr P. DE DREUX-BRÉZÉ

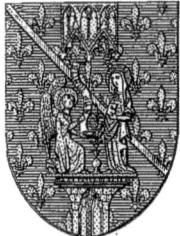
CHAP. DE MOULINS

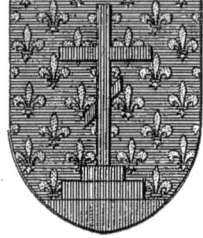
CHAP. DE BOURBON

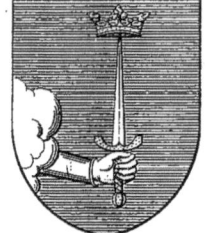
CHAP. DE CUSSET

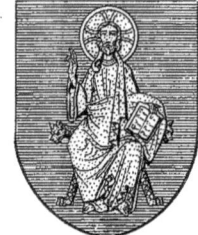
CHAP. D'HÉRISSON

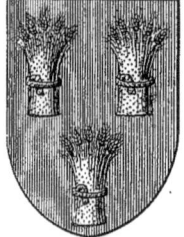
CHAP. D'HURIEL

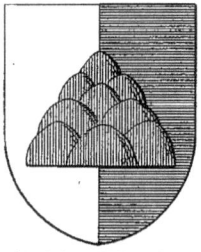
CHAP. DE MONTCENOUX

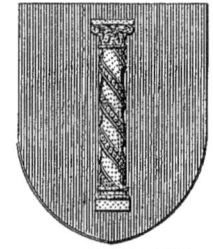
CHAP. DE MONTLUÇON

ABB. DE SEPT-FONTS

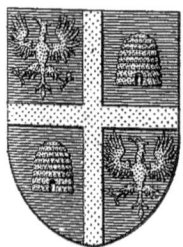
PR. DE MONTLUÇON

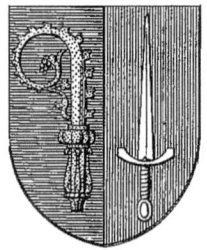
PR DE St POURÇAIN

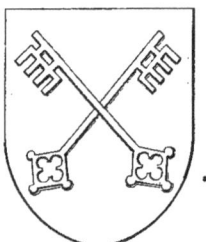
PR. DE SOUVIGNY

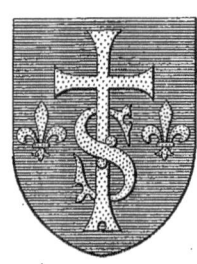
CÉLESTINS DE VICHY

COUV. DE PONTRATIER

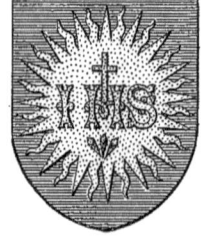
URSULINES DE MONTLUÇON

BERNARDINES DE MONTLUÇON

PL. IV

VILLES ET CORPORATIONS

MOULINS

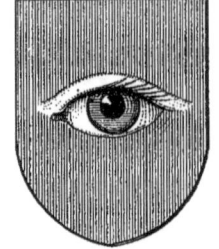
OFF. DE L'ELECT. DE MOULINS

CHANTELLE

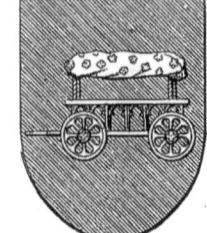
CHARROUX

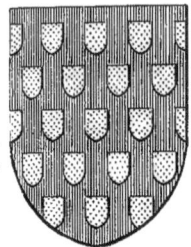
CUSSET

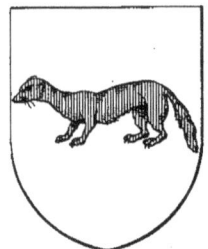
EBREUIL

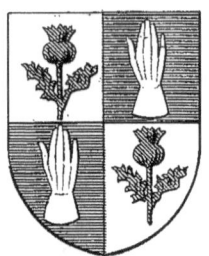
GANNAT

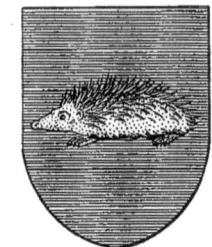
HÉRISSON

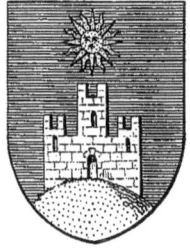
MONTLUÇON

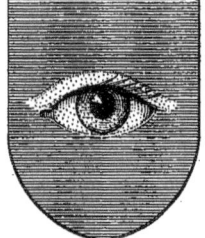
OFF. DE L'ELECT. DE MONTLUÇON

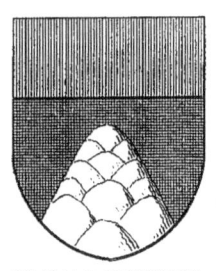
OFF. DE LA V. DE MONTLUÇON

OFF. DE LA CHAT. DE MONTLUÇON

OFF. DU GREN. A SEL DE MONTLUÇON

OFF. DES TRAITES FORAINES

BOUCHERS DE MONTLUÇON

LA PALICE

ST POURÇAIN

VARENNES

VERNEUIL

Séon. D. & S.

PL. V
FAMILLES

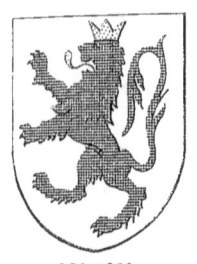 DES AGES
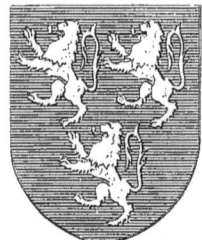 AIGRIN
 ALADANE
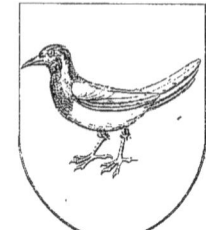 ALAMARGOT

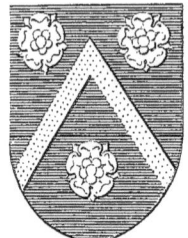 ALAROSE
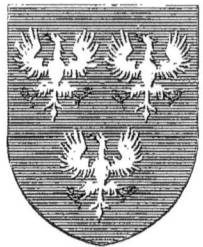 ALEXANDRE
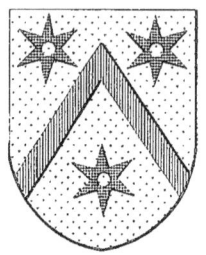 ALEXANDRE
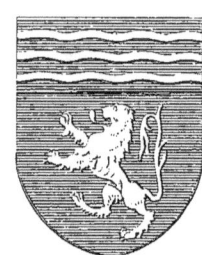 ALLEMAND

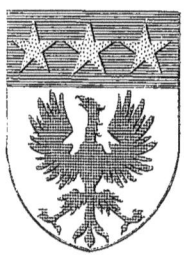 AMONNIN
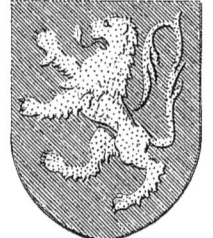 D'ANLEZY
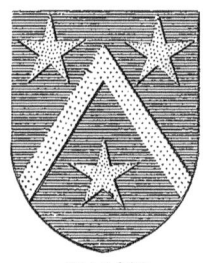 D'ARÇON
 D'ARISOLLE

 D'ARNOUX
 D'AUBAYRAC
 AUBERT
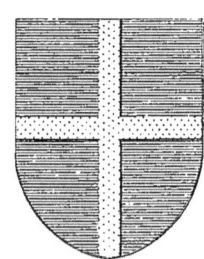 AUBERT

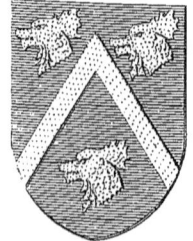 AUBERY
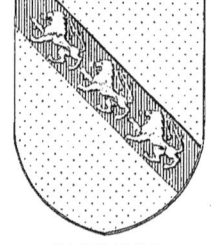 D'AUBIGNY
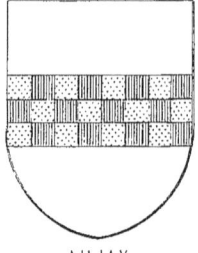 AUJAY
 AUMAISTRE

PL. VI

D'AUREUIL	D'AVENIÈRES	BABUTE	BADIER
BAILLARD	DE BAR	BARDET	BARDONNET
DE LA BARRE	DES BARRES	DE BASERNE	BATAILLE
BAUGY	BAYART	BAYLE	DE BAUCAIRE
DE BEAUDÉDUIT	DE BEAUFRANCHET	DE BEAUREGARD	DE BEAUVERGER

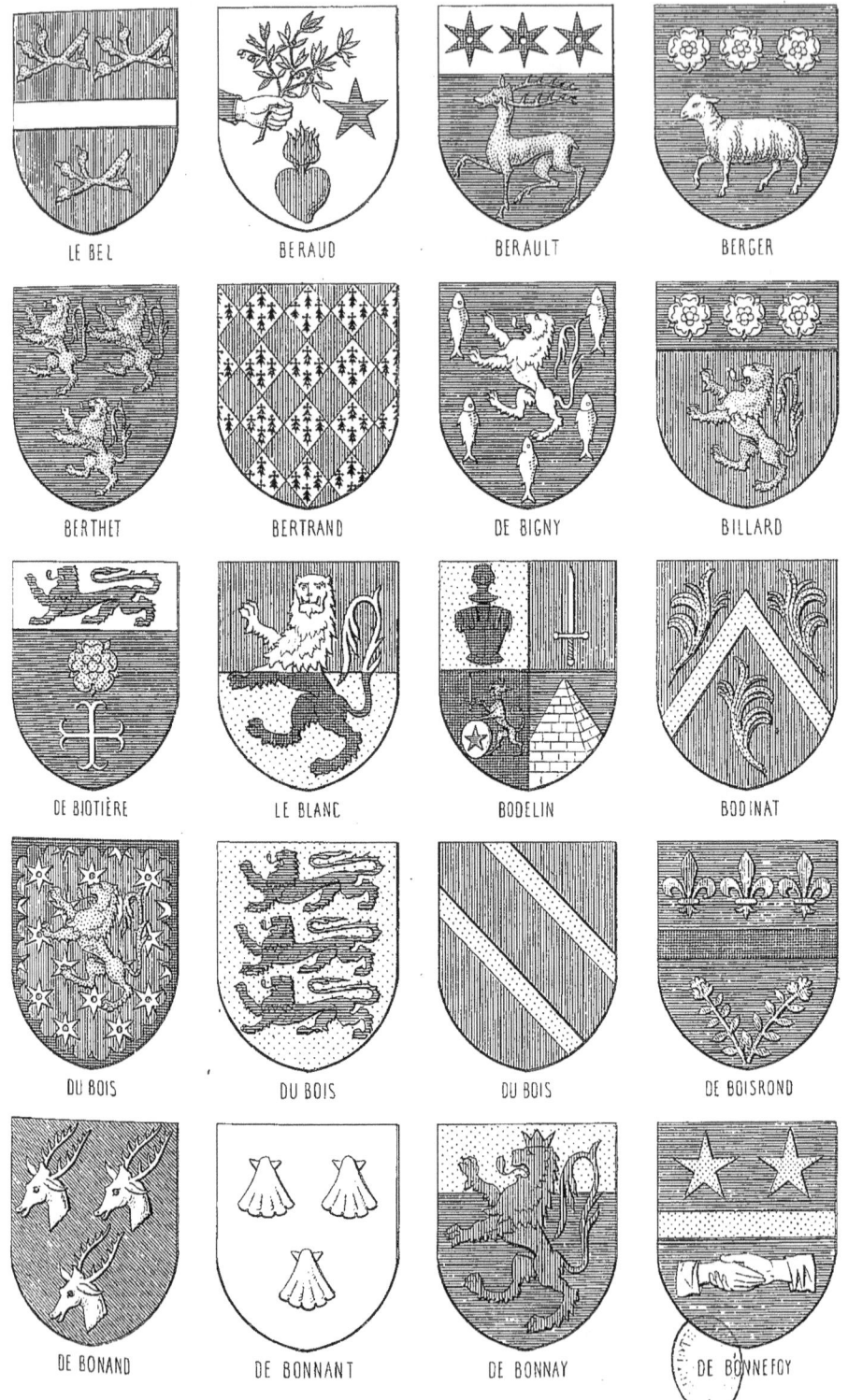

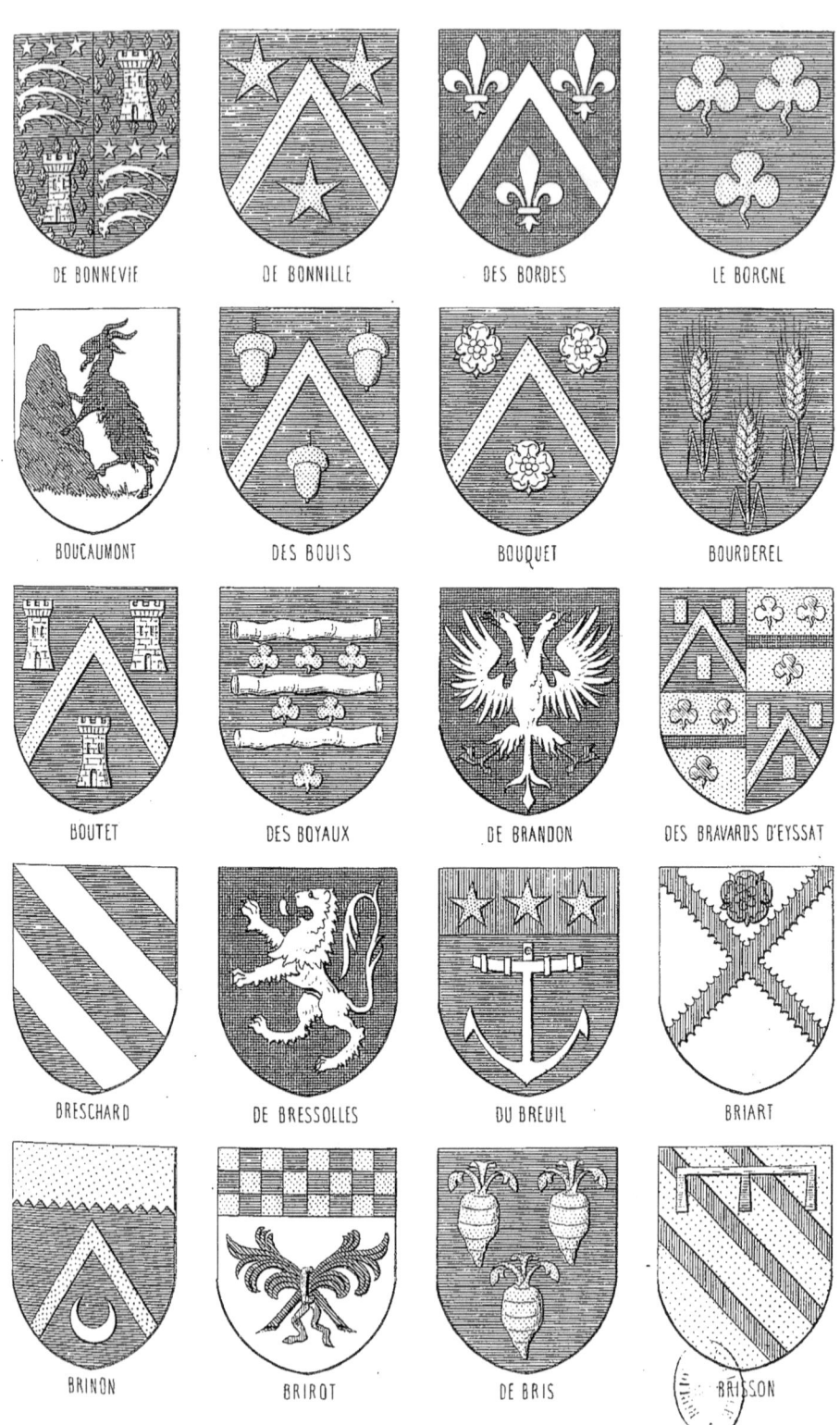

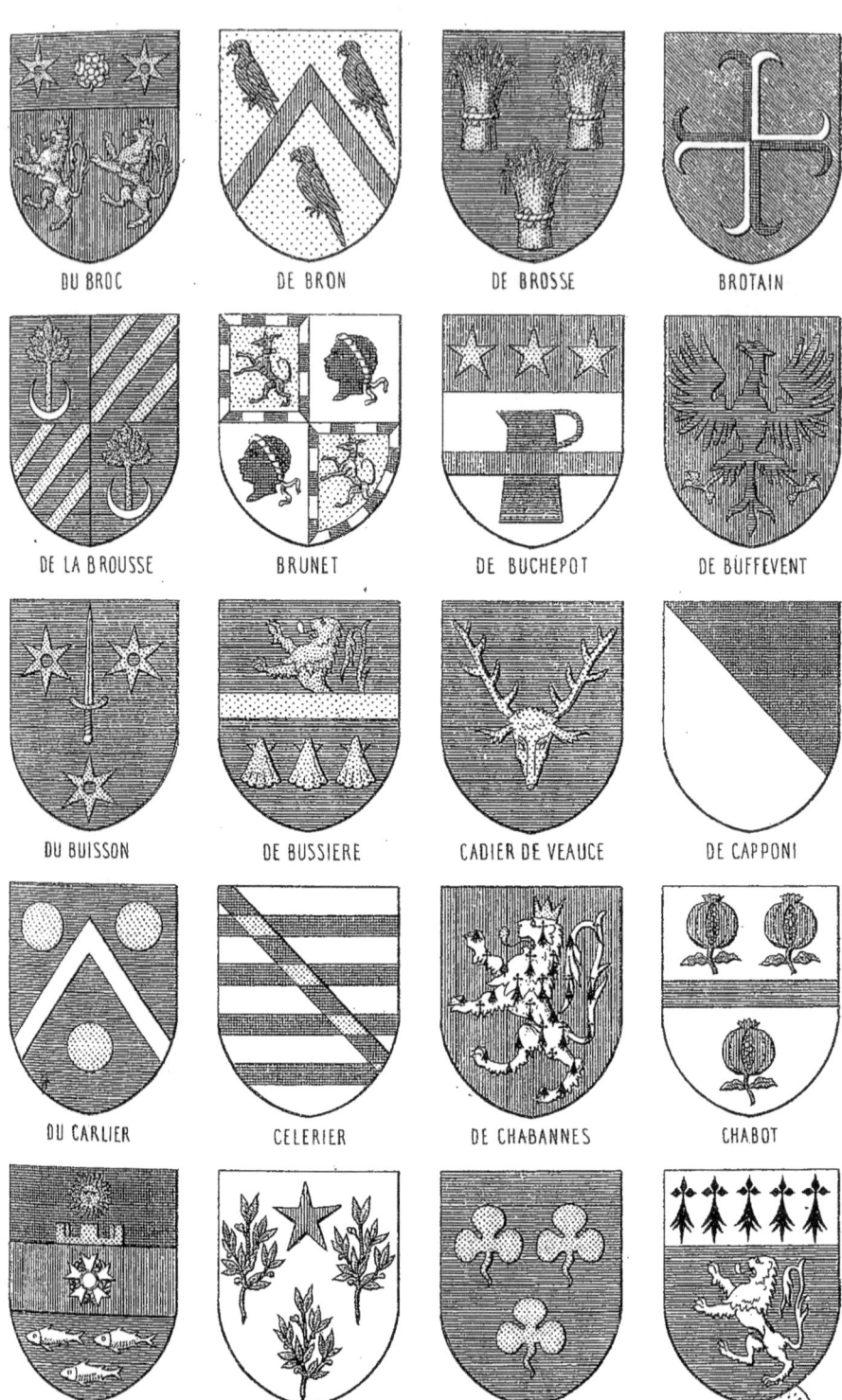

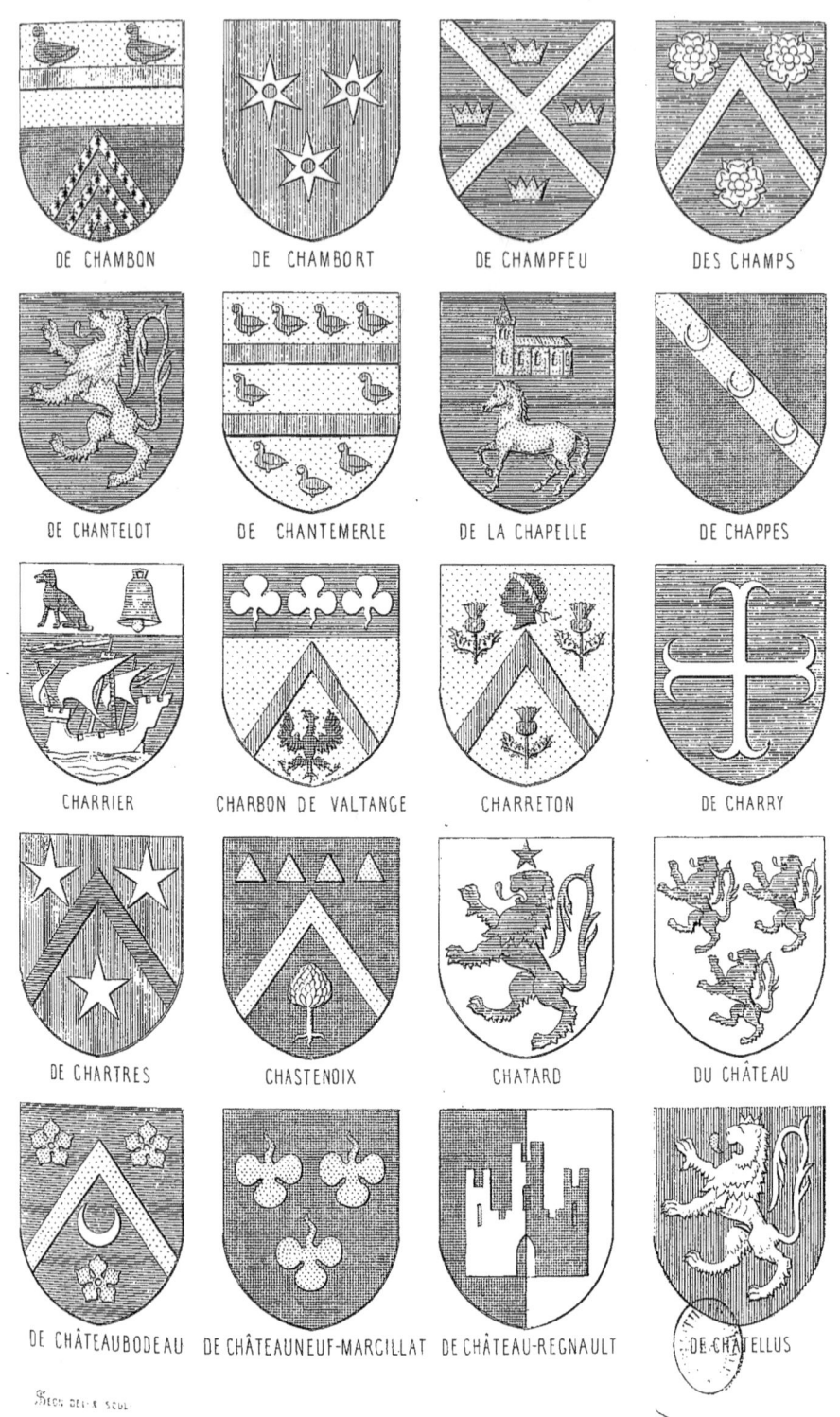

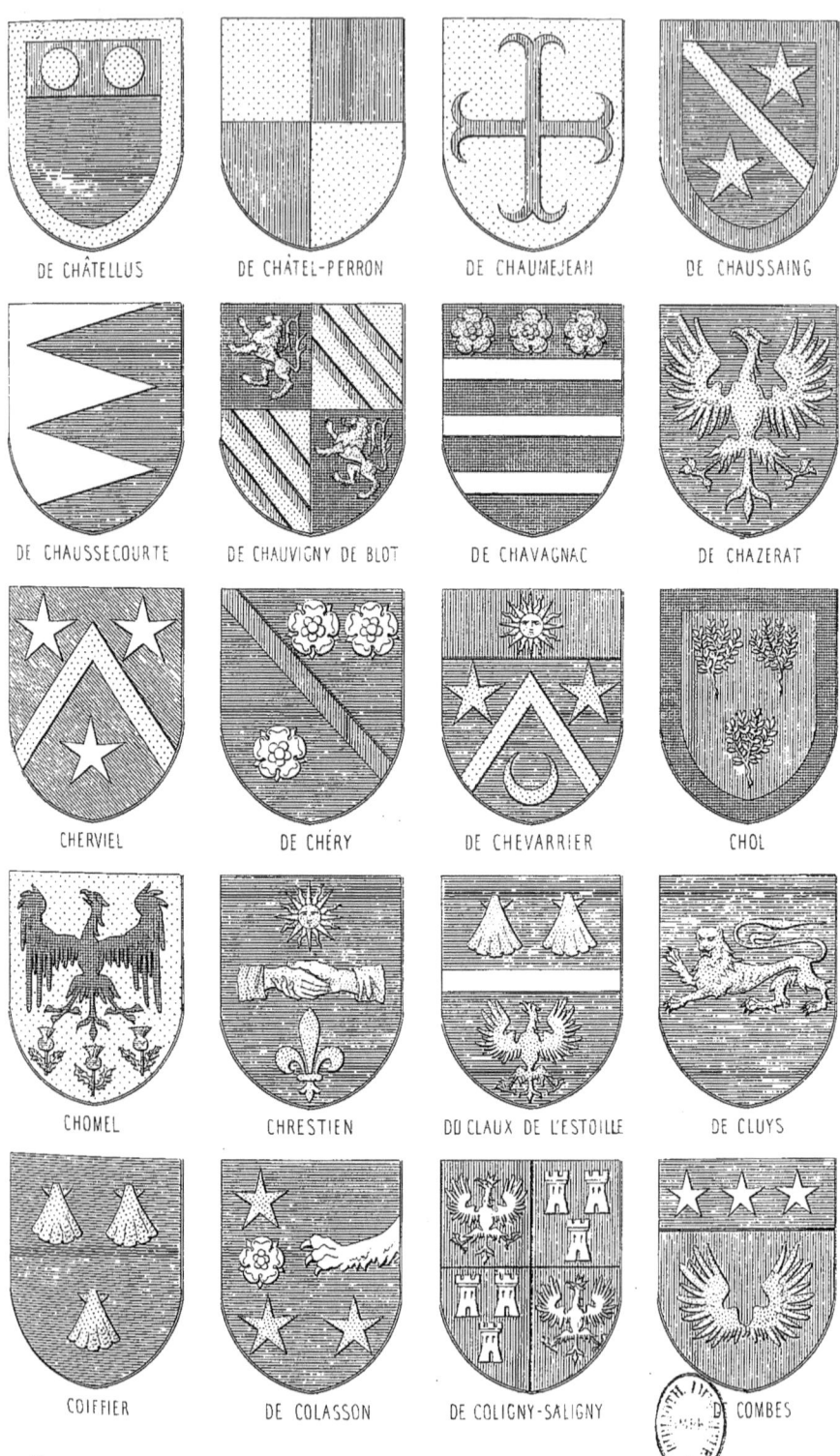

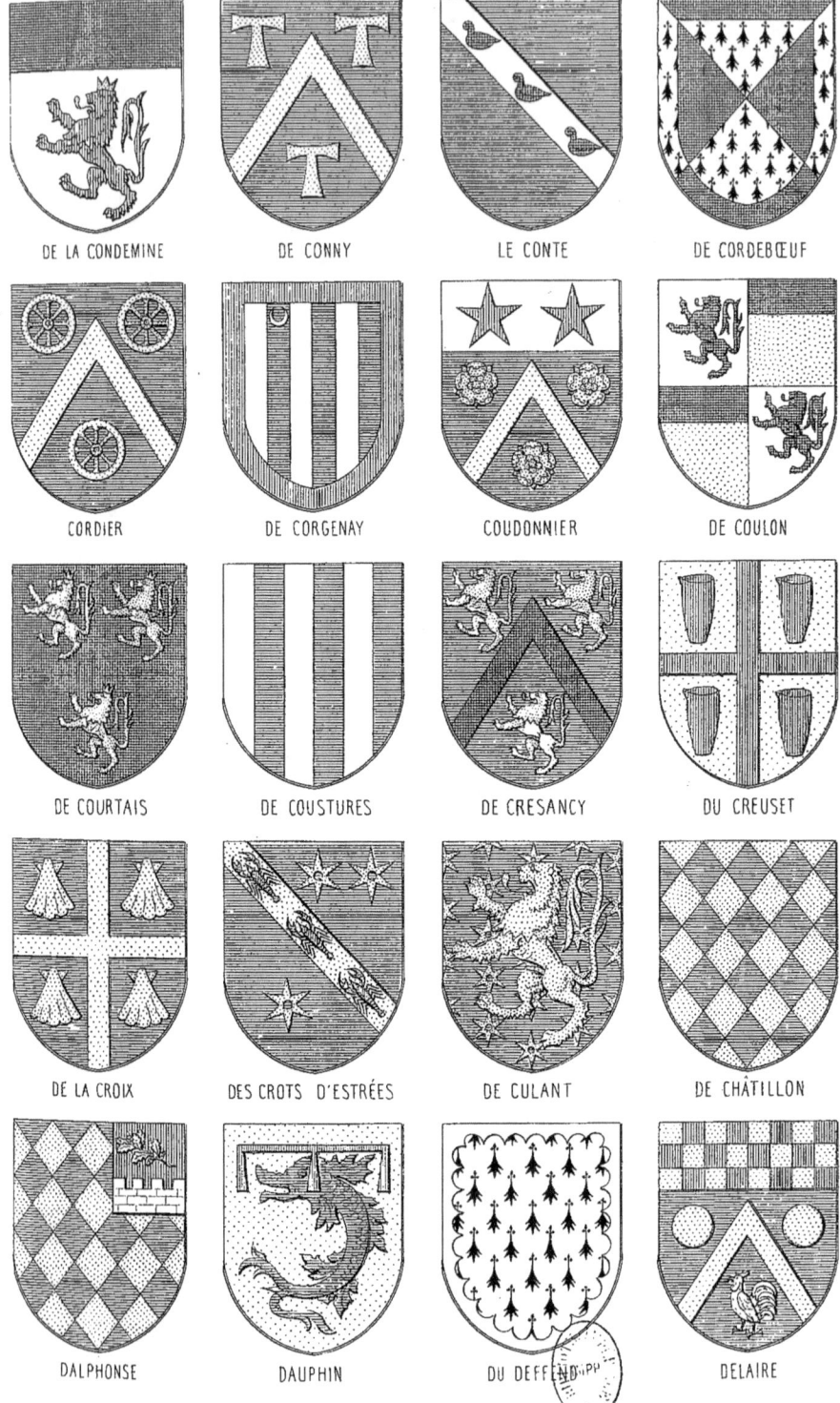

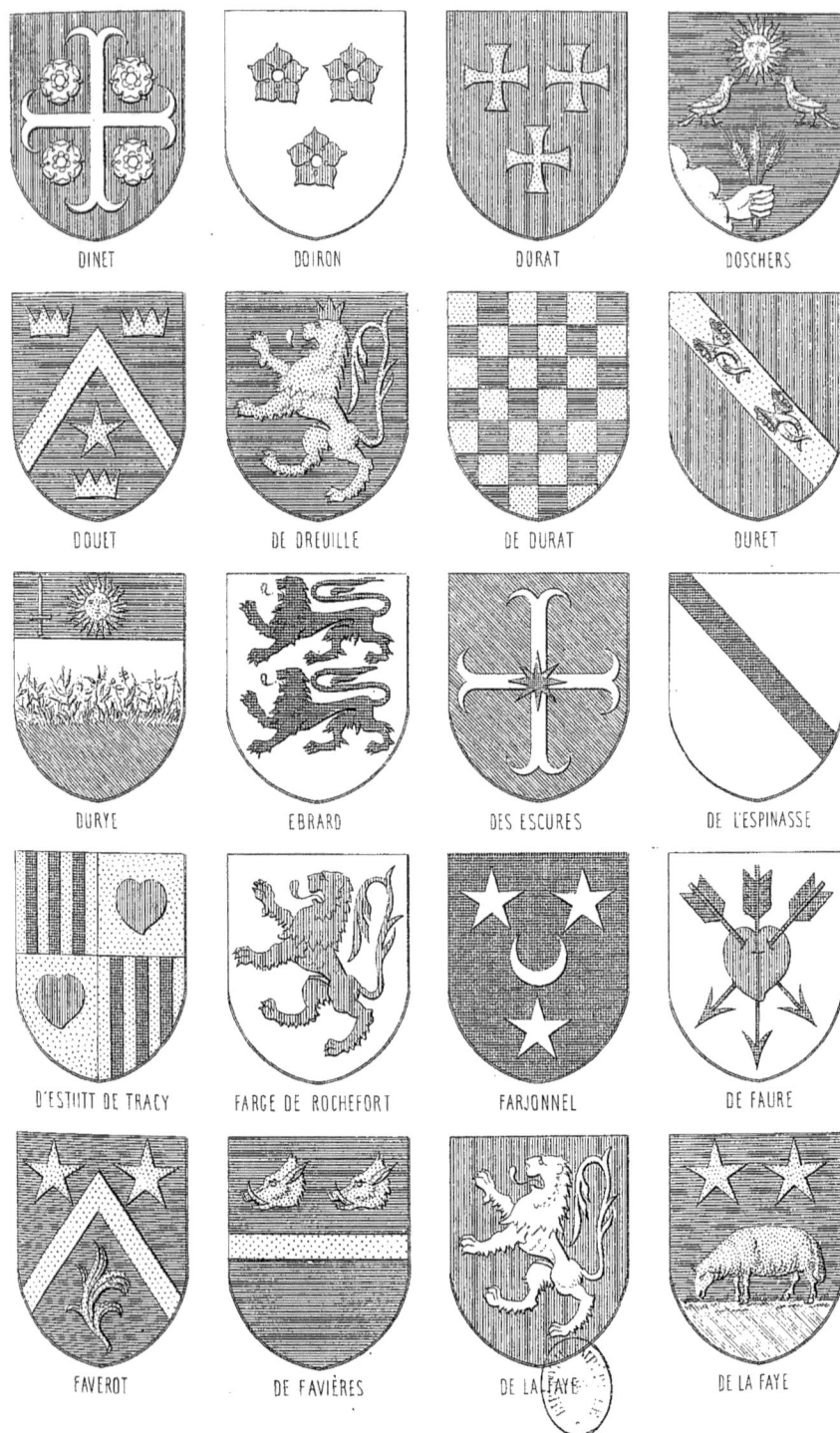

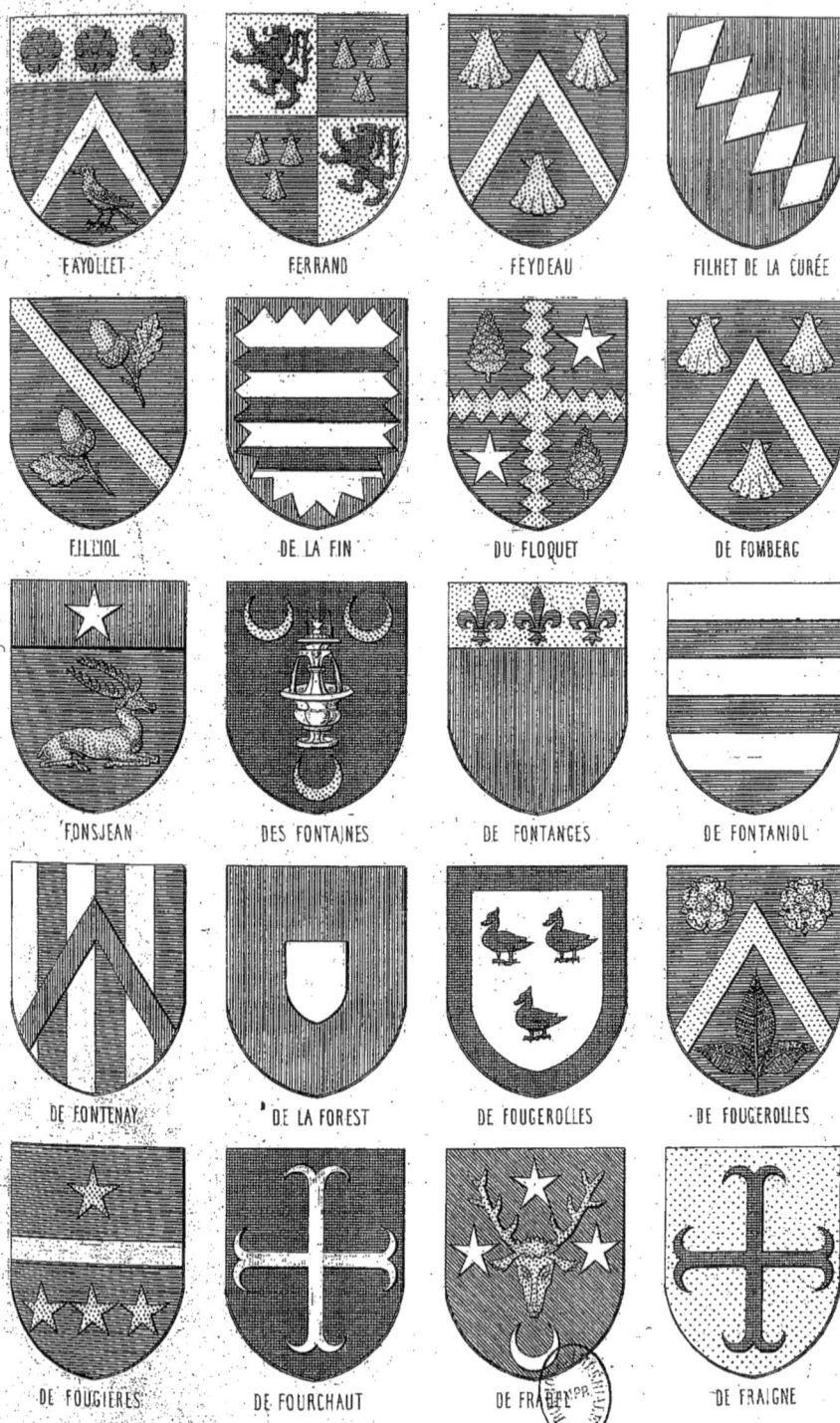

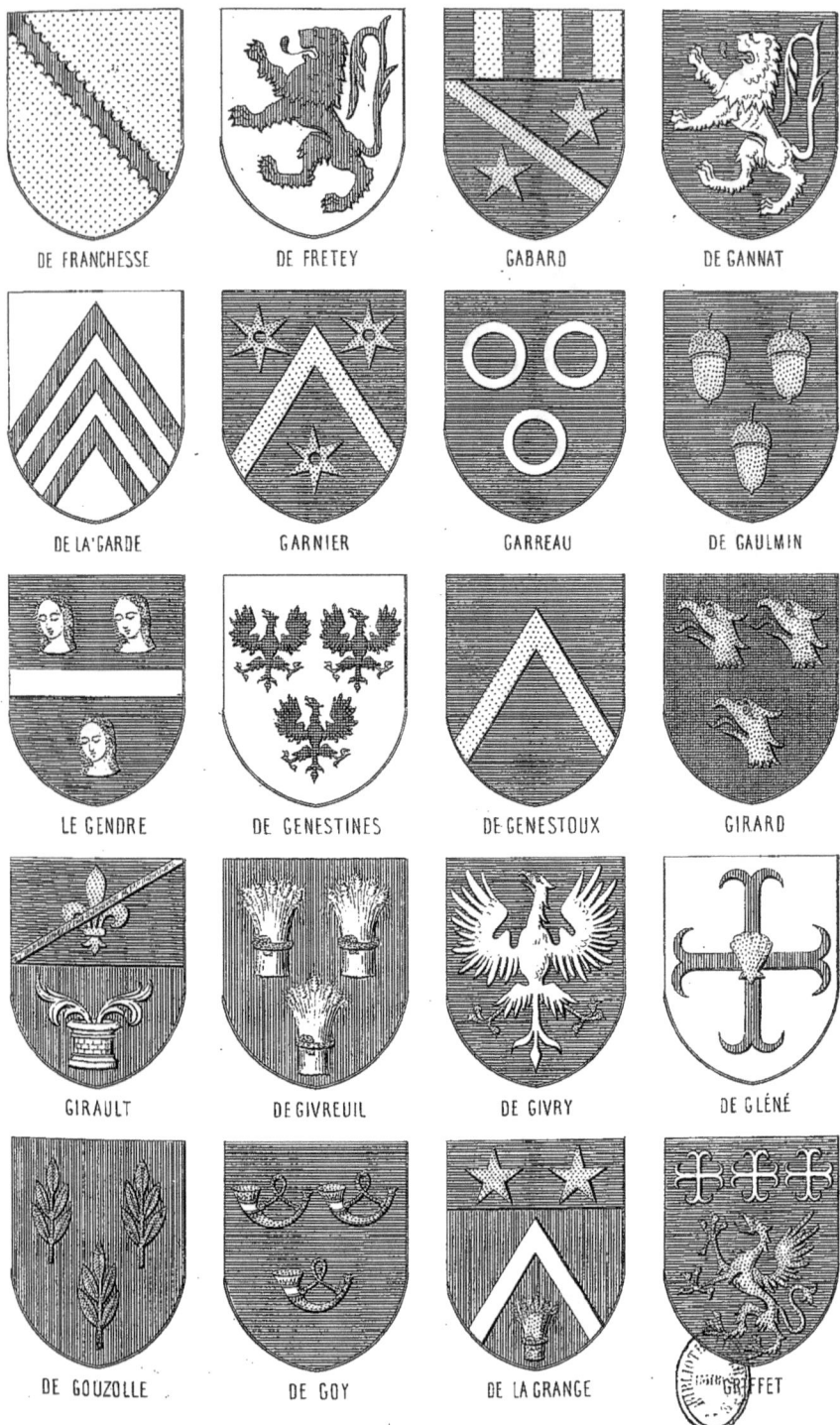

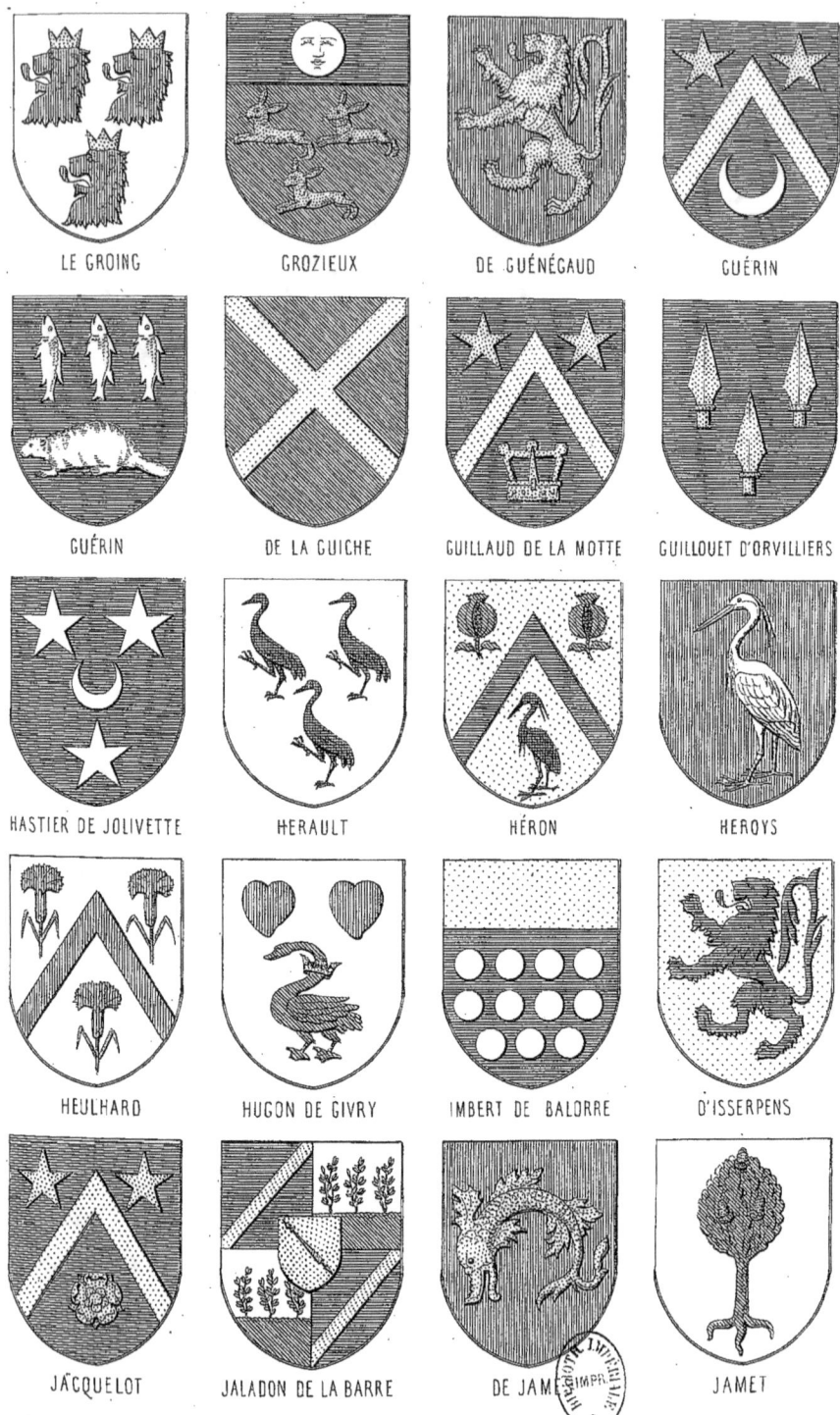

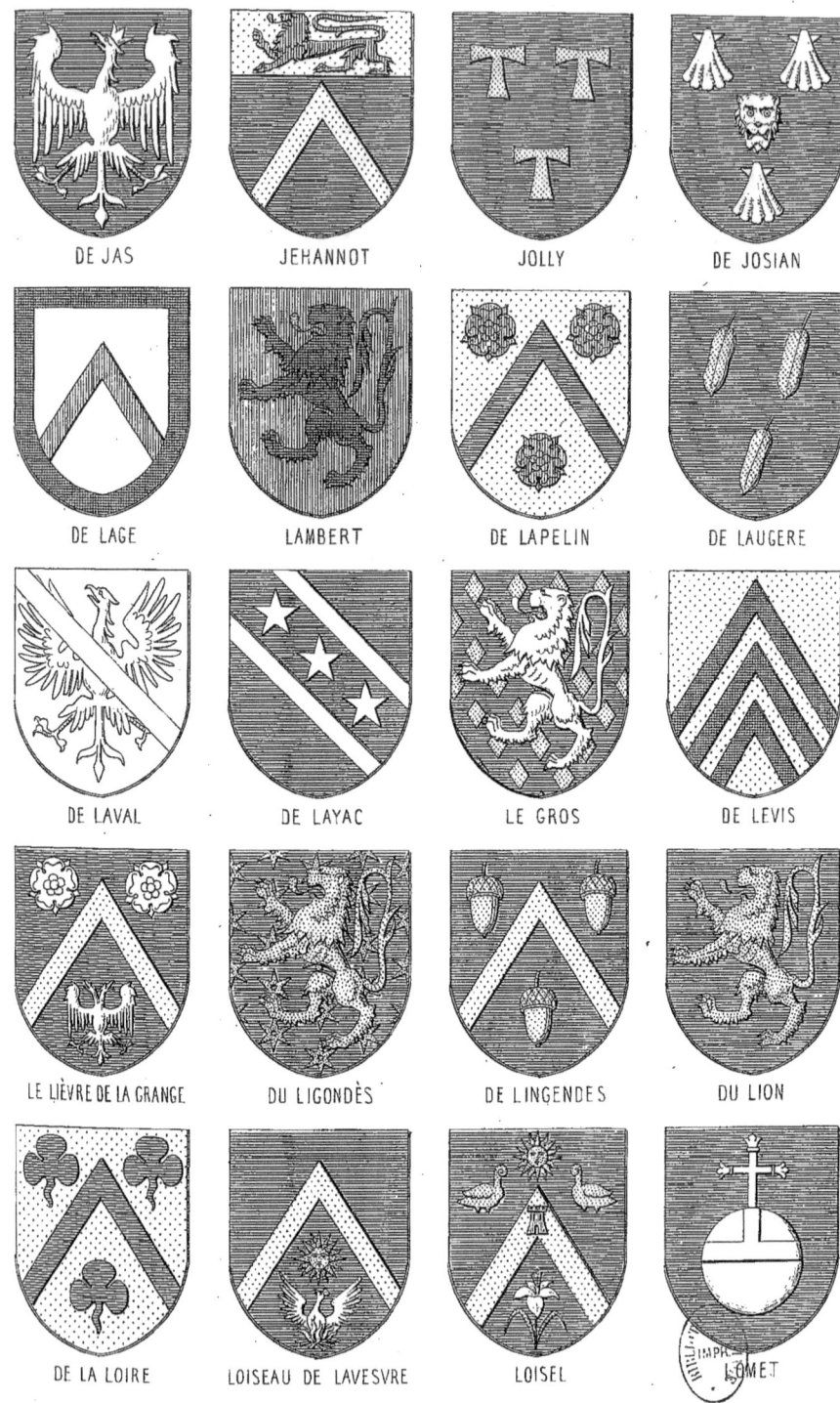

PL. XVIII

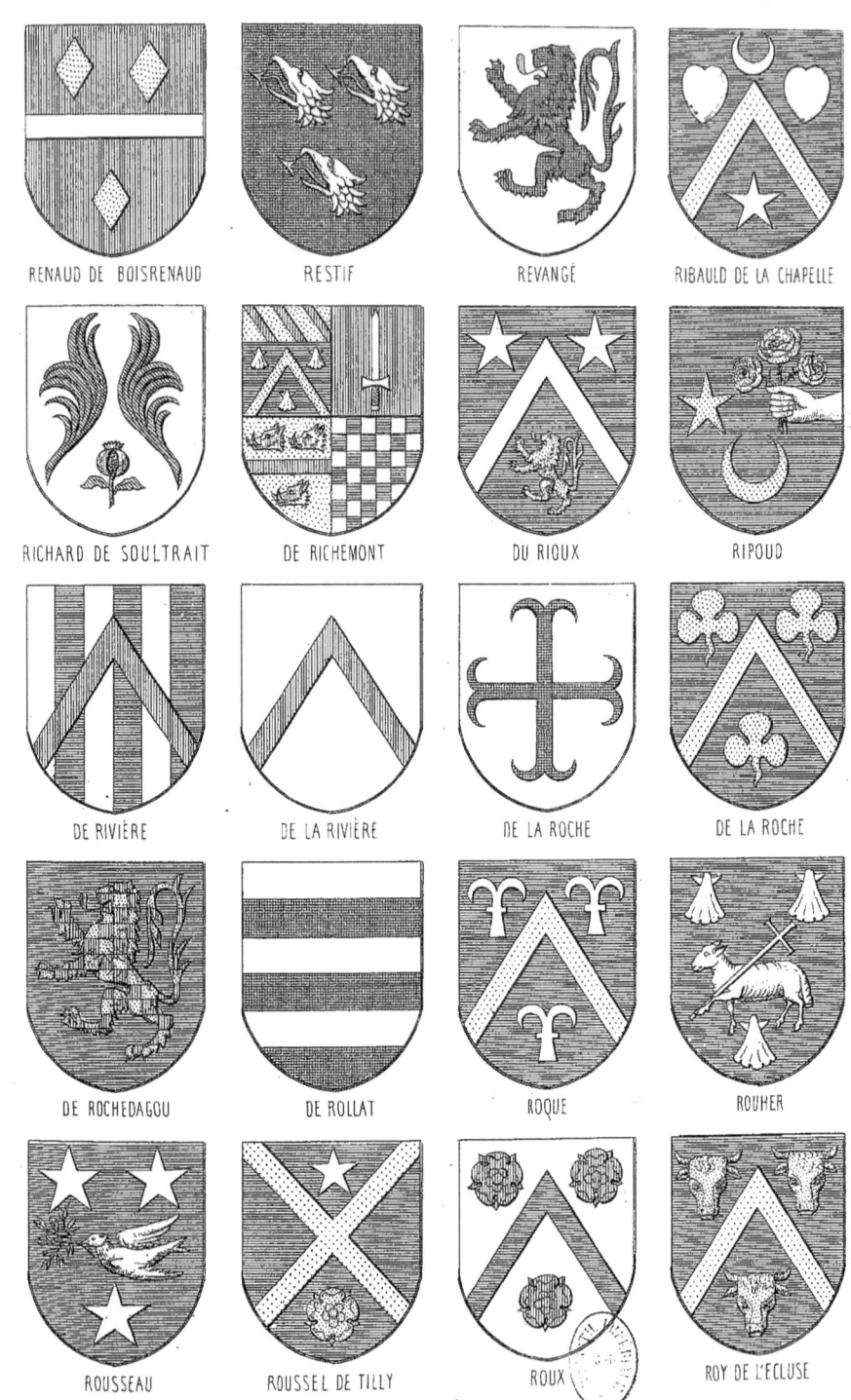

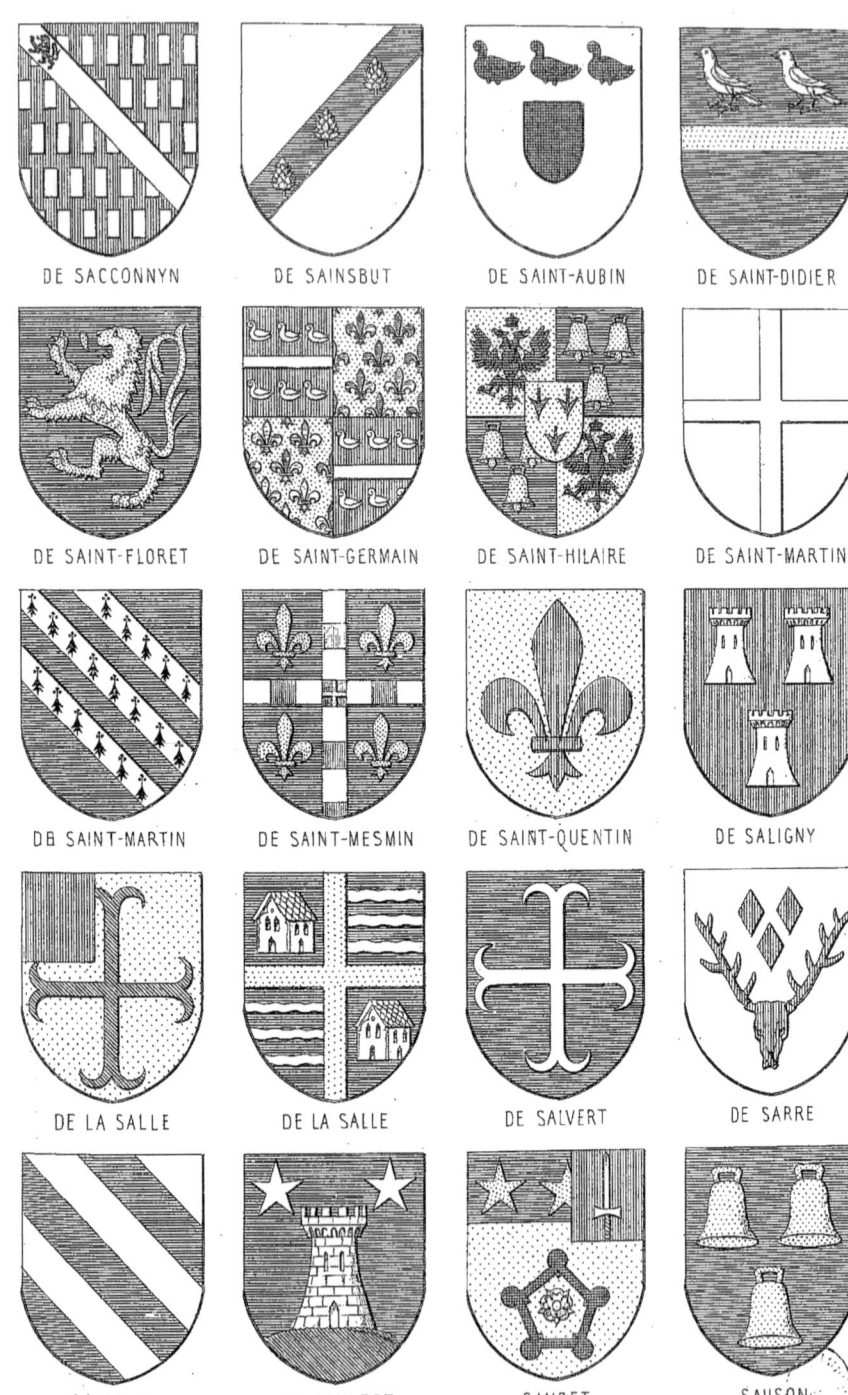

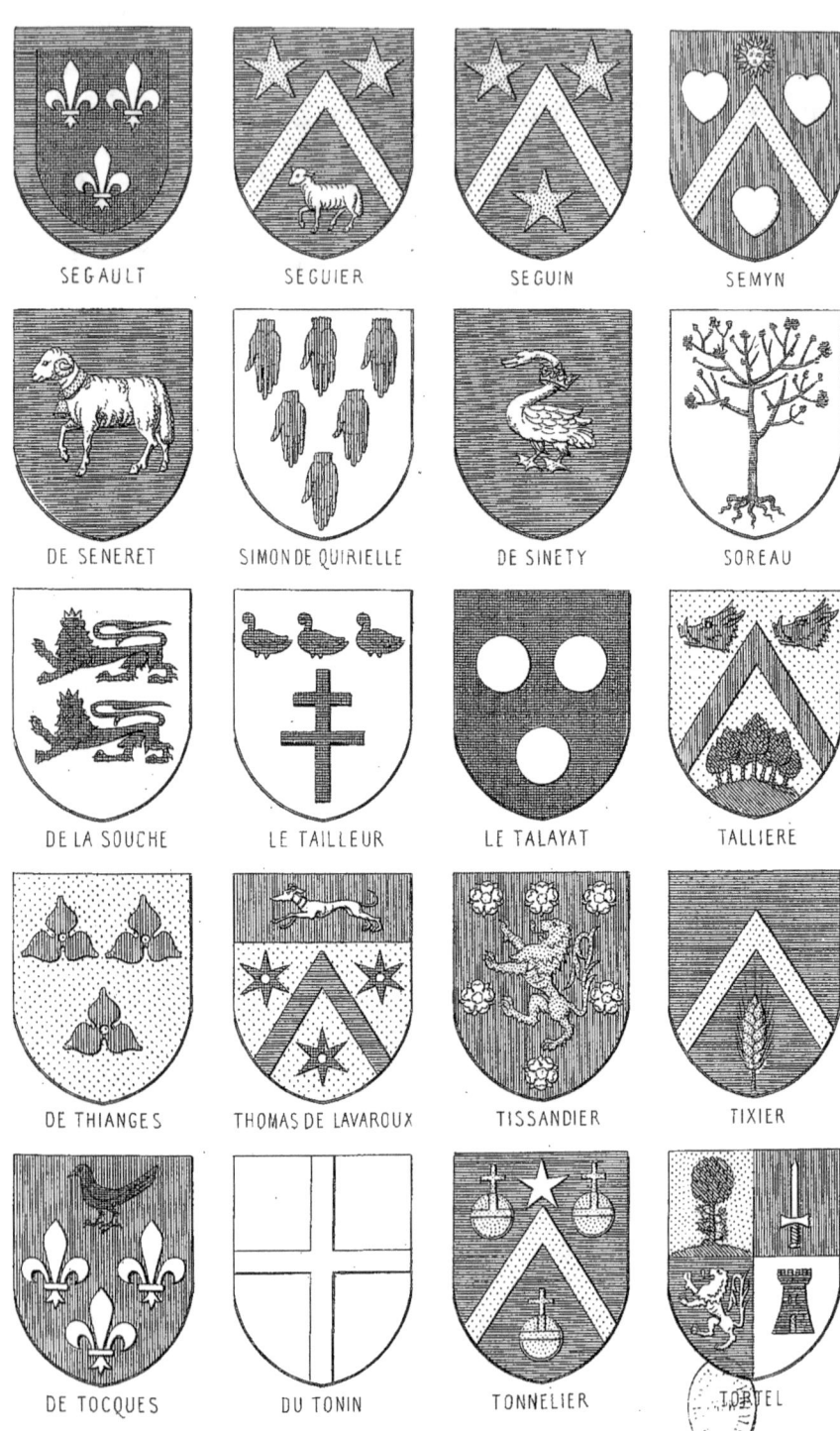

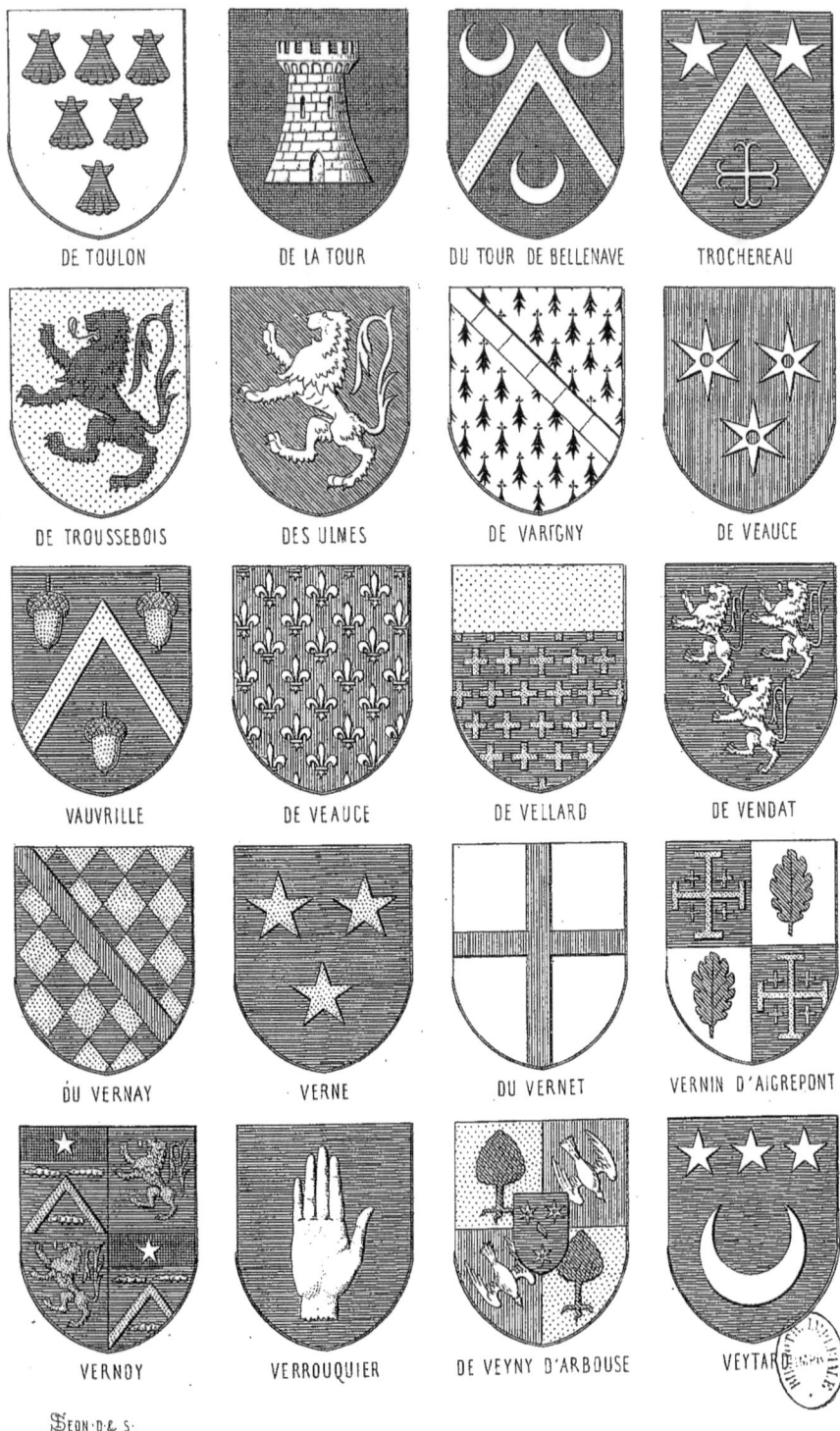

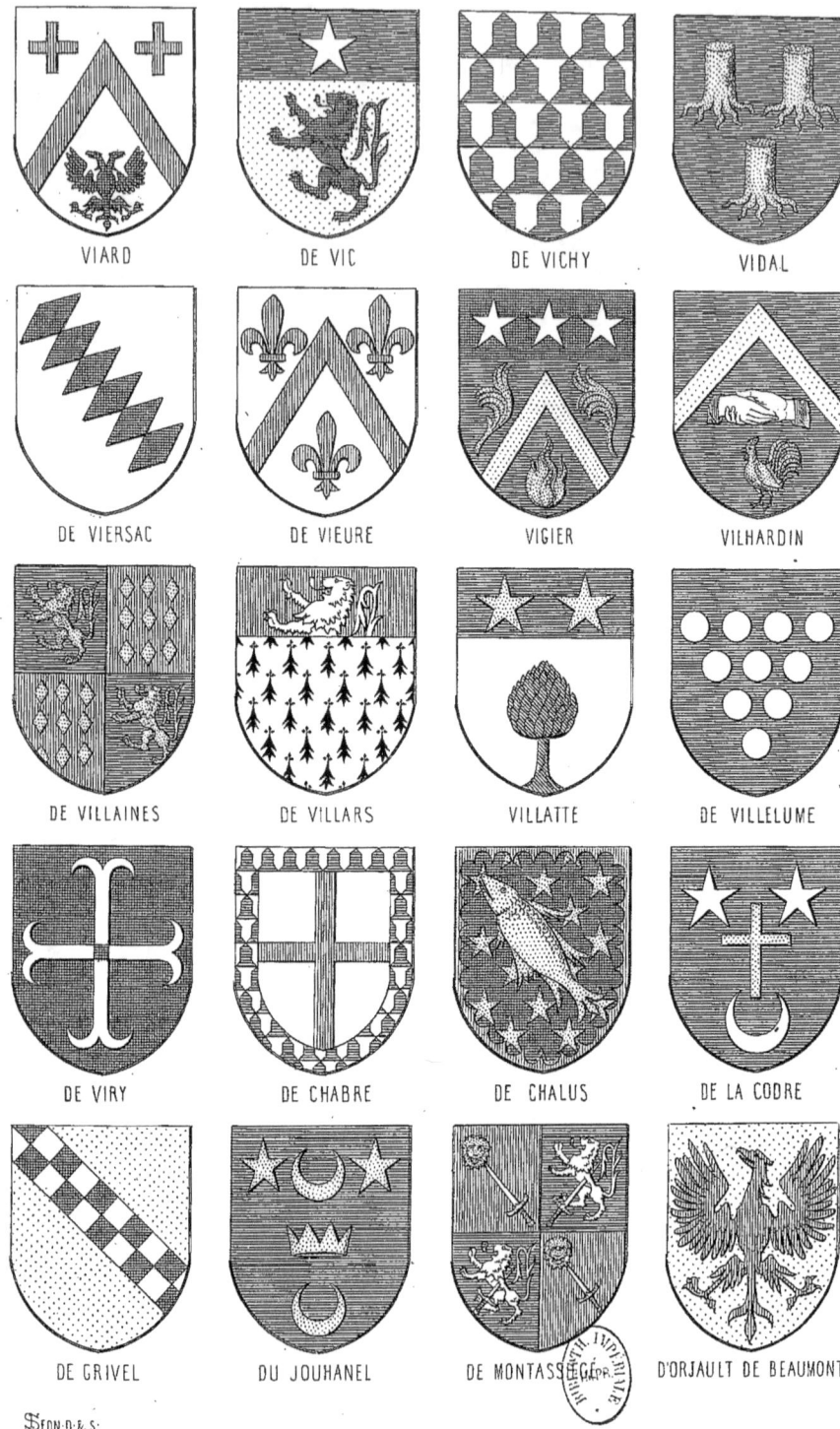

45469CB00002B/262